社團法人 전국漢字敎育추진총연합회 추천 도서

基礎漢字를 활용한 人性敎育의 지침서

陳박사와 나는 新千字 놀이

문학박사 陳泰夏 지음

書藝文人畵

韓國民의 실생활에 맞는 『新千字文』을 엮으며

문학박사 陳 泰 夏

종래 우리 나라 書堂에서 初學書로 널리 읽혀 온 「千字文」은 6세기경 梁나라 武帝 때 周興嗣가 편찬한 것이다. 이로써도 「千字文」이 이 땅에서 初學者의 敎科書로 쓰인 역사가 약 1500年이나 될 만큼 오래다.

그러나 百濟의 王仁 博士가 日本의 應神天皇(A.D. 285年) 때 日本에 「千字文」을 傳했다는 기록으로 보면, 우리 나라에 처음 들어온 「千字文」은 梁나라 周興嗣의 「千字文」이 아니라, 魏나라 때 鍾繇(A.D. 151～230)가 지은 「千字文」이었을 것이다. 이로써 보면 「千字文」은 적어도 1700年 이상을 이 땅에서 가장 많은 사람들의 敎科書로 읽혀 왔으며, 오늘날도 여전히 읽히고 있다.

오늘날 읽히고 있는 周興嗣의 「千字文」은 四言古詩體로서 250句의 長詩로 되어 있어 初學書라고 하지만, 실은 그 뜻을 알기가 매우 어려운 글이다.

또한 初學書로서 難易度를 살펴보면, 일상생활에서 잘 쓰이지 않는 글자들이 많다. 例를 들면 「驤, 璇, 誚, 璣, 羲, 嘯, 秔, 糟, 糠, 輶, 鵾, 飆, 翳, 貽, 黍, 稼, 穡, 邈, 鉅, 岱, 翦, 虢, 寔, 綺, 奄, 磻, 轂, 纓, 藁, 笙, 楹, 麋, 羔, 駒, 遍, 虞, 醎, 柰」 등은 오늘날 우리 文字生活의 여건으로 보아 굳이 學習시킬 필요가 없는 글자들이다.

이에 비하여 日常生活에 꼭 필요한 「春, 小, 太, 完, 客, 室, 害, 憲, 崇, 干, 打, 斗, 斤,

氏, 炎, 狀, 片, 牛, 犬, 皿, 矛, 示, 禾, 竹, 米, 肉, 至, 舌, 角, 豆, 貝, 走, 辛, 里, 革, 須, 風」
등의 基礎的인 글자들이 빠져 있다.

　더욱 중요한 것은 周興嗣「千字文」에「百郡秦幷」과「竝皆佳妙」와 같이 비록 字形은
다르지만「幷＝竝」자가 중첩되어 있어 실은 999字이지「千字文」이 아니다.

　그리하여 우리의 실생활에 맞는「新千字文」을 다음과 같이 기준을 세워 심혈을 기울
여 創作하여 보았다.

(1) 일상생활에 필요한 漢字를「家庭, 夫婦, 國土, 文化, 歷史, 政治, 經濟, 社會, 國防, 産業, 愛
　　國, 氣候, 環境, 敎育, 藝術, 言論, 風習, 健康, 職場, 娛樂, 福祉, 改善, 處世, 修養, 知足, 未
　　來, 格言, 習文」 등 28항목으로 구별하여 四字句를 만들었다.

(2) 이 四字句에는 가능한 한 실생활에 필요한 漢字語와 四字成語로 배열하였다.

(3) 常用漢字에서 8급～6급까지의 漢字는 모두 포함시키어, 初學者에게 알맞도록 지었다.

(4) 단순히 漢字를 익히는 데 그치지 않고, 模範的인 國民으로서 지켜야 할 내용으로 문장을
　　만들어 人性敎育에 중점을 두었다.

(5)「東西南北, 春夏秋冬, 男女老少」 등과 같이 일상적인 숙어로서 쓰이는 漢字는 거의 망라하
　　였다.

敬賀를 넘어 快擧인 『新千字文』

辛 奉 承 (劇作家 / 藝術院 會員)

우리에게 친근하고 익숙한 『千字文』이 지어지는 과정은 異說이 아주 없지는 않으나, 6세기경 梁나라 武帝가 王羲之가 쓴 1千字의 글자를 次韻으로 하여 『千字文』을 지으라고 博學의 문사 周興嗣에게 명하였고, 이에 周興嗣는 하룻밤 동안에 넉 자로 된 詩 250수를 지어 올리는 노심초사로 머리가 하얗게 시었다하여 『白首文』이라고도 불리었다는 게 정설이다.

天地玄黃으로 시작하여 焉哉乎也로 끝나는 『千字文』의 내용은 장엄하고 단아하면서도 다양하다. 먼저 우주의 무한함을 찬양하고, 자연의 섭리와 이치를 설득하여 문명의 발전을 살폈고, 人君의 德政과 君子의 盛德이 五倫의 道理에서 기인됨을 설파한다. 이어 나라의 규모와 궁전의 위용, 조정이 가야하는 바른 길을 알리며 賢臣, 英才의 바탕을 가르치며, 그 땅을 다스리는 大本이 되는 農政과 山林에 의탁하는 선비의 참모습을 그리면서 人世의 모든 善惡을 가리게 하여 사람의 어질고 우둔해지는 근원을 살핀 것은 우주 간 만 가지 일에서 가장 소중한 것이 사람이라는 것을 강조함이라, 선비는 공부를 해야 한다는 말로써 전편을 매듭지으면서 詩韻을 되새기게 하였다.

이후 1,500년 동안 中國은 물론, 한국과 日本에 이르기까지 『千字文』은 書堂의 初學書로서 유소년 교육에 막중한 영향을 끼친 것은 엄연한 사실이지만, 조용히 생각해 보면 『千字文』을 읽은 동양의 여러 나라 유소년들은 알게 모르게 中國의 歷史와 中國의 文化에, 그리고 中國式 知識과 思考에 지배되어 왔음을 간과할 수가 없다. 길고 긴 세월 동안 무심히 받아들여진 이 엄청난 矛盾에서 벗어나야 하는 절박한 念願을 淸凡 陳泰夏 敎授가 마침내 이루게 해 주었다.

　이 땅의 漢字敎育을 선도해 오신 陳泰夏 敎授는 우리 일상생활에 필요한 1千字의 漢字를 엄선하여 國土, 文化, 歷史, 愛國 등은 물론 政治, 經濟, 社會, 産業, 環境을 아우르면서 藝術, 言論, 未來, 家庭, 夫婦, 修養, 格言 등을 망라하는 28개 항목의 4字句를 만들어 우리의 국토와 우리의 역사 그리고 우리의 문화를 아우르는 『新千字文』을 새롭게 저술하였다. 이로써 우리의 유소년들은 우리 漢字로 된 우리의 情緖와 우리 思考를 아우르는 아름다운 學習書 『新千字文』을 가지게 되었으니 어찌 자랑스럽지 않으랴.

　淸凡 陳泰夏 敎授의 이 貢獻은 敬賀해야 할 일을 넘어서는 快擧임을 여기에 적어 머리를 숙여 감사드린다.

陳박사와
나는
新千字놀이

차 례

머리말 ……………… 陳泰夏 ● 2
序 文 ……………… 辛奉承 ● 4

1. 家庭 ……………………… ● 9
2. 夫婦 ……………………… ● 17
3. 國土 ……………………… ● 25
4. 文化 ……………………… ● 33
5. 歷史 ……………………… ● 41
6. 政治 ……………………… ● 49
7. 經濟 ……………………… ● 57
8. 社會 ……………………… ● 65
9. 國防 ……………………… ● 73
10. 産業 …………………… ● 81
11. 愛國 …………………… ● 89
12. 氣候 …………………… ● 97
13. 環境 …………………… ● 105
14. 敎育 …………………… ● 113

次例

15. 藝術 ……………… ● 121

16. 言論 ……………… ● 129

17. 風習 ……………… ● 137

18. 健康 ……………… ● 145

19. 職場 ……………… ● 153

20. 娛樂 ……………… ● 161

21. 福祉 ……………… ● 169

22. 改善 ……………… ● 177

23. 處世 ……………… ● 185

24. 修養 ……………… ● 193

25. 知足 ……………… ● 201

26. 未來 ……………… ● 209

27. 格言 ……………… ● 217

28. 習文 ……………… ● 225

書評 ……………… 李潤新 ● 258

索引 ……………… ● 263

反 哺 之 孝

돌이킬 **반**　먹일 **포**　조사 **지**　효도 **효**

어미에게 되먹이는 까마귀의 효성이라는 뜻으로,
어버이의 은혜에 대한 자식의 지극한 효도를 이르는 말.

李密(이밀, 224~287)의 『陳情表』(진정표)에 나오는 말이다. 李密은 晉 武帝가 자신에게 높은 관직을 내리지만 늙으신 할머니를 봉양하기 위해 관직을 사양한다. 武帝는 李密의 관직 사양을 不事二君의 심정이라고 크게 화내면서 서릿발 같은 명령을 내린다. 그러자 李密은 자신을 까마귀에 비유하면서 "까마귀가 어미새의 은혜에 보답하려는 마음으로 조모가 돌아가시는 날까지만 봉양하게 해 주십시오."(烏鳥私情, 願乞終養)라고 하였다.

明나라 말기의 박물학자 李時珍(1518~1593)의 『本草綱目』(본초강목)에 까마귀 습성에 대한 다음과 같은 내용이 실려 있다. 까마귀는 부화한 지 60일 동안은 어미가 새끼에게 먹이를 물어다 주지만 이후 새끼가 다 자라면 먹이 사냥에 힘이 부친 어미를 먹여 살린다고 한다.

그리하여 이 까마귀를 慈烏(인자한 까마귀) 또는 反哺鳥라 한다. 곧 까마귀가 어미를 되먹이는 습성을 反哺라고 하는데 이는 극진한 효도를 의미하기도 한다. 이런 연유로 反哺之孝는 어버이의 은혜에 대한 자식의 지극한 효도를 뜻한다. 비슷한 말로 斑衣之戱, 斑衣戱, 綵衣以娛親이 있다. 〈李密：陳情表, 李時珍：本草綱目 참조〉

故事成語

家庭

어려운 **部首字** 익히기

● 송곳 또는 막대기 모양을 나타내는 글자로, 위에서 아래로 내리그어 '뚫다', '위 아래로 통하다'의 뜻을 나타내고 있다.
中(가운데 중) : 광장 한 가운데 깃발을 꽂아 놓은 것을 본떠 '가운데'의 뜻을 나타내었다.
串(꿸 천 / 익숙할 관 / 곶 곶) : 물건을 여러 개 꿰어 놓은 모양을 본뜬 것이다.

丨
위아래 통할 곤
(뚫을 곤)

기타) 丫(가닥 아), 个(낱 개)

① 家庭

1	父 母 均 平 (부 모 균 평)	아버지 어머니 모두 평안하시고
2	兄 弟 友 愛 (형 제 우 애)	형과 아우가 서로 의좋게 사랑하며
3	祖 孫 一 堂 (조 손 일 당)	조부모와 손자가 한집에서
4	歡 談 笑 聲 (환 담 소 성)	즐거운 이야기와 웃음소리가 넘쳐나고
5	諸 族 至 勉 (제 족 지 면)	모든 가족이 매우 근면하니
6	貯 而 裕 足 (저 이 유 족)	저축하고도 넉넉하구나.
7	家 和 事 成 (가 화 사 성)	집안이 화목하고 일마다 이루어지니
8	昌 盛 綿 代 (창 성 면 대)	대를 이어 번창하고 융성하리라.

家庭

父	母	均	平
아버지 부	어머니 모	고를 균	평평할 평

兄	弟	友	愛
맏 형	아우 제	벗 우	사랑 애

아버지 어머니 모두 평안하시고 형과 아우가 서로 의좋게 사랑하며

父 아버지 부

❋ 字源풀이

아버지가 손(ナ)에 매(ㅣ)를 들고 자식의 잘못을 꾸짖는 모습을 상형하여 '⽗, ⽗, ⽗'와 같이 그린 것이다. 돌도끼를 손에 잡은 것으로 풀이하는 이도 있다.

❋ 單語活用例

• 父兄(부형) : 아버지와 형.
• 父傳子傳(부전자전) : 아버지가 아들에게 전함.
• 君師父一體(군사부일체) : 임금과 스승과 아버지의 은혜는 똑같다는 말.

母 어머니 모

❋ 字源풀이

'女(⺟)' 자에 젖을 뜻하는 2점을 찍어 '⺟'와 같이 나타낸 것인데, 해서체의 '母'가 된 것이다. 이때의 두 점은 단독으로 글자를 이루지 못하는 부호이다. 따라서 '母'는 會意字가 아니라 역시 象形字이다.

❋ 單語活用例

• 母性愛(모성애) : 자식에 대한 어머니의 본능적인 사랑.
• 孟母三遷(맹모삼천) : 맹자(孟子)의 어머니가 아들의 교육을 위하여 집을 세 번이나 옮긴 일.

均 고를 균

❋ 字源풀이

'均' 자는 '土'와 '勻'의 형성자로, 土는 흙덩이(ㅇ)의 상형이며, '二'와 '勹(쌀 포)'로 구성된 '勻(적을 균)'은 '고루 나누다'는 뜻에서 '땅을 평평히 하다', '고르다'의 뜻이다.

❋ 單語活用例

• 三均主義(삼균주의) : 조소앙(趙素昻)이 독립운동의 기본방략 및 조국건설의 지침으로 삼기 위하여 체계화한 민족주의적 정치사상.
• 均等(균등) : 수량이나 상태 따위가, 차별 없이 고름.

平 평평할 평

❋ 字源풀이

금문에 '⾉', 소전에 '⾉'의 자형으로, 말할 때 입김이 똑바로 나감을 나타낸 글자로서 '평평하다'의 뜻이다.

❋ 單語活用例

• 平行線(평행선) : 서로 평행 하는 직선. 평행 직선.
• 公平無私(공평무사) : 공평하고 사사로움이 없음.
• 評價(평가) : 물건의 화폐 가치를 결정함. 회사의 재산을 평가하다.

兄 맏 형

❋ 字源풀이

'⿱口人, ⿱口人'의 자형에서 '兄' 자로 된 것인데, '口(입 구)'와 '人(사람 인)'의 會意字로 본다. 형이 아우보다 머리가 크다는 점에서 '口'의 모양은 '입 구'자가 아니라, 큰 머리를 강조하여 '兄' 자를 상형했음을 알 수 있다.

❋ 單語活用例

• 同母兄(동모형) : 동복(同腹)에서 난 형.
• 難兄難弟(난형난제) : 누구를 형이라 하고 누구를 동생이라 할지 분간하기 어렵다는 뜻으로 사물의 우열이 없다는 말.

弟 아우 제

❋ 字源풀이

'⿰, ⿰'의 자형에서 '弟(아우 제)' 자로 된 것으로 보면, 주살(화살의 오늬에 줄을 매어 쏘는 화살)을 화살대에 줄을 감을 때 次第 곧 순서가 있어야 하므로 맏형 다음에 낳는 여러 동생들은 첫째, 둘째, 셋째 등과 같이 구별되므로 '弟' 자가 아우의 뜻으로 쓰인 것이다.

❋ 單語活用例

• 呼兄呼弟(호형호제) : 썩 가까운 벗의 사이에 형이니 아우니 하고 서로 부름.

友 벗 우

❋ 字源풀이

갑골문에 '⿰', 금문에 '⿰' 등의 자형으로 볼 때, 손(又)을 맞잡고 있는 모습을 그리어 '벗'의 뜻을 나타내었다.

❋ 單語活用例

• 友情(우정) : 친구와의 정.
• 知友(지우) : 서로 마음을 아는 친한 벗.
• 文房四友(문방사우) : 서재에 꼭 있어야 할 네 벗, 즉 종이 · 붓 · 벼루 · 먹을 말함.

愛 사랑 애

❋ 字源풀이

다른 사람에게 마음(心)을 주는 것, 곧 은혜를 베푸는 것이 '사랑'이란 뜻의 글자이다.

❋ 單語活用例

• 愛情(애정) : 사랑하는 마음. 남녀 사이에 서로 그리워하는 정.
• 母性愛(모성애) : 자식에 대한 어머니의 본능적인 사랑.
• 愛國志士(애국지사) : 나라를 위하여 이바지하는 사람.

祖	孫	一	堂	歡	談	笑	聲
할아버지 조	손자 손	한 일	집 당	기쁠 환	말씀 담	웃음 소	소리 성

조부모와 손자가 한집에서 즐거운 이야기와 웃음소리가 넘쳐나고

할아버지 조

❊ 字源풀이
甲骨文에 '且, 且, 且', 金文에 '且, 且, 且' 등의 字形으로서 祖上의 神을 모신 사당, 또는 제사를 지낼 때 제물을 올리는 도마 모양을 그린 象形字이다. 뒤에 '또, 만약'의 뜻으로 轉義되자, 神의 뜻을 나타내는 '示(보일 시)'를 더하여 '祖(할아비 조)'자를 또 만들었다.

❊ 單語活用例
· 元祖(원조) : 첫 대의 조상. 어떤 일을 시작한 사람
· 敬神崇祖(경신숭조) : 신을 공경하고 조상을 숭배(崇拜)함.

孫
손자 손

❊ 字源풀이
갑골문에 '系'의 형태로서 아들(子)에서 아들로 실(系 → 糸)처럼 이어지는(系:이을 계) 것이 '손자'라는 뜻이다.

❊ 單語活用例
· 孫婦(손부) : 손자며느리, 손자의 아내.
· 子孫(자손) : 아들과 손자, 또는 후손(後孫).
· 代代孫孫(대대손손) : 대대(代代)로 이어오는 자손(子孫).

一
한 일

수를 헤아리던 산대의 하나를 가로놓은 것을 가리킨 글자이다.

❊ 單語活用例
· 一人(일인) : 한 사람, 또는 한 명.
· 萬一(만일) : 있을지도 모르는 뜻밖의 경우.
· 一葉片舟(일엽편주) : 한 조각의 작은 배.

堂
집 당

❊ 字源풀이
'흙 토(土)'와 '오히려 상(尙)'의 형성자로, '堂'은 높은 곳에 남향한 중앙의 가장 큰 집을 일컫는다.

❊ 單語活用例
· 玉堂(옥당) : 홍문관(弘文館)의 부제학, 교리, 부교리, 수찬, 부수찬을 통틀어 일컫는 말.
· 城隍堂(성황당) : 마을을 지키는 혼령(魂靈)을 모신 집.
· 堂狗風月(당구풍월) : 서당 개가 풍월을 읊는다.

歡
기쁠 환

❊ 字源풀이
기쁠 때는 입을 크게 벌리고 소리를 쳐서 기뻐하므로, '하품할 흠(欠)'에 즐거움의 뜻을 가진 '황새 관(雚)'자를 더하여 형성자를 만들었다.

❊ 單語活用例
· 歡樂(환락) : 기쁘고 즐거움. 또는, 기뻐하고 즐거워함.
· 歡聲(환성) : 기뻐서 외치는 소리.
· 歡呼雀躍(환호작약) : 기뻐서 소리치며 날뜀.

談
말씀 담

❊ 字源풀이
'말씀 언(言)'에 '맑을 담(淡)'의 '氵'를 생략하여 합친 형성자로서, 물처럼 맑은 '말'이라는 뜻이다.

❊ 單語活用例
· 談論(담론) : 담화(談話)와 의론(議論).
· 婚談(혼담) : 혼인(婚姻)을 정하기 위하여 오가는 말.
· 街談巷說(가담항설) : 길거리나 항간에 떠도는 소문.

웃음 소

❊ 字源풀이
'죽(竹)'과 '구부릴 요(夭)'의 형성자로, 바람에 흔들리는 대나무의 소리가 흡사 웃는 소리와 비슷하여 '웃음'의 뜻이 되었다. 웃을 때는 대나무가 바람이 불면 굽히듯이 사람도 허리를 굽히기 때문에 '夭(구부릴 요)'자를 취하였다.

❊ 單語活用例
· 破顔大笑(파안대소) : 얼굴이 찢어지도록 크게 웃는다는 뜻으로, 즐거운 표정으로 한바탕 크게 웃음을 이르는 말.

聲
소리 성

❊ 字源풀이
'경쇠 경(声殳→ 聲:발음요소)'과 '귀 이(耳)'의 형성자로, 악기(声)를 채로 치거나 손으로 퉁길(殳) 때, 귀(耳)로 들리는 '소리'를 뜻한다.

❊ 單語活用例
· 聲樂(성악) : 사람의 목소리에 의한, 또는 목소리를 중심한 음악.
· 言聲(언성) : 말하는 소리.
· 異口同聲(이구동성) : 입은 다르지만 하는 말은 같다는 뜻.

家庭

諸	族	至	勉	貯	而	裕	足
모든 제	겨레 족	이를 지	힘쓸 면	쌓을 저	이을 이	넉넉할 유	발 족

모든 가족이 매우 근면하니 저축하고도 넉넉하구나.

諸 모든 제

❋ 字源풀이
'놈 자(者)' 와 '말씀 언(言)' 의 형성자로, 여러 가지 일을 총괄한다는 데서 '모든' 또는 어조사로 사용된다.

❋ 單語活用例
• 諸元(제원) : 여러 가지 인자(因子).
• 諸侯(제후) : 봉건시대에 일정한 영토(領土)를 가지고 그 영내의 인민을 지배하는 권력을 가진 사람.
• 諸子百家(제자백가) : 춘추 전국시대의 여러 학파(學派).

族 겨레 족

❋ 字源풀이
표적으로 세워 놓은 깃발(㫃) 아래 화살(矢)이 집중되는 뜻으로서, '겨레', '민족' 을 뜻한다.

❋ 單語活用例
• 族長(족장) : 일족의 어른이나 우두머리 되는 사람.
• 遺族(유족) : 죽은 사람의 뒤에 남은 가족(家族).
• 白衣民族(백의민족) : 예로부터 흰옷을 숭상(崇尙)하여 즐겨 입은 한민족(韓民族)을 이르는 말.

至 이를 지

❋ 字源풀이
'이르다(도달하다)' 는 화살(矢)을 멀리 쏘아 땅(一)에 이른 것을 나타내어 '⿱, ⿱' 의 형태로 그렸던 것인데, 해서체의 至(이를 지)가 된 것이다.

❋ 單語活用例
• 至純(지순) : 더할 나위 없이 순결함.
• 夏至(하지) : 24절기(節氣)의 하나. 해가 하지선(夏至線)에 이르면, 북반구(北半球)에서는 낮이 가장 길고, 밤이 가장 짧음.
• 至誠感天(지성감천) : 지극한 정성에 하늘이 감동함.

勉 힘쓸 면

❋ 字源풀이
'면할 면(免)' 과 '힘 력(力)' 의 형성자로, 토끼(兔:토끼 토)가 달아날 때, 전력질주함에서 '힘쓰다' 의 뜻이다.

❋ 單語活用例
• 勉學(면학) : 학문(學問)에 힘써 공부(工夫)함.
• 勤勉(근면) : 부지런히 노력(努力)함.
• 刻苦勉勵(각고면려) : 대단히 고생하여 힘써 정성을 들임.

貯 쌓을 저

❋ 字源풀이
'조개 패(貝)' 와 '쌓을 저(宁)' 의 형성자로, 재물(貝)을 쌓아(宁) 둔다는 데서 '저장하다' 의 뜻이다. '宁' 는 '貯' 의 古字이다.

❋ 單語活用例
• 貯蓄(저축) : 절약(節約)하여 모아 둠.
• 貯水(저수) : 물을 모아 둠.
• 貯藏米(저장미) : 쌀값이 오르고 내림을 대비하여 정부나 민가에서 저장(貯藏)하는 쌀.

而 이을 이

❋ 字源풀이
甲骨文에 '⿰', 金文에 '⿰,⿰' 등의 자형으로서 수염을 그린 象形字다. 뒤에 '말이을 이' 자로 전의되자, 부득이 頁(얼굴 혈)에 수염의 형태(彡)를 더하여 須(수염 수) 자를 만들었으나, 須 자가 '반드시, 모름지기' 의 뜻으로 전의되자, '須' 에 터럭을 뜻하는 '髟(머리털 늘어질 표)' 를 더하여 '鬚(수염 수)' 자를 만든 것이다.

❋ 單語活用例
• 屈而不信(굴이불신) : 굽히고는 펴지 아니함.

裕 넉넉할 유

❋ 字源풀이
'衤(衣:옷 의)' 와 '谷(골 곡)' 의 합체자로, 샘물이 흘러나오는 골짜기(谷)에는 물의 근원이 멀고 넉넉한 데서 '넉넉하다' 의 뜻으로 쓰였다.

❋ 單語活用例
• 裕足(유족) : 여유(餘裕)있게 풍족(豐足)함.
• 富裕(부유) : 재산(財産)이나 재물(財物)이 썩 많고 넉넉함.
• 餘裕綽綽(여유작작) : 빠듯하지 않고 아주 넉넉함.

足 발 족

❋ 字源풀이
발의 모양을 상형하여 '⿱,⿱,⿱' 과 같이 그린 것으로, '口' 는 곧 무릎의 둥근 모양을 그린 것인데, 해서체의 '足' 이 된 것이다.

❋ 單語活用例
• 自足(자족) : 스스로 넉넉함을 느낌, 다른 곳으로부터 구함이 없이 자기가 가진 것으로써 충분함.
• 自給自足(자급자족) : 자기가 필요한 것을 스스로 생산하여 충당함.
• 足跡(족적) : 발자국, 걸어오거나 지내 온 자취.

家	和	事	成		昌	盛	綿	代
집 가	화할 화	일 사	이룰 성		창성할 창	성할 성	솜 면	대신 대

집안이 화목하고 일마다 이루어지니 대를 이어 번창하고 융성하리라.

家
집 가

✳ 字源풀이
'宀(집 면)'과 '豕(돼지 시)'의 합체자이다. 뱀이 많던 시대에 뱀만 보면 잡아먹는 돼지를 집 밑에 기르면 편안히 살 수 있었으므로 집 안에 사람이 아닌 돼지를 그리어(𧴀→家) '집'의 뜻을 나타낸 것이다.

✳ 單語活用例
• 家畜(가축) : 오랜 세월(歲月)에 걸쳐 사람에게 길들여져 집에서 기르는 짐승.
• 百家爭鳴(백가쟁명) : 여러 사람이 서로 자기 주장을 내세우는 일.

和
화할 화

✳ 字源풀이
'벼 화(禾)'와 '입 구(口)'의 형성자로, 서로 심성이 잘 맞아 '화목하다'의 뜻으로 쓰였다.

✳ 單語活用例
• 和睦(화목) : 서로 뜻이 맞고 정다움.
• 平和(평화) : 평온하고 화목함. 전쟁이 없이 세상이 평온함.
• 附和雷同(부화뇌동) : 제 주견이 없이 남이 하는 대로 그저 무턱대고 따라함.

事
일 사

✳ 字源풀이
금문에 '𤔲'의 자형으로 볼 때, 깃발을 걸고 어떤 일을 취급한 데서 '일'의 뜻으로 쓰였다.

✳ 單語活用例
• 事緣(사연) : 일의 앞 뒤 사정(事情)과 까닭.
• 例事(예사) : 보통(普通)으로 흔히 있는 일.
• 事必歸正(사필귀정) : 무슨 일이든지 옳은 대로 돌아간다는 뜻.

成
이룰 성

✳ 字源풀이
본래 도끼로 나무토막을 쪼개는 모양을 본뜬 것인데, 뒤에 '이루다'의 뜻으로 쓰이게 되었다. 해서체에서는 '丁'이 발음요소이므로 '丁'의 형태로 써서는 안 된다.

✳ 單語活用例
• 成長(성장) : 생물이 자라서 점점 커짐, 또는 성숙(成熟)해짐.
• 大器晩成(대기만성) : 큰그릇은 이루어짐이 더디다는 뜻으로, 크게 될 사람은 성공이 늦다는 말.

昌
창성할 창

✳ 字源풀이
金文에 '𣊫, 𣊱, 𣌾' 등의 자형으로서 곧 아침에 해(日)가 솟아오르는 것을 보고 입(曰: 가로 왈)으로 소리치는 것을 나타낸 會意字이다. 뒤에 '昌'의 뜻이 '창성하다, 번창하다'의 뜻으로 전의되자, '昌'에 '口(입 구)'를 더하여 '唱(부를 창)' 자를 다시 만들었다.

✳ 單語活用例
• 繁昌(번창) : 일이 한창 잘 되어 발전(發展)함.
• 昌言正論(창언정론) : 매우 적절하고 정대한 언론(言論).

盛
성할 성

✳ 字源풀이
제사를 올리기 위하여 그릇(皿:그릇 명)에 담아 놓은 곡식을 뜻한 형성자로 '담다'의 뜻으로 쓰이고, '성하다'의 뜻으로도 쓰인다.

✳ 單語活用例
• 盛業(성업) : 사업이 썩 잘됨.
• 隆盛(융성) : 기운차게 일어남, 기세(氣勢)가 성함.
• 珍羞盛饌(진수성찬) : 맛이 좋은 음식으로 많이 잘 차린 것을 뜻함.

綿
솜 면

✳ 字源풀이
'실 사(糸)'와 '비단 백(帛)'의 합체자로, 가는 실(糸)로 짠 비단(帛)이란 뜻이다. 뒤에 목화가 들어오면서 '솜'이란 뜻으로 전의되었다.

✳ 單語活用例
• 綿棒(면봉) : 끝에 솜을 말아 붙인 가느다란 막대.
• 綿綿(면면) : 끊임없음.
• 綿裏藏針(면리장침) : 솜 속에 바늘을 감추어 꽂는다는 뜻으로, 겉으로는 부드러운 듯하나 속으로는 아주 흉악함을 이름.

代
대신 대

✳ 字源풀이
'사람 인(人)'과 '주살 익(弋)'의 합체자로, '앞뒤를 잇다'의 뜻이다. '弋(주살 익)'은 오늬에 줄을 매어 쓰는 화살의 뜻이지만, 본래는 막대기로 문 중간에 걸쳐 놓는 나무를 가리킨다.

✳ 單語活用例
• 代行(대행) : 대신(代身)하여 행함. 섭행(攝行).
• 前代未聞(전대미문) : 지금까지 들어본 일이 없는 새로운 일을 이르는 말.

13

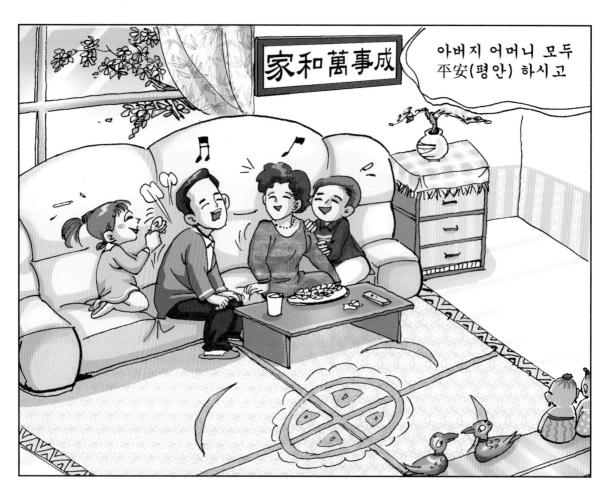

家和萬事成

아버지 어머니 모두
平安(평안) 하시고

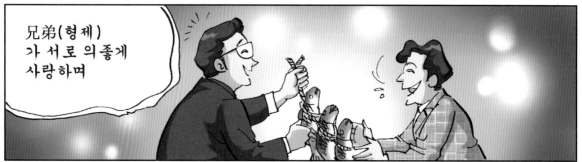

兄弟(형제)
가 서로 의좋게
사랑하며

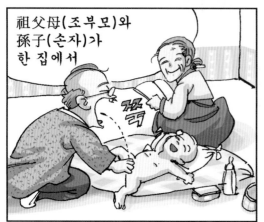

祖父母(조부모)와
孫子(손자)가
한 집에서

하 하 하 하

代(대)를 이어 繁昌(번창)
하고 隆盛(융성) 하리라.

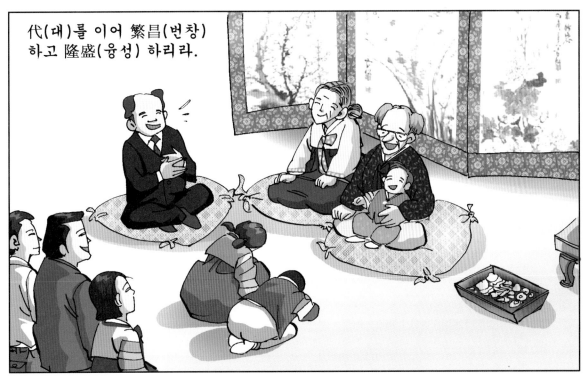

糟 糠 之 妻

지게미 **조**　　겨 **강**　　조사 **지**　　아내 **처**

가난한 살림을 함께 꾸려 온 아내.

前漢을 찬탈한 王莽(왕망)을 멸하고 劉氏 천하를 再興한 後漢 光武帝 때의 일이다. 建元 2년(26), 당시 監察을 맡아보던 大司空(御史大夫) 宋弘은 온후한 사람이었으나 강직한 인물이기도 했다.

어느 날, 光武帝는 미망인이 된 누나인 湖陽公主를 불러 신하 중 누구를 마음에 두고 있는지 그 의중을 떠보았다. 그 결과 湖陽公主는 당당한 풍채와 덕성을 지닌 宋弘에게 호감을 갖고 있다는 것을 알았다. 그 후 光武帝는 湖陽公主를 병풍 뒤에 앉혀 놓고 宋弘과 이런저런 이야기를 나누던 끝에 이런 질문을 했다.

"흔히들 고귀해지면 (천할 때의) 친구를 바꾸고, 부유해지면 (가난할 때의) 아내를 버린다고 하던데 人之常情 아니겠소?"

그러자 宋弘은 이렇게 대답했다.

"폐하, 황공하오나 신은 '가난하고 천할 때의 친구는 잊지 말아야 하며[貧賤之交 不可忘], 지게미와 겨로 끼니를 이을 만큼 구차할 때 함께 고생하던 아내는 버리지 말아야 한다[糟糠 之妻 不下堂]'고 들었사온데 이것은 사람의 도리라고 생각되나이다."

이 말을 들은 광무제와 호양 공주는 크게 실망했다고 한다. 〈後漢書 : 宋弘傳 참조〉

故事成語

夫婦

어려운 **部首字** 익히기

● 등잔불의 심지를 나타낸 글자로, 곧 '炷(심지 주)' 자의 본자이다.

　　主(주인 주) : 촛대 위의 불타는 모양을 나타낸 글자로, 뒤에 '임금'의 뜻으로 변하였다.

　　丹(붉을 단) : 금광 안에서 붉은 빛깔의 광석이 나왔다는 데서 '붉다'는 뜻이다. 본래는 붉은 朱砂같은 귀한 약을 그릇에 담아 놓은 모양(丹→丹)을 본뜬 것인데, '붉다'의 뜻으로 쓰였다.

丶

심지 주
(점 주)

기타) 丸(탄환 환)

② 夫婦

9	婚姻式典 혼 인 식 전	혼사를 치르는 예식에서
10	二姓合杯 이 성 합 배	신랑 신부가 합환배를 드는 것은 백년가약을 뜻하고
11	夫唱婦隨 부 창 부 수	남편이 이끌고 아내가 따라 화합하면
12	能脫困境 능 탈 곤 경	어떤 곤경도 벗어날 수 있고
13	內順外朗 내 순 외 랑	아내가 온순히 내조하면 남편은 늘 명랑하여
14	鶴髮童顔 학 발 동 안	머리는 학처럼 희지만 얼굴은 어린아이처럼 젊어 보이고
15	詳細述懷 상 세 술 회	부부간에는 어떤 것도 가슴에 두지 말고 상세히 말하여
16	適否解消 적 부 해 소	맞는지 아닌지 의혹을 풀어야 한다.

夫婦

婚	姻	式	典
혼인 혼	혼인 인	법 식	법 전

二	姓	合	杯
두 이	성씨 성	합할 합	잔 배

혼사를 치르는 예식에서 신랑 신부가 합환배를 드는 것은 백년가약을 뜻하고

婚 혼인 혼

✳ 字源풀이
'여자 녀(女)' 에 '저물 혼(昏)' 을 합한 글자로, 옛날에는 신랑이 신부(女)의 집으로 가서 해가 저문 저녁(昏) 무렵에 결혼하다는 데서 '혼인' 의 뜻이다.

✳ 單語活用例
• 婚禮(혼례) : 혼인(婚姻)의 의례(儀禮). 결혼식(結婚式).
• 成婚(성혼) : 혼사를 치름.
• 結婚(결혼) : 남녀가 정식으로 부부 관계를 맺음.

姻 혼인 인

✳ 字源풀이
여자(女)가 남편의 집에 의지하여(因:인할 인) 사는 것에서 '혼인' 의 뜻이다.

✳ 單語活用例
• 姻戚(인척) : 외가와 처가의 혈족(血族).
• 姻家(인가) : 인척(姻戚)의 집 또는 배우자 쌍방의 집.
• 姻兄(인형) : 매형(妹兄).

式 법 식

✳ 字源풀이
'弋(주살 익)' 자는 본래 숫자를 표시한 산가지로서, 만들 때는 자(工) 곧 법도의 표준을 따라 만들기 때문에 '법' 의 뜻이다.

✳ 單語活用例
• 式場(식장) : 예식(禮式)을 거행하는 곳.
• 立式(입식) : 부엌 따위에서 서서 일하도록 한 방식(方式).
• 二次方程式(이차방정식) : 미지수(未知數)의 최고 멱(冪)이 2차 항인 방정식.

典 법 전

✳ 字源풀이
본래 두 손으로 죽책이나 옥책을 받든 모습을 본뜬 것인데, '법' 또는 '규정' 의 뜻으로 쓰이게 되었다.

✳ 單語活用例
• 典當鋪(전당포) : 전당(典當)을 잡고 돈을 꾸어 주는 곳.
• 字典(자전) : 많은 한자(漢字)를 모아 낱낱이 그 뜻을 풀어놓은 책.
• 華燭之典(화촉지전) : 화촉을 밝히는 의식(儀式)이란 뜻으로, 혼인식(婚姻式)을 달리 일컫는 말.

二 두 이

✳ 字源풀이
산대의 두 개를 가로놓은 것을 본 뜬 글자이다.

✳ 單語活用例
• 二等兵(이등병) : 군대의 가장 아래 계급의 사병(士兵).
• 無二(무이) : 다시없음, 둘도 없음.
• 唯一無二(유일무이) : 둘이 아니고 오직 하나뿐이라는 뜻으로, 오직 하나밖에 없음.

姓 성씨 성

✳ 字源풀이
여자(女)가 낳은(生) 아이에게 자신의 성(姓)을 따르게 한 모계사회에서 유래한 글자이다.

✳ 單語活用例
• 姓銜(성함) : 성명(姓名)의 경칭(敬稱).
• 易姓(역성) : 나라의 왕조(王朝)가 바뀜.
• 不娶同姓(불취동성) : 성이 같은 사람끼리는 혼인을 아니 함.

合 합할 합

✳ 字源풀이
甲骨文에 '合, 合', 金文에 '合' 의 字形으로서 뚜껑이 있는 밥그릇의 모양을 그린 象形字이다. 뒤에 '합할 합' 의 뜻으로 전의되자, '皿(그릇 명)' 자를 더하여 '盒(밥그릇 합)' 자를 또 만들었다. '合' 은 10분의 1升(되 승)의 뜻으로도 전의되었는데, '홉' 이라고 일컫는다.

✳ 單語活用例
• 烏合之衆(오합지중) : 까마귀 떼와 같이 조직도 훈련도 없이 모인 무리.

杯 잔 배

✳ 字源풀이
옛날에는 잔을 나무로도 만들었기 때문에, '나무 목(木)' 자를 부수로 하였다. '盃(잔 배)' 와 같이 쓰인다. '不' 자는 발음요소이다.

✳ 單語活用例
• 杯酒(배주) : 잔에 부은 술.
• 乾杯(건배) : 서로 잔을 높이 들어 행운을 빌고 마시는 일.
• 杯中蛇影(배중사영) : 술잔 속에 비친 뱀의 그림자란 뜻으로, 쓸데없는 의심을 품고 스스로 고민함의 비유.

夫 唱 婦 隨 能 脫 困 境

夫	唱	婦	隨	能	脫	困	境
지아비 부	노래 창	지어미 부	따를 수	능할 능	벗을 탈	곤할 곤	지경 경

남편이 이끌고 아내가 따라 화합하면 어떤 곤경도 벗어날 수 있고

夫
지아비 부

✻ 字源풀이
지아비(장부)는 옛날 남자가 20살이 되면 머리를 틀어 묶고 관을 썼던 모습을 상형하여 '夫, 夫, 夬'와 같이 그린 것인데, 해서체의 '夫'자가 된 것이다.

✻ 單語活用例
- 夫妻(부처) : 남편(男便)과 아내.
- 愚夫(우부) : 어리석은 남자.
- 夫婦之情(부부지정) : 부부 사이의 애정(愛情).

唱
노래 창

✻ 字源풀이
'입 구(口)'와 '번창할 창(昌)'의 형성자로, '昌(창성 창)'의 累增字이다.

✻ 單語活用例
- 唱歌(창가) : 곡조에 맞추어 노래를 부름, 또는 그 노래.
- 合唱(합창) : 많은 사람이 소리를 맞추어서 노래를 부름.
- 天下名唱(천하명창) : 세상에 드문 소리꾼.

婦
지어미 부

✻ 字源풀이
'여자 녀(女)'와 '비 추(帚)'의 합체자로, 빗자루(帚)를 들고 집안을 청소하는 여자(女)가 '아내', '며느리' 라는 뜻이다.

✻ 單語活用例
- 婦德(부덕) : 여자가 지켜야 할 떳떳하고 옳은 도리(道理).
- 姑婦(고부) : 시어머니와 며느리.
- 靑孀寡婦(청상과부) : 나이가 젊어서 남편을 여읜 여자.

隨
따를 수

✻ 字源풀이
'쉬엄쉬엄갈 착(辶)'과 '수나라 수(隋)'의 形聲字, 뒤에서 '따라오다'의 뜻이다.

✻ 單語活用例
- 隨筆(수필) : 붓 가는 대로 쓰는 산문(散文) 문학의 한 장르.
- 陪隨(배수) : 높은 사람을 모시고 따라다님.
- 半身不隨(반신불수) : 몸의 좌우 어느 한쪽을 마음대로 잘 쓰지 못함, 또는 그런 사람.

能
능할 능

✻ 字源풀이
金文에 '㣎, 䏻' 등의 자형으로 본래 곰의 모양을 그린 象形字이다. 곰은 재주를 잘 부리는 재능이 있으므로 뒤에 '능하다'의 뜻으로 전의되자, 부득이 '能'에 '灬'를 더하여 다시 '熊(곰 웅)'자를 만든 것이다.

✻ 單語活用例
- 能熟(능숙) : 능하고 익숙함.
- 黃金萬能(황금만능) : 돈만 있으면 무엇이나 마음대로 할 수 있다는 뜻.

脫
벗을 탈

✻ 字源풀이
'고기 육(月→肉)'과 '바꿀 태(兌)'의 형성자로, 본래 뼈에서 살(肉)을 벗기다의 뜻이었는데, '벗다, 벗어나다'의 의미로 바뀌었다.

✻ 單語活用例
- 脫獄(탈옥) : 죄수(罪囚)가 감옥(監獄)을 빠져 도망(逃亡)함.
- 解脫(해탈) : 얽매임을 벗어버림. 번뇌(煩惱)의 속박(束縛)을 풀어 삼계의 업고에서 벗어남.
- 論點逸脫(논점일탈) : 논설의 요점을 벗어남.

困
곤할 곤

✻ 字源풀이
'에울 위(囗)'와 '나무 목(木)'을 합한 글자로, 방안에서는 나무가 자라기 곤란하다는 데서 '곤란'의 의미로 쓰인다.

✻ 單語活用例
- 困辱(곤욕) : 괴로움과 모욕(侮辱)을 당함, 심한 모욕.
- 疲困(피곤) : 몸이나 마음이 지치어 고달픔.
- 困而得之(곤이득지) : 고생(苦生)한 끝에 이루어 냄.

境
지경 경

✻ 字源풀이
'흙 토(土)'와 '마칠 경(竟)'의 형성자로, 땅(土)이 끝나는(竟) 경계로서 '地境'의 뜻이다.

✻ 單語活用例
- 境界(경계) : 일이나 물건이 어떤 표준 아래 맞닿은 자리.
- 環境(환경) : 사람이 생활하는 주위의 상태나 조건.
- 飢餓之境(기아지경) : 굶주리는 지경(地境).

夫婦

內	順	外	朗		鶴	髮	童	顔
안 내	순할 순	바깥 외	밝을 랑		학 학	터럭 발	아이 동	얼굴 안

아내가 온순히 내조하면 남편은 늘 명랑하여 머리는 학처럼 희지만 얼굴은 어린아이처럼 젊어 보이고

內 (안 내)

❋ 字源풀이
집 안으로 '들어간다' 는 뜻이며, 그 '안쪽' 을 뜻하게 되었다.

❋ 單語活用例
- 內容(내용) : 사물(事物)의 속내나 실속.
- 案內(안내) : 인도(引導)하여 내용을 알려 줌, 또는 그 일.
- 內申成績(내신성적) : 상급 학교가 입학생을 선발하기 위하여 하급학교로부터 받는, 학생에 관한 기록.

順 (순할 순)

❋ 字源풀이
사람의 얼굴(頁:머리 혈)에 七情(喜怒哀樂愛惡欲)이 물줄기(川:내 천)가 흘러가듯이 잘 나타나기 때문에 '순리' 의 뜻이다.

❋ 單語活用例
- 順從(순종) : 고분고분 따름.
- 筆順(필순) : 글씨, 특히 한자를 쓸 때에 붓을 놀리는 순서.
- 順天者存(순천자존) : 천리(天理)에 따르는 자는 오래 번성(繁盛)함.

外 (바깥 외)

❋ 字源풀이
갑골문에 'ㅣ' 의 형태로서 정해 놓은 경계선 밖으로 나간 것을 가리킨 것이다. 뒤에 '外' 의 자형으로 바뀐 것이다.

❋ 單語活用例
- 外貨(외화) : 외국(外國) 화폐(貨幣).
- 國外(국외) : 한 나라의 영토(領土) 밖의 땅.
- 奇想天外(기상천외) : 생각이 기발하고 엉뚱함.

朗 (밝을 랑)

❋ 字源풀이
'달 월(月)' 과 '어질 량(良)' 의 形聲字로, 달(月)이 매우(良:좋을 량) '밝다' 의 뜻이다.

❋ 單語活用例
- 朗朗(낭랑) : 소리가 명랑(明朗)한 모습, 빛이 매우 밝음.
- 明朗(명랑) : 밝고 맑고 낙천적인 성미 또는 모습.
- 內潤外朗(내윤외랑) : 옥의 광택이 안에 함축된 것과 밖으로 나타난 것이라는 뜻.

鶴 (학 학)

❋ 字源풀이
'새 높이 나를 확(寉)' 과 '새 조(鳥)' 의 형성자로, 높이 나는 새 곧 '학' 의 뜻이다. '寉(확)' 은 'ㄇ(멀 경)' 에 '隹(새 추)'자를 겹쳐 만든 글자이므로 '寉' 의 형태로 써서는 안 된다.

❋ 單語活用例
- 群鷄一鶴(군계일학) : 무리 지어 있는 닭 가운데 있는 한 마리의 학이라는 뜻으로, 여러 평범(平凡)한 사람들 가운데 있는 뛰어난 한 사람을 이르는 말.

髮 (터럭 발)

❋ 字源풀이
'머리털 늘어질 표(髟)' 와 '개 달아날 발(犮)' 의 형성자로, 길게(長) 자란 머리털(彡) 곧 '머리카락' 을 뜻한다. 犮은 발음요소이다.

❋ 單語活用例
- 髮膚(발부) : 머리털과 살.
- 長髮(장발) : 길게 기른 머리털, 또는 그 사람.
- 危機一髮(위기일발) : 위험한 순간을 비유해 이르는 말.

童 (아이 동)

❋ 字源풀이
금문에 '童' 의 형태로 '辛(쓸 신)' 과 '重' 을 생략한 '里' 의 형성자이다. 본래는 죄로 인하여 노예가 된 남자였는데, '아이' 의 뜻으로 바뀌었다.

❋ 單語活用例
- 童謠(동요) : 어린이의 생활 감정이나 심리를 나타낸 노래.
- 神童(신동) : 재주와 슬기가 남달리 썩 뛰어난 아이.
- 三尺童子(삼척동자) : 키가 석 자밖에 되지 않는 어린아이라는 뜻.

顔 (얼굴 안)

❋ 字源풀이
'머리 혈(頁)' 과 '선비 언(彦)' 의 형성자로, 본래는 사람의 미간(眉間)의 수려함의 뜻이었는데, 뒤에 '얼굴' 의 뜻이 되었다.

❋ 單語活用例
- 顔色(안색) : 얼굴 빛.
- 紅顔(홍안) : 붉고 윤색이 나는 얼굴, 혈색이 좋은 얼굴.
- 厚顔無恥(후안무치) : 얼굴이 두껍고 부끄러움이 없다라는 뜻.

詳	細	述	懷
자세할 상	가늘 세	지을 술	품을 회

適	否	解	消
갈 적	아닐 부	풀 해	사라질 소

부부간에는 어떤 것도 가슴에 두지 말고 상세히 말하여 맞는지 아닌지 의혹을 풀어야 한다.

詳 자세할 상

✽ 字源풀이
'말씀 언(言)'과 '양 양(羊)'의 형성자로, 양처럼 착하게 말로써 자세하게 의논하다의 뜻이다.

✽ 單語活用例
• 詳報(상보) : 자세(仔細)한 보도(報道).
• 未詳(미상) : 자세(仔細)하지 아니함.
• 詳細事項(상세사항) : 자세(仔細)한 사항(事項).

細 가늘 세

✽ 字源풀이
'실 사(糸)'와 '정수리 신(囟)'의 합체자로, 아이의 정수리의 微動처럼 미세함의 뜻이다. 예서체에서 '囟(정수리 신)'이 '田(밭 전)'의 형태로 변하였다.

✽ 單語活用例
• 細雨(세우) : 가랑비.
• 仔細(자세) : 아주 작고 하찮은 부분까지 구체적이고 분명함.
• 細菌戰爭(세균전쟁) : 세균전(細菌戰).

述 지을 술

✽ 字源풀이
'쉬엄쉬엄갈 착(辶)'과 '術'의 省體 '朮(삽주나무 출)'의 형성자로, '베풀다'의 뜻이다.

✽ 單語活用例
• 述語(술어) : 문장의 주성분의 하나. 동사, 형용사 따위와 같이 그 주어의 동작이나 상태를 풀이하는 말.
• 陳述(진술) : 구두(口頭)로 자세(仔細)히 말함.
• 述而不作(술이부작) : 성인(聖人)의 말을 술하고(전하고) 자기의 설(說)을 지어내지 않음.

懷 품을 회

✽ 字源풀이
'마음 심(忄)'과 '그리워할 회(褱)'의 형성자로, 가슴에 '품다'의 뜻이다.

✽ 單語活用例
• 懷疑(회의) : 마음속에 품은 의심(疑心).
• 感懷(감회) : 마음에 느낀 생각과 회포, 감상(感想)과 회포(懷抱).
• 虛心坦懷(허심탄회) : 마음을 비우고 생각을 터놓음.

適 갈 적

✽ 字源풀이
'쉬엄쉬엄갈 착(辶)'과 '다만 시(啻)'의 형성자로, '가다'의 뜻이다. 예서체에서 '啻 가'啇 (뿌리 적)'으로 변하였다.

✽ 單語活用例
• 適材(적재) : 어떠한 일에 적당(適當)한 인재(人材).
• 快適(쾌적) : 심신(心身)에 적합(適合)하여 기분이 썩 좋음.
• 適者生存(적자생존) : 생존경쟁의 결과, 그 환경에 맞는 것만이 살아 남고 그렇지 못한 것은 차차 쇠퇴, 멸망하는 현상.

否 아닐 부

✽ 字源풀이
'입 구(口)'와 '아닐 불(不)'의 형성자로, 입(口)으로 아니라(不)고 이야기하는 데에서 유래하였다.

✽ 單語活用例
• 否定(부정) : 그렇지 않거나 옳지 않다고 인정(認定)함.
• 拒否(거부) : 거절하여 받아들이지 않음. 승낙하지 않고 물리침.
• 曰可曰否(왈가왈부) : 좋으니 나쁘니 하고 떠들어댐.

解 풀 해

✽ 字源풀이
칼(刀)로 소(牛)의 뿔(角)을 빼고, 가죽을 벗긴다는 데서 '가르다', '풀다'의 뜻을 나타낸 會意字이다.

✽ 單語活用例
• 解決(해결) : 얽힌 일을 풀어 처리(處理)함.
• 難解(난해) : 풀기가 어려움.
• 結者解之(결자해지) : 일을 맺은 사람이 풀어야 한다는 뜻으로, 일을 저지른 사람이 그 일을 해결해야 한다는 말.

消 사라질 소

✽ 字源풀이
'물 수(氵)'와 '꺼질 소(肖)'의 형성자로, 물이 부단히 흙을 깎아 없어지게 하다의 뜻이다.

✽ 單語活用例
• 消毒(소독) : 약물(藥物)이나 열 등으로 병원균(病原菌)을 죽이거나 힘을 못 쓰게 하는 일.
• 抹消(말소) : 기록(記錄)되어 있는 사실을 지워 없애는 것.
• 消化不良(소화불량) : 소화기(消化器)의 병증(病症).

21

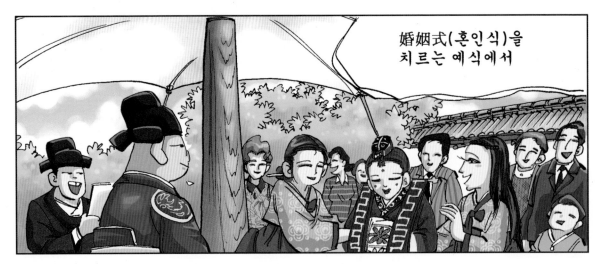

婚姻式(혼인식)을
치르는 예식에서

쪽!

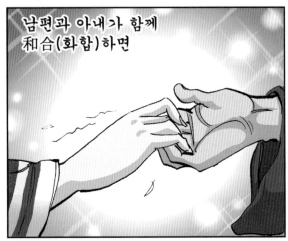

남편과 아내가 함께
和合(화합)하면

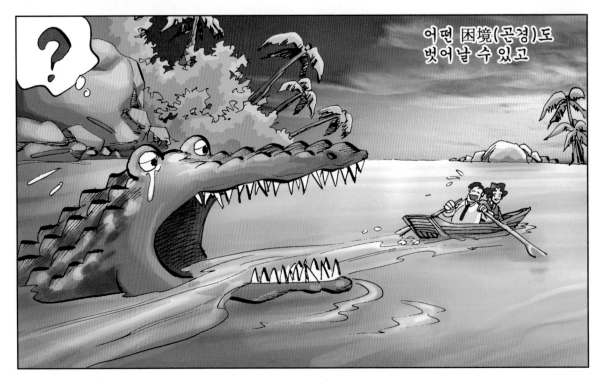

?

어떤 困境(곤경)도
벗어날 수 있고

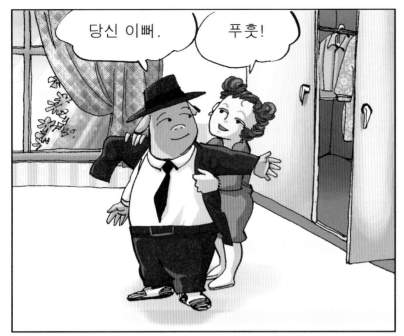

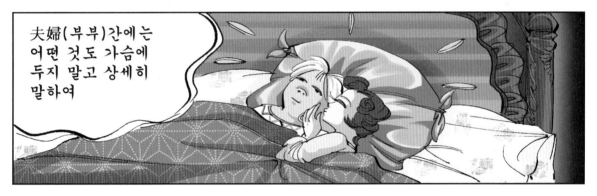

夫婦(부부)간에는
어떤 것도 가슴에
두지 말고 상세히
말하여

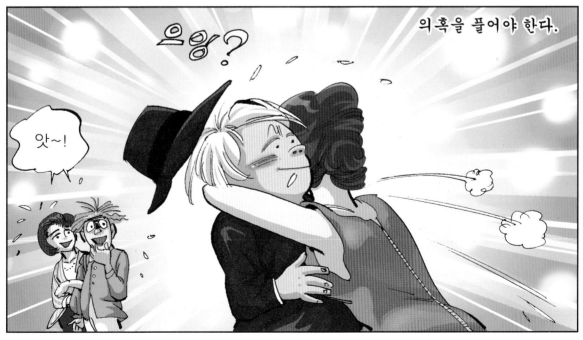

의혹을 풀어야 한다.

누울 **와**　땔나무 **신**　맛볼 **상**　쓸개 **담**

원수를 갚거나 어떤 목적을 이루기 위해 괴로움을 참고 견딤을 비유한 말.

춘추 시대, 越王 勾踐(구천)과 橋李(취리, 浙江省 嘉興)에서 싸워 크게 패한 吳王 闔閭(합려)는 적의 화살에 부상한 손가락의 상처가 악화하는 바람에 목숨을 잃었다(B.C. 496). 임종 때 闔閭는 태자인 夫差(부차)에게 반드시 勾踐를 쳐서 원수를 갚으라고 유명(遺命)했다. 오왕이 된 부차는 父王의 유명을 잊지 않으려고 '섶 위에서 잠을 자고[臥薪]' 자기 방을 드나드는 신하들에게는 방문 앞에서 부왕의 유명을 외치게 했다.

"부차야, 월왕 구천이 너의 아버지를 죽였다는 것을 잊어서는 안 된다!"

그때마다 부차는 임종 때 부왕에게 한 그대로 대답했다.

"예, 결코 잊지 않고 3년 안에 꼭 원수를 갚겠나이다."

이처럼 밤낮 없이 복수를 맹세한 부차는 은밀히 군사를 훈련하면서 때가 오기만을 기다렸다. 이 사실을 안 월왕 구천은 참모인 范蠡(범려)가 諫했으나 듣지 않고 선제 공격을 감행했다. 그러나 월나라 군사는 복수심에 불타는 오나라 군사에 대패하여 會稽山(회계산)으로 도망갔다. 오나라 군사가 포위하자 진퇴양난에 빠진 구천은 범려의 獻策에 따라 우선 오나라의 재상 伯嚭(백비)에게 많은 뇌물을 준 뒤 부차에게 신하가 되겠다며 항복을 청원했다. 이때 오나라의 중신 伍子胥(오자서)가 '후환을 남기지 않으려면 지금 구천을 쳐야 한다'고 간했으나 부차는 백비의 진언에 따라 구천의 청원을 받아들이고 귀국까지 허락했다.

구천은 오나라의 屬領이 된 고국으로 돌아오자 항상 곁에다 쓸개를 놔두고 앉으나 서나 그 쓴맛을 맛보며[嘗膽] 회계의 치욕[會稽之恥]을 상기했다. 그리고 부부가 함께 밭 갈고 길쌈하는 농군이 되어 은밀히 군사를 훈련하며 복수의 기회를 노렸다.

회계의 치욕의 날로부터 12년이 지난 그 해(B.C. 482) 봄, 부차가 천하에 覇權을 일컫기 위해 杞(기) 땅의 黃地(河南省 杞縣)에서 제후들과 會盟하고 있는 사이에 구천은 군사를 이끌고 오나라로 쳐들어갔다. 그로부터 歷戰 7년 만에 오나라의 도읍 姑蘇(蘇州)에 육박한 구천은 오와 부차를 굴복시키고 마침내 회계의 치욕을 썻었다. 부차는 甬東(용동, 浙江省 定河)에서 여생을 보내라는 구천의 호의를 사양하고 자결했다. 그 후 구천은 부차를 대신하여 천하의 覇者가 되었다.

ノ

좌로 삐칠 별
(삐침)

● 우로부터 좌로 삐치는 모양을 나타낸 글자이다.

乘(탈 승) : 나무(목) 위에 사람이 올라 앉아 있는 모양, 즉 나무에 '타다', '오르다'의 뜻이다.

久(오랠 구) : 걸어가는 사람을 뒤에서 잡고 있는 모양의 글자로, '머무름', '오래됨'을 뜻한다.

기타) 乃(이에 내), 乎(어조사 호), 乏(모자랄 핍), 乍(잠깐 사), 之(갈 지), 乘(오를 승)

③ 國土

17	白 頭 金 剛 백 두 금 강	백두산 금강산
18	雪 嶽 智 異 설 악 지 리	설악산 지리산
19	錦 繡 江 山 금 수 강 산	비단에 수놓은 듯이 아름다운 우리 나라
20	奇 觀 妙 景 기 관 묘 경	볼만한 뛰어난 명승지가 많고
21	三 洋 半 陸 삼 양 반 륙	삼면이 바다로 둘러싸인 반도라
22	水 産 發 達 수 산 발 달	수산업이 발달하고
23	土 壤 肥 沃 토 양 비 옥	토양은 비옥해서
24	米 穀 豊 富 미 곡 풍 부	쌀 곡식이 풍부하다.

國土

白	頭	金	剛	雪	嶽	智	異
흰 백	머리 두	쇠 금	굳셀 강	눈 설	큰산 악	지혜 지	다를 이

백두산 금강산 설악산 지리산

白
흰 백

❊ 字源풀이

‘白’은 갑골문의 ‘𦥑’의 형태로, 본래는 엄지손가락의 모양을 본뜬 것인데, 뒤에 ‘희다’의 뜻으로 쓰이게 되었다.

❊ 單語活用例
- 白衣(백의) : 흰옷. 벼슬이 없는 선비.
- 空白(공백) : 텅 비어서 아무 것도 없음.
- 白面書生(백면서생) : 희고 고운 얼굴에 글만 읽는 사람이란 뜻.

頭
머리 두

❊ 字源풀이

‘머리 혈(頁)’과 ‘제기 두(豆)’의 形聲字로, ‘머리’의 뜻이다.

❊ 單語活用例
- 頭痛(두통) : 머리가 아픈 증세(症勢).
- 念頭(염두) : 머리 속의 생각. 마음속.
- 去頭截尾(거두절미) : 머리와 꼬리를 잘라버린다는 뜻으로, 앞뒤의 잔사설을 빼놓고 요점(要點)만을 말함.

金
쇠 금

❊ 字源풀이

‘이제 금(今)’과 ‘흙 토(土)’의 형성자에, 금덩이(··)의 형태를 가하여 만든 形聲加形字로, ‘황금’의 뜻으로 쓰였다. 姓으로 쓰일 때는 ‘김’으로 발음한다.

❊ 單語活用例
- 資金(자금) : 자본금(資本金)의 준말로, 이익을 낳는 바탕이 되는 돈. 사업을 경영(經營)하는 데 쓰이는 돈.
- 金科玉條(금과옥조) : 금옥과 같은 법률(法律)의 뜻으로, 소중히 여기고 지켜야 할 규칙(規則)이나 교훈(敎訓).

剛
굳셀 강

❊ 字源풀이

‘칼 도(刂)’와 ‘언덕 강(岡)’의 형성자로, 산억덕(岡)이라도 힘차게 칼로 끊는다는 데서 ‘굳세다’의 뜻이다.

❊ 單語活用例
- 剛直(강직) : 마음이 굳세고 곧음.
- 精剛(정강) : 뛰어나고 강함.
- 剛柔兼全(강유겸전) : 강하고 부드러움을 아울러 갖춤.

雪
눈 설

❊ 字源풀이

눈은 그 날리는 모습이 흰 깃털이 날리는 것 같음을 상형하여 갑골문에서는 ‘𩄊’와 같이 그렸던 것인데, 눈은 손(又)으로 받을 수 있는 비(雨)라는 뜻에서 해서체의 ‘雪(눈 설)’자가 된 것이다.

❊ 單語活用例
- 雪辱(설욕) : 상대(相對)를 이김으로써 지난번 패배(敗北)의 부끄러움을 씻고 명예(名譽)를 되찾는 것.
- 雪上加霜(설상가상) : 눈 위에 또 서리가 내린다는 뜻.

嶽
큰산 악

❊ 字源풀이

‘메 산(山)’과 ‘옥 옥(獄)’의 형성자로 ‘멧부리’의 뜻이다.

❊ 單語活用例
- 山嶽(산악) : 지구의 겉면이 몹시 융기(隆起)한 부분.
- 松嶽(송악) : 개성(開城).
- 嶽宗恒岱(악종항대) : 오악(五嶽)은 동태산, 서화산, 남형산, 북항산, 중숭산이니 항산과 태산이 조종이라.

智
지혜 지

❊ 字源풀이

甲骨文의 ‘𣉻’, 小篆의 ‘𣊟’자가 楷書體의 ‘智’로 변하였다. ‘知’와 ‘智’가 同字였으나, 뒤에 ‘智’가 지혜의 뜻으로 쓰였다.

❊ 單語活用例
- 智勇(지용) : 슬기와 용기.
- 機智(기지) : 그때그때의 경우에 따라 재치 있게 나타나는 슬기.
- 智者樂水(지자요수) : 슬기로운 자는 물을 좋아한다.

異
다를 이

❊ 字源풀이

‘異’자의 金文은 ‘𢍄’의 형태로 기이한 귀신 가면을 쓰고 춤을 추는 무당의 모습을 본떠 만들어진 글자로, ‘기이하다’의 의미에서 ‘다르다’는 의미가 추가되었다.

❊ 單語活用例
- 異常(이상) : 정상(正常)이 아닌 상태(狀態)나 현상(現象).
- 奇異(기이) : 기묘하고 이상(異常)함.
- 同床異夢(동상이몽) : 같은 잠자리에서 다른 꿈을 꾼다는 뜻.

비단에 수놓은 듯이 아름다운 우리 나라 볼만한 뛰어난 명승지가 많고

錦
비단 금

❋ 字源풀이
‘비단 백(帛)’과 ‘쇠 금(金)’의 형성자로, ‘비단’의 뜻이다. 금처럼 값진 비단이라는 데서 ‘金’자를 취하였다.

❋ 單語活用例
• 錦衫(금삼) : 비단 적삼.
• 錦衣(금의) : 비단 옷.
• 錦衣還鄕(금의환향) : 비단옷 입고 고향에 돌아온다는 뜻.

繡
수놓을 수

❋ 字源풀이
‘실 사(糸)’와 ‘공경할 숙(肅)’의 형성자로, 신중히 하여 수를 놓는다는 뜻에서 ‘肅’를 취하였다.

❋ 單語活用例
• 繡裳(수당) : 수놓은 치마.
• 刺繡(자수) : 옷감 등에 여러 가지의 색실로 그림·글자·무늬 등을 수놓아 나타내는 일.
• 繡衣夜行(수의야행) : 비단옷을 입고 밤길을 간다는 뜻.

江
강 강

❋ 字源풀이
‘물 수(氵)’와 ‘장인 공(工)’의 형성자로, 본래 양자강(揚子江)의 고유명사였는데, 뒤에 보통명사로 쓰였다.

❋ 單語活用例
• 江邊(강변) : 강물이 흐르는 가에 닿는 땅.
• 投江(투강) : 강물에 던짐.
• 秋月寒江(추월한강) : 가을 달과 찬 강이라는 뜻.

山
메 산

❋ 字源풀이
산봉우리의 모양을 그대로 상형하여 ‘ᇟ, ᇦ, ᄴ’과 같이 그린 것인데, 해서체의 ‘山’이 된 것이다.

❋ 單語活用例
• 山野(산야) : 산과 들. 시골.
• 峻山(준산) : 높고 험한 산.
• 山紫水明(산자수명) : 산빛이 곱고 강물이 맑다는 뜻으로, 산수(山水)가 아름다움을 이르는 말.

奇
기이할 기

❋ 字源풀이
‘奇’를 ‘大’와 ‘可’의 合體字로서 形聲字로 풀이하는 사람도 있지만, ‘奇’의 본래 字形은 사람이 말을 탄 ‘ᅔ’의 형태가 金文의 ‘ᅔ’와 같이 변한 것이다. 뒤에 ‘기이하다’의 뜻으로 전의되자, ‘馬’자를 더하여 ‘騎(탈 기)’자를 또 만들었다.

❋ 單語活用例
• 奇想天外(기상천외) : 보통(普通) 사람으로는 짐작(斟酌)도 할 수 없을 만큼 생각이 기발하고 엉뚱함.

觀
볼 관

❋ 字源풀이
‘황새 관(雚)’과 ‘볼 견(見)’의 형성자로, 황새(雚)가 먹이를 찾아 자세히 본다(見)는 데서 ‘보다’, ‘관찰하다’의 뜻이 되었다.

❋ 單語活用例
• 觀測(관측) : 자연(自然) 현상(現象)의 추이(推移).
• 外觀(외관) : 겉으로 보이는 모양(模樣)새.
• 明若觀火(명약관화) : 불을 보는 것 같이 밝게 보인다는 뜻.

妙
묘할 묘

❋ 字源풀이
‘계집 녀(女)’와 ‘젊을 소(少)’의 合體字로, 여자는 젊어야 아름답고 ‘묘하다’는 뜻이다.

❋ 單語活用例
• 妙藥(묘약) : 신통하게 잘 듣는 약.
• 微妙(미묘) : 뚜렷하게 드러나지 않으면서 야릇하고 묘함.
• 妙技百出(묘기백출) : 교묘한 기술과 재주가 다양하게 나옴.

景
볕 경

❋ 字源풀이
소전에 ‘景’의 자형으로서 곧 ‘日’과 ‘京’의 형성자이다. 햇빛이 나면 물체의 그림자가 생기므로 본래는 ‘形’에 대한 ‘그림자’의 뜻이었는데, 뒤에 ‘볕’의 뜻으로 쓰이게 되자, ‘景’에 ‘形’의 ‘彡’을 가하여 ‘影(그림자 영)’을 또 만들었다.

❋ 單語活用例
• 晩秋佳景(만추가경) : 늦가을의 아름다운 경치(景致).
• 景品(경품) : 상품(賞品) 이외에 곁들이어 주는 물건(物件).

三	洋	半	陸
석 삼	큰바다 양	반 반	뭍 륙

水	産	發	達
물 수	낳을 산	필 발	통달할 달

삼면이 바다로 둘러싸인 반도라 수산업이 발달하고

석 삼

❋ 字源풀이
산대의 세 개를 가로놓은 것을 본뜬 글자이다.

❋ 單語活用例
• 三綱(삼강) : 유교(儒敎) 도덕의 기본이 되는 세 가지 도리(道理).
• 再三(재삼) : 두세 번.
• 三人成虎(삼인성호) : 세 사람이면 없던 호랑이도 만든다는 뜻.

洋
큰바다 양

❋ 字源풀이
'물 수(氵)'와 '양 양(羊)'의 形聲字로, 본래는 山東省에 있는 江 이름이었는데, 뒤에 큰 바다의 뜻이 되었다.

❋ 單語活用例
• 海洋(해양) : 넓은 바다, 지구(地球)의 거죽에 큰 넓이로 짠물이 많이 괴어 있는 곳.
• 前途洋洋(전도양양) : 앞날이 크게 열리어 희망(希望)이 있음.

半
반 반

❋ 字源풀이
소(牛)를 반으로 나눈다(八:分 즉 '나누다'의 뜻이 있음)는 의미로 만들어진 글자이다.

❋ 單語活用例
• 半月(반월) : 반달. 조각달.
• 前半(전반) : 앞 부분의 절반(折半).
• 半信半疑(반신반의) : 반은 믿고 반은 의심(疑心)함.

陸
뭍 륙

❋ 字源풀이
'언덕 부(阝:阜)'와 '언덕 륙(坴)'의 형성자로 높고 평평한 '땅'을 뜻한다.

❋ 單語活用例
• 陸軍(육군) : 육상에서의 전투를 맡은 군대(軍隊).
• 大陸(대륙) : 지역(地域)이 넓은 육지(陸地).
• 推舟於陸(추주어륙) : 뭍에서 배를 민다는 뜻으로, 고집(固執)으로 무리하게 밀고 나가려고 함을 이르는 말.

水
물 수

❋ 字源풀이
물은 일정한 형체가 없으므로 흘러가는 물결의 모양을 상형하여 '☵, ☵, ☵'와 같이 그린 것인데, 해체의 '水'자가 된 것이다.

❋ 單語活用例
• 水道(수도) : 상수도와 하수도를 두루 이르는 말.
• 河水(하수) : 강에 흐르는 물.
• 水魚之交(수어지교) : 물과 물고기의 사귐이란 뜻.

産
낳을 산

❋ 字源풀이
'선비 언(彦:产)'과 '날 생(生)'의 형성자로, 아이를 '낳다(生)'의 뜻이다.

❋ 單語活用例
• 生産(생산) : 인간 생활에 필요한 물건을 만듦.
• 産業革命(산업혁명) : 기계의 등장으로 수공업적 산업이 자본주의적인 공장제 산업으로 바뀌게 된 산업 사회의 큰 변혁(變革).
• 産業(산업) : 사람이 생활하기 위하여 하는 일.

發
필 발

❋ 字源풀이
'걸음 발(癶)'과 '활 궁(弓)', '창 수(殳)'의 형성자로, 본래 화살이 활을 '떠나다'의 뜻이었는데, '피다'의 뜻이 되었다.

❋ 單語活用例
• 發明(발명) : 전에 없던 물건(物件) 또는 무슨 방법(方法)을 새로 만들어 내거나 연구(硏究)하여 냄.
• 出發(출발) : 길을 떠남. 일을 시작(始作)하여 나감.
• 一觸卽發(일촉즉발) : 한 번 닿기만 하여도 곧 폭발한다는 뜻.

통달할 달

❋ 字源풀이
'쉬엄쉬엄 갈 착(辶)'과 '어린 양 달(奎)'의 변형자의 형성자로, '통달하다'의 뜻이다.

❋ 單語活用例
• 達成(달성) : 뜻한 바, 목적(目的)한 바를 이룸.
• 到達(도달) : 정한 곳에 다다름. 목적한 데에 미침.
• 四通五達(사통오달) : 이리저리 여러 곳으로 길이 통한다는 뜻.

土	壤	肥	沃	米	穀	豊	富
흙 토	흙덩이 양	살찔 비	기름질 옥	쌀 미	곡식 곡	풍년 풍	부자 부

토양은 비옥해서 쌀 곡식이 풍부하다.

土
흙 토

✽ 字源풀이
밭을 갈아 흙덩이가 일어나 있는 모양을 ' ', ' ', ' , ' 와 같이 그린 것인데, 해서체의 '土' 자가 된 것이다. 토지신을 모시던 제단(祭壇)의 형태를 그린 것으로도 풀이한다.

✽ 單語活用例
• 國土(국토) : 나라의 영토(領土).
• 捲土重來(권토중래) : 흙먼지를 날리며 다시 온다는 뜻으로, 한 번 실패(失敗)에 굴하지 않고 몇 번이고 다시 일어남.

壤
흙덩이 양

✽ 字源풀이
'흙 토(土)' 와 '도울 양(襄)' 의 형성자로, '흙덩이' 의 뜻이다.

✽ 單語活用例
• 壤地(양지) : 강토(疆土).
• 天壤(천양) : 하늘과 땅.
• 鼓腹擊壤(고복격양) : 배를 두드리고 흙덩이를 친다는 뜻으로, 매우 살기 좋은 시절을 말함.

肥
살찔 비

✽ 字源풀이
'고기 육(肉→月)' 과 '꼬리 파(巴)' 의 형성자로, '살찌다' 의 뜻이다

✽ 單語活用例
• 肥滿(비만) : 살찌고 뚱뚱함.
• 人肥(인비) : 인조 비료(人造肥料).
• 天高馬肥(천고마비) : 하늘이 높고 말이 살찐다는 뜻으로, 오곡 백과(五穀百果)가 무르익는 가을이 썩 좋은 절기임을 일컫는 말.

沃
기름질 옥

✽ 字源풀이
'물 수(氵)' 와 '어릴 요, 땅이름 옥(夭)' 의 형성자로, '물대다' 의 뜻이었는데, 땅이 '비옥하다' 의 뜻으로 쓰인다.

✽ 單語活用例
• 沃田(옥전) : 기름진 논밭.
• 沃畓(옥답) : 땅이 기름진 논.
• 門前沃畓(문전옥답) : 집 앞 가까이에 있는 좋은 논, 곧 많은 재산(財産)을 일컫는 말.

米
쌀 미

✽ 字源풀이
낱알의 모양을 상형하여 ' , ' 와 같이 그린 것인데, 해서체의 '米' 자가 된 것이다.('米' 자를 八+八의 合字로 보아, 벼농사는 88번의 손이 가야 된다는 풀이는 한낱 민간자원에 불과하다.)

✽ 單語活用例
• 粒米(입미) : 낱알.
• 米糧魚鹽(미량어염) : 양식이나 생선, 소금 같은 일상생활에 필요한 식료품(食料品).

穀
곡식 곡

✽ 字源풀이
'벼 화(禾)' 와 '껍질 각(殼:발음요소)' 의 형성자로, 곡식(禾)은 모두 껍질(殼)로 덮여 있다는 데서 모든 '곡물' 을 뜻한다.

✽ 單語活用例
• 穀食(곡식) : 벼, 보리, 밀, 조 따위를 통틀어 일컫는 말.
• 錢穀(전곡) : 돈과 곡식(穀食).
• 備荒貯穀(비황저곡) : 흉년에 대비해 미리 곡식을 저장해 두는 일.

豊
풍년 풍

✽ 字源풀이
풍성하다, 풍년 등의 '豊' 은 본래 그릇(豆)에 수확물을 가득 담아 놓은 상태를 가리켜 ' , , ' 의 형태로 나타내어 '풍성하다' 의 뜻으로 쓴 것이다.
마땅히 ' ' 과 같이 써야 하는데, 오늘날 '豊' (예)자를 '풍년 풍' 자로 쓰고 있다.

✽ 單語活用例
• 豊年花子(풍년화자) : 풍년 거지라는 속담으로, 여러 사람이 다 이익(利益)을 볼 때에 혼자 빠져 이익을 못 봄을 이르는 말.

富
부자 부

✽ 字源풀이
'집 면(宀)' 과 '찰 복(畐)' 의 형성자로, '가득차다(滿)' 의 뜻이었는데, '부자' 의 뜻으로 쓰인다.

✽ 單語活用例
• 富貴(부귀) : 재산(財産)이 넉넉하고 지위(地位)가 높음.
• 猝富(졸부) : 벼락부자(−富者).
• 知足知富(지족지부) : 족한 것을 알고 현재에 만족(滿足)하는 사람은 부자라는 뜻.

白頭山(백두산)
金剛山(금강산)

雪嶽山(설악산)
智異山(지리산)

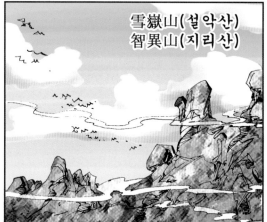

비단에 수놓은 듯이
아름다운 우리 나라.

우리 나라는
三面(삼면)이 바다로
둘러싸인 半島(반도)라

水産業(수산업)이
발달하고

土壤(토양)은
비옥해서

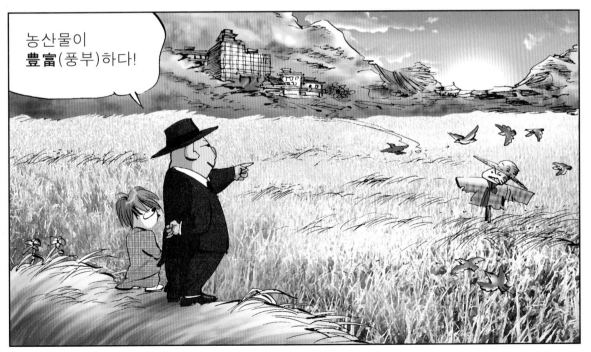

농산물이
豊富(풍부)하다!

31

格 物 致 知

궁구할 **격**　　만물 **물**　　이를 **치**　　알 **지**

사물의 이치를 구명하여 자기의 지식을 확고하게 함.

　　四書의 하나인 『大學』은 유교의 教義를 간결하게 체계적으로 서술한 책으로서 그 내용은 三綱領(明明德, 新民, 止於至善), 八條目(格物, 致知, 誠意, 正心, 修身, 齊家, 治國, 平天下)으로 요약된다.

　　八條目 중 여섯 조목에 대해서는 『大學』에 해설이 나와 있으나 '格物' '致知'의 두 조목에 대해서는 해설이 없다. 그래서 宋代 이후 유학자들 사이에 그 해석을 둘러싸고 여러 설이 나와 유교 사상의 근본 문제 중의 하나로 논쟁의 표적이 되어 왔다. 그중 대표적인 것으로는 송나라 朱子(朱熹, 1130~1200)의 설과 明나라 王陽明(王守仁, 1472~1528)의 설을 들을 수 있다.

　　① 朱子의 설 : 萬物은 모두 한 그루의 나무와 한 포기의 풀에 이르기까지 각각 '理'를 갖추고 있다. '理'를 하나하나 窮究(속속들이 깊이 연구함)해 나가면 어느 땐가는 豁然(활연, 환하게 터진 모양)히 만물의 겉과 속, 그리고 세밀함[精]과 거침[粗]을 명확히 알 수가 있다.

　　② 王陽明의 설 : 格物의 '物'이란 事이다. '事'란 어버이를 섬긴다던가 임금을 섬긴다던가 하는 마음의 움직임, 곧 뜻이 있는 곳을 말한다. '事'라고 한 이상에는 거기에 마음이 있고, 마음 밖에는 '物'도 없고 '理'도 없다. 그러므로 格物의 '格'이란 '바로잡는다'라고 읽어야 하며 '事'를 바로잡고 마음을 바로잡는 것이 '格物'이다. 악을 떠나 마음을 바로잡음으로써 사람은 마음속에 선천적으로 갖추어진 良知를 명확히 할 수가 있다. 이것이 知를 이루는[致] 것이며 '致知'이다.

어려운 **部首字** 익히기

ㅣ

事(일 사) : 손에 깃발과 간책을 잡고 있는 모습을 본떠 '일'을 처리하다의 뜻을 나타냈다.
予(나 여) : 손으로 물건을 밀어서 남에게 주는 모양을 본뜬 글자로, '주다'의 뜻이다. 뒤에 '나'의 뜻으로도 쓰였다.

갈고리 궐　　기타) 了(마칠 료)

4 文化

25	世 세	宗 종	聖 성	帝 제	성스러운 세종대왕께서
26	創 창	制 제	我 아	文 문	창제하신 우리 글 훈민정음
27	吐 토	含 함	石 석	佛 불	신라 최고의 예술작품인 경주 토함산의 석굴암 좌불
28	玉 옥	色 색	靑 청	磁 자	고려시대 비취옥 색깔의 상감청자
29	八 팔	萬 만	藏 장	板 판	합천 해인사의 팔만대장경판
30	直 직	指 지	印 인	刷 쇄	세계 최초의 인쇄술을 자랑하는 직지심경 (우왕 3년, 1377)
31	又 우	龜 귀	甲 갑	船 선	또한 임진왜란 때 이순신 장군이 왜적을 물리친 거북선 등
32	表 표	矜 긍	四 사	海 해	세계에 자랑해야 한다.

文化

世	宗	聖	帝	創	制	我	文
인간 세	마루 종	성인 성	임금 제	비롯할 창	지을 제	나 아	글월 문

성스러운 세종대왕께서 창제하신 우리 글 훈민정음

世 인간 세

❋ 字源풀이

세상 또는 일 세대의 '世'는 본래 나무의 줄기에 잎이 많음을 그리어 '屮, 丗'의 형태로 나타낸 것인데, 잎이 많음의 뜻에서 한 세대의 뜻으로 바뀌고, 부모 자식간의 한 세대는 대개 삼십 년이 되므로 뒤에 '삼십'의 뜻으로 쓰이어 해서체의 '世(인간 세)'자가 된 것이다.

❋ 單語活用例

• 隔世之感(격세지감) : 아주 바뀌어 딴 세상 또는 딴 세대와 같이 많은 변화(變化)가 있었음을 비유(比喩)하는 말.

宗 마루 종

❋ 字源풀이

'보일 시(示)'와 '집 면(宀)'의 合體字로, 조상신인 신(示)을 모시는 집(宀) 곧 '사당'의 뜻이다.

❋ 單語活用例

• 宗族(종족) : 성(姓)과 본(本)이 같은 겨레붙이.
• 嫡宗(적종) : 동족(同族) 중의 총본가(總本家) 종가(宗家).
• 宗廟社稷(종묘사직) : 왕실(王室)과 나라를 함께 이르는 말.

聖 성인 성

❋ 字源풀이

'귀 이(耳)'와 '나타낼 정(壬)'의 형성자로, 보통 사람과 달리 소리를 듣고 어느 일에나 無所不通한 사람이 '聖人(성인)'이라는 뜻이다. '王(왕)'자 아니라 '壬(줄기 정)'으로서 발음요소이다.

❋ 單語活用例

• 亞聖(아성) : 성인(聖人) 다음가는 賢人(현인).
• 作狂作聖(작광작성) : 사람은 마음을 먹기에 따라 광인(狂人)도 될 수 있고, 성인(聖人)도 될 수 있음.

帝 임금 제

❋ 字源풀이

씨방과 꽃대가 있는 모습, 아래로 향하는 꽃의 모습, 하늘의 신 上帝(상제)를 위해 쌓아 놓은 제단의 모습 등 여러 가지 해석이 있다.

❋ 單語活用例

• 帝政(제정) : 황제가 통치하는 정치·경제.
• 皇帝(황제) : '임금'을 높여 부르는 말.
• 帝王切開(제왕절개) : 산도(産道)를 통해 해산(解産)하기 어려울 때, 배와 자궁을 갈라 태아를 꺼내는 수술.

創 비롯할 창

❋ 字源풀이

'刅'(벨 창)은 金文에 '刅, 刅' 등의 자형으로서 칼날에 피가 묻은 것을 나타낸 指事字이다. 뒤에 '刅'(창)이 聲符로 쓰이게 되자, '㓝(상처 창)'자를 만들고, 또한 '創(상처 창)'자와 같이 字形이 변하였다. 字義도 변하여 '처음'이란 뜻으로도 쓰인다. 創傷(창상)은 칼에 벤 상처라는 뜻이다.

❋ 單語活用例

• 創業易守成難(창업이수성난) : 일을 이루기는 쉬워도 지키기는 어려움.

制 지을 제

❋ 字源풀이

소전에 '𣂪'의 자형은 곧 '칼 도(刀)'와 '아닐 미(未)'의 합체자로, '未'는 '味'의 省字이다. 本義는 잘 익은 과일을 칼로 잘라 食用으로 하다였는데, '짓다'의 뜻으로 쓰인다. 예서에서 '制'로 변하였다.

❋ 單語活用例

• 制覇(제패) : 패권(覇權)을 잡음.
• 牽制(견제) : 끌어당기어 자유로운 행동을 하지 못하게 함.
• 家父長制(가부장제) : 아버지가 가족의 지배권을 행사하는 형태.

我 나 아

❋ 字源풀이

본래 톱니가 있는 무기의 모양을 상형하여 '我, 扜, 扞, 𢦏'와 같이 그린 것인데, 해서체의 '我(나 아)'자와 같이 자형이 변하였고, 이 무기는 반드시 자기쪽으로 잡아당겨야 하므로 '나'라는 대명사로 쓰이게 된 것이다.

❋ 單語活用例

• 我執(아집) : 자기중심의 좁은 생각이나 소견(所見).
• 我田引水(아전인수) : 자기 논에만 물을 끌어넣는다는 뜻으로, 자기의 이익(利益)을 먼저 생각하고 행동함.

文 글월 문

❋ 字源풀이

본래 사람의 가슴에 문신한 모양을 상형하여 '文, 文, 文'의 형태로 그리어 '무늬'의 뜻으로 쓴 것인데, 해서체의 '文(글월 문)'자가 된 것이다. 뒤에 부득이 무늬를 뜻하는 글자를 '紋(무늬 문)'과 같이 다시 만들었다.

❋ 單語活用例

• 文章(문장) : 구절을 모아서 한 문제(問題)를 논술한 글의 한 편.
• 文房四友(문방사우) : 서재(書齋)에 꼭 있어야 할 네 벗, 즉 종이, 붓, 벼루, 먹을 말함.

吐	含	石	佛	玉	色	靑	磁
토할 토	머금을 함	돌 석	부처 불	구슬 옥	빛 색	푸를 청	자석 자

신라 최고의 예술작품인 경주 토함산의 석굴암 좌불 고려시대 비취옥 색깔의 상감청자

吐 토할 토
✻ 字源풀이
'입 구(口)'와 '흙 토(土)'의 형성자로, 입(口)으로 '토하다'의 뜻이다.

✻ 單語活用例
• 吐露(토로) : 속마음을 죄다 드러내어서 말함.
• 嘔吐(구토) : 위 속의 음식물(飮食物)을 토함.
• 甘呑苦吐(감탄고토) : 달면 삼키고 쓰면 뱉는다는 뜻.

含 머금을 함
✻ 字源풀이
'입 구(口)'와 '이제 금(今)'의 형성자로, 입(口)에 현재(今) 무언가를 '머금다'는 뜻이다.

✻ 單語活用例
• 含有(함유) : 어떤 성분(成分)을 안에 가지고 있음.
• 包含(포함) : 속에 싸이어 있음. 함유(含有)함.
• 含哺鼓腹(함포고복) : 음식을 먹으며 배를 두드린다는 뜻으로, 천하가 태평(太平)하여 즐거운 모양.

石 돌 석
✻ 字源풀이
돌은 벼랑에 굴러 있는 돌의 모양을 '𠁥,𠂆'와 같이 그린 것인데, 해서체의 '石'자가 된 것이다. 강변의 水磨된 조약돌의 모양을 상형한 것이 아니다.

✻ 單語活用例
• 石塔(석탑) : 돌로 쌓은 탑.
• 鑛石(광석) : 광상(鑛床)을 구성하는 유용한 광물(鑛物).
• 金石盟約(금석맹약) : 쇠와 돌같이 굳게 맹세하여 맺은 약속.

佛 부처 불
✻ 字源풀이
'사람 인(亻)'에 '아닐 불(弗)'을 합한 형성자로, 본래는 '彷彿(방불)'의 뜻이었지만, 梵語(범어)의 '부다'를 音譯하여 '부처'의 뜻으로 쓰였다.

✻ 單語活用例
• 佛像(불상) : 부처의 모습을 조각이나 그림으로 나타낸 것.
• 禮佛(예불) : 부처에게 절함.
• 解脫成佛(해탈성불) : 모든 번뇌(煩惱)에서 벗어나 부처가 됨.

玉 구슬 옥
✻ 字源풀이
구슬을 끈에 꿴 모양을 상형하여 '丰,𤣩,王'과 같이 그린 것인데, 해서체의 '玉(구슬 옥)'자가 된 것이다.

✻ 單語活用例
• 玉篇(옥편) : 한자(漢字)를 모은 책. 자전(字典).
• 珠玉(주옥) : 구슬과 옥.
• 玉骨仙風(옥골선풍) : 빛이 썩 희고 고결(高潔)하여 신선과 같은 뛰어난 풍채(風采)와 골격(骨格).

色 빛 색
✻ 字源풀이
'사람 인(人)'과 '마디 절(節)'의 옛글자인 '巴(병부 절)'을 합한 글자(㿟)로, 사람(人)의 마음은 얼굴에 그대로 나타난다는 顔色(안색)의 뜻에서 '빛'의 뜻으로 쓰였다.

✻ 單語活用例
• 色彩(색채) : 빛깔.
• 巧言令色(교언영색) : 교묘한 말과 알랑거리는 낯빛.

靑 푸를 청
✻ 字源풀이
여러 가지 설이 있으나, 금문에 '𤯞' 소전에 '𤯗'의 자형으로서 '生'과 '丹(붉을 단)'의 형성자로, '丹'이 有色의 돌을 뜻하며, 그중 푸른색의 돌로써 '푸른빛'의 뜻이다.

✻ 單語活用例
• 靑瓦(청와) : 청기와.
• 靑出於藍(청출어람) : 쪽에서 뽑아낸 푸른 물감이 쪽빛보다 더 푸르다는 뜻.

磁 자석 자
✻ 字源풀이
'돌 석(石)'과 '검을 자(玆)'의 형성자로, 쇠를 끄는 '검은 돌'의 뜻이다.

✻ 單語活用例
• 磁性(자성) : 자석(磁石)에 끌리는 성질.
• 靑磁(청자) : '철분을 함유한 청록색 유약(釉藥)을 입힌 자기(磁器)'를 두루 이르는 말. 청자기. 청도(靑陶).
• 磁氣力線(자기역선) : 자기지력선(磁氣指力線).

文化

八	萬	藏	板
여덟 팔	일만 만	감출 장	널 판

直	指	印	刷
곧을 직	손가락 지	도장 인	인쇄할 쇄

합천 해인사의 팔만대장경판 세계 최초의 인쇄술을 자랑하는 직지심경(우왕 3 년, 1377)

八
여덟 팔

❋ 字源풀이
'八' 은 본래 엄지손가락을 마주 세워서 여덟을 표시한 모양을 본뜬 글자이다.

❋ 單語活用例
• 八卦(팔괘) : 중국 고대에 중국인들이 사용하던 여덟 가지의 괘.
• 望八(망팔) : 여든을 바라본다는 뜻으로, 나이 일흔 한 살.
• 八方美人(팔방미인) : 여러 방면의 일에 능통한 사람.

萬
일만 만

❋ 字源풀이
全蝎(전갈)이라는 독벌레를 독침과 집게의 모양을 강조하여 'ᛉ, 叒, 叒, 叒' 과 같이 상형한 것인데, 뒤에 자형이 변하여 '萬(만)' 자가 된 것이며, 전갈은 새끼를 한 번에 많이 낳는다는 것에서 숫자의 '만' 을 뜻하는 글자로 쓰이게 되었다.

❋ 單語活用例
• 萬頃蒼波(만경창파) : 만 이랑의 푸른 물결이라는 뜻으로, 한없이 넓고 푸른 바다.

藏
감출 장

❋ 字源풀이
'숨길 장(臧)' 자의 뜻을 강조하기 위해, '풀 초(艹)' 자가 추가된 形聲字이다.

❋ 單語活用例
• 藏書(장서) : 서적(書籍)을 간직하여 둠. 또는, 그 서적.
• 貯藏(저장) : 물건(物件)을 쌓아서 간직하여 둠.
• 藏頭隱尾(장두은미) : 머리를 감추고 꼬리를 숨긴다는 뜻으로, 일의 전말(顚末)을 확실히 밝히지 않음을 이르는 말.

板
널 판

❋ 字源풀이
'나무 목(木)' 과 '뒤집을 반(反)' 의 형성자로, 통나무(木)를 반으로 켜낸 '널조각' 을 뜻하는 글자이다.

❋ 單語活用例
• 板子(판자) : 나무로 된 널조각. 널빤지. 송판(松板).
• 標識板(표지판) : 어떤 사실이나 정보를 알리기 위해 공개(公開)된 장소(場所)에 세우거나 내건 판.
• 海印藏經板(해인장경판) : 해인사(海印寺) 대장경판(大藏經板).

直
곧을 직

❋ 字源풀이
갑골문에 'ᐃ' 의 자형으로, 본래 눈의 시선이 똑 바로 보는 것을 나타낸 것인데, '곧다' 의 뜻이 되었다.

❋ 單語活用例
• 直說(직설) : 곧이곧대로 하거나 있는 그대로 말함. 또는 그런 일.
• 垂直(수직) : 똑바로 드리운 모양. 수평(水平)에 대하여 직각(直角)을 이룬 상태.
• 不問曲直(불문곡직) : 굽음과 곧음을 묻지 않는다는 뜻.

指
손가락 지

❋ 字源풀이
'손 수(扌)' 와 '맛있을 지(旨)' 의 형성자로, 옛날에는 수저가 없어 손가락으로 찍어 맛을 보았기 때문에 '旨(맛있을 지)' 를 취하여 '손가락' 의 뜻을 나타내었다.

❋ 單語活用例
• 指鹿爲馬(지록위마) : 사슴을 가리켜 말이라고 한다는 뜻으로, 사실(事實)이 아닌 것을 사실로 만들어 강압으로 인정(認定)하게 함.

印
도장 인

❋ 字源풀이
소전에 'ᛃ' 의 형태로 사람의 손(ᛃ = 爪)에 신표(卩)를 가지고 政事를 한다는 뜻에서 '도장' 의 뜻으로 쓰였다.

❋ 單語活用例
• 印朱(인주) : 도장을 찍는 데 쓰는 붉은 빛의 재료(材料).
• 捺印(날인) : 도장을 찍음.
• 心心相印(심심상인) : 마음에서 마음으로 전한다는 뜻으로, 묵묵한 가운데 서로 마음이 통함.

刷
인쇄할 쇄

❋ 字源풀이
'칼 도(刀)' 와 '씻을 쇄(㕞)' 의 省體인 '帚' 의 형성자로, 本義는 때를 깨끗이 씻어내다의 뜻이었는데, 뒤에 '솔' , '인쇄하다' 의 뜻이 되었다.

❋ 單語活用例
• 刷新(쇄신) : 폐단(弊端)이나 묵은 것을 없애고 새롭게 함.
• 別刷(별쇄) : 책이나 논문 따위를 별도로 인쇄하는 일.
• 活版印刷(활판인쇄) : 활판으로 짜서 인쇄함. 또는 그 인쇄물.

又	龜	甲	船	表	矜	四	海
또 우	거북 귀	갑옷 갑	배 선	겉 표	자랑할 긍	넉 사	바다 해

또한 임진왜란 때 이순신 장군이 왜적을 물리친 거북선 등 세계에 자랑해야 한다.

又
또 우

✻ 字源풀이
갑골문에 '⚡' 의 자형으로, 원래 '오른손' 의 뜻이었는데, 뒤에 '또' 의 뜻으로 쓰였다.

✻ 單語活用例
- 又曰(우왈) : 또 말하기를. 다시 이르되.
- 又重之(우중지) : 더욱이. 뿐만 아니라.
- 日新又日新(일신우일신) : 날로 새로워짐.

龜
거북 귀

✻ 字源풀이
거북의 모양을 본떠 만든 글자로, 갑골문에서는 '⚡' 와 같이 그렸던 것인데, 뒤에 '龜' 와 같이 변형하여 해서체의 '龜' 자가 된 것이다. 인명이나 지명으로 쓸 때는 '구' , 터짐의 의미로 쓸 때는 '균' 으로 발음된다.

✻ 單語活用例
- 龜裂(균열) : 거북의 등에 있는 무늬처럼 갈라져서 터지는 것.
- 龜鑑(귀감) : 사물(事物)의 본보기.
- 龜兔之說(귀토지설) : 토끼와 거북의 고대 설화(說話).

甲
갑옷 갑

✻ 字源풀이
'甲' 자의 옛 자형 '十, 田, 甲' 등으로 볼 때, 본래 '十' 로써 모든 열매의 껍데기 모양을 상형한 것인데, '十(七)' 자와의 혼동을 피하여 '十' 의 모양으로 '田' 의 부호를 더하였으나, '田(밭 전)' 자와 혼동이 생겨서 다시 '甲' 의 형태로 바꾼 것이다.

✻ 單語活用例
- 甲論乙駁(갑론을박) : 갑이 논하면 을이 논박(論駁)한다는 뜻으로, 서로 논란(論難)하고 반박(反駁)함을 이르는 말.

船
배 선

✻ 字源풀이
'배 주(舟)' 에 '산속늪 연(㕣)' 을 합한 글자로, 물 흐름을 따라(㕣) 다닌다는 뜻에서 '㕣' 을 발음요소로 한 형성자이다.

✻ 單語活用例
- 船長(선장) : 항해(航海)에 필요한 일체(一切)의 권한(權限)을 가진 자.
- 戰船(전선) : 싸움에 쓰는 모든 배.
- 南船北馬(남선북마) : 남쪽은 배, 북쪽은 말이란 뜻으로, 사방으로 늘 여행(旅行)함.

表
겉 표

✻ 字源풀이
'옷 의(衣)' 자에 '털 모(毛)' 가 합쳐진 글자(毛+衣)로, 옷(衣)에 털(毛)이 나 있는 부분이 겉이므로 '겉옷' 이나 '겉' 이란 의미가 되었다.

✻ 單語活用例
- 表決(표결) : 의안(議案)에 대한 가부(可否)의 의사(意思)를 표시하여 결정하는 일.
- 表裏不同(표리부동) : 겉과 속이 같지 않음이란 뜻으로, 마음이 음충맞아서 겉과 속이 다름.

矜
자랑할 긍

✻ 字源풀이
'창 모(矛)' 와 '이제 금(今)' 의 형성자로, 본래 뜻은 '창의 자루' 였는데, 뒤에 '자랑하다' 의 뜻이 되었다.

✻ 單語活用例
- 矜持(긍지) : 자신의 능력을 믿음으로써 가지는 자랑.
- 自矜(자긍) : 제 스스로 하는 자랑.
- 矜恤(긍휼) : 가엾게 여겨서 돕는 것.

四
넉 사

✻ 字源풀이
'四' 는 甲骨文에 '𠃟' 와 같이 썼는데, 金文에 와서 '𦉪, 四' 와 같이 변하여, 楷書體의 '四(넉 사)' 자가 된 것이다. '四(사)' 자는 사방을 뜻하는 '囗' 의 형태 속에 분별을 뜻하는 '儿, 八' 의 부호로써 사방이 나뉨을 나타낸 글자이다.

✻ 單語活用例
- 四君子(사군자) : 매화·난초·국화·대나무를 일컫는 말.
- 四顧無親(사고무친) : 의지할 만한 사람이 도무지 없다는 말.

海
바다 해

✻ 字源풀이
'물 수(氵)' 와 '매양 매(每)' 의 형성자로, 모든(每) 강물이 다 모이는 곳이 '바다' 라는 뜻이다.

✻ 單語活用例
- 海邊(해변) : 바다와 땅이 서로 잇닿은 곳이나 그 근처(近處).
- 深海(심해) : 깊은 바다. 대개 해면(海面)으로부터 200m 이상.
- 桑田碧海(상전벽해) : 뽕밭이 변하여 푸른 바다가 된다는 뜻.

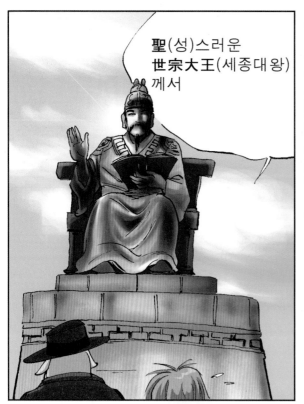

聖(성)스러운
世宗大王(세종대왕)
께서

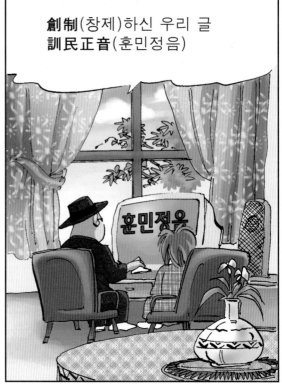

創制(창제)하신 우리 글
訓民正音(훈민정음)

그뿐인 줄 아느냐?
吐含山(토함산)의
石窟庵(석굴암)
을 봐라.

와~

이것은
高麗時代(고려시대
비취옥 색깔의
상감청자!

세상에!
이렇게
아름다울
수가......

陜川 海印寺
(합천 해인사)
八萬大藏經板
(팔만대장경판)

팔만대장경판

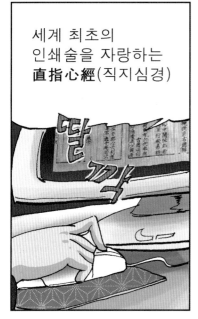

세계 최초의
인쇄술을 자랑하는
直指心經(직지심경)

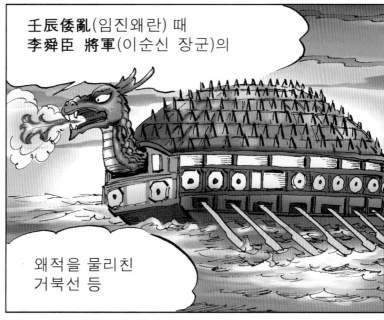

壬辰倭亂(임진왜란) 때
李舜臣 將軍(이순신 장군)의

왜적을 물리친
거북선 등

한국의 뛰어난
文化(문화)를
世界(세계)에
자랑해야 한다!

四　　面　　楚　　歌

넉 **사**　　낯 **면**　　초나라 **초**　　노래 **가**

사방이 적으로 둘러싸인 고립되어 있는 상태.

四面楚歌의 '楚'는 '초나라'를 뜻하고, '歌'는 '노래'의 뜻으로서, 사방이 초나라의 노래, 곧 사면이 적병으로 포위되어 고립된 상태를 뜻하는 고사이다.

前漢의 司馬遷이 지은 『史記』의 項羽本紀에서 유래된 고사이다.

漢나라의 임금인 劉邦이 垓下(해하)에서 楚나라의 임금인 項羽를 공략할 때에 유방은 궁지에 몰린 항우를 계략으로써 항복을 받기 위하여 밤에 한나라 병사들로 하여금 사방에서 초나라의 노래를 부르게 하였다.

항우는 이미 초나라 병사가 모두 유방의 편이 된 줄 알고, 그날 밤 평소 사랑하는 虞美人과 雕(추)라고 일컫던 준마와 결별의 노래를 부르고 최후를 맞이했다.

오늘날도 대통령의 자리가 좋기는 하지만, 잘못하면 사면초가의 신세가 되기 쉬운 것도 미리 알아두어야 할 것이다.

故事成語

..............

歷史

● 본래부터 뜻을 갖지 않고 '두'의 자음만으로 부수자로 쓰인 글자이다.

交(사귈 교) : 사람이 종아리를 꼬고 서 있는 모양으로 '섞이다', '바뀌다'의 뜻이다.

京(서울 경, 언덕 경) : 본래 성을 쌓고 큰 집을 지은 모양을 본뜬 것인데, '서울'이라는 뜻으로 쓰였다.

亠

돼지해머리 두　　기타) 亡(망할 망), 亦(또 역), 亥(돼지 해), 亨(형통할 형), 享(누릴 향), 亭(정자 정)

5 歷史

33	檀君以前 단 군 이 전	단군보다 앞서
34	東夷疆域 동 이 강 역	활 잘 쏘던 동이족의 강역은
35	銅鐵猛將 동 철 맹 장	중국에서(4700년 전) 전신(戰神)으로 불리었던 치우 장군이
36	伐黃河原 벌 황 하 원	정벌하여 다스렸던 황하 북쪽의 중원 땅이었다.
37	朱蒙善射 주 몽 선 사	고구려 시조 주몽은 백발백중의 활을 쏘았고
38	李皇神弓 이 황 신 궁	조선 태조 이성계는 신궁으로 불릴 만큼 명수였으며
39	五輪榮冠 오 륜 영 관	근대에는 올림픽에서 매차 영예의 월계관을 차지하니
40	連數千載 연 수 천 재	명궁(名弓)의 민족으로 수천 년을 이어 온다.

歷史

檀	君	以	前		東	夷	疆	域
박달나무 단	임금 군	써 이	앞 전		동녘 동	큰활 이	지경 강	지경 역

단군보다 앞서 활 잘 쏘던 동이족의 강역은

檀 박달나무 단

�֍ 字源풀이

'나무 목(木)'과 '진실로 단(亶)'의 形聲字로, 단단한 '박달나무(木)'를 뜻한다. '亶'자는 '㐭'과 '旦'(아침 단)의 合體字로 '旦'이 聲符이므로 '亶'(차)로 써서는 안 된다.

✖ 單語活用例

• 震檀(진단) : 우리 나라를 예스럽게 이르는 말의 하나.
• 檀君朝鮮(단군조선) : 단군이 기원전 2333년에 아사달(阿斯達)에 도읍하고 건국한 고조선(古朝鮮).

君 임금 군

✖ 字源풀이

'다스릴 윤(尹)'과 '입 구(口)'의 합체자로, 백성을 다스리기(尹) 위하여 호령(口)하는 '군주'를 뜻한다.

✖ 單語活用例

• 君臨(군림) : 임금으로서 나라를 다스리는 것.
• 諸君(제군) : '여러분'의 뜻으로 손아랫사람에게 쓰는 말.
• 梁上君子(양상군자) : 대들보 위에 있는 군자(君子)라는 뜻으로, 도둑을 미화(美化)하여 점잖게 부르는 말.

以 써 이

✖ 字源풀이

본래 밭가는 '보습'의 모양을 본뜬 것인데, '~로써'의 뜻으로 쓰이게 되어, 다시 '耜(보습 사)'자를 만들었다.

✖ 單語活用例

• 以往(이왕) : 그동안. 이전(以前).
• 所以(소이) : 까닭.
• 以熱治熱(이열치열) : 열(熱)은 열로써 다스림.

前 앞 전

✖ 字源풀이

본래 배 위에 발을 올려놓으면 앞으로 나아감에서 '앞'의 뜻으로 쓰인 글자이다. '前'자는 본래 '歬'의 자형으로서 '刂(칼 도)'자는 예서체에서부터 더해진 것이다.

✖ 單語活用例

• 前任(전임) : 전에 그 임무(任務)를 맡았던 사람.
• 前代未聞(전대미문) : 지난 시대(時代)에는 들어 본 적이 없다는 뜻으로, 매우 놀랍거나 새로운 일을 이르는 말.

東 동녘 동

✖ 字源풀이

'날 일(日)'에 '나무 목(木)'을 합한 글자로, 아침 해(日)가 동쪽 하늘에 떠서 나뭇가지(木)에 걸쳐 있다는 데서 '동쪽'의 뜻이다. 갑골문의 자형(東)으로 보면, 원래 물건을 담아 묶은 '자루'의 모양을 그린 것인데, '동녘'의 뜻으로 假借되었다는 설도 있다.

✖ 單語活用例

• 海東(해동) : 우리 나라의 별칭(別稱).
• 東家食西家宿(동가식서가숙) : 동쪽 집에서 먹고 서쪽 집에서 잠.

夷 큰활 이

✖ 字源풀이

갑골문에서는 활의 모양을 본 뜬 '⁊'의 형태였는데, 뒤에 활 위에 화살을 올려놓은 '夷'의 자형으로 변하여 해서체의 '夷'자가 되었으므로 '오랑캐 이'라고 해서는 안 된다. 예전에 활을 잘 쏘는 동쪽 사람을 '東夷族(동이족)'이라고 불렀다.

✖ 單語活用例

• 攘夷(양이) : 외국 사람을 오랑캐라고 하여 얕보고 배척함.
• 以夷制夷(이이제이) : 적을 이용하여 다른 적을 제어함.

疆 지경 강

✖ 字源풀이

'疆'의 소전은 '畺'의 자형으로, 밭(田)과 밭(田) 사이를 분획(一)하여 '경계'를 나타낸 것이다. '疆'은 '畺'의 累增字이다.

✖ 單語活用例

• 疆土(강토) : 국경 안에 있는 한 나라의 땅.
• 變法自疆(변법자강) : 법령(法令)을 개혁하여 국력을 튼튼하게 함.
• 萬壽無疆(만수무강) : 한없이 목숨이 긺. 장수하기를 비는 말.

域 지경 역

✖ 字源풀이

땅(一) 위에 있는 지역(口)을 창(戈)으로 지킨다는 의미의 '나라 역(或:지금은 혹시 혹)'에 '흙 토(土)'가 추가되어 '域'이 되었다.

✖ 單語活用例

• 域內(역내) : 구역(區域) 또는 지역(地域)의 안.
• 領域(영역) : 어떤 나라의 주권(主權)이 미치는 범위.
• 統制區域(통제구역) : 관계자 이외의 사람의 접근·출입을 통제하는 구역.

銅	鐵	猛	將	伐	黃	河	原
구리 동	쇠 철	사나울 맹	장수 장	칠 벌	누를 황	물 하	언덕 원

중국에서(4700 년 전) 전신(戰神)으로 불리었던 치우 장군이 정벌하여 다스렸던 황하 북쪽의 중원 땅이었다.

銅
구리 동

✻ 字源풀이
'쇠 금(金)' 과 '같을 동(同)' 의 형성자로, '구리' 라는 뜻이다. 구리쇠는 때리면 '동동' 소리가 나기 때문에 '銅' 은 擬聲字(의성자)이다.

✻ 單語活用例
• 銅錢(동전) : 구리로 만든 돈.
• 白銅(백동) : 구리 · 아연(亞鉛) · 니켈의 합금인, 흰 쇠붙이.
• 銅頭鐵額(동두철액) : 구리로 만든 머리와 쇠로 만든 이마라는 뜻.

鐵
쇠 철

✻ 字源풀이
'쇠 금(金)' 과 '클 질(戴)' 의 형성자로 '검은 쇠' 의 뜻이다. '클 질(戴)' 은 '戴' 의 자형이 변형된 것인데, '많다' 의 뜻으로 쇠는 얻기 쉬운 금속이란 뜻이다.

✻ 單語活用例
• 鐵人(철인) : 몸이나 힘이 무쇠처럼 강한 사나이.
• 製鐵(제철) : 철광으로 철재, 특히 선철(銑鐵)을 만드는 공정.
• 寸鐵殺人(촌철살인) : 한 치밖에 안 되는 칼로 사람을 죽인다는 뜻.

猛
사나울 맹

✻ 字源풀이
'개 견(犭)' 과 '힘쓸 맹(孟)' 의 형성자로, '사나운 개(犭)' 를 뜻한 글자인데, '사납다' 의 뜻으로 쓰인다.

✻ 單語活用例
• 猛威(맹위) : 맹렬(猛烈)한 위세(威勢).
• 勇猛(용맹) : 날래고 사나움.
• 苛政猛於虎(가정맹어호) : 가혹한 정치는 호랑이보다 더 사납다는 뜻으로, 혹독한 정치는 폐가 큼을 이르는 말.

將
장수 장

✻ 字源풀이
'將' 자는 '寸' 과 '醬' (醬:육장 장)의 생략자인 '爿' 의 형성자로, '장수' 의 뜻이다. '寸' 은 곧 '법도' 의 뜻으로서 법도가 있은 뒤에 병졸을 통솔할 수 있다는 뜻이다.

✻ 單語活用例
• 將相(장상) : 장수(將帥)와 재상(宰相).
• 將兵(장병) : 장교(將校)와 사병(士兵)을 통틀어 일컫는 말.
• 將就之望(장취지망) : 앞으로 진보하여 나아갈 희망.

伐
칠 벌

✻ 字源풀이
갑골문에 '伐' 의 자형으로 창(戈)으로 사람(亻)의 목을 베는 모습을 본떠 만든 글자로서, 적을 창으로 '물리치다' 의 뜻이다.

✻ 單語活用例
• 伐木(벌목) : 나무를 벰.
• 征伐(정벌) : 죄 있는 무리를 군대(軍隊)로써 침.
• 十伐之木(십벌지목) : 열 번 찍어 아니 넘어가는 나무가 없다는 뜻.

黃
누를 황

✻ 字源풀이
갑골문에 '黃' 의 형태로, 본래 황옥띠를 맨 귀인의 모습을 본뜬 것인데, 뒤에 '황색' 을 뜻하게 되었다.

✻ 單語活用例
• 黃金(황금) : 누른 빛의 금속.
• 硫黃(유황) : 비금속(非金屬) 원소(元素)의 하나.
• 黃口小兒(황구소아) : 새 새끼의 주둥이가 노랗다는 뜻에서, 어린아이를 일컬음.

河
물 하

✻ 字源풀이
'물 수(氵)' 와 '옳을 가(可)' 의 擬聲字로서 형성자이다. 본래 '河' 자는 '황하' 를 가리키는 고유명사였는데, 뒤에 보통명사로 쓰였다.

✻ 單語活用例
• 河口(하구) : 강물이 큰 강이나 바다로 흘러 들어가는 어귀.
• 百年河淸(백년하청) : 백 년을 기다린다 해도 황하(黃河)의 흐린 물은 맑아지지 않는다는 뜻.

原
언덕 원

✻ 字源풀이
金文에 '原, 原, 原' 등의 字形으로서 본래 산골짜기에서 처음 물이 흘러내리는 것을 그린 象形字이다. 뒤에 '언덕 원' 의 뜻으로 쓰이게 되자, '水(氵)' 를 더하여 '源(근원 원)' 자를 또 만들었다. '原' 의 本字를 '原' 과 같이 바위 언덕을 나타낸 '厂(언덕 엄)' 에 '泉' (샘 천)을 더한 것으로 '原' 이 본래 '근원 원' 의 글자임을 알 수 있다.

✻ 單語活用例
• 中原逐鹿(중원축록) : 영웅들이 다투어 천하를 얻고자 함을 뜻함.

朱	蒙	善	射		李	皇	神	弓
붉을 주	어릴 몽	착할 선	쏠 사		오얏 리	임금 황	귀신 신	활 궁

고구려 시조 주몽은 백발백중의 활을 쏘았고 조선 태조 이성계는 신궁으로 불릴 만큼 명수였으며

朱 붉을 주

❋ 字源풀이
본래 구슬을 실에 꿴 모양을 상형하여 '朱, 朱, 米'의 형태로 나타낸 것인데, 해서체의 '朱' 자가 된 것이다. 옛날 구슬의 대부분이 붉은 색이었기 때문에 본래 '실에 꿴 구슬'의 뜻이 '붉다'의 뜻으로 바뀐 것이다.

❋ 單語活用例
• 朱雀(주작) : 남쪽 방위를 맡고 있다는 신을 상징하는 짐승.
• 朱顔(주안) : 미인의 얼굴빛. 술 취한 붉은 얼굴.
• 近朱者赤(근주자적) : 붉은 빛에 가까이하면 반드시 붉게 된다는 뜻.

蒙 어릴 몽

❋ 字源풀이
'풀 초(艹)'와 '덮어쓸 몽(冡)'의 形聲字로, 본래 넝쿨풀의 이름이었는데, 뒤에 '덮다', '어리다'의 뜻으로 쓰였다.

❋ 單語活用例
• 蒙塵(몽진) : 나라에 난리가 있어 임금이 안전한 곳으로 떠남.
• 訓蒙(훈몽) : 어린아이나 처음 배우는 이에게 글을 가르침.
• 擊蒙要訣(격몽요결) : 선조 때 율곡(栗谷) 이이(李珥)가 청소년들의 학습을 위하여 편찬(編纂)한 책.

善 착할 선

❋ 字源풀이
'善'의 본자는 '譱'자로서 '양 양(羊)'에 '다투어 말할 경(誩)'을 합한 글자로, 양(羊)처럼 따뜻하고 부드럽게 말(言)하는 사람은 '착하다', '선하다'의 뜻이다.

❋ 單語活用例
• 善用(선용) : 알맞게 잘 씀. 올바르게 씀. 좋게 씀.
• 改善(개선) : 잘못을 고쳐 좋게 함.
• 勸善懲惡(권선징악) : 착한 행실을 권장하고 악한 행실을 징계함.

射 쏠 사

❋ 字源풀이
갑골문에 '�34'의 자형으로 볼 때, 화살을 發射하기 위해 활(弓)에 올려놓은 화살을 그리어 '쏘다'의 뜻을 나타낸 글자인데, 활(弓)과 화살의 모습이 몸 신(身)자로 변해 버린 것이다.

❋ 單語活用例
• 伏射(복사) : 소총(小銃) 사격법의 한 가지.
• 射魚指天(사어지천) : 고기를 잡으려고 하늘을 향해 쏜다는 뜻으로, 불가능(不可能)한 일을 하려 함을 이르는 말.

李 오얏 리

❋ 字源풀이
'나무 목(木)'과 '아들 자(子)'의 合體字로 '오얏나무'의 뜻이다. 오얏나무는 열매가 많이 달리기 때문에 '子'를 취하였다.

❋ 單語活用例
• 太極旗(태극기) : 대한 민국의 국기.
• 黑太(흑태) : 껍질 빛깔이 검은 콩.
• 太平烟月(태평연월) : 세상이 평화롭고 안락(安樂)한 때.

皇 임금 황

❋ 字源풀이
금문에 '皇'의 자형으로 볼 때, 왕이 머리 위에 면류관을 쓰고 단정히 앉아 있는 모습을 그리어 '임금'의 뜻을 나타낸 글자이다.

❋ 單語活用例
• 皇國(황국) : 황제가 다스리는 나라.
• 天皇(천황) : 옥황상제. 일본에서 임금을 이르는 말.
• 秦始皇帝(진시황제) : 중국의 통일 왕조 진(秦)의 시조.

神 귀신 신

❋ 字源풀이
'보일 시(示)'와 '펼 신(申)'의 형성자로, '申'은 본래 '㽔'의 형태로 '번개'의 모양을 그린 글자인데, 번개는 신의 조화로 보아 신을 뜻하는 '보일 시(示)'를 더하여 '신'의 뜻으로 쓰였다.

❋ 單語活用例
• 神出鬼沒(신출귀몰) : 귀신처럼 자유자재로 나타나기도 하고, 숨기도 한다는 뜻.
• 神奇(신기) : 신묘(神妙)하고 기이(奇異)함.

弓 활 궁

❋ 字源풀이
활의 모양을 상형하여 '弓, 弓, 弓'과 같이 그린 것인데, 해서체의 '弓(활 궁)'자가 된 것이다.

❋ 單語活用例
• 弓術(궁술) : 활을 쏘는 온갖 기술(技術).
• 貊弓(맥궁) : 고구려의 소수맥(小水貊)에서 나던 좋은 활.
• 弓折矢盡(궁절시진) : 활은 부러지고 화살은 다 없어진다는 뜻으로, 힘이 다하여 어찌할 도리(道理)가 없음.

五	輪	榮	冠	連	數	千	載
다섯 오	바퀴 륜	영화 영	갓 관	이을 련	셈 수	일천 천	실을 재

근대에는 올림픽에서 매차 영예의 월계관을 차지하니 명궁(名弓)의 민족으로 수천 년을 이어 온다.

五 다섯 오

✻ 字源풀이

다섯도 본래는 '둘'와 같이 표시했던 것인데, '二'와 '三'이 겹쳐 쓰일 때와를 구별하기 위하여, 본래 5개의 산가지를 겹쳐 놓은 모양이 '乄→Ⅹ→Ⅹ→五'와 같이 점점 변하여 해서체의 '五'자가 된 것이다.

✻ 單語活用例

• 五列(오열) : 적 내부에 침투하여, 모략·파괴·간첩 활동을 하는 비밀 요원을 이름.
• 五里霧中(오리무중) : 짙은 안개가 5리나 끼어 있는 속에 있다는 뜻.

輪 바퀴 륜

✻ 字源풀이

'수레 거(車)'와 '뭉치 륜(侖)'의 형성자로, '수레바퀴'의 뜻이다. '侖'은 條理의 뜻으로 바퀴살의 정연함을 뜻한다.

✻ 單語活用例

• 輪作(윤작) : 같은 땅에 여러 가지 농작물을 해마다 바꾸어 심는 일.
• 銀輪(은륜) : 은(銀) 바퀴. 자전거의 미칭(美稱).
• 輪形動物(윤형동물) : 동물계의 한 문(門). 아주 작은 다세포(多細胞) 동물.

榮 영화 영

✻ 字源풀이

'나무 목(木)'과 '등불 형(熒)'의 省體인 '𤇾'의 합체자로, 나무 위에 불(熒)처럼 활활 타는 듯한 꽃이 달려 있는 형상으로, '영화롭다'는 뜻이다.

✻ 單語活用例

• 榮辱(영욕) : 영화(榮華)와 치욕(恥辱).
• 繁榮(번영) : 번성(繁盛)하고 영화(榮華)롭게 됨.
• 榮枯盛衰(영고성쇠) : 영화(榮華)롭고 마르고 성하고 쇠함이란 뜻.

冠 갓 관

✻ 字源풀이

법도(寸)에 따라 머리(元)에 쓰는 '갓(冖)'을 의미한다. 본래는 손(寸)으로 모자(冖)를 들어 머리(元)에 쓴 것을 나타낸 글자이다.

✻ 單語活用例

• 李下不整冠(이하부정관) : 오얏나무 밑에서 갓을 고쳐 쓰면 오얏 도둑으로 오해받기 쉬우므로 그런 곳에서는 갓을 고쳐 쓰지 말라는 뜻.
• 王冠(왕관) : 임금이 머리에 쓰는 관.

連 이을 련

✻ 字源풀이

전쟁터에 나가는 수레(車:수레 거)들이 줄을 지어 가는(辶) 모습이 '이어져(連)' 있는 모습에서 유래한다. 혹은 수레(車)가 지나가는(辶) 자리에 바퀴자국이 계속 이어져 連結되어 있는 데서 유래한다.

✻ 單語活用例

• 連席(연석) : 여러 단체가 동등한 자격으로 자리를 같이함.
• 綿連(면련) : 길게 이어짐. 줄기차게 뻗어나감.
• 連戰連勝(연전연승) : 싸울 때마다 빈번(頻繁)히 이김.

數 셈 수

✻ 字源풀이

본래 '끌 루(婁)'와 '칠 복(攴→攵)'의 합체자로 '셈하다'의 뜻이다. '婁'는 '비다'의 뜻으로 마음속에 잡념이 없어야 정확히 셈할 수 있다는 뜻이다. '빽빽하다'의 뜻일 때는 '촉', '자주'의 뜻일 때는 '삭'으로 발음한다.

✻ 單語活用例

• 權謀術數(권모술수) : 목적 달성을 위해서는 인정이나 도덕을 가리지 않고 권세와 모략 중상 등 갖은 방법과 수단을 쓰는 술책.

千 일천 천

✻ 字源풀이

숫자의 1천은 甲骨文에서 '𠂤, ⺁'의 형태로 썼고, 2천은 '𠂤', 5천은 '⺈'의 형태로 쓴 것이다. 고대에 있어서 엄지손가락으로써 百을 가리키고, 자신의 몸을 가리키어 '千'을 뜻한 데서 甲骨文의 '𠂤'과 같은 자형이 이루어졌고, 다시 '𠂤, 千'의 형태로 변하여 해서체의 '千'자가 된 것이다.

✻ 單語活用例

• 千慮一失(천려일실) : 천 가지로 생각하여도 하나의 실책이 있다.

載 실을 재

✻ 字源풀이

'수레 거(車)'와 '해할 재(𢦏→𢦏)'의 형성자로, 차에 물건을 '싣다'의 뜻이다.

✻ 單語活用例

• 載量(재량) : 물건을 쌓아 실은 분량(分量), 또는 중량(重量).
• 轉載(전재) : 이미 다른 데에 실렸던 글을 그대로 옮겨 실음.
• 千載一遇(천재일우) : 천 년에 한 번 만난다는 뜻으로, 좀처럼 얻기 어려운 좋은 기회(機會)를 이르는 말.

檀君(단군)
보다 앞서

활을 잘 쏘던
東夷族(동이족)이 활동하던
옛 疆域(강역)은

4700년 전 중국에서
戰神(전신)으로
불렀던
치우 장군이

정벌하여 다스렸던
黃河(황하) 북쪽의
중원 땅이었다.

따각
따각 따각

高句麗(고구려) 시조의
朱蒙(주몽)은
백발백중의 활을
쏘았고

朝鮮太祖(조선태조)
李成桂(이성계)는

神弓(신궁)
으로 불릴 만큼
名手(명수)
였으며

근래에는
올림픽에서
매회 영예의
월계관을
차지하니

名弓(명궁)의 민족으로
수천 년을 이어 온다.

兎 토끼 **토**　死 죽을 **사**　狗 개 **구**　烹 삶을 **팽**

토끼가 잡히고 나면
사냥개도 쓸모가 없어져 잡아 먹히게 된다는 뜻.

故事成語

政治

楚霸王 項羽를 멸하고 漢나라의 高祖가 된 劉邦은 蕭何·張良과 더불어 漢나라의 創業三傑 중 한 사람인 韓信을 楚王에 책봉했다.(B.C. 200)

그런데 이듬해, 항우의 猛將이었던 鍾離昧(종리매)가 韓信에게 몸을 의탁하고 있다는 사실을 안 高祖는 지난날 종리매에게 고전했던 악몽이 되살아나 크게 노했다. 그래서 韓信에게 당장 압송하라고 명했으나 종리매와 오랜 친구인 한신은 고조의 명을 어기고 오히려 그를 숨겨 주었다.

그러자 高祖에게 '韓信은 反心을 품고 있다' 는 상소가 올라왔다. 진노한 高祖는 참모 陳平의 獻策에 따라 제후들에게 이렇게 명했다.

"모든 諸侯들은 楚 땅의 陳(河南省 內)에서 대기하다가 雲夢湖로 遊幸하는 짐을 따르도록 하라."

韓信이 나오면 陳에서 포박하고, 만약 나오지 않으면 陳에 집결한 다른 제후들의 군사로 韓信을 誅殺할 계획이었다.

高祖의 명을 받자 韓信은 예삿일이 아님을 직감했다. 그래서 '아예 反旗를 들까' 하고 생각도 해 보았지만 '죄가 없는 以上 별일 없을 것' 으로 믿고서 순순히 高祖를 拜謁하기로 했다. 그러나 불안이 싹 가신 것은 아니었다. 그래서 韓信은 자결한 종리매의 목을 가지고 고조를 拜謁했다. 그러나 역적으로 포박 당하자 韓信은 분개하여 이렇게 말했다.

"교활한 토끼를 사냥하고 나면 좋은 사냥개는 삶아 먹히고, 하늘 높이 나는 새를 다 잡으면 좋은 활은 곳간에 처박히며, 적국을 처부수고 나면 지혜 있는 신하는 버림을 받는다고 하더니 漢나라를 세우기 위해 粉骨碎身한 내가, 이번에는 高祖의 손에 죽게 되는구나."

어려운 **部首字** 익히기

儿

밑사람 인

● '人' 자를 다른 글자의 밑에 쓸 때의 형태이다. '어진 사람 인' 이라는 뜻은 옳지 않다.

兄(맏 형) : 아우보다 머리가 큰 형의 모양을 본떠 '형' 의 뜻을 나타냈다.
元(으뜸 원) : 사람의 머리 위를 나타내어 '으뜸' 의 뜻으로 쓰였다.

기타) 允(믿을 윤), 充(채울 충), 光(빛 광), 克(이길 극), 兆(조 조), 兌(바꿀 태)

6 政治

41	各 界 主 張 각 계 주 장	각계각층의 주장을
42	謙 虛 傾 聞 겸 허 경 문	겸허히 귀 기울여 듣고
43	敏 活 措 置 민 활 조 치	빠른 시일 내에 바로 처리하여
44	治 安 徹 底 치 안 철 저	치안을 철저히 하고
45	與 野 革 政 여 야 혁 정	여당과 야당이 모두 혁명적으로 정사를 베풀어
46	黨 利 爲 輕 당 리 위 경	당리당략을 가벼히 하고
47	國 益 民 福 국 익 민 복	나라의 이익과 국민의 행복을 위하여
48	滅 私 奉 公 멸 사 봉 공	사심을 버리고, 공공을 위하여 봉사하라.

政治

各	界	主	張	謙	虛	傾	聞
각각 각	지경 계	주인 주	베풀 장	겸손할 겸	빌 허	기울 경	들을 문

각계각층의 주장을 겸허히 귀 기울여 듣고

各
각각 각

❊ 字源풀이
(口)과 행동(久:뒤쳐올 치)이 서로 일치되지 않음을 나타낸 것인데, '각각' 의 뜻으로 쓰였다.

❊ 單語活用例
- 各個(각개) : 낱낱. 따로따로 된 하나하나.
- 各個教鍊(각개교련) : 각 개인의 기본 동작을 주로 하는 교련.
- 各個點呼(각개점호) : 군대의 개개인을 상대로 하는 점호.

界
지경 계

❊ 字源풀이
'밭 전(田)' 과 '끼일 개(介)' 의 形聲字로, 밭(田) 사이에 끼어(介)있는 길이 경계(境界)라는 뜻이다.

❊ 單語活用例
- 界境(계경) : 경계(境界).
- 界盜(계도) : 국경(國境) 지대(地帶)의 도둑.
- 界面(계면) : 경계(境界)를 이루는 면.

主
주인 주

❊ 字源풀이
甲骨文에 '🔥', 金文에 '🔥' 의 字形으로, 등잔불의 심지에 불을 붙인 모양을 그린 象形字이다. 뒤에 자형이 '主→主' 의 형태로 바뀌고 字義도 '임금 주' 로 轉義되자, '火' 를 더하여 '炷(심지 주)' 자를 또 만들었다.

❊ 單語活用例
- 主客一體(주객일체) : 나와 대상(對象)이 일체가 됨.
- 主客顚倒(주객전도) : 주인(主人)은 손님처럼 손님은 주인처럼 행동(行動)을 바꾸어 함.

張
베풀 장

❊ 字源풀이
'활 궁(弓)' 에 '긴 장(長)' 의 형성자로, 활시위를 길게 잡아당겨 '벌리다' 의 뜻이 나아가 '베풀다' 의 뜻으로도 쓰인다.

❊ 單語活用例
- 伸張(신장) : 물체(物體), 세력(勢力)·권리(權利) 따위를 늘리어 넓게 펴거나 뻗침.
- 虛張聲勢(허장성세) : 헛되이 목소리의 기세(氣勢)만 높인다는 뜻으로, 실력(實力)이 없으면서도 허세로만 떠벌림.

謙
겸손할 겸

❊ 字源풀이
'말씀 언(言)' 과 '겸할 겸(兼)' 의 형성자로, 말은 곧 心聲으로 겸손하게 해야 하므로 '말씀 언(言)' 자를 취하였다.

❊ 單語活用例
- 謙恭(겸공) : 남을 높이고 자기(自己)를 낮춤을 뜻하는 말.
- 謙年(겸년) : 흉년(凶年).
- 謙讓之德(겸양지덕) : 겸손(謙遜)하게 사양(辭讓)하는 미덕.

虛
빌 허

❊ 字源풀이
'범 호(虍→虎)' 밑에 '언덕 구(𠀎→丘)'를 합한 글자로, 큰 언덕은 눈에 잘 보이므로 '虎(범 호)'의 聲符를 취하였다.

❊ 單語活用例
- 虛假心(허가심) : 진실(眞實)치 않은 마음.
- 虛怯(허겁) : 실하지 못하여 겁이 많음.
- 虛心坦懷(허심탄회) : 마음을 비우고 생각을 터놓음.

傾
기울 경

❊ 字源풀이
'숟가락 비(匕)' 와 '머리 혈(頁)' 이 합쳐진 '고개기울 경(頃)' 에 '사람 인(亻)' 을 더한 형성자로, '기울다' 의 뜻이다.

❊ 單語活用例
- 傾家破産(경가파산) : 온 집안의 재산(財産)을 모두 없앰.
- 斜傾(사경) : 한쪽으로 비스듬히 기욺.
- 傾國之色(경국지색) : 나라를 기울일 만한 여자(女子)라는 뜻.

聞
들을 문

❊ 字源풀이
귀(耳)는 소리를 듣는 문(門)이라는 데서 '듣다' 의 뜻이다. 門(문)은 또한 발음요소이다.

❊ 單語活用例
- 聞見(문견) : 듣고 보는 것으로 깨달아 얻은 지식(知識).
- 聞達(문달) : 이름이 세상(世上)에 드러남.
- 百聞不如一見(백문불여일견) : 백 번 듣는 것이 한 번 보는 것만 못 하다는 뜻.

敏	活	措	置	治	安	徹	底
민첩할 민	살 활	둘 조	둘 치	다스릴 치	편안 안	통할 철	밑 저

빠른 시일 내에 바로 처리하여 치안을 철저히 하고

敏 민첩할 민

✻ 字源풀이
'칠 복(攴→攵)' 과 '매양 매(每)' 의 合體字로, 본래 풀이 무성하게 빨리 자람을 뜻한 것인데, 뒤에 '빠르다' 의 뜻이 되었다. '每' 자는 '母' 와 '屮(싹날 철)' 의 합체자로 풀이 무성하게 자람의 뜻이다.

✻ 單語活用例
- 叡敏(예민) : 마음이 밝고 생각이 영명(英明)함.
- 神經過敏(신경과민) : 사소한 자극(刺戟)에 대하여서도 쉽사리 감응(感應)하는 신경(神經) 계통의 불안정한 상태.

活 살 활

✻ 字源풀이
'물 수(氵)' 와 '혀 설(舌)' 의 형성자로 되어 있으나, 본래는 '活' 의 자형으로서 물이 콸콸 흐르는 소리를 나타낸 글자인데, '살다' 의 뜻으로 쓰였다.(昏: 입 막을 괄)

✻ 單語活用例
- 活計(활계) : 살아 나갈 방도.
- 活劇(활극) : 싸움, 도망(逃亡), 모험(冒險) 따위를 주로 하여 연출(演出)한 영화(映畵)나 연극(演劇).

措 둘 조

✻ 字源풀이
'손 수(扌)' 와 '옛 석(昔)' 의 형성자로, 옛 일을 기준하여 조치하다에서 '두다' , '조치하다' 의 뜻이다.

✻ 單語活用例
- 措語(조어) : 글자로 말의 뜻을 엉구어서 만듦.
- 措處(조처) : 일을 정돈하여 처리(處理)함.
- 蒼黃罔措(창황망조) : 너무 급하여 어찌할 바를 모름.

置 둘 치

✻ 字源풀이
'그물 망(网→罒)' 에 '곧을 직(直)' 을 합한 글자로, 새 그물(罒)을 바르게(直) 쳐 둔다는 데서 '두다' 의 뜻이다.

✻ 單語活用例
- 置簿(치부) : 금전(金錢)·물품(物品)의 출납(出納)을 기록(記錄)함. 마음속에 새겨 둠.
- 置身無地(치신무지) : 두려워 몸 둘 바를 모름.
- 置毒(치독) : 독약(毒藥)을 음식(飮食)에 섞음.

治 다스릴 치

✻ 字源풀이
'물 수(氵)' 와 '기쁠 이(台)' 의 형성자로, 본래는 강 이름이었는데, 뒤에 '다스리다' 의 뜻으로 쓰였다.

✻ 單語活用例
- 治家(치가) : 집안 일을 다스림.
- 治敎(치교) : 세상(世上)을 다스리며 국민을 가르치는 도(道).
- 治國平天下(치국평천하) : 나라를 잘 다스리고 온 세상(世上)을 편안(便安)하게 함.

安 편안 안

✻ 字源풀이
'집 면(宀)' 에 '계집 녀(女)' 를 합한 글자로, 여자(女)가 집(宀) 안에 있을 때 가장 '편안하다' 는 뜻이다.

✻ 單語活用例
- 安價品(안가품) : 값싼 물품(物品).
- 安家樂業(안가낙업) : 편안(便安)히 살면서 생업을 즐김.
- 安康(안강) : 평안(平安)하고 건강(健康)함.

徹 통할 철

✻ 字源풀이
'걸을 척(彳)' 과 '철저할 철(攴)' 의 형성자로, 중간을 가로질러 가는 데서 '통하다' 의 뜻이다.

✻ 單語活用例
- 徹骨(철골) : 뼈에 사무침.
- 徹頭徹尾(철두철미) : 머리에서 꼬리까지 통한다는 뜻.
- 徹夜(철야) : 어떤 일을 하느라고 잠을 자지 않고 밤을 새우는 것.

底 밑 저

✻ 字源풀이
'바윗집 엄(广)' 과 '밑 저(氐)' 의 형성자로, 집(广)의 밑(氐)이 '바닥' 이라는 뜻이다.

✻ 單語活用例
- 底力(저력) : 속에 간직하고 있는 끈기 있는 힘.
- 底盤(저반) : 땅속의 깊은 곳에 너른 넓이를 차지하고 있는 쑥돌 따위의 커다란 암석(巖石).
- 井底之蛙(정저지와) : 우물 안의 개구리.

51

政治

與	野	革	政	黨	利	爲	輕
더불 여	들 야	가죽 혁	정사 정	무리 당	이로울 리	할 위	가벼울 경

여당과 야당이 모두 혁명적으로 정사를 베풀어 당리당략을 가벼히 하고

與 더불 여

✻ 字源풀이
갑골문에 '(臾)'의 자형으로 볼 때, 물건을 마주 드는 (舁:마주들 여) 모습으로, '주다'의 뜻이었는데, '더불어'의 뜻으로도 쓰인다.

✻ 單語活用例
• 與國家同休戚(여국가동휴척) : 국가와 함께 고락(苦樂)을 같이 하는 일.
• 與黨(여당) : 정부(政府)의 정책(政策)을 지지(支持)하여, 이것에 편을 드는 정당(政黨).
• 贈與(증여) : 선사(膳賜)하여 줌.

野 들 야

✻ 字源풀이
갑골문에 '(森)'의 형태로 나무를 취하는 곳이란 뜻이었는데, 뒤에 '마을 리(里)'와 '줄 여(予)'의 형성자로 변하여, 교외 곧 '들'이라는 뜻으로 쓰였다.

✻ 單語活用例
• 林野(임야) : 나무가 무성(茂盛)한 들.
• 野猪(야저) : 멧돼지.
• 非山非野(비산비야) : 산도 아니요 들도 아닌 땅.

革 가죽 혁

✻ 字源풀이
짐승의 가죽을 벗겨 털을 뽑는 모습을 본떠 만든 상형자이다. 그래서 '革命'이란 말은 짐승의 가죽에서 털을 뽑아 본래의 모습을 알 수 없게 한 것처럼 舊習을 완전히 바꾼다는 뜻이다.

✻ 單語活用例
• 革袪(혁거) : 새롭게 고치어 낡은 것을 없애 버림.
• 裹革之屍(과혁지시) : (가죽에 싼 시체라는 뜻으로)전쟁(戰爭)에서 싸우다 죽은 시체.

政 정사 정

✻ 字源풀이
'바를 정(正)'과 '칠 복(攵)'의 形聲字로, 매를 대서(攵) 바르게(正) 이끈다는 데서 '바로잡다'의 뜻이 된 글자이다. 나아가 나라를 다스려(攵) 백성을 바르게(正) 이끈다하여 '정사(政事)'의 뜻으로도 쓰인다.

✻ 單語活用例
• 逸政(일정) : 안일(安逸)한 정치(政治).
• 政見(정견) : 정치상의 의견(意見).
• 交隣政策(교린정책) : 이웃나라와 평화롭게 지내는 정책.

黨 무리 당

✻ 字源풀이
'검을 흑(黑)'과 '오히려 상(尙)'의 형성자로, 本義는 색이 밝지 못함의 뜻이었는데, 뒤에 '무리'의 뜻이 되었다.

✻ 單語活用例
• 入黨(입당) : 정당(政黨)에 가입(加入)함.
• 黨權(당권) : 당의 주도권(主導權).
• 黨利黨略(당리당략) : 당의 이익(利益)과 당파(黨派)의 계략.

利 이로울 리

✻ 字源풀이
'벼 화(禾)'에 '칼 도(刂)'를 합한 글자로, 본래는 날카로운 보습으로 곡식(禾)을 경작하다의 뜻이었는데, '이롭다', '날카롭다'의 뜻으로 쓰인다.

✻ 單語活用例
• 伊太利(이태리) : 이탈리아(Italia).
• 利上加利(이상가리) : 이자(利子)에 이자를 더함.
• 以身殉利(이신순리) : 이익(利益)을 위하여 목숨을 버림.

爲 할 위

✻ 字源풀이
본래 사람의 손으로 코끼리의 귀를 잡고 코끼리를 부리는 뜻으로 '(爪),(象),(爲)'의 형태로 그린 것인데, '하다'의 뜻이 되었다.

✻ 單語活用例
• 利敵行爲(이적행위) : 적을 이롭게 하는 짓.
• 爲國忠節(위국충절) : 나라를 위한 충성스러운 절개(節槪).
• 爲狼爲虎(위랑위호) : 인심(人心)이 사나움을 비유해서 이름.

輕 가벼울 경

✻ 字源풀이
'수레 거(車)'와 '물줄기 경(巠)'의 형성자로, 짐을 싣지 아니하여, 사람이 타고 달려가기에 편한 수레를 가리킨 글자인데, '가볍다'의 뜻으로 쓰였다.

✻ 單語活用例
• 見輕(견경) : 남에게 경멸(輕蔑)을 당함.
• 輕裘肥馬(경구비마) : 가벼운 가죽옷과 살찐 말이라는 뜻으로, 부귀영화(富貴榮華)를 이르는 말.
• 輕擧(경거) : 경솔(輕率)하게 행동(行動)함.

國	益	民	福	滅	私	奉	公
나라 국	더할 익	백성 민	복 복	멸할 멸	사사로울 사	받들 봉	공평할 공

나라의 이익과 국민의 행복을 위하여 사심을 버리고, 공공을 위하여 봉사하라.

國
나라 국

❋ 字源풀이
‘國’ 자의 본자인 ‘或’ 이 갑골문에 ‘㦮, 㦵, 䧹’, 금문에 ‘㦴, 㦾, 䧹’ 등의 자형으로, 창으로 성을 지키는 것으로써 ‘나라’ 의 뜻을 나타낸 會意字이다. 뒤에 ‘或’ 이 ‘혹은, 어떤’ 의 뜻으로 전의되자, ‘或’ 에 영토의 뜻을 가진 ‘囗(에울 위)’ 를 더하여 다시 ‘國(나라 국)’ 자를 만들었다.

❋ 單語活用例
• 國家契約說(국가계약설) : 사회(社會) 계약설(契約說).
• 國讎(국수) : 국수(國讐), 나라의 원수(怨讐).

益
더할 익

❋ 字源풀이
甲骨文에 ‘㿻, 㿼’, 金文에 ‘㿻, 㿼’ 등의 자형으로서 그릇의 물이 넘쳐흐르는 것을 나타낸 會意字이다. 뒤에 ‘더할 익, 이로울 익’ 의 뜻으로 전의되자, ‘氵(水)’ 를 더하여 ‘溢(넘칠 일)’ 자를 또 만들었다. 字音도 변하여 ‘일’ 로 읽는다.(‘腦溢血’ 을 ‘뇌일혈’ 로 발음해야 한다.)

❋ 單語活用例
• 益言(익언) : 이로운 말.
• 有害無益(유해무익) : 해는 있으되 이익(利益)이 없음.

民
백성 민

❋ 字源풀이
‘民’ 자의 자원 풀이가 구구하나, ‘民(백성 민)’ 의 옛 자형인 ‘㞢, 㞢, 㞢’ 들로 볼 때, 본래 풀싹의 모양을 그린 것인데, 뭇백성이 임금에 대하여 순종함을 풀싹들에 비유하여 ‘民’ 자로 쓰게 된 것이다. 눈을 침으로 찔러 노예를 삼은 것으로 풀이하는 이도 있다.

❋ 單語活用例
• 惑世誣民(혹세무민) : 세상을 어지럽히고 백성을 속이는 것.
• 民彝(민이) : 사람으로서 늘 지켜야 할 떳떳한 도리(道理).

福
복 복

❋ 字源풀이
‘볼 시(示)’ 와 ‘찰 복(畐)’ 의 형성자로, 술이 든 항아리(畐)를 신(示)에게 바치며 소원을 빌며 바라는 바를 얻는다는 데서 ‘복’ 의 뜻이다.

❋ 單語活用例
• 福竹籬(복조리) : 음력 정월(正月) 초하룻날 새벽에 사서 벽에 걸어두는 조리.
• 轉禍爲福(전화위복) : 화가 바뀌어 오히려 복이 된다는 뜻.

滅
멸할 멸

❋ 字源풀이
‘물 수(氵)’ 자와 ‘위협할 위(威)’ 자가 합쳐진 글자로, 물(氵)의 위협(威)으로 마을이나 사람들이 滅亡한다는 뜻이다.

❋ 單語活用例
• 全滅(전멸) : 죄다 없어짐. 모조리 망하여 버림.
• 支離滅裂(지리멸렬) : 이리저리 흩어져 갈피를 잡을 수 없음.
• 滅菌(멸균) : 세균(細菌) 등 미생물(微生物)을 사멸(死滅)시켜 무균(無菌) 상태로 하는 일.

私
사사로울 사

❋ 字源풀이
‘厶’ 의 갑골문은 ‘ㄅ’, 금문은 ‘ß’, 小篆은 ‘厶’, 에서는 ‘厶’ 등의 자형으로서 반듯하지 못한 모양을 그려 正直하지 못한 사사로운 마음, 곧 ‘公’ 의 반대되는 뜻을 나타낸 指事字이다. ‘厶’ 자가 뒤에 部首字로만 쓰이게 되자, ‘禾’ (벼 화)를 더하여 벼의 이름으로서 ‘私(사사로울 사)’ 자를 또 만들었다.

❋ 單語活用例
• 私見(사견) : 사사로운 의견.

奉
받들 봉

❋ 字源풀이
본래 두 손으로 옥을 받들고 있는 모습을 가리켜 ‘㞢, 㞢, 㞢’ 의 형태로 나타낸 것인데, 해서체의 ‘奉(받들 봉)’ 자가 된 것이다.

❋ 單語活用例
• 信奉(신봉) : 믿고 받듦.
• 奉敎(봉교) : 임금의 명령(命令)을 받듦.
• 奉揭(봉게) : 받들어 올림.

公
공평할 공

❋ 字源풀이
사사로움(厶)을 떠나서 공정하게 나누었을(八) 때만이 ‘공평하다’ 는 뜻이다.

❋ 單語活用例
• 義勇奉公(의용봉공) : 국가나 사회를 위하여 자기의 몸을 희생(犧牲)하여 힘을 다함.
• 公開(공개) : 여러 사람에게 널리 터놓음 또는 개방(開放)함.
• 公墾田(공간전) : 관청에서 임금을 지불하여 개간한 관유전(官有田).

各界主張 (각계주장)을

복지 단체

자연 환경

우리 농민

겸허히 귀 기울여 듣고

빠른 시일 내에 바로 처리하여

통과

땅 땅 땅

국회의장

治安(치안)을 철저히 하고

七 顚 八 起

일곱 칠　넘어질 전　여덟 팔　일어날 기

일곱 번 넘어지고 여덟 번 일어선다는 뜻으로,
많은 실패에도 굽히지 않고 분투함.

일곱 번 넘어지고 여덟 번 일어선다는 뜻으로, 아무리 실패를 거듭해도 결코 포기하거나
굴하지 않고 계속 분투 노력함을 비유적으로 표현한 말이다.

백 번 꺾여도 굴하지 않는다는 뜻의 百折不屈(백절불굴)·百折不搖(백절불요), 어떠한
위력이나 무력에도 굴하지 않는다는 뜻의 威武不屈(위무불굴), 결코 휘지도 굽히지도 않는
다는 뜻의 不撓不屈(불요불굴)도 七顚八起와 뜻이 통한다.

그 밖에 堅忍不拔(견인불발, 굳게 참고 견디어 마음을 빼앗기지 않음)도 결코 포기하지
않는다는 점에서는 七顚八起와 일맥상통한다. 아무리 넘어져도 다시 일어선다는 뜻으로 흔
히 쓰는 '오뚝이 정신'도 七顚八起와 같은 뜻이다.

故事成語

經濟

어려운 部首字 익히기

● 성으로부터 멀리 떨어져 있는 곳을 나타낸 글자이다.

멀 경

冊(책 책) : 대나무로 만든 竹簡, 또는 木簡에 글을 써서 끈으로 묶은 모양으로, 옛날 책의 모양
이다.

再(두 재) : 한 일(一) 밑에 쌓을 冓를 합친 글자로 쌓아 놓은 재목 위에 거듭 쌓은 데서 '두 번',
'거듭'의 뜻이다.

기타) 冒(무릅쓸 모), 胄(투구 주), 冕(면류관 면)

56

7 經濟

49	市場經濟 시 장 경 제	시장경제 체제를
50	基本理念 기 본 리 념	기본 이념으로 하고
51	勞社團結 노 사 단 결	노동자와 회사가 합심 단결하여
52	短處補完 단 처 보 완	부족한 곳을 보완하고
53	多番檢討 다 번 검 토	다방면으로 여러 차례 검토하여
54	構造調整 구 조 조 정	합리적인 구조로 조정하고
55	志向頂上 지 향 정 상	정상에 이르기를 지향하면
56	企業如意 기 업 여 의	기업이 뜻대로 될 것이다.

經濟

市	場	經	濟	基	本	理	念
저자 시	마당 장	글 경	건널 제	터 기	근본 본	다스릴 리	생각 념

시장경제 체제를 기본 이념으로 하고

市 저자 시
✻ 字源풀이
교외에 울타리를 치고 물건을 사고파는 사람이 모이는 곳을 나타내어 '저자' 곧 '시장'의 뜻이다.

✻ 單語活用例
- 市價(시가) : 시장에서 물건을 팔고사는 금새. 장시세(時勢).
- 市街(시가) : 상점이 죽 늘어서 있는 거리. 도시의 큰 거리.
- 門前成市(문전성시) : 대문 앞이 저자를 이룬다는 뜻.

場 마당 장
✻ 字源풀이
'흙 토(土)'와 '볕 양(昜: 陽의 古字)'의 形聲字로, 햇빛(日)이 잘 들어오는 양지바른 땅(土)이란 데서 '마당'의 뜻이다.

✻ 單語活用例
- 場面(장면) : 영화(映畵)나 연극(演劇) 등의 한 정경(情景).
- 場內(장내) : 어떠한 처소(處所)의 안. 장중(場中).
- 資本市場(자본시장) : 금융(金融) 시장 중, 장기 자금의 수요와 공급이 이루어지는 시장.

經 글 경
✻ 字源풀이
'실 사(糸)'와 '물줄기 경(巠)'의 형성자로, 물줄기(巠)가 흐르듯이 베를 짜는 '날실'이 길게 뻗쳐 있음을 나타낸 글자인데, '글'의 뜻이 되었다.

✻ 單語活用例
- 牛耳讀經(우이독경) : 쇠귀에 경 읽기.
- 經過(경과) : 때의 지나감. 시간(時間)이 지나감.
- 聖經(성경) : 각 종교에서, 그 종교의 가르침의 중심이 되는 책.

濟 건널 제
✻ 字源풀이
'물 수(氵)'와 '가지런할 제(齊)'의 형성자로, 험한 냇물(氵)을 여러 사람이 함께 질서 있게(齊) '건너가다'는 뜻과 물에 빠진 사람을 건져주니 '구제하다'의 뜻이 있다.

✻ 單語活用例
- 濟物浦(제물포) : 인천(仁川)의 옛 이름.
- 經國濟世(경국제세) : 나라 일을 경륜(經綸)하고 세상(世上)을 구제(救濟)함. '경제(經濟)'의 본말.

基 터 기
✻ 字源풀이
'흙 토(土)'와 '그 기(其)'의 형성자로, 본래 담을 쌓은 '밑터'의 뜻이었는데, 일반 '터'의 뜻이 되었다.

✻ 單語活用例
- 培養基(배양기) : 미생물(微生物)을 기르는 데 쓰는 영양물.
- 基據(기거) : 터전을 닦음, 또는 그 터전.
- 基督教(기독교) : 세계(世界) 3대 종교(宗敎)의 하나.

本 근본 본
✻ 字源풀이
본래 나무를 상형한 '木'자에 '一'의 부호로써 '줄기' 부분을 가리키어 '本'의 指事字를 만든 것이다.

✻ 單語活用例
- 衣食爲本(의식위본) : 백성은 의식(衣食)을 근본으로 삼음.
- 本家宅(본가댁) : 친정댁(親庭宅).
- 本據地(본거지) : 근거(根據)로 삼는 곳.

理 다스릴 리
✻ 字源풀이
'구슬 옥(王→玉)'과 '마을 리(里)'의 형성자로, '里'는 백성들이 지세에 따라 집을 짓고 사는 마을인데, 옥은 그 결에 따라 갈고 닦아야 함에서 '다스리다'의 뜻이다.

✻ 單語活用例
- 原理(원리) : 사물이 근거(根據)하여 성립하는 근본 법칙.
- 空理空論(공리공론) : 헛된 이치(理致)와 논의(論議)란 뜻으로, 사실에 맞지 않은 이론(理論)과 실제(實際)와 동떨어진 논의.

念 생각 념
✻ 字源풀이
'이제 금(今)'과 '마음 심(心)'의 合體字로, 지금(今) 마음(心)에 있다는 데서 '생각하다'의 뜻이다.

✻ 單語活用例
- 餘念(여념) : 다른 생각.
- 留念(유념) : 마음에 기억(記憶)하여 두고 생각함.
- 無念無想(무념무상) : 일체(一切)의 생각이 없다는 뜻.

勞	社	團	結	短	處	補	完
수고로울 로	모일 사	둥글 단	맺을 결	짧을 단	곳 처	기울 보	완전할 완

노동자와 회사가 합심 단결하여 부족한 곳을 보완하고

勞
수고로울 로

✳ 字源풀이
'힘 력(力)'과 '등불 형(熒)'의 省體인 '𤇾'의 합체자로, 집에 불이 났을 때 진력하여 꺼야 함에서 '수고롭다'의 뜻이다.

✳ 單語活用例
• 心身疲勞(심신피로) : 마음과 몸이 피로(疲勞)한 상태.
• 慰勞(위로) : 고달픔을 풀도록 따뜻하게 대하여 줌.
• 過勞(과로) : 지나치게 일을 하여 고달픔, 피로(疲勞)함.

社
모일 사

✳ 字源풀이
'보일 시(示)'에 '흙 토(土)'를 합한 글자로, 토지를 지키는 신에게 '제사 지낸다'는 뜻이었으나, 그 제사를 지낼 때 여러 사람이 모인다하여 '사회', '단체'의 뜻으로 쓰인다.

✳ 單語活用例
• 社交界(사교계) : 여러 사람이 모이어 교제(交際)하는 세계.
• 社告(사고) : 회사(會社) 등에서 알리는 광고(廣告).
• 宗廟社稷(종묘사직) : 왕실(王室)과 나라를 함께 이르는 말.

團
둥글 단

✳ 字源풀이
'에울 위(囗)'에 실패를 나타내는 '오로지 전(專)'이 합쳐진 글자이다. 오로지 전(專)자는 둥근 실패를 손으로 잡고 있는 모습을 본떠 만든 글자인데, 여기에 둥글다는 의미의 둘러싸일 위(囗)자를 추가하여 '둥글 단(團)'자를 만든 것이다.

✳ 單語活用例
• 團欒之樂(단란지락) : 단란하게 지내는 즐거움.
• 團結(단결) : 많은 사람이 한데 뭉침.

結
맺을 결

✳ 字源풀이
'실 사(糸)'와 '길할 길(吉)'의 형성자로, 실(糸)을 매듭지어 단단하게 묶듯이 좋은(吉) 일을 굳게 약속하니 '맺는다'의 뜻이다.

✳ 單語活用例
• 凝結(응결) : 한데 엉기어 뭉침.
• 完結(완결) : 아주 완전(完全)하게 끝을 맺음.
• 結者解之(결자해지) : 일을 맺은 사람이 풀어야 한다는 뜻.

短
짧을 단

✳ 字源풀이
'화살 시(矢)'에 '콩 두(豆)'를 합한 글자로, 가로로 재는 것은 화살(矢)이 가장 짧고, 세로로 재는 것은 콩(豆)이 가장 짧다는 데서 '짧다'의 뜻으로 쓰였다.

✳ 單語活用例
• 絶長補短(절장보단) : 긴 것을 잘라서 짧은 것에 보태어 부족(不足)함을 채운다는 뜻.
• 十指有長短(십지유장단) : 열 손가락에는 제각기 길고 짧음이 있다는 뜻.

處
곳 처

✳ 字源풀이
'범 호(虍)'에 '책상 궤(几)'와 '천천히 걸을 쇠(夊)'를 합한 글자로, '이르러 머물다'의 뜻에서 '사는 곳'을 뜻한다.

✳ 單語活用例
• 隱遁處(은둔처) : 숨어 사는 곳.
• 長林深處(장림심처) : 길게 뻗친 숲의 깊은 곳.
• 避亂處(피란처) : 난리를 피하여 거처(居處)를 옮긴 곳.

補
기울 보

✳ 字源풀이
'옷 의(衣)'와 '클 보(甫)'의 형성자로, 찢어진 옷을 기우니까, '옷 의(衣)'자를 취하였다.

✳ 單語活用例
• 立候補(입후보) : 후보자로 나서거나 또는 내세움.
• 補强(보강) : 보태고 채워서 더 튼튼하게 함.
• 亡羊補牢(망양보뢰) : 양을 잃고서 그 우리를 고친다는 뜻으로, 소 잃고 외양간 고친다.

完
완전할 완

✳ 字源풀이
'집 면(宀)'과 '으뜸 원(元)'의 형성자로, 집(宀) 안에 사람(元)이 있으니 '완전하다'는 뜻이다.

✳ 單語活用例
• 未完(미완) : 끝을 다 맺지 못함. '미완성(未完成)'의 준말.
• 補完(보완) : 보충(補充)하여 온전(穩全)하게 함.
• 性通功完(성통공완) : 도(道)를 통하여 깨달음이 이루어짐.

59

經濟

多	番	檢	討	構	造	調	整
많을 다	차례 번	검사할 검	칠 토	얽을 구	지을 조	고를 조	가지런할 정

다방면으로 여러 차례 검토하여 합리적인 구조로 조정하고

多
많을 다

✻ 字源풀이
'저녁 석(夕)'에 '저녁 석(夕)'을 합한 글자로, 밤(夕)이 거듭되면 지나온 세월이 거듭된다는 뜻에서 '많다'로 쓰였다.

✻ 單語活用例
• 雜多(잡다) : 여러 가지가 뒤섞여서 너저분함.
• 多多益善(다다익선) : 많으면 많을수록 더욱 좋다는 말.
• 播多(파다) : (소문 따위가) 널리 알려진 상태(狀態).

番
차례 번

✻ 字源풀이
'밭 전(田)'과 '분별할 변(釆)'의 形聲字로, 누구의 밭(田)인지를 분별(釆)하기 위해, 차례대로 번호를 매겨 번지를 정하는 데에서 유래한다. '釆'자와 '采(캘 채)'자를 구별해야 한다.

✻ 單語活用例
• 這番(저번) : 요전의 그 때. 거번(去番).
• 不寢番(불침번) : 자지 않고 번갈아 실내의 경비 안전을 맡는 일.
• 順番(순번) : 차례(次例)로 드는 번, 순서(順序), 차례.

檢
검사할 검

✻ 字源풀이
'나무 목(木)'에 '여러 첨(僉)'의 형성자로, 고대에 관청의 중요 문서를 나무 상자에 넣어 봉인하여 두는 것을 가리켰는데, 뒤에 '검사하다'의 뜻이 되었다.

✻ 單語活用例
• 審檢(심검) : 자세(仔細)히 살피어 조사(調査)함.
• 檢擧(검거) : 법령(法令)이나 질서(秩序)를 위반(違反)한 사람들을 수사(搜査) 기관(機關)에서 잡아들임.
• 身檢(신검) : 신체(身體) 검사(檢査).

討
칠 토

✻ 字源풀이
'말씀 언(言)'에 '법도 촌(寸)'을 합한 글자로, 말을 할 때는 事理에 맞게 해야 다스릴 수 있음을 나타낸 글자이다. 나아가 다스리기 위해 적을 '친다'는 뜻으로도 쓰인다.

✻ 單語活用例
• 檢討(검토) : 내용을 충분히 조사(調査)하여 연구(研究)함.
• 再檢討(재검토) : 한 번 검토한 것을 다시 검토함.
• 爛商討議(난상토의) : 낱낱이 들어 잘 토의함.

構
얽을 구

✻ 字源풀이
'나무 목(木)'에 '어긋매 쌓을 구(冓)'의 형성자로, 나무(木)를 가로세로 엇걸어 쌓아 올린다(冓)하여 '얽다', '맺다'의 뜻이다.

✻ 單語活用例
• 虛構(허구) : 사실(事實)에 없는 일을 얽어서 꾸밈.
• 架構(가구) : 가구물(架構物).
• 世界氣象機構(세계기상기구) : U.N.의 전문 기구의 하나.

造
지을 조

✻ 字源풀이
'쉬엄쉬엄 갈 착(辶)'과 '알릴 고(告)'의 형성자로, 일을 해서 이룬 것을 남에게 알리기(告) 위하여 나간다(辶)는 데서 '만들다', '짓다'의 뜻이다.

✻ 單語活用例
• 僞造(위조) : 진짜와 비슷이 물건(物件)을 만듦.
• 鑄造(주조) : 쇠를 녹여서 물건을 만듦.
• 天地創造(천지창조) : 천지를 창조한 일.

調
고를 조

✻ 字源풀이
'말씀 언(言)'과 '두루 주(周)'의 형성자로, 말(言)로 두루(周) 어울리게 한다하여 '고르다'의 뜻이다.

✻ 單語活用例
• 營養失調(영양실조) : 영양 섭취(攝取)가 고르지 않은 상태.
• 語調(어조) : 말의 가락. 말하는 투.
• 協調(협조) : 힘을 합하여 서로 조화(調和)함.

整
가지런할 정

✻ 字源풀이
'묶을 속(束)', '칠 복(攵)', '바를 정(正)'이 합쳐진 형성자로, 묶고(束) 쳐서(攵) 바르게(正) 정리(整理)한다는 뜻이다.

✻ 單語活用例
• 端整(단정) : 깨끗하게 정돈되어 있음.
• 整軍(정군) : 군대(軍隊)를 정비(整備)·재편(再編)함.
• 整形外科(정형외과) : 외과의 한 분과로 운동기 계통의 기능장애나 형상 변화 혹은 피부의 형상교정을 연구, 예방, 치료하는 외과.

志	向	頂	上	企	業	如	意
뜻 지	향할 향	정수리 정	위 상	바랄 기	업 업	같을 여	뜻 의

정상에 이르기를 지향하면 기업이 뜻대로 될 것이다.

志
뜻 지

✽ 字源풀이

마음(心) 가는(之→士) 것이 뜻이라는 의미로, 나중에 갈 지(之)자가 선비 사(士)자로 변형되어, 뜻(志)이란 선비(士)의 마음(心)이라고 해석하기도 한다.

✽ 單語活用例
• 意志(의지) : 어떤 일을 이루어 내려고 하는 마음의 상태나 작용.
• 雄志(웅지) : 웅장(雄壯)한 뜻. 큰 뜻.
• 玩物喪志(완물상지) : 쓸데없는 물건을 가지고 노는 데 정신이 팔려 소중한 자기의 의지(意志)를 잃는다는 뜻.

向
향할 향

✽ 字源풀이

'집 면(宀)'에 '입 구(口)'를 합한 글자로, 남향 집의 북쪽에 환기를 위하여 낸 창을 나타낸 모양에서 북향한 창의 뜻이었는데, 뒤에 '향하다'의 뜻으로 쓰였다.

✽ 單語活用例
• 向光性(향광성) : 식물체(植物體)가 빛이 오는 쪽으로 향하는 성질.
• 向東(향동) : 동쪽으로 향함.
• 向國之誠(향국지성) : 나라를 생각하는 정성(精誠).

頂
정수리 정

✽ 字源풀이

'머리 혈(頁)'과 '못 정(丁)'의 형성자로, 정수리는 머리에 있으니까, '머리 혈(頁)'자를 취하였다.

✽ 單語活用例
• 登頂(등정) : 산 따위의 정상(頂上)에 오름.
• 頂禮(정례) : 이마를 땅에 대고 공경(恭敬)하는 뜻으로 하는 절.
• 頂門一針(정문일침) : 정수리에 침을 놓는다는 뜻으로, 따끔한 충고(忠告), 약점을 찔러 따끔하게 훈계(訓戒)함.

上
위 상

✽ 字源풀이

'위'는 일정한 모양을 본뜰 수 없으므로 먼저 기준이 되는 선을 긋고, 그 선의 위를 가리키어 곧 '二→⊥'의 형태로 나타냈던 것인데, 뒤에 'ᅡ→上(위 상)'의 형태로 변하였다.

✽ 單語活用例
• 外觀上(외관상) : 겉으로 나타나는 면.
• 蝸牛角上(와우각상) : 달팽이의 뿔 위라는 뜻으로, 좁은 세상(世上)을 이르는 말.

企
바랄 기

✽ 字源풀이

사람(人)이 하던 일을 멈추고(止) 한 번쯤 앞일을 계획하고 도모한다 해서 '企圖하다', '계획하다'의 뜻이다. 본래 발뒤꿈치를 들고 서서 바라보다의 뜻을 나타낸 것인데, '도모하다'의 뜻으로 쓰였다.

✽ 單語活用例
• 企業(기업) : 영리(營利)를 목적으로 하는 경제(經濟) 사업(事業).
• 企圖(기도) : 어떤 일을 이루기 위해 계획(計劃)을 세우거나 그 계획의 실현(實現)을 꾀함.

業
업 업

✽ 字源풀이

본래 종이나 북을 매다는 틀을 본떠서 '𩰤, 𣎳, 業'의 형태로 그린 것인데, 그 틀 따위에 무늬를 새기는 것을 일삼은 데서 '일' 또는 '업'의 뜻으로 쓰여, 해서체의 '業(업 업)'자가 된 것이다.

✽ 單語活用例
• 轉業(전업) : 직업(職業)을 바꿈.
• 自業自得(자업자득) : 불교(佛敎)에서, 제가 저지른 일의 과보(果報)를 제 스스로 받음을 이르는 말.

如
같을 여

✽ 字源풀이

가부장의 명령(口)에 순종하는 여자(女)의 모습에서 명령과 같이 행하다의 뜻이 되고, '같다'의 뜻이 되었다고 하지만, 여자(女)의 입(口)은 동서고금이 같다는 데서 '같다'의 뜻이 된 것으로 보는 것이 타당하다.

✽ 單語活用例
• 生佛一如(생불일여) : 중생(衆生)과 제불(諸佛)이 성리(性理)에 있어서 서로 다름이 없다는 뜻.
• 如見心肺(여견심폐) : 남의 마음속을 꿰뚫어 보듯이 훤히 앎.

意
뜻 의

✽ 字源풀이

소리(音)를 듣고 마음(心)으로 뜻(意)을 안다고 해서 생긴 會意字로, 마음(心)의 소리(音)가 곧 뜻(意)이라고 해석하기도 한다.

✽ 單語活用例
• 留意(유의) : 마음에 둠. 잊지 않고 새겨 둠. 유념(留念).
• 敵意(적의) : 적대시하는 마음. 해를 끼치려는 마음.
• 意味深長(의미심장) : 말이나 글의 뜻이 매우 깊음.

61

市場經濟(시장경제) 체제를 基本理念(기본이념)으로 하고

천원~ 천원~ 골라 잡아!

노동자와 회사가 합심 단결하여

부족한 곳을 補完(보완) 하고

다방면으로 여러 차례
檢討(검토)하여

합리적인 **構造(구조)**로
調整(조정)하고

頂上(정상)에 이르기를
志向(지향)하면

企業(기업)이
뜻대로 될 것이다.

머금을 **함**　　먹을 **포**　　북칠 **고**　　배 **복**

잦뜩 먹고 배를 두드린다는 뜻으로,
먹을 것이 풍족하여 즐겁게 지냄을 이르는 말.

『十八史略』帝堯篇과『史記』五帝本紀篇에, 천하의 성군으로 꼽히는 堯임금이 천하를 통치한 지 50년이 지난 어느 날, 자신의 통치에 대한 백성들의 반응을 알아보기 위해 평복으로 거리에 나섰다. 그가 어느 네거리를 지날 때였다. 어린아이들이 서로 손을 잡고 이런 노래를 부르고 있었다.

立我烝民 (우리가 이처럼 잘 살아가는 것은)
莫匪爾極 (모두가 임금님의 지극한 덕이네)
不識不知 (우리는 아무것도 알지 못하지만)
順帝之則 (임금님이 정하신 대로 살아가네)

어린이들의 순진한 노랫소리에 堯임금은 기분이 매우 좋았다. 마음이 흐뭇해진 요임금은 어느 새 마을 끝까지 걸어갔다. 그곳에는 머리가 하얀 한 노인이 우물우물 무언가를 씹으면서 손으로 '배를 두드리고 발로 땅을 구르며(鼓腹擊壤)' 흥겹게 노래를 부르고 있었다.

日出而作 (해가 뜨면 일하고)
日入而息 (해지면 쉬고)
鑿井而飮 (우물파서 마시고)
耕田而食 (밭 갈아서 먹고)
帝力何有於我哉 (황제의 힘이 나에게 무슨 상관인가?)

이 노래의 내용은 堯임금이 이상적으로 생각했던 정치였다. 다시 말해서 堯임금은 백성들이 그 누구의 간섭도 받지 않고 스스로 일하고 먹고 쉬는, 이른바 無爲之治를 바랐던 것이다. '요임금의 덕택이다' '좋은 정치다' 라고 사람들이 말하는 것보다, 그 노인처럼 백성이 정치의 힘을 의식하지 않고 즐겁게 살 수 있게 되는 것이 이상적인 정치라고 생각했다. 그래서 요임금은 자신이 지금 정치를 잘 하고 있다는 생각에 뿌듯했다.

◉ 본래 모자의 모양을 그린 글자인데, '덮다'의 뜻으로 쓰이게 되었다.
　冠(갓 관) : 법도(寸)에 따라 머리(元)에 쓰는 형상으로 '갓(冖)'을 의미한다.
　　　　　　본래는 손(寸)으로 모자(冖)를 들어 머리(元)에 쓴 것을 나타낸 글자이다.
　冥(어두울 명) : 해(日)가 들어가(六→入) '어둡다'는 뜻이다.

덮을 멱
(민갓머리)

기타) 冢(무덤 총), 冡(덮을 몽), 冤(원통할 원), 冗(쓸데없을 용), 冪(덮을 멱)

故事成語

社會

8 社會

57	遵法守則 준 법 수 칙	법을 잘 따르고, 규칙을 지키고
58	秩序維持 질 서 유 지	질서를 지키고
59	腐敗豫防 부 패 예 방	부패를 미리 막고
60	除去個慾 제 거 개 욕	개인적인 욕심을 없애고
61	誘惑拒絶 유 혹 거 절	유혹을 뿌리치고
62	圖謀純粹 도 모 순 수	꾀하는 일이 순수하고
63	先義後權 선 의 후 권	먼저 의무를 다하고 권리를 찾으면
64	致頌模範 치 송 모 범	모범사회로 칭송을 받게 될 것이다.

遵	法	守	則	秩	序	維	持
좇을 준	법 법	지킬 수	법칙 칙	차례 질	차례 서	얽을 유	가질 지

법을 잘 따르고, 규칙을 지키고 질서를 지키고

遵
좇을 준

❋ 字源풀이
'쉬엄쉬엄 갈 착(辶)' 과 '어른 존(尊)' 의 形聲字로, 사당으로 술항아리를 받들고 간다는 데서, '받들고 가다' 의 뜻이다.

❋ 單語活用例
• 遵範(준범) : 사회(社會)의 규범(規範)을 잘 지킴.
• 依遵(의준) : 전례(典例)에 따라 시행(施行)함.
• 遵據(준거) : 의거(依據)하여 좇음.

法
법 법

❋ 字源풀이
'물 수(氵)' 에 '갈 거(去)' 를 합한 글자로, '법' 은 물(氵)처럼 공평해야 하고, 시대와 상황에 따라 물 흘러가듯이(去) 바뀐다는 뜻이다. 원 글자는 '灋' 으로서 곧 '해태(鷹해태 치)' 는 선악을 구별하는 짐승으로, 부당한 사람은 밀어낸다는 뜻에서 죄를 벌하다의 뜻을 나타낸 글자인데 '법' 의 뜻으로 쓰였다.

❋ 單語活用例
• 春秋筆法(춘추필법) : 대의명분을 밝히어 세우는 사실의 논법.

守
지킬 수

❋ 字源풀이
'집 면(宀)' 에 '법도 촌(寸)' 을 합한 글자로, 官府의 법도를 준수하여 맡은 일을 수행한다는 뜻에서 뒤에 '다스리다' , '지키다' 의 뜻으로 쓰였다.

❋ 單語活用例
• 守舊(수구) : 진보적인 것을 따르지 않고 옛부터 내려오는 관습을 따름.
• 守株待兎(수주대토) : 달리 변통(變通)할 줄 모르고 어리석게 한 가지만 기다리는 융통성 없는 일.

則
법칙 칙

❋ 字源풀이
'조개 패(貝)' 에 '칼 도(刂)' 를 합한 글자로, 재물(貝)을 나누는(刂) 데는 差等을 정하여 나눈다는 뜻에서 발전하여, 사람이 좇아야 할 '법칙' 이란 뜻이다. '곧' 의 의미로 쓰일 때는 '즉' 으로 발음한다.

❋ 單語活用例
• 規則(규칙) : 정해 놓은 규범이나 원칙.
• 罰則(벌칙) : 규율을 위반한 행위에 대해 처벌을 정해 놓은 규칙.
• 言則是也(언즉시야) : 말이 사리(事理)에 맞음.

秩
차례 질

❋ 字源풀이
'벼 화(禾)' 와 '과실 실(失)' 의 형성자로, 벼(禾)를 베어서 실수(失)가 없도록 차곡차곡 볏가리를 세운다는 데서 '질서' 의 뜻이다.

❋ 單語活用例
• 散秩(산질) : 질로 된 책 가운데서 한 부분이 흩어져 없어짐.
• 高秩(고질) : 높은 벼슬.
• 九秩(구질) : 아흔 살. 90세.

序
차례 서

❋ 字源풀이
'바윗집 엄(广)' 과 '줄 여(予)' 의 형성자로, 안채와 사랑채로 東西로 쌓은 담을 뜻한 것인데, 구별을 주어(予) 담(广)을 순서대로 쌓는다는 데서 '차례' 의 뜻이다.

❋ 單語活用例
• 序文(서문) : 머리말. 서언(序言).
• 順序(순서) : 정해진 차례(次例).
• 長幼有序(장유유서) : 오륜(五倫)의 하나. 어른과 어린이 사이에는 순서와 질서(秩序)가 있음.

維
얽을 유

❋ 字源풀이
'실 사(糸)' 와 '새 추(隹)' 의 형성자로, 수레의 덮개를 얽어매는 끈이란 뜻이었는데, 뒤에 '얽다' 의 뜻이 되었다.

❋ 單語活用例
• 維新(유신) : 모든 것이 개혁(改革)되어 새롭게 됨.
• 纖維(섬유) : 실 모양(模樣)으로 된 고분자(高分子) 물질.
• 進退維谷(진퇴유곡) : 앞으로도 뒤로도 나아가거나 물러서지 못하다라는 뜻으로, 궁지(窮地)에 빠진 상태(狀態).

持
가질 지

❋ 字源풀이
'손 수(扌)' 와 '모실 시(寺)' 의 형성자이지만, 본래는 손(寸)에 무엇(土)을 가지고 있는 모습을 나타낸 글자 '시(㞢→寺)' 자가 '모실 시(寺)' , '절 사(寺)' 로 전의되자, 손 수(扌)자가 추가되었다.

❋ 單語活用例
• 守舊(수구) : 진보적인 것을 따르지 않고 옛부터 내려오는 관습을 따름.
• 僅僅扶持(근근부지) : 겨우겨우 배겨 나가거나 겨우겨우 견뎌 나감.

腐	敗	豫	防	除	去	個	慾
썩을 부	패할 패	미리 예	막을 방	덜 제	갈 거	낱 개	욕심 욕

부패를 미리 막고 개인적인 욕심을 없애고

腐 썩을 부

❋ 字源풀이

'고기 육(肉)'과 '곳집 부(府)'의 형성자로, '府'는 본래 문서를 보관하는 창고의 뜻인데, 공기가 잘 통하지 않는 창고에 고기(肉)를 두면 상하게 되므로 '썩다'의 뜻이다.

❋ 單語活用例

• 豆腐(두부) : 콩으로 만든 음식(飮食)의 하나.
• 切齒腐心(절치부심) : 이를 갈고 마음을 썩이다는 뜻으로, 대단히 분하게 여기고 마음을 썩임.

敗 패할 패

❋ 字源풀이

'貝(조개 패)'와 '攵(攴:칠 복)'의 형성자로, 목걸이로 쓰던 '조개(貝)를 깨뜨리다'의 뜻이었는데, '패하다'의 뜻으로 쓰였다.

❋ 單語活用例

• 敗家(패가) : 가산(家産)을 탕진하여 없앰.
• 敗北(패배) : 싸움에 져서 도망(逃亡)함.
• 輕敵必敗(경적필패) : 적을 가볍게 보면 반드시 패배함.

豫 미리 예

❋ 字源풀이

'나 여(予)'와 '코끼리 상(象)'의 형성자로, 본래 코끼리의 일종이었는데, 미리 겁을 내어 진퇴를 꺼렸기 때문에 '미리'의 뜻으로 쓰였다.

❋ 單語活用例

• 豫感(예감) 어떤 일을 사전(事前)에 미리 느끼는 느낌.
• 猶豫(유예) : 망설여 결행(決行)하지 않음. 시일을 늦춤. 집행유예.

防 막을 방

❋ 字源풀이

'언덕 부(阜→阝)'와 '방위 방(方)'의 형성자로, 물이 흐르는 언덕(阝)의 한쪽 방향(方)을 막아 둑을 쌓아서 '막다'의 뜻이다.

❋ 單語活用例

• 防空(방공) : 적 비행기(飛行機)의 공격에 대한 방비(防備).
• 消防(소방) : 화재(火災)를 예방(豫防)하고 불 난 것을 끔.
• 衆口難防(중구난방) : 많은 사람들이 함부로 떠들어대는 것은 감당하기 어려우니, 행동(行動)을 조심해야 함을 이르는 말.

除 덜 제

❋ 字源풀이

'언덕 부(阜→阝)'와 '천천히 서(徐)'의 省體 '余'와의 형성자로, 대궐의 계단을 뜻한 것인데, 뒤에 '덜다'의 뜻으로 쓰였다.

❋ 單語活用例

• 除外(제외) : 범위(範圍) 밖에 두어 빼어 놓음.
• 免除(면제) : 책임(責任)이나 의무(義務)를 벗어나게 해 줌.
• 加減乘除(가감승제) : 덧셈, 뺄셈, 곱셈, 나눗셈.

去 갈 거

❋ 字源풀이

'去' 자는 갑골문에 '厺'의 형태로, 사람이 문턱을 나가는 상태를 본뜬 글자이다.

❋ 單語活用例

• 去來(거래) : 금전을 서로 대차(貸借)하거나 물건을 매매하는 일.
• 除去(제거) : 사물이나 현상을 없애거나 사라지게 하는 것.
• 去頭截尾(거두절미) : 머리와 꼬리를 잘라버린다는 뜻.

個 낱 개

❋ 字源풀이

'사람 인(人)'과 '굳을 고(固)'의 형성자로, 사람이 가장 헤아리기 쉬우므로 量詞의 단위로 쓰인다.

❋ 單語活用例

• 個人(개인) : 단체를 구성하는 하나하나의 사람.
• 別個(별개) : 관련성(關聯性)이 없어서 구별(區別)되는 딴 것.
• 各個擊破(각개격파) : 적이 유기적(有機的)으로 통합(統合)되어 있지 않은 틈을 타서, 그 낱낱을 따로따로 격파함.

慾 욕심 욕

❋ 字源풀이

'마음 심(心)'과 '바랄 욕(欲)'의 형성자로, 마음(心)에서 바라는(欲) 것이 커지면 '욕심'이 된다는 뜻이다.

❋ 單語活用例

• 慾求(욕구) : 본능적·충동적으로 뭔가를 구하거나 얻고 싶어하는 생리적·심리적 상태.
• 私利私慾(사리사욕) : 사사로운 이익(利益)과 욕심(慾心).

社會

誘	惑	拒	絶		圖	謀	純	粹
달랠 유	미혹할 혹	막을 거	끊을 절		그림 도	꾀할 모	순수할 순	순수할 수

유혹을 뿌리치고 꾀하는 일이 순수하고

誘 달랠 유

❋ 字源풀이
'말씀 언(言)'과 '빼어날 수(秀)'의 形聲字로, 남에게 다가가 달콤한 말(言)을 빼어나게(秀)해서 '달래다'의 뜻이다.

❋ 單語活用例
- 誘拐(유괴) : 사람을 속여 꾀어내는 일.
- 勸誘(권유) : 상대편이 어떤 일을 하도록 권함.
- 誘導結合(유도결합) : 전자기(電磁氣) 결합(結合).

惑 미혹할 혹

❋ 字源풀이
'마음 심(心)'과 '혹시 혹(或)'의 형성자로, '或'이 불확정의 뜻이므로 마음이 '미혹하다'의 뜻이다.

❋ 單語活用例
- 惑星(혹성) : 해의 둘레를 각자의 궤도에 따라서 돌아다니는 별.
- 蠱惑(고혹) : 남의 마음을 호려 중용을 잃게 함. 남을 꾀어 속임.
- 惑世誣民(혹세무민) : 세상을 어지럽히고 백성을 속이는 것.

拒 막을 거

❋ 字源풀이
本字는 '歫'의 자형으로 '그칠 지(止)'와 '클 거(巨)'의 형성자였는데, 예서체에서 '拒'의 자형이 되었다. '巨'는 '矩(곱자 구)'의 初文으로 曲尺의 뜻인데, 뒤에 '막다'로 변하였다.

❋ 單語活用例
- 拒否(거부) : 거절하여 받아들이지 않음. 승낙하지 않고 물리침.
- 螳螂拒轍(당랑거철) : '사마귀가 수레바퀴를 막는다'는 뜻으로, 자기의 힘은 헤아리지 않고 강자에게 함부로 덤빔.

絶 끊을 절

❋ 字源풀이
갑골문에 '絲'의 형태로, 실(糸)의 매듭(巴)을 칼(刀)로 '끊는다'는 뜻의 글자이다.

❋ 單語活用例
- 絶景(절경) : 더할 수 없이 훌륭한 경치.
- 哀絶(애절) : 애가 타도록 견디기 어려움.
- 韋編三絶(위편삼절) : 열심히 독서하는 일. 공자가 주역(周易)을 애독하여 책을 맨 가죽끈이 세 번이나 끊어졌다는 일에서 유래.

圖 그림 도

❋ 字源풀이
'에울 위(囗)'와 '인색할 비(啚:嗇(인색할 색)자와 같음)'의 형성자로, 경계를 지어 그리는 '지도' 또는 그 지도를 그린다하여 '그림'의 뜻이다.

❋ 單語活用例
- 圖書(도서) : 글씨·그림·책 등을 통틀어 일컫는 말.
- 製圖(제도) : 기계, 건축물, 공작물 등의 도안(圖案)이나 또는 도면(圖面)을 그려서 작성하는 일.
- 作戰地圖(작전지도) : 군사 작전에 쓰기 위하여 특별히 만든 지도.

謀 꾀할 모

❋ 字源풀이
'말씀 언(言)'과 '아무 모(某)'의 형성자로, 말로 잘 설명하여 '꾀하다'의 뜻이다.

❋ 單語活用例
- 謀略(모략) : 남을 해치려고 쓰는 꾀.
- 陰謀(음모) : 남이 모르게 일을 꾸미는 악한 꾀.
- 權謀術數(권모술수) : 목적 달성을 위해서는 인정이나 도덕을 가리지 않고 권세와 모략 중상 등 갖은 방법과 수단을 쓰는 술책.

純 순수할 순

❋ 字源풀이
'실 사(糸)'와 '모일 둔(屯)'의 형성자로, 본래 매우 좋은 실의 뜻이었는데, 뒤에 '순수하다'의 뜻으로 쓰였다.

❋ 單語活用例
- 純潔(순결) : 몸과 마음이 아주 깨끗함.
- 單純(단순) : 복잡(複雜)하지 않고 간단(簡單)함.
- 純眞無垢(순진무구) : 마음과 몸이 아주 깨끗하여 조금도 더러운 때가 없음.

粹 순수할 수

❋ 字源풀이
'쌀 미(米)'와 '병사 졸(卒)'의 형성자로, 매우 깨끗한 쌀의 뜻이었는데, '순수함'의 뜻으로 쓰인다.

❋ 單語活用例
- 粹美(수미) : 아무 섞임이 없이 순수하게 아름다움.
- 精粹(정수) : 아주 순수하고 깨끗함. 청렴하여 사욕(私慾)이 없음.
- 國粹主義(국수주의) : 자기 나라의 고유 전통 문화만이 우수하다고 믿고 다른 나라의 문물을 지나치게 배척하는 태도나 입장.

先	義	後	權	致	頌	模	範
먼저 선	옳을 의	뒤 후	권세 권	이를 치	기릴 송	모범 모	모범 범

먼저 의무를 다하고 권리를 찾으면 모범사회로 칭송을 받게 될 것이다.

先
먼저 선

❋ 字源풀이

'갈 지(𡳿→之)' 에 '밑사람 인(儿)' 을 합한 글자로, 한 사람의 앞에 발자국을 그려, '먼저' 간 사람이 있었음을 뜻한 글자이다.

❋ 單語活用例

• 先覺(선각) : 세상 물정(物情)에 대하여 남보다 먼저 깨달음.
• 優先(우선) : 다른 것보다 앞섬.
• 先見之明(선견지명) : 앞을 내다보는 안목(眼目)이라는 뜻.

義
옳을 의

❋ 字源풀이

甲骨文에 '𦍋, 𦍌, 𦍋', 金文에 '𦍌, 𦍌, 𦍌' 등의 자형으로, '我(𢦏)' 형의 창을 가지고 '羊(𦍌)' 을 잡는 동작을 나타낸 會意字이다. '義' 자가 처음부터 '옳다' 의 뜻으로 만들어진 것이 아니라, 神에게 祭를 지낼 때 祭物을 바치는 것은 마땅한 일이므로 '義(희생할 의)' 의 뜻이 '옳을 의' 로 전의되자, '牛' 를 더하여 '犠(희생할 희)' 자를 또 만들었다.

❋ 單語活用例

• 君臣有義(군신유의) : 임금과 신하 사이에 의리(義理)가 있어야 함.

後
뒤 후

❋ 字源풀이

'조금 걸을 척(彳)' 에 '작을 요(幺)' 와 '천천히걸을 쇠(夂)' 를 합한 글자로, 작게(幺) 천천히(夂) 걸어가니(彳) 뒤떨어진다는 데서 '뒤지다' 의 뜻이다.

❋ 單語活用例

• 後輩(후배) : 늦게 시작하여 학문이나 덕행이나, 경험이나 나이가 자기보다 뒤진 무리. 같은 학교를 나중에 나온 사람.
• 今後(금후) : 지금으로부터 뒤.
• 雨後竹筍(우후죽순) : 비가 온 뒤에 솟는 죽순이라는 뜻.

權
권세 권

❋ 字源풀이

'나무 목(木)' 과 '황새 관(雚)' 의 형성자로, 본래 황색 꽃이 피는 나무의 뜻이었는데, 뒤에 '저울 추', 또 '권세' 의 뜻으로 쓰이게 되었다.

❋ 單語活用例

• 權力(권력) : 강제로 복종(服從)시키는 힘. 다스리는 사람이 다스림을 받는 사람에게 복종을 강요하는 힘.
• 權不十年(권불십년) : 권세(權勢)는 10년을 넘지 못한다는 뜻으로, 권력은 오래가지 못하고 늘 변함.

致
이를 치

❋ 字源풀이

뒤에 따라오는 사람이 목적지에 빨리 이르도록(至) 매로 채찍질(夂) 한다는 데서 '이르다', '도달하다' 의 뜻이다.

❋ 單語活用例

• 致命(치명) : 죽을 지경에 이름.
• 理致(이치) : 사물의 정당한 조리(條理) 또는, 도리(道理)에 맞는 취지.
• 言行一致(언행일치) : 말과 행동(行動)이 같음. 말한 대로 행동함.

頌
기릴 송

❋ 字源풀이

'공평할 공(公)' 과 '머리 혈(頁)' 의 형성자로, 공평하게(公) 일을 처리하는 얼굴(頁)과 인품이 훌륭하다고 칭찬하는 데서, '칭송하다', '기리다' 의 뜻이다.

❋ 單語活用例

• 頌德(송덕) : 공적(功績)이나 인격을 기림, 덕망을 찬양하여 기림.
• 贊頌(찬송) : 미덕(美德)을 칭찬함. 감사(感謝)하여 칭찬함.
• 萬口稱頌(만구칭송) : 여러 사람이 모두 한결같이 칭송함.

模
모범 모

❋ 字源풀이

'나무 목(木)' 과 '본뜰 모(摹)' 의 省體인 '莫' 의 형성자로, 나무(木)를 깎아 똑같이 본뜬다고 하여 '모범' 의 뜻이다.

❋ 單語活用例

• 模倣(모방) : 다른 것을 보고 본뜨거나 본받음. 흉내를 냄.
• 規模(규모) : 본보기가 될 만한 일. 모범. 규범(規範).
• 曖昧模糊(애매모호) : 사물의 이치가 희미하고 분명치 않음.

範
모범 범

❋ 字源풀이

'본보기 범(笵)' 과 '수레 거(車)' 의 형성자로, 앞에 차가 지나간 자리를 뒤 차가 반드시 따라 지나가야 한다는 데서 '모범' 의 뜻으로 쓰였다.

❋ 單語活用例

• 範圍(범위) : 테두리가 정해진 구역. 무엇이 미치는 한계.
• 示範(시범) : 모범(模範)을 보임.
• 率先垂範(솔선수범) : 앞장서서 하여 모범을 보이는 것.

遵法守則(준법 수칙)

즉, 법을 잘 따르고
규칙을 지키고

腐敗(부패)를 미리 막고

사양하겠습니다.

사과
상자?

개인적인
慾心(욕심)은
없애고

아가들아~
몸통은 내가 먹는다!

에계~

반토막

쥐꼬리

脣 亡 齒 寒

입술 순　　망할 망　　이 치　　찰 한

입술이 없으면 이가 시리다는 뜻으로
서로 떨어질 수 없는 밀접한 관계라는 말.

故事成語

國防

春秋時代 말엽(B.C. 655), 五覇의 한 사람인 晉나라 文公의 아버지 獻公이 虢(곽)·虞(우) 두 나라를 공략 할 때의 일이다. 곽나라를 치기로 결심한 헌공은 통과국인 虞나라의 虞公에 게 길을 빌려주면 많은 財寶를 주겠다고 제의했다. 우공이 이 제의를 수락하려 하자 重臣 宮之奇가 극구 간했다.

"전하, 곽나라와 우나라는 한 몸이나 다름없는 사이오라 곽나라가 망하면 우나라도 망할 것이옵니다. 옛 속담에도 덧방 나무와 수레는 서로 의지하고[輔車相依], '입술이 없어지면 이가 시리다[脣亡齒寒]' 란 말이 있사온데, 이는 곧 곽나라와 우나라를 두고 한 말이라고 생 각되옵니다. 그런 가까운 사이인 곽나라를 치려는 진나라에 길을 빌려준다는 것은 言語道 斷이옵니다."

"경은 진나라를 오해하고 있는 것 같소. 진나라와 우나라는 모두 周皇室에서 갈라져 나 온 同宗의 나라가 아니오? 그러니 해를 줄 리가 있겠소?"

"곽나라 역시 동종이옵니다. 하오나 진나라는 동종의 情理를 잃은 지 오래이옵니다. 예 컨대 지난날 진나라는 宗親인 齊나라 桓公과 楚나라 莊公의 겨레붙이까지 죽인 일도 있지 않사옵니까? 전하, 그런 無道한 진나라를 믿어선 아니 되옵니다."

그러나 재보에 눈이 먼 우공은 결국 진나라에 길을 내주고 말았다. 그러자 궁지기는 화가 미칠 것을 두려워하여 一家眷屬(일가권속)을 이끌고 우나라를 떠났다.

그 해 12월, 곽나라를 멸하고 돌아가던 진나라 군사는 궁지기의 예언대로 단숨에 우나라 를 공략하고 우공을 포로로 잡아갔다.

어려운 部首字 익히기

얼음 빙
(이수변)

◉ 물이 얼 때의 솟아오른 모양을 본뜬 글자이다.

冬(겨울 동) : 본래 끈을 맺은 모양을 본뜬 것인데, 사계절의 끝인 겨울의 뜻으로 쓰이고, 뒤에 얼 음을 뜻하는 이수(冫)를 더하였다.

凍(얼 동) : 얼음 빙(冫)에 발음요소인 東을 더한 형성자이다.

기타) 冷(찰 랭), 冶(쇠불릴 야), 凝(엉길 응), 准(비준할 준), 凌(얼음 릉), 凋(시들 조), 凄(쓸쓸할 처)

⑨ 國防

65	南北分斷 남 북 분 단	남과 북으로 분단된 것은
66	銘最痛憤 명 최 통 분	가장 가슴 아픈 일임을 명심하라.
67	句麗韓史 구 려 한 사	고구려는 엄연히 우리의 역사이고
68	獨島吾領 독 도 오 령	독도는 분명히 우리의 영토이지만
69	弱肉强食 약 육 강 식	강한 나라가 약한 나라를 먹고
70	遠交近攻 원 교 근 공	먼 나라와는 화친하고 가까운 나라를 공략하던
71	覇軍尙存 패 군 상 존	패권주의 군국주의는 아직도 존재하니
72	有備無患 유 비 무 환	미리 국방력을 길러 환란을 막아야 한다.

國防

南	北	分	斷	銘	最	痛	憤
남녘 남	북녘 북	나눌 분	끊을 단	새길 명	가장 최	아플 통	분할 분

남과 북으로 분단된 것은 가장 가슴 아픈 일임을 명심하라.

南
남녘 남

✻ 字源풀이
갑골문에 '㊗' 의 자형으로, 남쪽으로 향한 천막의 모양을 본떠 '남쪽' 의 뜻을 나타낸 글자이다.

✻ 單語活用例
- 南國(남국) : 남쪽 나라.
- 湖南(호남) : '전라남도, 전라북도' 를 일컫는 말.
- 南柯一夢(남가일몽) : 남쪽 가지에서의 꿈이란 뜻으로, 덧없는 꿈이나 한때의 헛된 부귀영화(富貴榮華)를 이르는 말.

北
북녘 북

✻ 字源풀이
'北' 은 갑골문에 '㊗, ㊗, ㊗', 금문에 '㊗, ㊗, ㊗' 등의 자형으로, 두 사람이 등을 대고 서 있는 모습을 그리어 '등' 의 뜻을 나타낸 會意字이다. 후에 뒤쪽 곧 '북쪽' 의 뜻으로 전의되자, '北' 에 '肉→月' 을 더하여 다시 '背(등 배)' 자를 만들었다. '지다' 의 뜻으로 쓰일 때는 '배' 로 발음한다.

✻ 單語活用例
- 北歐(북구) : '북구라파(北歐羅巴)' 의 준말.
- 南船北馬(남선북마) : 옛날의 중국의 교통 수단을 일컫던 말.

分
나눌 분

✻ 字源풀이
'여덟 팔(八)' 에 '칼 도(刀)' 를 합한 글자로, 물건을 칼(刀)로 잘라(八) 나눈다는 의미로 '나누다' , '분별하다' 의 뜻이다.

✻ 單語活用例
- 分割(분할) : 나누어 쪼갬.
- 身分(신분) : 개인의 사회적인 지위(地位) 또는 계급(階級).
- 安分知足(안분지족) : 자기 분수(分數)에 만족함.

斷
끊을 단

✻ 字源풀이
'이을 계(繼)' 자의 省體인 '㡭' 에 '자귀 근(斤)' 자를 더한 글자로, 이은 것을 자귀(斤)로 '끊다' 의 뜻이다.

✻ 單語活用例
- 斷腸(단장) : 창자가 끊어지는 듯하게 견딜 수 없는 심한 고통.
- 言語道斷(언어도단) : 말할 길이 끊어졌다는 뜻으로, 곧 너무나 엄청나거나 기가 막혀서, 말로써 나타낼 수가 없음.

銘
새길 명

✻ 字源풀이
'쇠 금(金)' 과 '이름 명(名)' 의 형성자로, 금석에 '문자를 새기다' 의 뜻이다.

✻ 單語活用例
- 銘心(명심) : 잊지 않게 마음에 깊이 새김.
- 感銘(감명) : 감격(感激)하여 명심함.
- 座右銘(좌우명) : 늘 자리 옆에 적어 놓고 자기를 경계(警戒)하는 말.

最
가장 최

✻ 字源풀이
어려운 일을 무릅쓰고 (冖:모자 모, 冒(무릅쓸 모)를 생략한 것) 취(取)해야 최고의 경지에 이를 수 있다는 뜻에서 뒤에 '가장' 의 뜻으로 쓰이게 되었다. '最' 와 같이 '冖' 를 '日(가로 왈)' 로 써서는 안 된다.

✻ 單語活用例
- 最古(최고) : 가장 오래 됨.
- 最惠國(최혜국) : 통상(通商) 조약(條約)을 체결한 나라 중에서 가장 유리한 대우(待遇)를 받는 나라.

痛
아플 통

✻ 字源풀이
'병 녁(疒)' 과 '通(통할 통)' 의 省體인 '길 용(甬)' 의 형성자로, 병(疒)이 들면 살 속으로 통하여 '아픔을 느끼다' 의 뜻이다.

✻ 單語活用例
- 痛症(통증) : 아픈 증세(症勢).
- 腰痛(요통) : 허리가 아픈 병. 허리앓이.
- 天崩之痛(천붕지통) : 하늘이 무너지는 듯한 고통(苦痛)이라는 뜻으로, 임금이나 아버지를 잃은 슬픔을 이르는 말.

憤
분할 분

✻ 字源풀이
'마음 심(忄)' 과 '성낼 분(賁)' 의 形聲字로, 怒氣를 마음에 품고 편치 않음의 뜻에서 '분하다' 의 뜻이다.

✻ 單語活用例
- 憤激(분격) : 몹시 분하여 성냄.
- 鬱憤(울분) : 가슴에 가득히 쌓여 있는 분기(憤氣).
- 悲憤慷慨(비분강개) : 슬프고 분한 느낌이 마음속에 가득 차 있음.

句	麗	韓	史	獨	島	吾	領
글귀 구	고울 려	한국 한	역사 사	홀로 독	섬 도	나 오	거느릴 령

고구려는 엄연히 우리의 역사이고 독도는 분명히 우리의 영토이지만

句
글귀 구

✻ 字源풀이

'입 구(口)' 와 얽힐 규(糾)의 初文인 '丩' 의 형성자로, 입은 먹고 말하는 외에는 늘 닫혀 있으므로 '그치다' 의 뜻으로써 글의 내용이 마친 '글귀' 의 뜻이다.

✻ 單語活用例
- 句節(구절) : 한 토막의 글이나 말, 구와 절.
- 語句(어구) : 말의 한 토막.
- 一言半句(일언반구) : 한 마디의 말과 한 구의 반이란 뜻.

麗
고울 려

✻ 字源풀이

사슴(鹿) 가운데 뿔(丽 :사슴의 뿔을 그린 것)이 가장 예쁜 사슴을 가리킨 글자인데 '아름답다' 의 뜻으로 쓰였다.

✻ 單語活用例
- 麗容(여용) : 아름다운 깃이나 털. 미모(美毛).
- 秀麗(수려) : 빼어나게 아름다움.
- 山明水麗(산명수려) : 산과 물의 경치(景致)가 곱고 아름다움.

韓
한국 한

✻ 字源풀이

'해돋을 간(倝)' 과 '에울 위(韋)' 의 형성자로, 본래 '우물난간' 의 뜻이라지만, 해돋는 쪽에 둘러싸인(韋) 아름다운 '한국' 을 뜻한다. 원래 우리말의 '한' 을 한자로 적은 것이다.

✻ 單語活用例
- 韓流(한류) : 1990년부터 일기 시작한 한국 대중문화의 열풍.
- 韓國(한국) : 대한민국(大韓民國)의 약칭.

史
역사 사

✻ 字源풀이

'(史)' 자는 '가운데 중(中)' 에 '오른손 우(又)' 를 합친 글자로, 中(중)은 '바름' 을 나타낸다. 손(又)에 붓을 들어 사실을 바르게(中) '기록하는 사람' 또는 그 기록인 '歷史' 를 뜻한다.

✻ 單語活用例
- 經史子集(경사자집) : 중국의 옛 서적 중에서 '경서(經書)', '사서(史書)', '제자(諸子)', '시문집(詩文集)' 의 네 가지 종류를 통틀어 일컫는 말.

獨
홀로 독

✻ 字源풀이

'개 견(犭)' 과 '벌레 촉(蜀)' 의 형성자로, 개(犬)나 촉(蜀)이란 벌레 곧 누에는 먹이를 다 먹어야 떠나 홀로 있으므로 '홀로' 의 뜻이다.

✻ 單語活用例
- 獨占(독점) : 혼자서 모두 가지거나 누리는 것.
- 孤獨(고독) : 주위에 마음을 함께할 사람이 없어 혼자 동떨어져 있음을 느끼는 상태.
- 唯我獨尊(유아독존) : 이 세상에 나보다 존귀한 사람은 없다는 말.

島
섬 도

✻ 字源풀이

'메 산(山)' 과 '새 조(鳥)' 가 합쳐진 글자로, 새(鳥)가 모여 쉬는 바다 위의 산(山)이 섬(島)이라는 뜻이다.

✻ 單語活用例
- 島嶼(도서) : 크고 작은 섬들.
- 落島(낙도) : 뭍에서 멀리 떨어진 작은 섬.
- 絶海孤島(절해고도) : 육지에서 아주 멀리 떨어져 있는 외로운 섬.

吾
나 오

✻ 字源풀이

'다섯 오(五)' 와 '입 구(口)' 의 형성자이다. 古音에서는 나의 뜻인 '余(여)', '予(여)' 와 '吾' 가 同音으로 '나' 의 뜻이다.

✻ 單語活用例
- 吾等(오등) : 우리들.
- 左之右吾(좌지우오) : 이리저리 제 마음대로 다루거나 휘두름.
- 吾不關焉(오불관언) : 나는 그 일에 상관하지 아니함. 또는 그런 태도.

領
거느릴 령

✻ 字源풀이

'머리 혈(頁)' 과 '하여금 령(令)' 의 형성자로, 本義는 '목' 의 뜻이었는데, 뒤에 '거느리다' 의 뜻이 되었다.

✻ 單語活用例
- 領域(영역) : 한 나라의 주권(主權)이 미치는 범위.
- 首領(수령) : 한 당파(黨派)나 모임의 우두머리.
- 要領不得(요령부득) : 사물의 주요한 부분을 잡을 수 없다는 뜻으로, 말이나 글의 요령(要領)을 잡을 수 없음을 이르는 말.

國防

弱	肉	強	食		遠	交	近	攻
약할 약	고기 육	강할 강	밥 식		멀 원	사귈 교	가까울 근	칠 공

강한 나라가 약한 나라를 먹고 먼 나라와는 화친하고 가까운 나라를 공략하던

弱 약할 약

❋ 字源풀이
'弓(활 궁)'은 부드럽고 얇은 나무의 휘어진 모양이고, 'ㄕ→彡(터럭 삼)'은 가는 털이므로 '약함'을 뜻하고, 약한 것은 홀로 설 수 없으므로 두 개를 겹쳐 '약하다'의 뜻을 나타낸 指事字이다.

❋ 單語活用例
• 弱冠(약관) : 남자가 스무 살에 관례(冠禮)를 한다는 데서, 남자의 스무 살 된 때를 일컫는 말.
• 抑强扶弱(억강부약) : 강자(强者)를 누르고 약자(弱者)를 도와 줌.

肉 고기 육

❋ 字源풀이
소전에 '⊘'의 자형으로, 고깃덩어리의 근육을 본뜬 글자이다. 부수자로 쓰일 때는 '月(고기 육)'의 형태로 쓰인다.

❋ 單語活用例
• 肉感(육감) : 육체에서 풍기는 느낌. 특히 성적(性的)인 느낌.
• 苦肉之計(고육지계) : 적을 속이기 위해, 또는 어려운 사태를 벗어나기 위한 수단으로 제 몸을 괴롭혀 가면서까지 짜내는 계책.

強 강할 강

❋ 字源풀이
'넓을 홍(弘)'과 '벌레 충(虫)'의 形聲字로, 본래는 검은 색의 쌀벌레의 뜻이지만, 뒤에 '강하다'의 뜻으로 쓰였다.

❋ 單語活用例
• 强攻(강공) : 세찬 공격(攻擊).
• 列强(열강) : 국제적으로 큰 역할을 맡은 강대한 몇몇 나라.
• 自强不息(자강불식) : 스스로 힘을 쓰고 가다듬어 쉬지 아니함.

食 밥 식

❋ 字源풀이
갑골문에 '숤'의 자형으로, 밥그릇에 따뜻한 밥이 담겨 있고, 뚜껑이 있는 모양을 본뜬 글자이다. '먹이다'의 뜻으로 쓰일 때는 '사'로 발음한다.

❋ 單語活用例
• 食客(식객) : 세력있는 집에 들러붙어 얻어먹고 있으면서 문객(門客) 노릇을 하던 사람.
• 飮食(음식) : 먹는 것과 마시는 것. 음식물(飮食物).
• 簞食瓢飮(단사표음) : 대그릇의 밥과 표주박의 물.

遠 멀 원

❋ 字源풀이
'쉬엄쉬엄 갈 착(辶)'과 '옷길 원(袁)'의 형성자로, 옷이 긴 것에서 '멀다'의 뜻이다.

❋ 單語活用例
• 遠隔(원격) : 시간이나 공간적으로 멀리 떨어져 있는 것.
• 遙遠(요원) : 공간적(空間的)으로 까마득히 멈.
• 日暮途遠(일모도원) : 날은 저물었는데 갈 길은 멀다는 뜻.

交 사귈 교

❋ 字源풀이
갑골문에 '交'의 자형으로, 사람이 다리를 꼬고 서 있는 모양에서 '섞이다', '바뀌다'의 뜻이다.

❋ 單語活用例
• 交感(교감) : 서로 맞대어 느낌.
• 修交(수교) : 나라와 나라 사이에 교제(交際)를 맺음.
• 水魚之交(수어지교) : 물과 물고기의 사귐이란 뜻으로, 임금과 신하 또는 친구 사이처럼 매우 친밀한 관계를 이르는 말.

近 가까울 근

❋ 字源풀이
'쉬엄쉬엄 갈 착(辶)'과 '자귀 근(斤)'의 형성자로, 나무를 자르려면 도끼(斤)를 들고 나무 가까이 가야 하기 때문에 '가깝다'의 뜻이다.

❋ 單語活用例
• 近親(근친) : 촌수(寸數)가 가까운 일가.
• 接近(접근) : 가까이 닿음.
• 近墨者黑(근묵자흑) : 먹을 가까이하면 검어진다는 뜻.

攻 칠 공

❋ 字源풀이
'장인 공(工)'과 '칠 복(攵)'의 형성자로, 마음을 정교(工)히 하여 집중해서 쳐(攵)야 굳은 것을 깨뜨릴 수 있으므로 '치다'의 뜻이다.

❋ 單語活用例
• 攻擊(공격) : 나아가 적을 침.
• 侵攻(침공) : 침입(侵入)하여 공격함.
• 攻城野戰(공성야전) : 요새를 공격하는 전투와 들판에서 하는 전투.

76

覇	軍	尙	存
으뜸 패	군사 군	오히려 상	있을 존

有	備	無	患
있을 유	갖출 비	없을 무	근심 환

패권주의 군국주의는 아직도 존재하니 미리 국방력을 길러 환란을 막아야 한다.

覇 으뜸 패

✽ 字源풀이

'覇'는 '霸'의 俗字이다. '달 월(月)'과 '비에 적신 가죽 박(䨣)'의 형성자로, 本義는 '초승달 빛'의 뜻이었는데, 뒤에 '으뜸'의 뜻이 되었다.

✽ 單語活用例

• 覇權(패권) : 패자(覇者)의 권력(權力). 곧 승자의 권력.
• 連覇(연패) : 잇달아 이김. 계속하여 패권을 잡음.
• 覇道(패도) : 인의(仁義)를 무시(無視)하고 무력(武力)이나 꾀써 나라를 다스리는 일. 공리(功利)만을 탐내는 일.

軍 군사 군

✽ 字源풀이

金文에 '𤲼'의 자형으로, 곧 '집 면(宀)'과 '수레 거(車)'의 會意字로서 집(宀) 밑에 병사와 수레가 머물고 있다는 것에서 '병영', '군사'의 뜻이다.

✽ 單語活用例

• 軍隊(군대) : 일정한 조직 편제(編制)를 가진 군인의 집단.
• 敵軍(적군) : 적국(敵國)의 군사(軍士).
• 軍令泰山(군령태산) : 군대의 명령은 태산같이 무거움.

尙 오히려 상

✽ 字源풀이

'여덟 팔(八)'과 '향할 향(向)'의 형성자로 '더하다(曾)'의 뜻이었는데, '숭상하다', '오히려'의 뜻으로도 쓰인다.

✽ 單語活用例

• 嘉尙(가상) : 착하고 귀하게 여기어 칭찬함. 갸륵하게 여김.
• 高尙(고상) : 몸가짐과 품은 뜻이 높고 깨끗함.
• 口尙乳臭(구상유취) : 입에서 아직 젖내가 난다는 뜻으로, 말과 하는 짓이 아직 유치(幼稚)함을 일컬음.

存 있을 존

✽ 字源풀이

소전에 '𢦏'의 자형으로 '아들 자(子)'와 '재주 재(才)'의 본의는 풀싹의 뜻으로 약한 풀싹과 아이는 잘 보살펴야 하므로 '위문하다'의 뜻이었는데, 뒤에 '있다'의 뜻이 되었다.

✽ 單語活用例

• 存亡(존망) : 삶과 죽음. 존재(存在)와 멸망(滅亡).
• 依存(의존) : 의지(依支)하고 있음.
• 父母俱存(부모구존) : 아버지와 어머니가 다 살아 계심.

有 있을 유

✽ 字源풀이

'오른손 우(𠂇→ナ)'에 '고기 육(月)'을 합한 글자로, 고기를 손에 쥐고 있는 모습을 그려 '있다', '가지다'의 뜻이다.

✽ 單語活用例

• 有識(유식) : 지식(知識)이 있음.
• 專有(전유) : 오로지 혼자 소유(所有)함.
• 言中有骨(언중유골) : 말 속에 뼈가 있다는 뜻으로, 예사로운 표현(表現) 속에 만만치 않은 뜻이 들어 있음.

備 갖출 비

✽ 字源풀이

갑골문에 '𤰃'의 자형으로, 본래는 화살을 담아두는 통의 상형자였다. 뒤에 '사람 인(亻)'자와 '갖출 비(𤰃)'의 형성자로 변하였다. '𤰃'는 '쓸 용(用)'과 '진실로 구(苟)'의 省體인 '𦥑'의 합체자로 '갖추다'의 뜻이다. '備'는 '𤰃'의 累增字(누증자)이다.

✽ 單語活用例

• 裝備(장비) : 비품(備品)이나 부속품 따위를 장치(裝置)하는 일.
• 才德兼備(재덕겸비) : 재주와 덕행(德行)을 다 갖춤.

無 없을 무

✽ 字源풀이

갑골문에서 사람이 두 손에 깃털장식을 들고 춤추는 모습을 상형하여 '𣞤, 𣞤'의 형태로 그린 것인데, 金文에서 '𣞤', 小篆에서 '𣞤'의 형태로 변하여, 楷書體의 '無'자가 된 것이다. 뒤에 부득이 '춤추다'의 뜻으로 '舞(춤출 무)'자를 다시 만들었다.

✽ 單語活用例

• 無料(무료) : 공짜. 값이나 요금(料金)이 필요(必要) 없음.
• 孤立無援(고립무원) : 외톨이가 되어 도움을 받을 데가 없음.

患 근심 환

✽ 字源풀이

'꿸 천(串: 뀀 꿸 관의 古字)'과 '마음 심(心)'의 合體字로, 마음을 걱정하는 생각으로 꿰뚫었을 때 '근심하게' 된다는 뜻이다.

✽ 單語活用例

• 患難(환란) : 근심과 걱정.
• 病患(병환) : 병, 질병(疾病). 어른의 병의 높임말.
• 內憂外患(내우외환) : 내부에서 일어나는 근심과 외부로부터 받는 환란이란 뜻.

南(남)과 北(북)으로
分斷(분단)된 것은

가장 가슴 아픈
일임을 명심하라.

高句麗(고구려)는 엄연히
우리의 역사이고

獨島(독도)는 분명히
우리의 영토지만

弱肉強食
(약육강식)

즉, 강한 나라가
약한 나라를
먹고,

먼 나라와는 和親(화친)하고
가까운 나라를 공략하던

패권주의와 군국주의는
아직도 존재하니

有備無患(유비무환)!
미리 國防力(국방력)을 길러
환란을 막아야 한다.

열매 **實**　　일 **事**　　구할 **求**　　이 **是**

사실에 토대를 두어 진리를 탐구하는 일.

이 말은 『漢書』河間獻王德傳에 실려 있는, '학문을 닦아 예를 좋아하고, 일을 참답게 하여 옳음을 구함.(修學好古 實事求是)' 에서 나온 말이다.

19세기 초기, 즉 청나라 말기에서부터 중화민국 초기에 걸쳐 계몽사상가로서 활약한 梁啓超는 『淸代學術槪論』을 써서 淸代 학술의 개론을 시도한 사람이다. 양계초는 다시 凌廷堪(능정감)이 戴震(대진)을 위하여 지은 『事略狀』에서 다음과 같은 논평을 이용하여 대진의 實事求是의 정신을 드러내 밝히고 있다.

"옛날 河間의 獻王은 實事에 대하여 옳음을 구하였다. 도대체 實事의 앞에 있으면서 내가 옳다고 하는 것도 사람들은 억지로 말하여 이것을 그르다고 하지 못하고, 내가 그르다고 하는 것도 사람들은 억지로 말하여 이것을 그르다고 하지 못한다."

더구나 '實事求是' 를 학문의 표적으로서 존중한 것은 대진 혼자만의 일이 아니다. 그보다도 후배에 해당하는 청나라 왕조의 학자들 중에는 朱大韶나 王廷珍과 같이, 스스로를 '實事求是齋' 라고 雅號를 붙인 사람들도 있었다.

'實事求是' 란 사실을 토대로 하여 진리를 탐구하는 것을 말하며, 淸朝의 考證學派가 空論만 일삼는 陽明學에 대한 반동으로 내세운 표어이다. 考證學者들은 정확한 고증을 존중하는 과학적이며 객관적인 학문연구의 입장을 취했다.

어려운 **部首字** 익히기

◉ 입을 벌린 모양. 또는 물건을 담을 수 있게 만든 그릇의 모양을 본뜬 글자이다.

出(날 출) : 갑골문에 ' 𡲀 '의 자형으로서 발을 문 밖으로 내어 '나가다' 의 뜻을 나타내었다.

凶(흉할 흉) : 본래 가슴의 모양을 본뜬 글자인데, 남 앞에 가슴을 드러내는 것은 흉하다는 데서 '흉하다' 의 뜻으로 쓰였다.

입벌릴 감
(위터진 입구)

기타) 函(넣을 함), 凹(오목할 요), 凸(볼록할 철)

⑩ 産業

73	科 技 營 農 과 기 영 농	과학적이고 높은 기술 농업 경영으로
74	特 栽 秀 種 특 재 수 종	우수한 종자를 특별히 재배하고
75	乘 馬 牧 畜 승 마 목 축	말을 타고 경영하는 대규모 목축업
76	狗 走 群 羊 구 주 군 양	개는 양떼를 쫓아온다.
77	製 艦 電 腦 제 함 전 뇌	배, 컴퓨터 등 전자제품을 제조하여
78	逸 品 輸 出 일 품 수 출	세계적으로 뛰어난 상품들을 수출하니
79	商 工 竝 展 상 공 병 전	상업과 공업이 나란히 발달하여
80	貿 易 首 邦 무 역 수 방	무역의 으뜸 나라가 될 것이다.

産業

科	技	營	農	特	栽	秀	種
과목 과	재주 기	경영 영	농사 농	특별할 특	심을 재	빼어날 수	씨 종

과학적이고 높은 기술 농업 경영으로 우수한 종자를 특별히 재배하고

科 과목 과

※ 字源풀이
'벼 화(禾)' 와 '말 두(斗)' 의 회의자로, 곡식(禾)을 말(斗)로 헤아려 그 등급의 차이를 알므로 '등급', '품류' 의 뜻인데 '과목' 의 뜻으로도 쓰인다.

※ 單語活用例
• 科擧(과거) : 옛날 문무관(文武官)을 뽑을 때에 보던 시험.
• 理工科(이공과) : 이공 방면의 학문을 연구(硏究)하는 학과.
• 神經科(신경과) : 정신과(精神科).

技 재주 기

※ 字源풀이
'손 수(扌)' 와 '가지 지(支)' 의 形聲字이다. 손(扌)으로 대나무가지(支)를 이용하여 무엇을 만드는 기교에서 '재주' 의 뜻으로 쓴다.

※ 單語活用例
• 演技(연기) : 관객 앞에서 연극(演劇)이나 영화(映畵)에서 배우(俳優)가 베푸는 재주.
• 技巧(기교) : 솜씨가 아주 묘함. 또는 그런 솜씨.
• 技工(기공) : 손으로 가공(加工)하는 기술(技術), 솜씨.

營 경영 영

※ 字源풀이
'빛날 형(熒)' 과 '집 궁(宮)' 의 생략한 자형을 합한 형성자로, 여러 집이 들어선 곳에 불빛이 사방으로 비치는 주거지를 나타낸 글자인데, '군영', '경영하다' 의 뜻으로 쓰인다.

※ 單語活用例
• 營紀(영기) : 군영(軍營)의 기강(紀綱).
• 營內(영내) : 진영(陣營)의 안. 병영(兵營)의 안.
• 運營(운영) : 조직, 기구 따위를 운용하여 경영함.

農 농사 농

※ 字源풀이
'農' 자는 갑골문에 '𦦕' 의 형태로, '수풀 림(林)' 에 '별 진(辰)' 을 합한 글자이다. 하늘에 새벽 별(辰)을 보고, 들에 나가 일을 한다는 뜻으로 밭에서 곡식을 가꾸는 '농사' 를 뜻한다.

※ 單語活用例
• 農耕期(농경기) : 농사(農事)를 짓는 시기(時期.)
• 零細農(영세농) : 농사를 적게 지어 겨우 살아가는 가난한 농민.
• 離農(이농) : 농민이 농사짓는 일을 그만두고 농촌에서 떠남.

特 특별할 특

※ 字源풀이
'소 우(牛)' 와 '절 사(寺)' 의 會意字이다. '寺(시)' 는 본래 관청의 뜻으로 일반 집과는 다르듯이 수소(牡牛)는 크고 씩씩하다는 뜻에서 '특별하다' 의 뜻이다.

※ 單語活用例
• 獨特(독특) : 다른 것과 견줄 것이 없을 만큼 특별하게 다름.
• 特價品(특가품) : 특별(特別)히 싸게 파는 물품(物品).
• 特別(특별) : 보통과 아주 다름.

栽 심을 재

※ 字源풀이
'나무 목(木)' 과 '해할 재(𢦏)' 의 형성자로, 본래는 담장을 쌓는 도구의 뜻이었는데, 뒤에 나무(木)를 '심다' 의 뜻으로 쓰인다.

※ 單語活用例
• 盆栽(분재) : 줄기나 가지를 보기 좋게 가꾸어 감상(鑑賞)하는 초목.
• 栽培(재배) : 식용(食用)이나 약용(藥用), 관상용(觀賞用)을 목적으로 식물(植物)을 심어서 기름.
• 栽挿(재삽) : 꽂아서 심음.

秀 빼어날 수

※ 字源풀이
金文에 '𥝌' 의 형태로 사람이 벼이삭을 지고 있는 것으로 '벼이삭' 을 뜻한 것인데, '빼어나다' 의 뜻으로 변하였다.

※ 單語活用例
• 閨秀(규수) : 남의 집 처녀(處女)를 점잖게 이르는 말. 재주와 학문(學問)이 빼어난 부녀자(婦女子). 미혼녀(未婚女).
• 優秀(우수) : 여럿 가운데 아주 뛰어남.
• 珍秀(진수) : 진귀(珍貴)하고도 빼어남.

種 씨 종

※ 字源풀이
'벼 화(禾)' 와 '무거울 중(重)' 의 형성자로, 本義는 먼저 심고 늦게 익는 벼의 일종을 가리킨 것인데, '곡식의 씨앗을 심다, 종자' 의 뜻이 되었다.

※ 單語活用例
• 育種(육종) : 유용(有用)한 동식물(動植物)을 육성(育成)하는 일.
• 移種(이종) : 모종을 옮겨 심음.
• 豫防接種(예방접종) : 돌림병에 면역(免疫)시키기 위하여, 몸에 예방약(豫防藥)을 넣어 주는 일.

乘	馬	牧	畜	狗	走	群	羊
탈 승	말 마	기를 목	기를 축	개 구	달아날 주	무리 군	양 양

말을 타고 경영하는 대규모 목축업 개는 양떼를 쫓아 몬다.

乘 탈 승

❋ 字源풀이
본래 사람이 다리를 벌리고 나무 위에 있는 상태를 그리어 '❋, ❋, ❋' 의 형태로 '오르다' 의 뜻을 표시한 것인데, 해서체의 '乘' 자가 된 것이다.

❋ 單語活用例
• 二乘(이승) : 두 개의 같은 수를 곱함.
• 合乘(합승) : 여럿이 함께 탐. '합승택시' 의 준말.
• 乘降(승강) : 타고 내리고 함.

馬 말 마

❋ 字源풀이
말의 옆모양에서도 특히 말목의 긴 갈기털을 강조하여 '❋, ❋, ❋, ❋' 와 같이 그린 것인데, 해서체의 '馬' 자가 된 것이다.

❋ 單語活用例
• 烏焉成馬(오언성마) : 글자 모양(模樣)이 비슷하기 때문에 혼동하여 다른 자를 씀.
• 乘馬(승마) : 말을 탐.
• 野生馬(야생마) : 야생하는 말, 야생적인 성질을 가진 말.

牧 기를 목

❋ 字源풀이
'소 우(牛)' 와 '칠 복(攵)' 의 회의자로, 목동이 회초리를 들고 소(牛)를 가벼이 쳐서(攵) 풀을 뜯게 하다에서 '치다', '기르다', '목동' 의 뜻이다.

❋ 單語活用例
• 漁牧(어목) : 어업(漁業)과 목축(牧畜). 어부(漁夫)와 목자(牧者).
• 放牧(방목) : 가축(家畜)을 놓아기름.
• 半農半牧(반농반목) : 농사(農事)를 지으면서, 한편으로 목축업을 하는 일.

畜 기를 축

❋ 字源풀이
'밭 전(田)' 과 '玄(茲의 省體, 茲는 늘다, 무성하다의 뜻)' 의 회의자로, 힘써 지은 밭곡식의 총칭이었는데, '기르다' 의 뜻이 되었다.

❋ 單語活用例
• 五畜(오축) : 집에서 기르는 다섯 가지 짐승. 소, 양, 돼지, 개, 닭.
• 牧畜(목축) : 소, 양, 말, 돼지 같은 가축을 많이 기르는 일.
• 屠畜(도축) : 가축을 도살(屠殺)하는 일.

狗 개 구

❋ 字源풀이
'개 견(犭)' 과 '글귀 구(句)' 의 형성자로, '犬' 이 큰 개인 데 대하여 '작은 개' 를 뜻한다.

❋ 單語活用例
• 走狗(주구) : 사냥개의 뜻으로, 남의 앞잡이 노릇을 하는 사람을 비유(比喩)해 이르는 말.
• 泥田鬪狗(이전투구) : 진탕에서 싸우는 개라는 뜻으로, 명분(名分)이 서지 않는 일로 몰골사납게 싸움.

走 달아날 주

❋ 字源풀이
갑골문에 '❋', 금문에 '❋' 의 자형으로 사람이 달려가는 모양을 본뜬 글자이다.

❋ 單語活用例
• 完走(완주) : 마지막까지 다 달림.
• 疾走(질주) : 빨리 달림.
• 夜半逃走(야반도주) : 남의 눈을 피하여 한밤중에 도망함.

群 무리 군

❋ 字源풀이
'임금 군(君)' 과 '양 양(羊)' 의 형성자로, 양(羊)이 무리를 지어 다니니까 '무리' 의 뜻이다.

❋ 單語活用例
• 敵群(적군) : 적의 무리.
• 編隊群(편대군) : 둘 이상(以上)의 편대 무리.
• 群居本能(군거본능) : 집단(集團) 생활을 하려는 본능.

羊 양 양

❋ 字源풀이
양을 정면에서 본 모양을 상형하여 '❋, ❋, ❋, ❋, ❋' 와 같이 그린 것인데, 해서체의 '羊' 이 된 것이다.

❋ 單語活用例
• 犬羊(견양) : 개와 양. 하찮은 것의 비유(比喩).
• 牝羊(빈양) : 양의 암컷. 암양.
• 檻羊(함양) : 우리 안에 갇힌 양이란 뜻으로, 자유롭지 못함.

産業

製	艦	電	腦	逸	品	輸	出
지을 제	싸움배 함	번개 전	뇌수 뇌	편안할 일	성품 품	굴릴 수	날 출

배, 컴퓨터 등 전자제품을 제조하여 세계적으로 뛰어난 상품들을 수출하니

製 지을 제

❋ 字源풀이

'지을 제(制)'와 '옷 의(衣)'의 形聲字로, 옷감을 치수에 맞게 잘라서 옷(衣)을 만드는(制) 데서 '만들다', '짓다'의 뜻이다.

❋ 單語活用例
- 御製(어제) : 임금이 친히 만듦. 임금이 지은 글.
- 調製(조제) : 물건을 주문에 의하여 만듦. 조절하여 만듦.
- 製菓(제과) : 과자나 빵을 만듦.

艦 싸움배 함

❋ 字源풀이

'배 주(舟)'와 '우리 함(艦)'의 省體인 '監'의 형성자로, 배 위에 사방으로 우리처럼 만든 '板屋船' 곧 '싸움배'의 뜻이다.

❋ 單語活用例
- 艦隊(함대) : 군함 두 척 이상으로 편성된 연합 부대(部隊).
- 艦尾砲(함미포) : 군함의 고물에 장치(裝置)한 대포(大砲).
- 艦船(함선) : 군함(軍艦)과 선박(船舶).

電 번개 전

❋ 字源풀이

번개는 구름과 구름 사이에서 번갯불이 번쩍이는 것을 상형하여 '&', '電'와 같이 그렸던 것인데, 뒤에 '㠯→申'과 같이 변하여 '납 신(申)'이 되었다. '납'은 十二支에서 잔나비 곧 원숭이를 가리킨다. 이와 같이 '申'자가 뒤에 다른 뜻으로 쓰이게 되어 '雨'자와 합쳐서 해서체의 '電(번개 전)'자가 된 것이다.

❋ 單語活用例
- 節電(절전) : 전기(電氣)를 아끼어 씀.

腦 뇌수 뇌

❋ 字源풀이

'고기 육(肉→月)', '정수리 신(囟)', '머리털 모양(巛)'이 합쳐진 글자이다. 머리 모양의 상형인 '정수리 신(囟)'자와 그 위에 머리털이 나 있는 머리에 '고기 육(肉)'자를 합쳐서 머릿속의 뇌를 나타냈다.

❋ 單語活用例
- 頭腦(두뇌) : 뇌.
- 腦梗塞(뇌경색) : 뇌의 혈행(血行)의 일부(一部)가 두절(杜絶), 그 부분의 뇌조직(腦組織)이 연화(軟化)하는 병.

逸 편안할 일

❋ 字源풀이

'토끼 토(兔)'와 '쉬엄쉬엄 갈 착(辶)'의 會義字로, 토끼가 적을 만나면 뛰어 피하다에서 '질주하다'의 뜻인데, '편안하다'의 뜻도 있다.

❋ 單語活用例
- 安逸(안일) : 편안(便安)하고 한가(閑暇)함. 쉽게 여김.
- 逸居(일거) : 별로 하는 일이 없이 한가로이 지냄.
- 逸群(일군) : 여러 사람 중에서 썩 뛰어남. 발군(拔群).

品 성품 품

❋ 字源풀이

'입 구(口)' 셋을 합한 글자로, 여러 사람이 모여서 옳으니 그르니 한다는 데서 '품평'의 뜻과 좋은 물품을 평한다는 데서 '물건'의 뜻이다.

❋ 單語活用例
- 品格(품격) : 물건의 좋고 나쁨의 정도(程度). 품위(品位).
- 品貴(품귀) : 물건(物件)이 귀함.
- 品階(품계) : 옛 벼슬아치의 직품(職品)과 관계(官階).

輸 굴릴 수

❋ 字源풀이

'수레 거(車)'와 '통나무 배(兪)'의 형성자이다. 물건을 수레를 이용하여 배로 건너듯이 '옮기다', '나르다'의 뜻이다.

❋ 單語活用例
- 空輸(공수) : 항공(航空) 수송의 준말.
- 密輸(밀수) : 숨겨서 몰래 들여옴.
- 輸送(수송) : 기차(汽車), 자동차(自動車) 등의 운송(運送) 수단(手段)으로 물건(物件)을 실어 보냄.

出 날 출

❋ 字源풀이

사람의 발이 문(또는 동굴) 밖으로 향하여 나가는 모양을 가리키어 '止', '出', '出', '出'의 형태로 나타낸 것인데, 해서체의 '出'자가 된 것이다.

❋ 單語活用例
- 提出(제출) : 문안(文案)이나 의견(意見)·법안(法案) 등을 내어 놓음.
- 摘出(적출) : (수술 따위로) 속에 들어 있는 것을 끄집어내거나 몸의 일부를 도려냄. (부정이나 결점 따위를) 들추어냄.

商	工	竝	展	貿	易	首	邦
장사 상	장인 공	아우를 병	펼 전	무역할 무	바꿀 역	머리 수	나라 방

상업과 공업이 나란히 발달하여 무역의 으뜸 나라가 될 것이다.

商
장사 상

❋ 字源풀이

'商' 자는 갑골문에 '萵' 의 형태로 본래 청동기의 모양을 본떠서 商나라의 명칭으로 쓰인 것이다. '장사' 란 뜻은 '商' 나라가 망한 뒤 유민들이 행상을 한 데서 轉義된 뜻이다.

❋ 單語活用例

• 雜貨商(잡화상) : 일상(日常) 필수품(必須品) 따위 여러 가지 물품(物品)을 파는 장사. 또는 그 장수.
• 華商(화상) : 중국인(中國人) 장수.

工
장인 공

❋ 字源풀이

목공이 집을 짓는 데 있어서 가장 필요한 것은 수평이나 직각을 재는 도구 곧 曲尺이다. 이러한 자의 모양을 상형하여 '모,工,占,工' 의 형태로 그린 것인데, 해서체의 '工(장인 공)' 이 된 것이다.

❋ 單語活用例

• 工巧(공교) : 뜻밖에 맞거나 틀림. 때나 기회(機會)가 우연히 생기거나 어긋나거나 하는 일이 썩 기이(奇異)함.
• 施工(시공) : 공사(工事)를 실시(實施)함.

竝
아우를 병

❋ 字源풀이

두 사람이 나란히 서 있는 모습을 상형하여 '夶,兟, 竝' 의 형태로 그린 것인데, 해서체의 '竝(아우를 병)' 자가 되었다.

❋ 單語活用例

• 企業合竝(기업합병) : 기업(企業) 합동(合同).
• 竝頭蓮(병두련) : 한 줄기에 두 송이의 꽃이 나란히 피는 연꽃. 금슬(琴瑟)이 좋은 부부.
• 竝起(병기) : 한꺼번에 나란히 일어남.

展
펼 전

❋ 字源풀이

소전에 '𡩟' 의 자형으로 'ㄕ(주검 시라고 하지만, 실은 사람의 굽힌 모습)' 와 '𧝑(붉은 저사옷 전)' 의 省體인 '𧝑' 의 형성자로, 본의는 '구르다' 였는데, 뒤에 '펴다' 의 뜻이 되었다.

❋ 單語活用例

• 公募展(공모전) : 공개(公開) 모집(募集)한 작품의 전람회(展覽會).
• 發展(발전) : 한 상태(狀態)로부터 더 잘 되고 좋아지는 상태로 일이 옮아가는 과정(過程).

貿
무역할 무

❋ 字源풀이

대문을 열어 놓은 모양의 '묘(𠂝→卯→卯:발음요소)' 와 '조개 패(貝)' 의 형성자로, 卯時(5~7時)에 문을 열어 물건을 돈(貝)으로 사고판다는 데서 '무역하다' 의 뜻이다.

❋ 單語活用例

• 貿易(무역) : 이곳 물건(物件)과 저곳 물건을 팔고 삼.
• 貿易去來法(무역거래법) : 수출(輸出)의 진흥(振興)과 수입(輸入)의 조정(調整)에 관하여 만든 법.

易
바꿀 역

❋ 字源풀이

도마뱀의 네 다리를 상형하여 '𩆨,𩆨' 과 같이 그린 것인데, 해서체의 '易' 이 된 것이며, 뜻도 도마뱀이 잘 變色하는 특징에서 '바꾸다' 의 뜻으로 변하여 '易(바꿀 역)' 자가 되었고, 쉽게 바뀌므로 '易(쉬울 이)' 자로도 쓰이게 되었다. 달리 풀이하기도 한다.

❋ 單語活用例

• 萬古不易(만고불역) : 오랜 세월(歲月)을 두고 바뀌지 않음.
• 海上貿易(해상무역) : 배로 바다를 거치어 하는 무역.

首
머리 수

❋ 字源풀이

얼굴과 머리털을 상형하여 '𦣻,𦣻,𦣻,𦣻' 와 같이 그린 것인데, 해서체로 '首' 가 된 것이다.

❋ 單語活用例

• 元首(원수) : 국가(國家)의 최고 통치권(統治權)을 가진 사람.
• 鶴首(학수) : 학의 목. 간절(懇切)히 기다림을 비유하는 말.
• 首功(수공) : 전투(戰鬪)에서 적장(敵將)의 목을 자른 공로(功勞).

邦
나라 방

❋ 字源풀이

'고을 읍(邑→阝)' 과 '우거질 봉(丰)' 의 형성자로, 물건이 풍부한(丰) 여러 고을(邑)을 합친 것이 '나라' 라는 뜻이다.

❋ 單語活用例

• 友邦(우방) : 서로 사이 좋은 나라.
• 異邦(이방) : 타국(他國), 이국(異國).
• 百里南方(백리남방) : 멀고 먼 남쪽나라.

科學(과학)적이고 높은 기술로 農業(농업)을 경영하여

우수한 종자를 특별히 재배하고

말을 타고 경영하는 대규모

牧畜業(목축업)!

개는 양떼를 몬다.

메에에

메에에에 에......

컹 컹

컹 컹

함선이나 컴퓨터 등의
전자제품을 제조하여

세계적으로 뛰어난
商品(상품)들을
輸出(수출)하니

商業(상업)과
工業(공업)이
나란히
발달하여

貿易(무역)의
으뜸 나라가
되리라.

大　　義　　滅　　親
큰 대　옳을 의　멸할 멸　친할 친

대의를 위해서는 친족도 멸한다는 뜻으로,
국가나 사회의 대의를 위해서는 부모 형제의 정도 돌보지 않는다는 말.

春秋시대인 周나라 桓王 元年(B.C.719)의 일이다. 衛나라에서는 公子 州吁(주우)가 桓公을 弑害하고 스스로 君侯의 자리에 올랐다. 환공과 주우는 이복 형제 간으로서 둘다 후궁의 소생이었다.

先君 莊公 때부터 충의지사로 이름난 대부 石碏(석작)은 일찍이 주우에게 逆心이 있음을 알고 아들인 石厚에게 주우와 절교하라고 했으나 듣지 않았다. 석작은 환공의 시대가 되자 은퇴했다. 그 후 얼마 안 되어 석작이 우려했던 주우의 반역이 현실로 나타난 것이다. 반역은 일단 성공했으나 백성과 귀족들로부터의 반응이 좋지 않자 석후는 아버지 석작에게 그에 대한 해결책을 물었다. 석작은 이렇게 대답했다.

"역시 천하의 宗室인 주왕실을 禮訪하여 天子를 拜謁하고 승인을 받는 게 좋을 것이다."

"어떻게 하면 천자를 배알할 수 있을까요?"

"먼저 주왕실과 각별한 사이인 陳나라 陳公을 통해서 청원하도록 해라. 그러면 진공께서 선처해 주실 것이다."

이리하여 주우와 석후가 진나라로 떠나자 석작은 진공에게 밀사를 보내어 이렇게 고하도록 일렀다.

"바라옵건대, 主君을 시해한 주우와 석후를 잡아 죽여 大義를 바로잡아 주시오소서."

진나라에서는 그들 두 사람을 잡아 가둔 다음 위나라에서 파견한 입회관이 지켜보는 가운데 처형했다고 한다.

● 사람이 손으로 물건을 품어 안은 모양을 그린 글자이다.

包(쌀 포) : 배안에 있는 아이의 모양을 본뜬 것인데, '싸다'의 뜻으로 쓰였다.
勿(말 물) : 칼로 물건을 썰 때, 칼에 부스러기가 붙은 것을 본뜬 것인데, 부스러기는 쓸모없다는 데서 '말다'의 뜻으로 쓰였다.

기타) 勺(구기 작), 勻(가지런할 균), 句(글귀 구), 匈(오랑캐 흉), 匍(기어갈 포), 匐(기어갈 복)

勹
쌀 포

故事成語
愛國

11 愛國

81	壬辰丙子 임 진 병 자	임진(선조 25년, 1592), 병자(인조 14년, 1636) 년에
82	倭亂胡侵 왜 란 호 침	왜적이 침입하고, 만주족이 침략한 전쟁
83	庚戌恥辱 경 술 치 욕	경술년(1910. 8. 29) 일본에 주권을 강탈당한 치욕을
84	久刻勿忘 구 각 물 망	오래도록 가슴에 새기어 잊지 말라.
85	當光復節 당 광 복 절	광복절을 맞아
86	默禱英靈 묵 도 영 령	애국투사 영령 앞에 묵도하고
87	每戶揭旗 매 호 게 기	집집마다 국기를 게양하고
88	普天同慶 보 천 동 경	온 나라가 함께 경축하자.

愛國

壬	辰	丙	子
북방 임	별 진	남녘 병	아들 자

倭	亂	胡	侵
왜국 왜	어지러울 란	오랑캐 호	침노할 침

임진(선조 25 년, 1592), 병자(인조 14 년, 1636)년에 왜적이 침입하고, 만주족이 침략한 전쟁

壬 북방 임

❋ 字源풀이
본래 실패(𝕀)의 모양을 본떠 만든 象形字이다. 假借되어 10간(干)의 하나로 사용되며, 방위로는 북쪽을 가리키므로 '북방' 의 뜻이다.

❋ 單語活用例
- 壬亂(임란) : 임진(壬辰) 왜란(倭亂)의 준말.
- 壬申(임신) : 육십 갑자의 아홉째.
- 壬公(임공) : 물의 별칭(別稱).

辰 별 진(신)

❋ 字源풀이
갑골문에 '𧗵' 의 자형으로, 본래 조개껍데기를 손에 매어 벼이삭을 자르는 모양을 본뜬 것인데, 전갈 별자리 모양과 비슷하여 '별' 의 뜻으로 쓰이게 되었다.

❋ 單語活用例
- 南辰(남진) : 남쪽에서 보이는 별.
- 辰極(진극) : 북극성(北極星)
- 日月星辰(일월성신) : 해와 달과 별.

丙 남녘 병

❋ 字源풀이
갑골문에 '𠁤' 의 자형으로 본래 제사상의 모양을 본뜬 것인데, 뒤에 '天干' 의 뜻으로 쓰이게 되고, 방위로는 남쪽에 해당되므로 '남녘' 의 뜻으로 쓰인다.

❋ 單語活用例
- 丙科(병과) : 과거(科擧)의 성적(成績)에 따라 나눈 등급(等級)의 하나로, 과거 성적 등급의 셋째.
- 丙亂(병란) : 병자(丙子) 호란(胡亂)의 준말.
- 丙戌(병술) : 육십갑자의 스물 셋째.

子 아들 자

❋ 字源풀이
아이가 포대기(강보)에 싸여서 두 팔만 흔들고 있는 모습을 상형하여 '𠙶, 𠘧, 𠙽' 와 같이 그린 것인데, 해서체의 '子' 가 된 것이다.(子는 본래 남녀의 구별이 없이 아이를 나타냈던 글자인데, 뒤에 주로 '아들' 의 뜻으로 쓰였다.)

❋ 單語活用例
- 遺傳因子(유전인자) : 생물체(生物體)의 개개의 유전(遺傳) 형질(形質)을 발현(發現)시키는 것.

倭 왜국 왜

❋ 字源풀이
'사람 인(人)' 과 '맡길 위(委)' 의 形聲字로, 본래는 순종하는 모양의 뜻이었는데, 뒤에 '왜국' 의 뜻으로 쓰였다.

❋ 單語活用例
- 倭(왜) : (어떤 명사(名詞) 앞에 쓰이어) '일본식, 일본에서 나는' 의 뜻을 나타내는 말. 왜국(倭國).
- 倭寇(왜구) : 13~16세기에 중국과 우리 나라 근해(近海)를 설치고 다니던 일본 해적(海賊).

亂 어지러울 란

❋ 字源풀이
두 손(위의 爪와 아래의 又)으로 실패(중간의 ▽와 △을 합친 모습)에 엉켜 있는 실(冂)을 푸는 모습을 나타낸 것인데, '어지럽다' 의 뜻이 되었다. 오른쪽의 새 을(乙)자는 사람 인(人)의 변형이다.

❋ 單語活用例
- 壬辰倭亂(임진왜란) : 임진년(1592년)에 일본(日本)이 우리 나라를 침입(侵入)하여 일으킨 난리.
- 自中之亂(자중지란) : 같은 패 안에서 일어나는 싸움.

胡 오랑캐 호

❋ 字源풀이
'고기 육(月→肉)' 과 '예 고(古)' 의 형성자로, 본래 소의 늘어진 목을 뜻한 글자인데, 뒤에 '오랑캐' 의 뜻이 되었다.

❋ 單語活用例
- 胡(호) : 중국에서 이적(夷狄)을 이르던 말.
- 胡歌(호가) : 오랑캐의 노래.
- 胡國(호국) : 미개(未開)한 야만인(野蠻人)의 나라. 북방(北方)의 오랑캐 나라.

侵 침노할 침

❋ 字源풀이
'帚(비 추)' 자는 손(⺕)에 비(帚)를 잡은 자형으로, 사람(人)이 비(帚)로 쓸 때는 점점 앞으로 나아감에서 '점진' 의 뜻이 되고, 뒤에 '침범하다' 의 뜻이 되었다.

❋ 單語活用例
- 來侵(내침) : 침략(侵略)해 옴.
- 侵掠(침략) : 침노(侵擄)하여 약탈(掠奪)하는 것.
- 神聖不可侵(신성불가침) : 신성하여 침범(侵犯)할 수 없음.

庚	戌	恥	辱
별 경	개 술	부끄러울 치	욕될 욕

久	刻	勿	忘
오랠 구	새길 각	말 물	잊을 망

경술년(1910. 8. 29) 일본에 주권을 강탈당한 치욕을 오래도록 가슴에 새기어 잊지 말라.

庚 별 경

❋ 字源풀이
소전에 '' 의 자형으로, 가을철에 가득 찬 '열매'의 모양을 본뜬 象形字인데, 뒤에 일곱째 '天干'의 뜻으로 쓰였다. '庚' 이 계절로는 '가을'에 해당한다.

❋ 單語活用例
• 庚伏(경복) : 여름 중 가장 더울 때. 삼복(三伏)을 달리 일컫는 말.
• 庚時(경시) : 오후 4시 30분~5시 30분 사이.
• 庚戌國恥(경술국치) : '한일합방(韓日合邦)'을 경술년에 당한 나라의 수치(羞恥)라는 뜻으로 일컫는 말.

戌 개 술

❋ 字源풀이
갑골문에 '戌' 의 자형으로 본래 도끼의 모양을 본뜬 글자인데, 뒤에 地支의 '개띠'를 뜻하는 글자로 쓰이게 되었다.

❋ 單語活用例
• 丙戌(병술) : 육십갑자의 스물 셋째.
• 戌生(술생) : 술년(戌年) 곧 개 해에 태어남. 개 해에 태어난 사람.
• 戌時(술시) : 오후 7시~9시 사이.

恥 부끄러울 치

❋ 字源풀이
'마음 심(心)' 과 '귀 이(耳)' 의 형성자로, 죄스러운 마음(心)이 들면 귀(耳)가 빨개진다는 데서 '부끄럽다' 의 뜻이다.

❋ 單語活用例
• 廉恥(염치) : 남에게 신세를 지거나 폐를 끼치거나 할 때 부끄럽고 미안한 마음을 가지는 상태.
• 羞恥(수치) : 당당하거나 떳떳하지 못하여 느끼는 부끄러움.
• 恥辱(치욕) : 부끄럽고 욕됨. 불명예(不名譽).

辱 욕될 욕

❋ 字源풀이
'별 진(辰)' 에 '법도 촌(寸)' 을 합친 글자로, 농사철(辰)에 법도(寸)에 맞게 씨를 뿌리지 않으면 형벌을 받는 데서 '욕'의 뜻으로 쓰였다.

❋ 單語活用例
• 榮辱(영욕) : 영화(榮華)와 치욕(恥辱).
• 受辱(수욕) : 남에게서 모욕(侮辱)을 당함.
• 汚辱(오욕) : 남의 이름을 더럽히고 욕되게 함.

久 오랠 구

❋ 字源풀이
사람의 다리를 뒤에서 끈으로 잡아당겨 앞으로 빨리 갈 수 없는 모양에서 시간이 오래 걸림을 가리키어 '久' 와 같이 쓴 것인데, 해서체의 '久(오랠 구)' 가 된 것이다.

❋ 單語活用例
• 悠久(유구) : 연대(年代)가 길고 오램.
• 久勤(구근) : 어떤 일에 오랫동안 힘써 옴. 한 직장(職場)에 오래 근무(勤務)함.

刻 새길 각

❋ 字源풀이
'칼 도(刂)' 와 '돼지 해(亥)' 의 형성자이다. 돼지(亥)가 입으로 땅을 부단히 쑤시며 앞으로 나아가듯이 새길 때에도 칼을 부단히 물체에 접촉하여 나아간다는 데서 '새기다' 의 뜻이다.

❋ 單語活用例
• 篆刻(전각) : 돌·나무·금이나 옥 따위에 인장(印章)을 새김. 또는 그 글자.
• 人命在刻(인명재각) : 사람의 목숨이 경각(頃刻)에 달렸음.

勿 말 물

❋ 字源풀이
부정사로 쓰이는 '勿(말 물)' 자는 본래 칼(刀)로 물건을 썰 때, 칼에 부스러기가 붙은 것을 '勿, 勿, 勿' 의 형태로 상형한 것인데, 그 부스러기는 쓸모없다는 뜻으로, 오늘날의 부정사 '勿' 자가 된 것이다.

❋ 單語活用例
• 勿輕小事(물경소사) : 조그만 일을 가볍게 여기지 말라는 뜻.
• 勿頸之交(물경지교) : 목이 잘리는 한이 있어도 마음을 변치 않고 사귀는 친한 사이.

忘 잊을 망

❋ 字源풀이
'마음 심(心)' 과 '망할 망(亡)' 의 형성자로, 마음(心)에서 '잊다' 는 뜻이다.

❋ 單語活用例
• 寤寐不忘(오매불망) : 자나깨나 잊지 못함.
• 忘却(망각) : 잊어버림.
• 白骨難忘(백골난망) : 죽어도 잊지 못할 큰 은혜를 입음.

愛國

當	光	復	節
마땅 당	빛 광	돌아올 복	마디 절

默	禱	英	靈
잠잠할 묵	빌 도	꽃부리 영	신령 령

광복절을 맞아 애국투사 영령 앞에 묵도하고

當
마땅 당

❋ 字源풀이
'밭 전(田)'과 '오히려 상(尙)'의 象形字로, 밭을 맡아 농사를 짓다의 뜻에서 '마땅'의 뜻으로 쓰였다.

❋ 單語活用例
• 抵當(저당) : 채무(債務)의 담보(擔保)로서 부동산(不動産), 또는 동산(動産) 따위를 채무의 담보로 삼음.
• 應當(응당) : 마땅히. 당연(當然)히. 꼭. 으레.
• 穩當(온당) : 사리(事理)에 어그러지지 않고 알맞음.

光
빛 광

❋ 字源풀이
갑골문에 '⚡'의 자형으로 여자가 聖火를 이고 신전에 바치는 모습을 본뜬 것인데, '빛'의 뜻으로 변하였다.

❋ 單語活用例
• 日光(일광) : 햇빛.
• 榮光(영광) : 경쟁(競爭)에서 이기거나, 남이 하지 못한 어려운 일을 해냈을 때의 빛나는 영예(榮譽).
• 夜光(야광) : 밤 또는 어두운 곳에서 빛을 냄, 또는 그 빛.

復
돌아올 복

❋ 字源풀이
'조금 걸을 척(彳)'에 '돌아갈 복(夏)'의 形聲字로, 갔던(彳) 길을 돌아온다(夏)는 데서 '거듭'의 뜻이다. '다시'의 뜻일 경우는 '부'로 읽으며, 이름자에 쓸 때는 '복'으로 읽는다.

❋ 單語活用例
• 收復(수복) : 잃었던 땅을 다시 차지함.
• 報復(보복) : 원수(怨讎)를 갚음. 앙갚음.
• 名譽回復(명예회복) : 잃었던 명예를 다시 찾음.

節
마디 절

❋ 字源풀이
'대 죽(竹)'과 '나아갈 즉(卽)'의 합체자로, 대나무(竹)가 자라감(卽)에 따라 '마디'가 생긴다는 뜻이며, 의미가 확장되어 '계절', '절도' 등의 뜻이 되었다.

❋ 單語活用例
• 一節(일절) : 한 마디. 문장, 음악 등의 한 구절(句節).
• 節槪(절개) : 절의(節義)와 기개(氣槪).
• 爲國忠節(위국충절) : 나라를 위한 충성(忠誠)스러운 절개.

默
잠잠할 묵

❋ 字源풀이
'개 견(犬)'과 '검을 흑(黑)'의 형성자로, 개가 짖지 않고 사람을 쫓는 뜻이었는데, 뒤에 '침묵하다'의 뜻이 되었다.

❋ 單語活用例
• 默過(묵과) : 모르는 체 넘겨 버림.
• 默禱(묵도) : 소리를 내지 않고 마음속으로 기도(祈禱)하는 것.
• 默念(묵념) : 말없이 마음으로 가만히 빎. 눈을 감고 말없이 마음속으로 생각함.

禱
빌 도

❋ 字源풀이
'보일 시(示)'와 '목숨 수(壽)'의 형성자로, 壽福을 구하여 '빌다'의 뜻이다.

❋ 單語活用例
• 伏禱(복도) : 엎드려 축도(祝禱)함.
• 祈禱(기도) : 신명(神明)에게 빎. 또는 그 의식(儀式).
• 主祈禱(주기도) : 예수가 그 제자들에게 모범으로 해 보인 기도.

英
꽃부리 영

❋ 字源풀이
'풀 초(艸)'와 '가운데 앙(央)'의 형성자이다. '央'은 선명의 뜻으로 활짝 핀 '꽃송이'를 이른다.

❋ 單語活用例
• 育英(육영) : 영재(英才)를 가르쳐 기름. 곧 교육(敎育)을 일컬음.
• 駐英(주영) : 영국(英國)에 주재(駐在)하고 있음.

靈
신령 령

❋ 字源풀이
'무당 무(巫)'와 '비올 령(霝)'의 형성자로, 본래는 옥을 받들고 신을 모시는 '무당'의 뜻이었는데, '신령'의 뜻이 되었다.

❋ 單語活用例
• 慰靈(위령) : 죽은 이의 영혼(靈魂)을 위로함.
• 幽靈(유령) : 죽은 사람의 혼령(魂靈).
• 靈安室(영안실) : 병원(病院) 등의 시체(屍體) 안치실(安置室).

每	戶	揭	旗	普	天	同	慶
매양 매	지게문 호	들 게	기 기	넓을 보	하늘 천	한가지 동	경사 경

집집마다 국기를 게양하고 온 나라가 함께 경축하자.

每
매양 매

❋ 字源풀이

'싹날 철(屮)'과 '어미 모(母)'의 형성자로, 本義는 풀이 무성하게 자라다의 뜻이었는데, '늘', '매양'의 뜻이 되었다.

❋ 單語活用例
- 每期(매기) : 일정(一定)하게 정하여진 시기마다.
- 每年(매년) : 매해. 하나하나의 모든 해.
- 每番(매번) : 번번이.

戶
지게문 호

❋ 字源풀이

일반 백성이 사는 집의 외쪽 문을 '冃, 戶'와 같이 상형하여 해서체의 '戶(지게문 호)'자가 된 것이다. 여기서 '지게'는 등에 지는 기구가 아니라, 외쪽문을 일컫는다.

❋ 單語活用例
- 戶口別(호구별) : 호구에 따라 가른 구별(區別).
- 戶口調査(호구조사) : 호수(戶數)와 각 호(戶)마다 가족 실태(實態) 따위에 관한 조사.

揭
들 게

❋ 字源풀이

'손 수(扌)'와 '어찌 갈(曷)'의 형성자로, '높이 들다'의 뜻이다. '曷'은 '竭(다할 갈)'의 省體로 높이 들려면 全力을 다해야 하기 때문에 취한 것이다.

❋ 單語活用例
- 揭示文(게시문) : 게시한 글.
- 揭揚(게양) : 높이 거는 일.
- 上揭(상게) : 위에 게재(揭載)하거나 게시함.

旗
기 기

❋ 字源풀이

'깃발 언(㫃)'과 '그 기(其)'의 형성자로, 싸움할 때에 지휘하기 위하여 높이 올린 '대장기'를 뜻한 글자인데, 모든 '기'를 일컫게 되었다.

❋ 單語活用例
- 敵旗(적기) : 적의 깃발.
- 儀仗旗(의장기) : 임금 · 왕비(王妃) · 태자(太子) 등이 의식을 갖추어 나갈 때 쓰던 기.
- 降旗(항기) : 항복(降伏)의 뜻을 나타내는 흰 기. 백기(白旗).

普
넓을 보

❋ 字源풀이

두 사람(竝)이 태양(日)을 가리어 서 있는 상황을 형상화한 글자로, 본래는 태양이 빛을 잃은 無色의 뜻을 나타낸 것인데, 어두운 상태에서는 모두 대등하다는 데서 '두루'의 뜻이 되었다.

❋ 單語活用例
- 普及(보급) : 널리 펴서 골고루 미치게 함.
- 普通(보통) : 특별(特別)한 것이 없이 널리 통하여 예사로움.
- 普及版(보급판) : 널리 펴고자 값을 싸게 하여 출판(出版)한 책.

天
하늘 천

❋ 字源풀이

본래 사람의 이마 곧 머리를 가리키어 '大, 𡗗, 𡗗, 𡗗, 𠀐'의 형태로 만든 것인데, 뒤에 사람의 머리 위가 곧 넓은 하늘임을 뜻하여, 해서체의 '天(하늘 천)'자가 된 것이다. 부득이 다시 이마를 뜻하는 글자로 '頂(정수리 정)', '顚(이마 전)', '題(이마 제)'자를 만들었다.

❋ 單語活用例
- 意氣衝天(의기충천) : 득의(得意)한 마음이 하늘을 찌를 듯이 솟아오름.

同
한가지 동

❋ 字源풀이

金文에 '𠔼'의 형태로 곧 '凡(무릇 범)'과 '口(입구)'의 合體字인데, '뜻을 하나로 모으다'의 뜻에서 '한가지'의 뜻으로 쓰였다.

❋ 單語活用例
- 一同(일동) : 어느 모임, 단체(團體)에 든 사람의 모두.
- 同甲(동갑) : 같은 나이. 나이가 같은 사람.
- 表裏不同(표리부동) : 겉과 속이 같지 않음.

慶
경사 경

❋ 字源풀이

'사슴 록(鹿)'의 변형자에, '마음 심(心)', '걸을 쇠(夂)'자가 합쳐진 글자이다. 경축하는 마음(心)으로 경사로운 일에 가는데(夂), 무늬(文: 紋)가 아름다운 사슴(鹿)의 가죽을 선물로 가지고 가는 데에서 유래한다. '心'은 본래 '� → 𢖩 →文'의 자형이 변형된 것이다.

❋ 單語活用例
- 弄瓦之慶(농와지경) : 질그릇을 갖고 노는 경사(慶事)란 뜻으로, 딸을 낳은 기쁨.

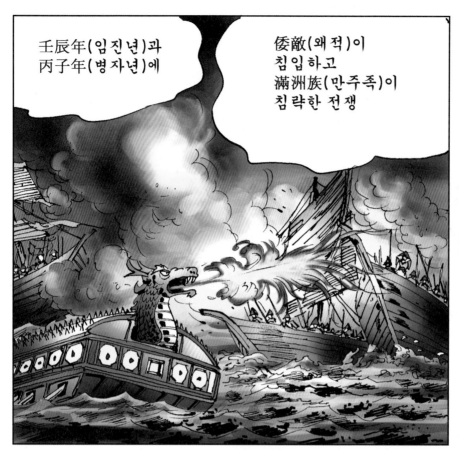

壬辰年(임진년)과 丙子年(병자년)에

倭敵(왜적)이 침입하고 滿洲族(만주족)이 침략한 전쟁

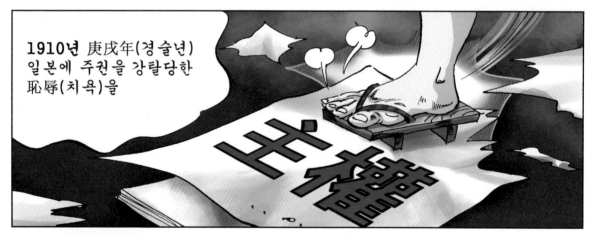

1910년 庚戌年(경술년) 일본에 주권을 강탈당한 恥辱(치욕)을

오래도록 가슴에 새기어 잊지 말자!

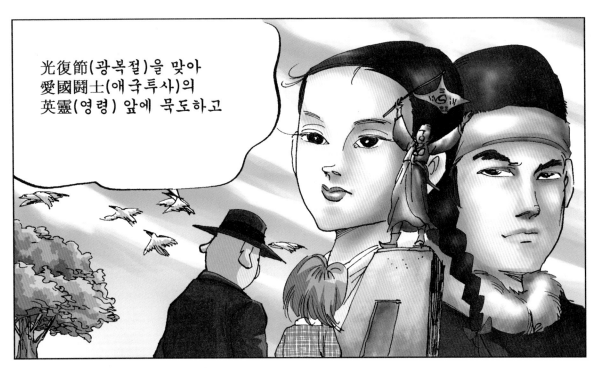

光復節(광복절)을 맞아
愛國鬪士(애국투사)의
英靈(영령) 앞에 묵도하고

집집마다 國旗(국기)를
게양하고

온 나라가 함께
慶祝(경축)하자!

天 高 馬 肥

하늘 천 높을 고 말 마 살찔 비

하늘이 높고 말이 살찐다는 가을을 형용하는 말.

殷나라 초기에 중국 북방에서 일어난 匈奴는 周·秦·漢의 三王朝를 거쳐 六朝에 이르는 근 2000년 동안 북방 변경의 농경 지대를 끊임없이 침범 약탈해 온 剽悍(표한)한 유목 민족이었다.

그래서 고대 중국의 군주들은 흉노의 침입을 막기 위해 늘 고심했는데 戰國時代에는 燕·趙·秦나라의 북방 변경에 성벽을 쌓았고, 천하를 통일한 秦始皇은 기존의 성벽을 修築하는 한편, 增築連結하여 萬里長城을 완성하기도 했다.

그러나 흉노의 침입은 끊이지 않았다. 북방의 초원에서 放牧과 狩獵으로 살아가는 흉노에게 우선 초원이 얼어붙는 긴 겨울을 살아야 할 양식이 필요했기 때문이다. 그래서 북방 변경의 중국인들은 '하늘이 높고 말이 살지는[天高馬肥]' 가을만 되면 언제 흉노가 쳐들어올지 몰라 戰戰兢兢했다고 한다.

故事成語
........
氣候

● 옆으로 물건을 넣을 수 있게 만든 궤짝의 모양을 그린 글자이다.

匣(궤 갑) : 상자(□)에 발음요소인 甲을 더한 형성자이다.

匪(도적 비) : 본래는 대나무로 만든 상자를 나타낸 글자인데, 뒤에 '도적'의 뜻으로 변하여 쓰였다. (非는 聲符字이다.)

匸
상자 방
(터진 입구)

기타) 匠(장인 장), 匡(바를 광), 匯(돌 회)

12 氣候

89	春 夏 秋 冬 춘 하 추 동	우리 나라는 봄, 여름, 가을, 겨울 사계가 분명하니	
90	溫 帶 氣 候 온 대 기 후	온대 기후에 속한다.	
91	寒 暑 依 差 한 서 의 차	춥고 더움의 차이에 따라	
92	着 衣 厚 薄 착 의 후 박	입는 옷이 두텁고 엷어지며	
93	風 雨 勢 寡 풍 우 세 과	바람과 비가 세차고 적음에 따라	
94	戒 注 汎 濫 계 주 범 람	홍수 범람을 주의하도록 경보해야 하고	
95	冷 暖 急 變 냉 난 급 변	차고 따뜻함이 돌연히 변함에 따라	
96	物 價 貴 廉 물 가 귀 렴	물건값이 비싸고 싸진다.	

氣候

春	夏	秋	冬
봄 춘	여름 하	가을 추	겨울 동

溫	帶	氣	候
따뜻할 온	띠 대	기운 기	기다릴 후

우리 나라는 봄, 여름, 가을, 겨울 사계가 분명하니 온대 기후에 속한다.

春 봄 춘

✹ 字源풀이

본래 甲骨文에 '𣎳,𣖄,𣜩'과 같이 표현되어 있는데, 이것은 곧 따뜻한 햇볕(日)에 풀·나무의 싹(屮)이 나는 봄의 정경을 나타내고, 글자의 소리를 표시한 '屯(둔:진칠 둔, '純(순)'의 本字임)'을 더하여 이미 소리를 겸한 會意字를 만들었다. 金文에서 '𡱒', 小篆에서 '𤔔'의 형태로 변하여 楷書體의 '春' 자가 된 것이다.

✹ 單語活用例
• 二八靑春(이팔청춘) : 열 여섯 살 전후의 젊은이, 젊은 나이.

夏 여름 하

✹ 字源풀이

본래 화려하게 꾸민 귀족 곧 대인의 모습을 상형하여 '𡔷,𦣞,𩑢'의 형태로 그려 '크다'의 뜻으로 쓰인 것인데, 생물이 크는 것은 여름철이기 때문에 뒤에 '여름'이라는 뜻으로 변하여 해서체의 '夏' 자가 된 것이다.

✹ 單語活用例
• 夏季(하계) : 여름철.
• 盛夏(성하) : 한여름.
• 盛夏炎熱(성하염열) : 한여름의 몹시 심한 더위.

秋 가을 추

✹ 字源풀이

본래 甲骨文에서 메뚜기의 모양을 본떠 '𧒽,𧌒'의 형태로 그린 것인데, 가을의 뜻으로 쓰인 것은 가을철에는 메뚜기를 불(火)에 구워 먹기 때문에 '가을'의 뜻으로 쓰였다. 金文에 '𥡬', 小篆에 '𥤚'의 형태로 갑골문의 형태와는 전연 달라졌다. 곧 벼이삭이 익어 늘어져 있는 모양(𥝌→禾)에 '火(불 화)'자를 더하여 '秋(가을 추)' 자를 만든 것이다.

✹ 單語活用例
• 千秋萬代(천추만대) : 몇 천 년의 긴 세월.

冬 겨울 동

✹ 字源풀이

본래 끈을 맺은 끝을 상형하여 '𠂤,𠔿,𠀤'의 형태로 그린 것인데, 겨울철은 사계절의 마지막으로서 눈·서리가 끝날 때까지를 일컬으므로 해서체의 '冬'자로 쓰이게 되어, 부득이 끝을 뜻하는 '終(마칠 종)'자를 다시 만들었다.

✹ 單語活用例
• 夏爐冬扇(하로동선) : 여름의 화로와 겨울의 부채라는 말로 철에 맞지 않는 물건의 비유.

溫 따뜻할 온

✹ 字源풀이

소전에 '𥁕'의 형태로서 곧 죄수(囚)에게 그릇(皿)에 물을 떠 주는 것으로서 따뜻한 마음을 나타낸 글자였는데, 뒤에 '어질 온'자로 쓰이게 되자, 물 수(氵)자를 더하여 '溫(따뜻할 온)'자를 또 만들었다.

✹ 單語活用例
• 氣溫(기온) : 대기(大氣)의 온도.
• 溫度(온도) : 덥고 찬 정도, 한란계에 나타나는 따뜻함의 도수(度數).
• 溫故知新(온고지신) : 옛것을 익히고 그것을 미루어서 새것을 앎.

帶 띠 대

✹ 字源풀이

'대(帶)'자의 윗부분은 장식이 달린 허리띠의 모양이고, 아랫부분은 천으로 만든 허리띠라는 뜻을 분명히 하기 위해 '수건 건(巾)'자가 추가되었다.

✹ 單語活用例
• 帶狀(대상) : 좁고 길어서 띠처럼 생긴 모양.
• 繃帶(붕대) : 상처나 부스럼에 감는 소독된 헝겊.
• 聲帶模寫(성대모사) : 다른 사람의 목소리나 새, 짐승 따위의 소리를 흉내내는 것.

氣 기운 기

✹ 字源풀이

'氣'자가 갑골문이나 금문에는 없고, 소전에 '𣱧'의 자형으로서 곧 손님에게 대접하는 쌀의 뜻으로 만든 글자인데, 뒤에 '기운 기'의 뜻으로 쓰이게 되자, '食'을 가하여 '餼(쌀 희)'자를 또 만들었다.

✹ 單語活用例
• 氣球(기구) : 공기가 새지 않는 큰 주머니에 공기보다 가벼운 수소나 헬륨 따위를 넣어서 공중에 높이 띄우는 물건.
• 氣韻生動(기운생동) : 기품이 넘쳐 있음.

候 기다릴 후

✹ 字源풀이

'사람 인(人)'과 '과녁 후(矦:侯의 古字)'의 形聲字로, 과녁(矦)은 사람이 활을 쏘아 맞추기를 기다리고 있기 때문에 '바라다', '기다리다'의 뜻이다.

✹ 單語活用例
• 候補(후보) : 어떤 직위나 신분에 오르기를 바람. 앞으로 어떤 지위에 오를 자격이나 가망이 있음. 또는 그 사람.
• 斥候(척후) : 적군(敵軍)의 상황을 몰래 살핌.
• 全天候(전천후) : 어떠한 날씨에서도 제 기능을 다 할 수 있음.

寒	暑	依	差	着	衣	厚	薄
찰 한	더울 서	의지할 의	어긋날 차	닿을 착	옷 의	두터울 후	얇을 박

춥고 더움의 차이에 따라 입는 옷이 두텁고 엷어지며

寒
찰 한

❋ 字源풀이

소전에 '寒' 의 자형으로 사람(人)이 집(宀) 안에 풀 더미(茻)를 가리고 추위(仌→冫:얼음 빙)를 피한다 는 데서 '차다', '춥다' 의 뜻이다.

❋ 單語活用例

• 防寒服(방한복) : 추위를 막기 위해서 입는 옷.
• 脣亡齒寒(순망치한) : 입술이 없으면 이가 시리다는 뜻으로, 가까운 사이에 있는 하나가 망하면 다른 한편도 그 영향을 받아 온전하기 어려움을 이르는 말.

暑
더울 서

❋ 字源풀이

'날 일(日)' 에 '삶을 자(煮)' 를 생략하여 합한 형성자로, '덥다' 의 뜻을 나타낸 글자이다.

❋ 單語活用例

• 避暑(피서) : 더위를 피함.
• 酷暑(혹서) : 몹시 혹독한 더위.
• 暑濕之氣(서습지기) : 서기(暑氣)와 습기(濕氣).

依
의지할 의

❋ 字源풀이

'사람 인(人)' 과 '옷 의(衣)' 의 형성자로, 사람이 옷에 의지하여 몸을 보호하기 때문에 '의지하다' 의 뜻이다.

❋ 單語活用例

• 依支(의지) : 몸을 기대거나 맡김. 마음을 붙여 그 도움을 받음.
• 歸依(귀의) : 종교를 믿어 그 절대자에 의지함.
• 無依無托(무의무탁) : 의지하고 의탁할 곳이 없어서 몹시 가난하고 외로움.

差
어긋날 차

❋ 字源풀이

소전에 '差' 의 자형으로 왼손(左)과 乖(乖:어그러질 괴)의 合體字로, '어긋나다' 의 뜻이다.

❋ 單語活用例

• 差損(차손) : 결산(決算)에 나타난 손해(損害). 가격의 차이로 본 손해.
• 咸興差使(함흥차사) : 심부름을 가서 소식이 없거나 돌아오지 않는 사람을 비유하는 말.

着
닿을 착

❋ 字源풀이

'着' 의 本字는 '著' 이다. '풀 초(艹)' 와 '놈 자(者)' 의 형성자로, 본래 '밝다' 는 뜻이었는데, 뒤에 '붙다' 의 뜻이 되었다.

❋ 單語活用例

• 着陸(착륙) : 땅에 내림.
• 接着(접착) : 풀 따위의 힘으로 붙음.
• 自家撞着(자가당착) : 자기가 한 말이나 행동이 앞뒤가 맞지 않음.

衣
옷 의

❋ 字源풀이

윗옷의 모양을 상형하여 '衣, 衣' 와 같이 그린 것인데, 해서체의 '衣(옷 의)' 자가 된 것이다.

❋ 單語活用例

• 衣食住(의식주) : 인간 생활상의 세 가지 요소, 즉 입는 옷과 먹는 양식(糧食)과 사는 집.
• 脫衣(탈의) : 옷을 벗음.
• 錦衣還鄕(금의환향) : 출세(出世)하여 고향으로 돌아가거나 돌아옴.

厚
두터울 후

❋ 字源풀이

'厚' 자의 갑골문 '厚' 는 '石(돌 석)' 과 '高(높을 고)' 의 省體의 합체자로, 바위가 높으면 반드시 두텁기 때문에 '두텁다' 의 뜻이 되었다.

❋ 單語活用例

• 厚誼(후의) : 두터운 정의(情誼).
• 寬厚(관후) : 너그럽고 후함.
• 上厚下薄(상후하박) : 윗사람에게 후하고 아랫사람에게 박함.

薄
얇을 박

❋ 字源풀이

'풀 초(艹)' 와 '넓을 보(溥)' 의 형성자로, 풀잎처럼 얇다고 해서 풀 초(艹)자가 쓰였다.

❋ 單語活用例

• 薄俸(박봉) : 봉급(俸給)이 많지 않음.
• 疏薄(소박) : 아내를 박대(薄待)하고 멀리함.
• 薄利多賣(박리다매) : 이익을 적게 남기고 팔기를 많이 함.

氣候

風	雨	勢	寡	戒	注	汎	濫
바람 풍	비 우	형세 세	적을 과	경계할 계	물댈 주	넘칠 범	넘칠 람

바람과 비가 세차고 적음에 따라 홍수 범람을 주의하도록 경보해야 하고

風 바람 풍

❋ 字源풀이
발음요소의 '凡(무릇 범)'과 '虫(벌레 충)'의 形聲字로, 바람이 불면 벌레가 생긴다는 데서 '바람'의 뜻이 되었다.

❋ 單語活用例
• 風光(풍광) : 경치(景致). 사람의 용모와 품격.
• 熱風(열풍) : 뜨거운 바람.
• 平地風波(평지풍파) : 평온 속에 뜻밖에 일어나는 뜻밖의 거친 다툼.

雨 비 우

❋ 字源풀이
빗방울이 하늘에 떠 있는 구름에서 떨어지는 것을 그대로 상형하여 '⻗, ⻗, ⻗, ⻗'와 같이 그렸던 것인데, 楷書體의 '雨' 자가 된 것이다.

❋ 單語活用例
• 祈雨祭(기우제) : 심하게 가물 때 비 오기를 비는 제사.
• 降雨量(강우량) : 어떤 곳에 일정한 동안 내린 비의 분량.
• 雨後竹筍(우후죽순) : 어떠한 일이 일시에 많이 일어남을 비유함.

勢 형세 세

❋ 字源풀이
'힘 력(力)'과 '심을 예(埶)'의 형성자이다. '埶'는 '藝(심을 예)'의 初文으로 '심다'의 뜻으로, 씨앗을 심으면 싹이 나서 힘차게 자라므로 '형세'의 뜻이다.

❋ 單語活用例
• 權勢(권세) : 권력과 세력.
• 勢道(세도) : 정치상의 권세를 잡음. 또는 그러한 권세.
• 累卵之勢(누란지세) : 몹시 위태(危殆)한 형세.

寡 적을 과

❋ 字源풀이
소전에 '𡩡'의 자형으로, 'ᄼ(집 면)'과 '頒(나눌 반)'의 合體字인데, 집안의 소유를 나누어 주면 남은 것이 적어지므로 '적다'의 뜻이 되었다.

❋ 單語活用例
• 寡默(과묵) : 말수가 적고 침착함.
• 獨寡占(독과점) : 시장의 독점이나 과점에 따라 결정되는 상품.
• 衆寡不敵(중과부적) : 적은 수효(數爻)가 많은 수효를 대적하지 못함.

戒 경계할 계

❋ 字源풀이
금문에 '𢦵', 소전에 '𢦏'의 형태로서 곧 두 손으로 창을 받들고 있음을 나타낸 會意字이다. 뒤에 주로 '戒律'의 뜻으로 쓰이게 되자, '言'을 가하여 '誡(경계할 계)' 자를 또 만들었다.

❋ 單語活用例
• 戒嚴令(계엄령) : 계엄을 실시하기 위해 대통령이 선포하는 명령.
• 驚戒(경계) : 사고가 생기지 않도록 조심하고 단속함. 적의 기습이나 간첩활동과 같은 불의의 침입을 노리지 못하게 살펴 지킴.

注 물댈 주

❋ 字源풀이
'물 수(氵)'와 '주인 주(主)'의 형성자로, 임금(主)을 향하여 모든 신하가 모이듯이 모든 물줄기가 강과 바다로 흘러든다는 것에서 '물대다'의 뜻이다.

❋ 單語活用例
• 注意力(주의력) : 어떤 한 가지 일에 마음을 집중시켜 나가는 힘.
• 脚注(각주) : 본문 아래쪽에 밝히는 풀이나 참고 글.
• 無意注意(무의주의) : 의지의 노력이 없이 마음이 쏠리는 일.

汎 넘칠 범

❋ 字源풀이
'물 수(氵)'와 '무릇 범(凡)'의 형성자이다. '凡'은 모든 것의 뜻으로, 물 위에 모든 것이 '뜨다'의 뜻이다.

❋ 單語活用例
• 汎濫(범람) : 큰물이 넘쳐흐름.
• 汎稱(범칭) : 넓은 범위로 부르는 이름.
• 汎國民的(범국민적) : 널리 국민 전체에 관계된 것.

濫 넘칠 람

❋ 字源풀이
'물 수(氵)'와 '살필 감(監)'의 형성자로, 살필(監) 때는 눈을 돌려야 하므로 물(水)이 '넘치다'의 뜻이다.

❋ 單語活用例
• 濫發(남발) : 법령·지폐·증서 같은 것을 마구 공포하거나 발행함.
• 猥濫(외람) : 분수에 맞지 않고 넘치는 일을 하여 죄송(罪悚)함.
• 職權濫用(직권남용) : 직무를 빙자(憑藉)하여 자기 권한 이외의 행위로 공무의 공정(公正)을 잃음.

冷	暖	急	變	物	價	貴	廉
찰 랭	따뜻할 난	급할 급	변할 변	만물 물	값 가	귀할 귀	청렴할 렴

차고 따뜻함이 돌연히 변함에 따라 물건값이 비싸고 싸진다.

冷 찰 랭

❊ 字源풀이

'얼음 빙(冫)'과 '하여금 령(令)'의 형성자로, 절대 군주의 엄격한 명령(令)이 얼음(冫)처럼 '차다'는 뜻이다.

❊ 單語活用例
- 冷却(냉각) : 식혀서 차게 하거나 식어서 차게 됨.
- 寒冷(한랭) : 춥고 찬 것.
- 殘杯冷炙(잔배냉적) : 마시고 남은 술과 안주.

暖 따뜻할 난

❊ 字源풀이

'날 일(日)'과 '당길 원(爰)'의 형성자로, 햇빛은 만물을 따뜻하게 하고, 따뜻한 것은 사람들을 이끌기 때문에 '당길 원(爰)'을 취하였다.

❊ 單語活用例
- 暖房(난방) : 따뜻한 방. 방을 따뜻하게 하는 것.
- 溫暖(온난) : 날씨가 따뜻함.
- 飽食暖衣(포식난의) : 배부르게 먹고 옷을 따뜻하게 입음.

急 급할 급

❊ 字源풀이

'미칠 급(彑→及)'과 '마음 심(心)'의 형성자로, 본래는 '작은 옷'의 뜻이었는데, 쫓기는(及) 마음(心)이라는 데서 '급하다'의 뜻이다.

❊ 單語活用例
- 急救(급구) : 급히 구원함.
- 緊急(긴급) : 매우 급함. 요긴(要緊)하고 급함.
- 焦眉之急(초미지급) : 눈썹에 불이 붙은 것과 같이 매우 위급함.

變 변할 변

❊ 字源풀이

소전에 '變'의 자형으로, '말 잇댈 런(䜌)'과 '칠 복(攵)'의 형성자로, 처서(攵) 이어지도록(䜌)하다의 뜻이었는데, '고치다', '변하다'의 뜻이 되었다.

❊ 單語活用例
- 變裝(변장) : 옷차림이나 모습을 다르게 꾸밈.
- 異變(이변) : 이상과 변고(變故). 괴이한 변고.
- 臨機應變(임기응변) : 그때그때 처한 형편에 따라 알맞게 처리함.

物 만물 물

❊ 字源풀이

'소 우(牛)'와 '말 물(勿)'의 형성자로, 본래는 잡색의 소(牛)를 나타낸 것인데, 뒤에 '물건'의 뜻으로 쓰였다.

❊ 單語活用例
- 物質(물질) : 물체를 이루는 실질(實質). 물건의 본바탕.
- 私物(사물) : 개인이 사사로이 소유하는 물건, 사유물.
- 見物生心(견물생심) : 실물(實物)을 보면 욕심이 생김.

價 값 가

❊ 字源풀이

'사람 인(亻)'과 '장사 고(賈)'의 형성자로, 사람들이 사고팔 때 물건의 가치를 정하기 때문에 '값'의 뜻이 되었다.

❊ 單語活用例
- 價格(가격) : 물건이 지니고 있는 가치(價値)를 돈으로 나타낸 것.
- 聲價(성가) : 세상에 드러난 좋은 평판(評判)이나 가치.
- 同價紅裳(동가홍상) : 같은 값이면 다홍치마라는 뜻. 같은 값이면 좋은 물건을 갖는다는 의미.

貴 귀할 귀

❊ 字源풀이

'䕫(풀그릇 귀)'의 古字인 '臾'와 '조개 패(貝)'의 형성자로, '물가가 비싸다'의 뜻이었는데, '귀하다'의 뜻이 되었다.

❊ 單語活用例
- 貴見(귀견) : 상대방 의견의 높임말.
- 高貴(고귀) : 지위가 높고 귀함. 값이 비쌈.
- 權門貴族(권문귀족) : 권세가 있는 집안의 귀족.

廉 청렴할 렴

❊ 字源풀이

'广(바윗집 엄)'과 '兼(겸할 겸)'의 형성자로, 본래 집의 '모서리 벽(側隅)'의 뜻이었는데, 뒤에 벽의 곧음에서 '곧다, 청렴하다'의 뜻으로 쓰였다.

❊ 單語活用例
- 廉價(염가) : 싼값.
- 廉恥(염치) : 체면(體面)을 차리고 부끄러움을 아는 마음.
- 破廉恥漢(파렴치한) : 부끄러움을 모르는 사람.

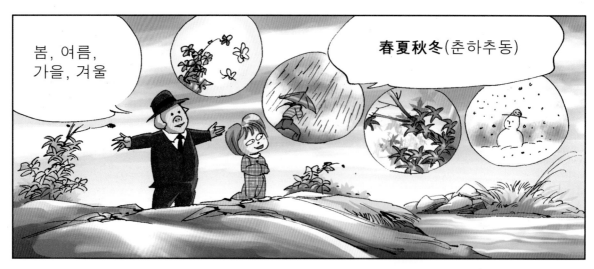

왜 이렇게 비바람이 오락가락하는 거야?

그런 걸 **風雨難測**(풍우난측) 이라고 그러지요.

아이고~ 우리 수박, 참외 다 떠내려간다!

비바람이 오락가락할 때 **洪水**(홍수)가 난다는 걸 미리 짐작했어야 하는 건데.

이거 얼마에요?

만원입니다!

어머! 왜 그렇게 비싸요?

날씨 때문이죠, 뭐. **氣象異變**(기상이변)이 워낙 심해서……

朝 三 暮 四

아침 조 석 삼 저물 모 넉 사

아침에 세 개, 저녁에 네 개라는 뜻으로
곧 당장 눈앞의 차별만을 알고 그 결과가 같음을 모름의 비유.

宋나라에 狙公(저공)이라는 사람이 있었다. 狙란 원숭이를 뜻한다. 그 이름이 말해 주듯이 저공은 많은 원숭이를 기르고 있었는데 그는 가족의 양식까지 퍼다가 먹일 정도로 원숭이를 좋아했다. 그래서 원숭이들은 저공을 따랐고 마음까지 알았다고 한다.

그런데 워낙 많은 원숭이를 기르다 보니 먹이를 대는 일이 날로 어려워졌다. 그래서 저공은 원숭이에게 나누어 줄 먹이를 줄이기로 했다. 그러나 먹이를 줄이면 원숭이들이 자기를 싫어할 것 같아 그는 우선 원숭이들에게 이렇게 말했다.

"너희들에게 나누어 주는 도토리를 앞으로는 아침에 세 개, 저녁에 네 개[朝三暮四] 씩 줄 생각인데 어떠냐?"

그러자 원숭이들은 하나같이 화를 냈다. '아침에 도토리 세 개로는 배가 고프다' 는 불만임을 안 저공은 '됐다' 싶어 이번에는 이렇게 말했다.

"그럼, 아침에 네 개, 저녁에 세 개[朝四暮三]씩 주마."

그러자 원숭이들은 모두 기뻐했다고 한다.

어려운 部首字 익히기

● 본래 사람이 무릎을 꿇고 있는 모습을 본뜬 글자인데, 뒤에 '節(절)'의 古字로 쓰이게 되었다.

印(도장 인) : 사람의 손(⺕ = 爪)에 信標(卩)를 가지고 政事를 한다는 뜻에서 '도장' 의 뜻으로 쓰였다.
危(위태할 위) : 사람(⺈ = 人)이 언덕(厂) 위에 서있는 것은 '위태롭다' 는 뜻이다.

卩

병부 절

기타) 卯(토끼 묘), 却(물리칠 각), 卵(알 란), 卷(책 권), 卽(곧 즉), 卿(벼슬 경)

13 環境

97	自 然 保 護 자 연 보 호	흔히 말하는 자연보호라는 말은
98	反 慢 誇 說 반 만 과 설	오히려 오만하고 과장된 말이다.
99	但 只 破 壞 단 지 파 괴	인간은 다만 자연을 파괴할 뿐이다.
100	干 拓 油 田 간 척 유 전	마구 바다를 막아 땅을 만들고, 유전을 뚫고
101	封 墓 立 碑 봉 묘 입 비	묘를 높이 쌓고 비석을 세우며
102	暗 驗 核 爆 암 험 핵 폭	암암리에 핵폭탄 실험을 한다.
103	鳥 願 靜 寂 조 원 정 적	새들은 자연 그대로의 조용함을 원하고
104	獸 希 森 林 수 희 삼 림	짐승들은 자연 그대로의 숲 속을 바랄 뿐이다.

環境

自	然	保	護	反	慢	誇	說
스스로 자	그럴 연	보전할 보	지킬 호	돌이킬 반	거만할 만	자랑할 과	말씀 설

흔히 말하는 자연보호라는 말은 오히려 오만하고 과장된 말이다.

自 스스로 자

✱ 字源풀이

갑골문에 '凸, 凹', 金文에 '自, 凷' 등의 자형으로 어른의 코의 모양을 그린 象形字이다. 中國人들은 자고로 자신을 가리킬 때 반드시 코를 가리키기 때문에 '스스로'의 뜻으로 전의되자, '自'에 '畀(줄 비)'의 聲符를 더하여 形聲字로서 '鼻(코 비)'를 또 만든 것이다.

✱ 單語活用例
• 自繩自縛(자승자박) : 자기 스스로를 옭아 묶음으로써 자신의 언행 때문에 자기가 속박당해 괴로움을 겪는 일에 비유한 말.

然 그럴 연

✱ 字源풀이

金文에 '𤇾, 𤓽' 등의 字形으로서 곧 '犬(犭)', '肉(夕)', '火(灬)'의 會意字이다. 본뜻은 '개를 불에 그슬린 고기'의 뜻이었는데, 자고로 개는 반드시 불에 그슬러 잡기 때문에 '그슬리다(태우다)'의 뜻으로 轉義되고, 또한 개고기를 먹고 나면 "개고기는 정말 맛있어, 역시 개고기야, 암 그렇지, 그렇지"하다 보니까 뒤에 '그럴 연'자로 轉義되자, 다시 '燃(태울 연)'자를 만들었다.

✱ 單語活用例
• 然則(연즉) : 그러면, 그런즉의 뜻을 나타내는 접속부사.

保 보전할 보

✱ 字源풀이

갑골문에 '𠈃'의 자형으로, 어른(亻)이 아기(孚)를 업고 保護하는 모습에서 '보호하다'의 뜻이다.

✱ 單語活用例
• 保釋(보석) : 보증금을 받거나 보증인을 세우게 하고, 형사피고인을 한때 구류(拘留)에서 풀어 줌.
• 確保(확보) : 확실히 지님. 확실히 보증함.
• 保身之策(보신지책) : 한 몸을 보전하는 꾀.

護 지킬 호

✱ 字源풀이

'말씀 언(言)'에 '헤아릴 약(蒦)'의 合體字로, 말로 위로하고 획득한 것을 힘써 보전한다는 뜻에서 '보호하다', '지키다'의 뜻이다.

✱ 單語活用例
• 看護(간호) : 환자를 보살펴 돌보는 일.
• 護身(호신) : 자기 몸을 보호함.
• 治療監護(치료감호) : 사회보호법상의 보호처분의 하나.

反 돌이킬 반

✱ 字源풀이

갑골문에 '𠬝'의 형태로, 본래 깃털 따위를 손으로 잡아서 반대로 뒤집는 모양을 본뜬 글자로, '돌이키다'의 뜻으로 쓰였다.

✱ 單語活用例
• 反旗(반기) : 반대의 뜻을 나타내는 행동이나 표시.
• 如反掌(여반장) : 일이 아주 쉬움을 이르는 말.
• 二律背反(이율배반) : 서로 모순(矛盾)되는 두 명제가 동등한 타당성을 가지고 주장되는 일.

慢 거만할 만

✱ 字源풀이

'마음 심(心)'과 '끌 만(曼)'의 형성자로, 마음을 길게 끄는(曼)데서 '게으르다', '거만하다'의 뜻이다.

✱ 單語活用例
• 慢性(만성) : 병이 급하거나 심하지도 않으면서 쉽사리 낫지도 않는 성질. 버릇이 되다시피 되어 쉽사리 고쳐지지 않는 상태나 성질.
• 暴慢無禮(포만무례) : 하는 짓이 난폭하고 거만하여 무례함.

誇 자랑할 과

✱ 字源풀이

'말씀 언(言)'과 '자랑할 과(夸)'의 형성자로, 크게 불려 자랑한다는 데서 '과장하다'의 뜻이다.

✱ 單語活用例
• 誇張(과장) : 사실보다 크게 나타냄.
• 誇示(과시) : 자랑하여 보임. 사실보다 크게 나타내 보임.
• 誇大妄想(과대망상) : 자기의 현실 상태를 턱없이 과장해서 사실이거니 하고 믿는 생각.

說 말씀 설

✱ 字源풀이

'말씀 언(言)'과 '날카로울 예(兌)'의 형성자로, 말로써 사람을 기쁘게 할 수 있으므로 '말씀', '기쁘다', '달래다' 등의 뜻이다. '기쁘다'의 뜻일 때는 '열'로, '달래다'의 뜻일 때는 '세'로 발음한다.

✱ 單語活用例
• 遊說(유세) : 여러 곳을 돌아다니며 자기 혹은 자기 소속 정당의 주장을 선전하는 것.
• 說往說來(설왕설래) : 서로 변론(辯論)하느라고 말이 옥신각신함.

但	只	破	壞	干	拓	油	田
다만 단	다만 지	깨뜨릴 파	무너질 괴	방패 간	개척할 척	기름 유	밭 전

인간은 다만 자연을 파괴할 뿐이다. 마구 바다를 막아 땅을 만들고, 유전을 뚫고

但 다만 단

✻ 字源풀이
'사람 인(人)'과 '아침 단(旦)'의 형성자이다. 아침 해(旦)가 드러나듯이 사람이 옷을 벗은 나체의 뜻이었는데, 뒤에 假借되어 '다만'이란 뜻으로 쓰였다.

✻ 單語活用例
• 但書(단서) : 법률 조문(條文)이나 문서 등에서, 본문 다음에 '단'자를 쓰고 그 본문에 풀이나 조건, 예외 따위를 밝혀 정한 글.
• 非但(비단) : 부정의 뜻을 가진 문맥 속에서, 다만, 오직의 뜻을 나타냄.

只 다만 지

✻ 字源풀이
'입 구(口)'밑에 '八'의 字形으로, 곧 입에서 입김이 퍼져나감을 가리키어 말을 마침의 뜻이었는데, '다만'의 뜻으로 쓰인다.

✻ 單語活用例
• 只今(지금) : 이제.
• 但只(단지) : 다만.

破 깨뜨릴 파

✻ 字源풀이
'돌 석(石)'과 '가죽 피(皮)'의 형성자로, 짐승에서 가죽을 벗기어 살과 분리하듯이 돌을 '깨다'의 뜻이다.

✻ 單語活用例
• 破格(파격) : 격식(格式)을 깨뜨림. 또는 그리된 격식.
• 難破(난파) : 배가 풍랑(風浪)을 만나거나 암초(暗礁)에 부딪치거나 하여 깨어짐.
• 各個擊破(각개격파) : 적이 유기적으로 통합되어 있지 않은 틈을 타서 그 낱낱을 따로따로 격파함.

壞 무너질 괴

✻ 字源풀이
'흙 토(土)'와 '품을 회(褱: 懷의 古字)'의 형성자로, 좋은 물건을 몰래 가져가다의 뜻에서 '물건을 잃다', 나아가 '흙이 떨어지다'의 뜻이다.

✻ 單語活用例
• 壞滅(괴멸) : 파괴되어 멸망(滅亡)함.
• 崩壞(붕괴) : 허물어져 무너짐.
• 天崩地壞(천붕지괴) : 하늘이 무너지고 땅이 꺼짐.

干 방패 간

✻ 字源풀이
소전에 '𢆉'의 자형으로 '방패'의 모양을 간략하게 본뜬 글자이다.

✻ 單語活用例
• 干城(간성) : 나라를 지키는 미더운 군대나 인물을 일컫는 말.
• 欄干(난간) : 층계, 다리, 툇마루 등의 가장자리에 나무, 쇠 따위로 종횡(縱橫)으로 막아 놓은 것.
• 無不涉(무불간섭) : 관계 있는 일에나 없는 일에나 덮어놓고 나서서 간섭하지 않음이 없음.

拓 개척할 척

✻ 字源풀이
'손 수(手)'와 '돌 석(石)'의 형성자로, 손(手)으로 돌을 주워내어 확장하는 것에서 '개척하다'의 뜻이다. '박다'의 뜻으로 쓰일 때는 '탁'으로 발음된다.

✻ 單語活用例
• 拓本(탁본) : 탑본(搨本). 탁본하다.
• 開拓(개척) : 황무지를 일구어 농사지을 땅을 넓힘. 새로운 부문의 일을 시작하여 처음으로 길을 닦음.
• 闢土拓地(벽토척지) : 버려 두었던 땅을 갈고 다루어서 쓰게 만듦.

油 기름 유

✻ 字源풀이
'물 수(氵)'와 '말미암을 유(由)'의 형성자로, 본래 강물 이름이었는데, 뒤에 '기름'의 뜻으로 쓰였다.

✻ 單語活用例
• 油井(유정) : 석유를 뽑아 내기 위하여 땅을 판 우물.
• 原油(원유) : 땅속에서 뽑아 낸 뒤에 아직 정제(精製)하지 아니한 그대로의 기름. 주성분은 탄화수소이다.
• 揮發油(휘발유) : 원유를 증류(蒸溜)하거나 열 또는 화학적 처리를 하여 얻는 기름.

田 밭 전

✻ 字源풀이
밭두둑의 모양을 그리어 '畕, 㕓, 田'과 같이 상형한 것인데, 楷書體의 '田'이 되었다. '田'자를 만들던 당시 이미 토지가 구획되어 있었음을 알 수 있다.

✻ 單語活用例
• 田畓(전답) : 논과 밭.
• 鹽田(염전) : 조수(潮水)를 이용하여 소금을 만드는 밭.
• 桑田碧海(상전벽해) : (뽕나무밭이 변하여 푸른 바다가 된다는 뜻으로) 세상의 심한 변천(變遷)을 비유하는 말.

環境

封	墓	立	碑	暗	驗	核	爆
봉할 봉	무덤 묘	설 립	비석 비	어두울 암	시험 험	씨 핵	불터질 폭

묘를 높이 쌓고 비석을 세우며 암암리에 핵폭탄 실험을 한다.

封 봉할 봉

✽ 字源풀이

'封' 자의 금문 '𦫻' 으로 볼 떼, 손(寸)으로 흙(土) 위에 나무(木)를 심는 모습이다. 고대에 경계를 삼기 위해 나무를 심었기 때문에 '땅의 경계' 라는 의미를 가지며, 이후 경계로 만들어진 토지를 주어 '제후로 봉한다' 는 의미가 추가되었다.

✽ 單語活用例

• 封庫罷職(봉고파직) : 어사(御史)나 혹은 감사(監司)가 못된 짓을 많이 한 관리를 파면시키고 그 관고(官庫)를 잠그는 일.

墓 무덤 묘

✽ 字源풀이

'莫(없을 막, 본래 저물 모)' 과 '土(흙 토)' 의 형성자이다. 본뜻은 '평평한 무덤' 즉 둥글게 쌓아 올린 흙더미(封)가 없는 무덤이다.

✽ 單語活用例

• 墓幕(묘막) : 무덤 가까이에 세운, 묘지기가 사는 자그마한 집.
• 省墓(성묘) : 조상의 산소를 살펴봄.
• 丘墓之鄕(구묘지향) : 조상의 묘가 있는 고향.

立 설 립

✽ 字源풀이

땅(一) 위에 두 다리를 벌리고 서 있는 사람(大)의 모양으로서 '大, 𡗕, 𡗶, 𡖯' 의 형태로 나타낸 것인데, 楷書體의 '立' 자가 된 것이다.

✽ 單語活用例

• 立證(입증) : 증인(證人)으로 서거나 세움. 또는 증거(證據)로 삼음.
• 亂立(난립) : 제 멋대로 여기저기 마구 나섬.
• 立稻先賣(입도선매) : 벼를 논에 세워 둔 채로 미리 돈을 받고 팖.

碑 비석 비

✽ 字源풀이

'石(돌 석)' 과 '卑(낮을 비)' 의 形聲字로, 비석은 밑(卑)을 튼튼히 하여 돌로 만드니까 돌 석(石)자를 취하였다.

✽ 單語活用例

• 碑銘(비명) : 비면(碑面)에 새긴 글.
• 口碑(구비) : 예로부터 말로 전해 내려오는 것.
• 萬口成碑(만구성비) : 여러 사람이 칭찬하는 것은 송덕비(頌德碑)를 세우는 것과 같다는 말.

暗 어두울 암

✽ 字源풀이

'日(날 일)' 과 '音(소리 음)' 의 형성자로, 어두운 暗黑 속에서는 소리(音)로 상대방을 구분한다는 뜻에서 '어둡다' 의 뜻이다.

✽ 單語活用例

• 暗記(암기) : 외워서 잊지 아니함.
• 明暗(명암) : 밝음과 어두움.
• 暗中摸索(암중모색) : 어두운 가운데서 더듬어 찾음.

驗 시험 험

✽ 字源풀이

'馬(말 마)' 와 '僉(다 첨)' 의 형성자로, 말(馬)을 여럿(僉)이 보고 좋고 나쁨을 가려낸 데서 '시험(試驗)하다' 의 뜻이다.

✽ 單語活用例

• 驗惡(험악) : 지세(地勢), 천후(天候), 도로 등이 나쁘고 험함. 사물의 형세가 매우 나쁨. 인심, 성질, 태도, 생김새 따위가 흉악함.
• 模擬試驗(모의시험) : 입학시험 · 자격시험 따위와 비슷하게 시험삼아 실시해 보는 시험.

核 씨 핵

✽ 字源풀이

'나무 목(木)' 과 '돼지 해(亥)' 의 형성자로, 나무는 씨로 말미암아 자라니까 '씨' 의 뜻이다.

✽ 單語活用例

• 核心(핵심) : 사물의 가장 중심 되는 부분.
• 反核(반핵) : 핵무기나 원자력(原子力) 발전소 또는 그 밖의 모든 원자력 설비의 실험 · 제조 · 배치 · 사용에 반대하는 일.
• 核武裝(핵무장) : 핵무기를 장비하거나 배치하는 일.

爆 불터질 폭

✽ 字源풀이

불 화(火)와 '햇볕 쪼일 폭(暴)' 의 형성자로, 폭발할 때 불(火)이 사납게(暴) 튀니까 불 화(火)자를 취하였다.

✽ 單語活用例

• 起爆(기폭) : 화약(火藥)이 압력이나 열 따위의 충동을 받아 폭발 반응을 일으키는 현상.
• 爆彈宣言(폭탄선언) : 어떤 국면(局面)이나 상태에 폭발적인 작용과 전기(轉機), 반향(反響)을 일으키는 결정적인 선언.

鳥	願	靜	寂	獸	希	森	林
새 조	원할 원	고요할 정	고요할 적	짐승 수	바랄 희	나무빽빽할 삼	수풀 림

새들은 자연 그대로의 조용함을 원하고 짐승들은 자연 그대로의 숲 속을 바랄 뿐이다.

鳥
새 조

❋ 字源풀이
새의 모양을 상형하여 ''와 같이 본뜬 것인데, 해서체의 '鳥'가 된 것이다.

❋ 單語活用例
• 鳥瞰(조감) : 높은 곳에서 아래를 비스듬히 내려다봄.
• 吉鳥(길조) : 사람에게 길한 일이 생길 것을 미리 알려 준다고 하는 새.
• 鳥足之血(조족지혈) : 새발의 피라는 뜻으로, 얼마 되지 않는 아주 적은 양을 이르는 말.

願
원할 원

❋ 字源풀이
'머리 혈(頁)'과 '근원 원(原)'의 형성자로, 소망하는 바가 있으면 높은 언덕(原)에 올라가 머리(頁)를 굽혀 빈다는 데서 '원하다'의 뜻이다.

❋ 單語活用例
• 願書(원서) : 청원(請願)하는 내용의 서류.
• 民願(민원) : 국민의 소원이나 청원. 시민이 행정 기관에 대하여 어떤 특정한 조치를 요구하는 일.
• 所願成就(소원성취) : 바라던 바를 이룸.

靜
고요할 정

❋ 字源풀이
'靑(푸를 청)'과 '다툴 쟁(爭)'의 형성자로, 본래 '밝게 알다(審)'의 뜻이었는데, 뒤에 '고요하다'의 뜻으로 쓰였다.

❋ 單語活用例
• 動靜(동정) : 일이나 현상이 벌어지고 있는 낌새. 움직이는 일과 가만히 있는 일.
• 幽閒靜貞(유한정정) : 부녀(婦女)의 마음씨가 얌전하고 정조(貞操)가 바름.

寂
고요할 적

❋ 字源풀이
'집 면(宀)'과 '아재비 숙(叔)'의 형성자로, 집(宀)이 '조용하다', '편안하다'의 뜻이다.

❋ 單語活用例
• 寂寞(적막) : 고요하고 쓸쓸함. 의지할 데 없이 외로운 것.
• 鬱寂(울적) : 마음이 답답하고 쓸쓸함.
• 寂然不動(적연부동) : 아주 조용하여 움직이지 않음.

獸
짐승 수

❋ 字源풀이
갑골문에 '', 금문에 ''의 자형으로 본래 개를 데리고 사냥하다(狩)의 뜻이었는데, 소전체에서 '獸'의 자형으로 바뀌었다. 곧 '嘼(산짐승 휴 : 畜의 古字)'와 '犬'의 형성자로, '嘼(휴)'자는 가축의 뜻이며, 개와 같이 네발짐승의 총칭으로 쓰였다.

❋ 單語活用例
• 人面獸心(인면수심) : 짐승과 같이 무례하고 흉악한 사람의 마음을 욕하는 말.

希
바랄 희

❋ 字源풀이
본래 베(巾:수건 건)의 올이 효(爻:육효 효)라는 글자처럼 드문드문 있어서 '드물다'라는 뜻으로 사용되었으나, 드물다는 것은 稀少性이 있다는 것이어서 '바라다'의 뜻으로 쓰였다.

❋ 單語活用例
• 希望(희망) : 앞일에 대한 바람.
• 希望賣買(희망매매) : 장래에 이익을 얻을 수 있는 물건을 매매하는 일. 논에 있는 벼나 그물에 든 고기를 매매하는 것 따위.

森
나무빽빽할 삼

❋ 字源풀이
수풀에는 나무(木)가 많으니 '빽빽하다'는 뜻이다.

❋ 單語活用例
• 森然(삼연) : 숲이 많이 우거진 모양. 엄숙한 모양, 긴장되거나 날카로운 모양.
• 森嚴(삼엄) : 질서가 바로 서고 무서울 만큼 엄숙(嚴肅)함.
• 森羅萬象(삼라만상) : 우주 사이에 존재하는 온갖 사물과 현상.

林
수풀 림

❋ 字源풀이
'나무 목(木)'자를 겹쳐서, 나무가 한곳에 많이 모여 있는 '숲'이란 뜻이다.

❋ 單語活用例
• 林學(임학) : 임업(林業)에서 이론과 운영 방법에 대해 연구하는 학문.
• 綠林(녹림) : 푸른 숲. 도둑의 소굴.
• 酒池肉林(주지육림) : 술이 못을 이루고 고기가 숲을 이루었다는 뜻으로, 호화롭게 잘 차린 술잔치를 비유하는 말.

어머머! 바다를 멀리하고 어디를 가는 거에요?

나는 산이 좋아~

墓(묘)가 굉장히 크군.

돈 많은 자들의 과시용일 뿐이야.

그러면서 자연을 보호한다고 그러지

鳥願靜寂(조원 정적) 새들은 자연 그대로의 조용함을 원하고

獸希森林(수희 삼림) 짐승은 자연 그대로의 숲 속을 바랄 뿐이다.

111

반딧불 **형**　　눈 **설**　　어조사 **지**　　공 **공**

갖은 고생을 하며 부지런히 학문을 닦은 공.

졸업을 축하할 때 흔히 쓰이는 말로 '螢雪之功'이라는 말이 있다. 곧 많은 고생을 하면서 열심히 공부하여 얻은 보람의 뜻을 지닌 고사성어이다.

이 말은 晉書에 전하는 고사로서 晉나라 때 車胤(차윤)이라는 선비는 가난하여 기름이 없어서 반딧불로 비추어 책을 읽었으나, 벼슬이 상서랑에 이르렀고, 孫康(손강)이라는 선비도 역시 가난하여 눈빛에 비추어 책을 읽었으나, 벼슬이 어사대부에 이르렀다고 한다.

이처럼 차윤은 반딧불(螢), 손강은 눈빛(雪)의 공으로 성공하였다 하여 '螢雪之功'이라는 성어가 생겼음을 알고, 오늘날 대낮같이 밝은 전등불빛 밑에 책을 읽는 자신의 좋은 환경을 생각하면, 책을 열심히 읽지 않을 수 없을 것이다.

故事成語

教育

어려운 **部首字** 익히기

◉ 산비탈에 위가 튀어나온 바위 모양을 본뜬 글자로, 언덕을 뜻하는 글자이다.

厄(재앙 액) : 언덕(厂) 아래 사람이 무릎을 구부리고(巴) 앉아 있으면 위험하다는 데서 '재앙'의 뜻이다.

原(근원 원) : 언덕(厂)의 바위밑 샘에서 나오는 물(泉)이 물줄기의 근원.

厂

언덕 엄
(민엄 호)

기타) 厓(언덕 애), 厚(두터울 후), 厥(그 궐), 厭(싫을 염)

14 教育

105	初校段階 초 교 단 계	초등학교부터 단계별로
106	漢字教育 한 자 교 육	한자를 교육하는 것은
107	全課柱礎 전 과 주 초	모든 과목의 기둥이 되고 주춧돌이 되나니
108	必須學習 필 수 학 습	반드시 학습시켜서
109	培養卓才 배 양 탁 재	탁월한 영재를 배양해야
110	貢獻人類 공 헌 인 류	인류에 공헌할 수 있다.
111	尤積知識 우 적 지 식	더욱 전문지식을 쌓아서
112	弘揚傳統 홍 양 전 통	전통문화를 널리 선양하자.

教育

初	校	段	階	漢	字	敎	育
처음 초	학교 교	층계 단	섬돌 계	한수 한	글자 자	가르칠 교	기를 육

초등학교부터 단계별로 한자를 교육하는 것은

初
처음 초

❋ 字源풀이
옷(衤)을 만들 때는 먼저 가위나 칼(刀)로 옷감을 재단한다는 데서 '처음'의 뜻이다.

❋ 單語活用例
• 初面(초면) : 처음으로 대하여 봄.
• 自初(자초) : '처음부터'의 뜻.
• 首邱初心(수구초심) : 여우가 죽을 때 고향 쪽으로 머리를 둔다는 뜻으로, 고향을 생각하는 마음을 말함.

校
학교 교

❋ 字源풀이
본래는 '나무 목(木)'과 '사귈 교(交)'의 形聲字로, 형구를 나타낸 글자인데, 뒤에 '학교'의 뜻으로 쓰였다.

❋ 單語活用例
• 校壇(교단) : 학교의 운동장에서 훈시(訓示)하거나 지휘(指揮)하거나 할 때 올라서는 단.
• 校正記號(교정기호) : 식자(植字) 조판상의 잘못된 점을 바로잡기 위한 지시를 문구(文句) 대신으로 나타내는 일정한 기호.

段
층계 단

❋ 字源풀이
'끝 단(耑)'의 省體인 '�'과 '창 수(殳)'의 형성자로, 풀뿌리를 쳐서(殳) '분단하다'의 뜻이었는데 '절단부분', '계단'의 뜻으로도 쓰인다.

❋ 單語活用例
• 手段(수단) : 일을 처리하여 내는 솜씨와 꾀. 어떤 목적을 이루기 위한 방편(方便).
• 三段論法(삼단논법) : 대전제·소전제의 두 명제(命題)로부터 결론인 판단을 내리는 간접추리.

階
섬돌 계

❋ 字源풀이
'언덕 부(阜: 阝)'와 '다 개(皆)'의 형성자로, 층층이 쌓인 것이 언덕(阜)과 같으므로 '섬돌'의 뜻이다.

❋ 單語活用例
• 階級(계급) : 지위·관직 등의 등급. 신분·재산·직업 등으로 나누어진 사회적 직위.
• 位階(위계) : 벼슬의 품계(品階), 등급(等級).
• 階高職卑(계고직비) : 품계는 높고 벼슬은 낮음.

漢
한수 한

❋ 字源풀이
'물 수(氵)'와 '찰흙 근(堇)'의 형성자로, 본래 강 이름으로 쓰인 글자인데, 뒤에 國名이 되었다.

❋ 單語活用例
• 漢籍(한적) : 한문 서적. 한서(漢書).
• 銀漢(은한) : 은하수(銀河水).
• 漢江投石(한강투석) : 한강에 돌 던지기라는 뜻으로 지나치게 미미하여 전혀 효과가 없음을 비유.

字
글자 자

❋ 字源풀이
'집 면(宀)'과 '아들 자(子)'의 會意字이다. 원래는 '집(宀) 안에서 아이(子)를 낳다'라는 뜻이었으나, 뒤에 '글자'의 뜻으로 쓰였다.

❋ 單語活用例
• 字源(자원) : 글자의 만들어진 근원.
• 僻字(벽자) : 흔히 쓰이지 않는 괴벽(乖僻)한 글자.
• 識字憂患(식자우환) : 글자를 아는 것이 도리어 근심을 사게 된다는 말.

敎
가르칠 교

❋ 字源풀이
'인도할 교(爻)'와 '칠 복(攵)'의 合體字로, 어린 아이가 본받도록 매를 대다에서 '가르치다'의 뜻이다.

❋ 單語活用例
• 敎領(교령) : 천도교를 대표하는 직위. 또는 그 직위에 있는 사람.
• 邪敎(사교) : 건전하지 못하고 요사스러운 종교.
• 敎學相長(교학상장) : 가르쳐 주거나 배우거나 다 나의 학업을 증진시킨다는 뜻.

育
기를 육

❋ 字源풀이
소전에 '𠫓'의 자형으로, 어머니의 배에서 갓 나온 아이의 모양(𠫓→𠫓)에 '夕→肉→月'을 더하여 만든 글자인데, 아이를 낳아 '기르다'의 뜻으로 쓰였다.

❋ 單語活用例
• 育成(육성) : 잘 자라나도록 길러 내는 것.
• 發育(발육) : 생물이 자라남.
• 全人敎育(전인교육) : 지식이나 기술 등에 치우치지 않고 인간이 가지고 있는 모든 자질을 전면적, 조화적으로 육성하려는 교육.

全	課	柱	礎	必	須	學	習
온전 전	과정 과	기둥 주	주춧돌 초	반드시 필	모름지기 수	배울 학	익힐 습

모든 과목의 기둥이 되고 주춧돌이 되나니 반드시 학습시켜서

全
온전 전

❋ 字源풀이
'入(들 입)'과 '구슬 옥(玉 玉)'의 회의자로, 玉 즉 보배는 집 안에 잘 보관하여 손상되지 않게 해야 함으로 '완벽' 곧 '온전'의 뜻으로 쓰였다.

❋ 單語活用例
• 全軍(전군) : 한 나라 군대(軍隊)의 전체.
• 健全(건전) : 건실(健實)하고 완전함. 건강하고 병이 없음.
• 文武兼全(문무겸전) : 문과 무를 다 갖추고 있음.

課
과정 과

❋ 字源풀이
'말씀 언(言)'과 '실과 과(果)'의 형성자로, 물어서(言) 그 실력을 '시험하다'의 뜻이었는데, '과정', '학업' 등의 뜻으로도 쓰인다.

❋ 單語活用例
• 課稅(과세) : 세금을 물림.
• 放課(방과) : 그 날의 정해진 학과(學課)를 끝냄.
• 人事考課(인사고과) : 인원 배치·품삯 책정·교육 훈련 따위에 참고하기 위하여 종업원들의 능력과 성적·태도를 평가하는 일.

柱
기둥 주

❋ 字源풀이
'나무 목(木)'과 '임금 주(主)'의 형성자로, 기둥은 집에 있어서 가장 중요한 부분이기 때문에 임금 주(主)자를 취하였다.

❋ 單語活用例
• 柱聯(주련) : 기둥이나 바람벽 같은 데 장식으로 써서 붙이는 글씨.
• 四柱(사주) : 사람이 난 해·달·날·때의 네 가지.
• 膠柱鼓瑟(교주고슬) : 고지식하여 융통성이 없음.

礎
주춧돌 초

❋ 字源풀이
'돌 석(石)'과 '회초리 초(楚)'의 형성자로, '楚'는 苦楚의 뜻으로 기둥을 받치고 있는 돌(石)은 매우 압을 받음이 고초스러운 것이므로 '주춧돌'의 뜻이 되었다.

❋ 單語活用例
• 定礎(정초) : 기초를 잡아 정함. 머릿돌.
• 扙打基礎(항타기초) : 땅에 박은 말뚝 위에다가 다른 물건을 올릴 수 있도록 하는 기초.

必
반드시 필

❋ 字源풀이
소전에 '𣲍'의 자형으로 '弋(막대기 익, 주살 익)'과 '八(여덟 팔)'의 형성자인데, 가축을 몰 때는 막대기가 꼭 필요하므로 '반드시'의 뜻이다. 部首가 마음 심(心)이지만, 마음 심(心)자와 전혀 상관없는 글자이다.

❋ 單語活用例
• 何必(하필) : 다른 방도(方途)를 취하지 않고 어찌 꼭.
• 必修(필수) : 반드시 학습하여야 함.
• 事必歸正(사필귀정) : 일은 반드시 바른 길로 돌아감.

須
모름지기 수

❋ 字源풀이
鬚髥(수염)은 얼굴에 난 털(彡)이기 때문에, '터럭 삼(彡)'과 '머리 혈(頁)'의 합체자로 '수염'의 뜻이다.

❋ 單語活用例
• 必須科目(필수과목) : 여러 학과목 가운데 반드시 익혀야 하는 학과.
• 終須一別(종수일별) : 끝내는 이별해야 한다는 뜻으로, 그 자리에서 작별하나 좀더 가서 작별하나 섭섭하기는 마찬가지라는 말.

學
배울 학

❋ 字源풀이
여러 가지 설이 있으나, 본래 아이가 책상(几:책상 궤) 위에서 산가지(爻 : 산가지의 상형)를 두 손(臼 : 두 손의 상형)으로 들고 셈을 배운다는 데서 '배우다'의 뜻으로 쓰였다.

❋ 單語活用例
• 譜學(보학) : 각 성씨의 계보(系譜)에 관한 지식이나 학문.
• 苦學(고학) : 손수 학비를 벌어 가며 고생스럽게 배움.
• 曲學阿世(곡학아세) : 그른 학문으로 세상 사람에게 아첨(阿諂)함.

習
익힐 습

❋ 字源풀이
본래는 '깃 우(羽)'에 '날 일(日)'을 합한 글자로, 매일 쉬지 않고 나는 것을 습득한다는 뜻에서 '익히다'의 뜻이 된 것이다. 뒤에 '日'이 '白'자로 변하였다.

❋ 單語活用例
• 習慣(습관) : 여러 번 되풀이함으로써 저절로 익고 굳어진 행동(行動).
• 見習(견습) : 남이 하는 일을 직접 보면서 익힘.
• 弊風惡習(폐풍악습) : 폐해가 되는 나쁜 풍습.

教育

培	養	卓	才	貢	獻	人	類
북돋울 배	기를 양	높을 탁	재주 재	바칠 공	드릴 헌	사람 인	무리 류

탁월한 영재를 배양해야 인류에 공헌할 수 있다.

培 북돋울 배

❊ 字源풀이

'흙 토(土)'와 '다투는 소리 비(咅:呸와 同字)'의 형성자로, 힘써(咅) 흙(土)을 더하여 높이 한다에서 '북돋다'의 뜻이 되었다.

❊ 單語活用例

• 培土(배토) : 그루에 흙을 두두룩하게 덮어 주는 일.
• 栽培(재배) : 식물을 심어서 가꾸는 일.
• 肥培管理(비배관리) : 토지에 농작물의 씨를 뿌려서 거두어들일 때까지의 손길.

養 기를 양

❊ 字源풀이

'양 양(羊)'과 '밥 식(食)'의 형성자로, 기름진 음식을 만들어 양처럼 유순하게 '봉양한다'는 뜻이다.

❊ 單語活用例

• 養豚(양돈) : 돼지를 먹여 기름.
• 滋養(자양) : 몸의 영양(營養)을 좋게 함.
• 養虎遺患(양호유환) : 호랑이를 길러 근심을 남김. 스스로 화를 자초(自招)했다는 뜻.

卓 높을 탁

❊ 字源풀이

소전의 자형으로 볼 때, '匕(비수 비)'와 '早(아침 조)'의 合體字로 '早'는 곧 태양(日)이 사방의 가운데(十)에 있다는 뜻에서 높다(高)의 뜻이다. '匕'는 '比(견줄 비)'의 省體로 비견할수록 더욱 높다는 뜻에서 '탁월하다'의 뜻이 되었다.

❊ 單語活用例

• 食卓(식탁) : 음식을 차려 놓는 큰 탁자.
• 卓上空論(탁상공론) : 실현성이 없는 헛된 이론(理論).

才 재주 재

❊ 字源풀이

'才'의 갑골문은 '♁, ♀, ♥', 金文은 '♀,中,♥' 등의 자형으로서 식물의 싹이 흙 속에서 처음 돋아나는 모양을 나타낸 것이다. '才'자가 뒤에 '재주, 재능'의 뜻으로 쓰이게 되자, '있다'의 뜻을 가진 자형으로서 소전의 '杜'(在)와 같이 '才'에 '土(흙 토)'를 더하여 '在(있을 재)'자를 또 만들었다. '在'는 '才'의 聲符로 만들어진 形聲字이다.

❊ 單語活用例

• 才子佳人(재자가인) : 뛰어난 젊은 남녀.

貢 바칠 공

❊ 字源풀이

'조개 패(貝)'와 '장인 공(工)'의 형성자로, 재물을 정교히(工) 만들어 윗 기관에 헌납하다에서 '바치다'의 뜻이 되었다.

❊ 單語活用例

• 朝貢(조공) : 속국(屬國)이 주권국(主權國)에게나, 제후국(諸侯國)이 천자(天子)에게 물건을 바치던 일.
• 惟正之貢(유정지공) : 해마다 의례(儀禮)로 궁중 및 서울의 고관(高官)에게 바치던 공물(貢物).

獻 드릴 헌

❊ 字源풀이

'개 견(犬)'과 '솥 권(鬳)'의 형성자이다. 솥 권(鬳)자는 곧 '솥 력(鬲)'과 '호랑이 호(虍)'의 합체자로, 호랑이(虍)가 새겨진 솥(鬲)을 뜻한다. 여기에 개(犬)를 넣어 탕을 끓여 조상신에게 바친다고 해서 '바칠 헌(獻)'자가 되었다.

❊ 單語活用例

• 獻身(헌신) : 몸을 바쳐 있는 힘을 다함.
• 獻芹之誠(헌근지성) : 정성을 다하여 올리는 마음.

人 사람 인

❊ 字源풀이

남자 어른의 옆모습을 상형하여 '⺅, ⼈, 几'과 같이 그린 것인데, 楷書體의 '人'이 된 것이다. '人'은 본래 '女'의 대칭자로서 남자의 뜻으로 쓰인 것인데, 뒤에 사람의 뜻으로 전의되자 '男(사내 남)'자를 또 만들었다.

❊ 單語活用例

• 人格(인격) : 사람의 품격(品格). 도덕 행위의 주체.
• 寡人(과인) : 임금이 '자기'를 겸손(謙遜)하게 일컫던 말.
• 佳人薄命(가인박명) : 아름다운 여자는 명이 짧음.

類 무리 류

❊ 字源풀이

'犬(개 견)'과 '頪(명백할 뢰)'의 형성자로, 개의 모양이 서로 비슷하므로 '종류'의 뜻으로 쓰였다.

❊ 單語活用例

• 類似(유사) : 서로 비슷한 것.
• 書類(서류) : 글자로 기록한 문서(文書)의 총칭.
• 類類相從(유유상종) : 같은 동아리끼리 서로 왕래하며 사귀는 일.

尤	積	知	識	弘	揚	傳	統
더욱 우	쌓을 적	알 지	알 식	클 홍	날릴 양	전할 전	거느릴 통

더욱 전문지식을 쌓아서 전통문화를 널리 선양하자.

尤
더욱 우

❊ 字源풀이
'尢(절름발이 왕)'자에 점을 하나 가한 글자로, 본래는 특이한 물건을 손으로 뽑아낸다는 뜻에서 '더욱'의 뜻으로 쓰였다.

❊ 單語活用例
• 尤物(우물) : 가장 좋은 물건. 얼굴이 잘 생긴 여자.
• 怨尤(원우) : 원망(怨望)하고 꾸짖음.
• 怨天尤人(원천우인) : 하늘을 원망하고 사람을 탓함.

積
쌓을 적

❊ 字源풀이
'벼 화(禾)'와 '꾸짖을 책(責)'의 형성자로, '責'에는 힘써 구하다의 뜻이 있으므로 수확한 벼(禾)를 힘써(責) '쌓다'의 뜻이다.

❊ 單語活用例
• 積立(적립) : 모아서 쌓아 둠.
• 過積(과적) : (짐 따위를) 지나치게 많이 싣거나 쌓음.
• 塵積爲山(진적위산) : 티끌이 모여 태산(泰山).

知
알 지

❊ 字源풀이
어떤 일을 알리는 데는 입(口)과 화살(矢)로 한다는데서 '알다'의 뜻이다.

❊ 單語活用例
• 知性(지성) : 사물을 깨달아 아는 능력. '지성인'의 준말.
• 告知(고지) : 알림. 어떤 사실에 관한 의사(意思)를 상대방에게 알리는 행위.
• 溫故知新(온고지신) : 옛것을 익히고 그것을 미루어서 새것을 앎.

識
알 식

❊ 字源풀이
'말씀 언(言)'과 '戠'의 형성자이다. '戠'은 '識'의 古字로 어떤 일의 眞僞 여부를 알려면 마음의 소리(音)인 말로써 안다는 데서 말씀 언(言)을 더하였다. '기록하다'의 뜻으로 쓰일 때는 '지'로 발음한다.

❊ 單語活用例
• 見識(견식) : 견문(見聞)과 학식(學識).
• 標識(표지) : 어떤 사물을 다른 것과 구별하여 알기 위한 기록.
• 目不識丁(목불식정) : 낫 놓고 기억자도 모를 만큼 아주 무식함.

弘
클 홍

❊ 字源풀이
팔을 굽혀('厶'는 '肱(팔 굉)'의 고자) 활(弓:활 궁)의 시위를 당길 때 나는 큰 소리를 뜻한 글자인데, '크다', '넓다'의 뜻으로 쓰인다.

❊ 單語活用例
• 弘報(홍보) : 일반에게 널리 알림.
• 寬弘(관홍) : 너그럽고 도량(度量)이 큼.
• 弘益人間(홍익인간) : 널리 인간을 이롭게 함이라는 뜻.

揚
날릴 양

❊ 字源풀이
'손 수(扌)'와 '빛날 양(昜: 陽의 古字)'의 형성자로, 손으로 들어 밝게 보게 하다에서 '날리다'의 뜻이다.

❊ 單語活用例
• 揚力(양력) : 비행기의 날개와 같은 얇은 판을 기울여서 유체(流體) 속을 움직일 때 판의 진행방향과 수직으로 작용하는 힘.
• 揭揚(게양) : (매달아) 높이 올림.
• 立身揚名(입신양명) : 출세(出世)하여 이름을 떨침.

傳
전할 전

❊ 字源풀이
'사람 인(亻)'과 '오로지 전(專)'의 형성자로, 빨리 가는 역마를 타고 문서(專)를 전한 데서 '전하다'의 뜻이다. '專(오로지 전)'은 옛날 관청의 문서를 뜻한다.

❊ 單語活用例
• 傳承(전승) : 물려주어서 이어 나감.
• 宣傳(선전) : 어떤 사물·사상·주의(主義)를 많은 사람에게 깨우치는 일.
• 父傳子傳(부전자전) : 대대로 아버지가 아들에게 전함.

統
거느릴 통

❊ 字源풀이
'실 사(糸)'와 '채울 충(充)'의 형성자이다. 명주실을 뽑을 때 여러 고치의 실마리들이 한 줄기로 모여 이끌린다는 데서 '거느리다'의 뜻으로도 쓰인다.

❊ 單語活用例
• 系統(계통) : 서로 관련되어 있는 부분들의 동일된 조직(組織).
• 信託統治(신탁통치) : 국제 연합(聯合)의 신탁을 받은 나라가 일정한 지역을 통치하는 것.

117

사내 부 <夫>!

아들 자 <子>!

헛헛헛! 너희들 學校(학교)에서 한자 배우니?

위 상 <上>!

아래 하 <下>!

우와~ 제법인데?

漢字(한자)는 모든 지식 분야의 기둥이 되고 주춧돌이 된단다. 그러니,

'必須學習' (필수학습)

반드시 학습을 하라는 뜻이다.

옙!

탁월한 英才(영재)를 培養(배양)해야

人類社會(인류사회)에 貢獻(공헌)할 수 있다.

너도 專門知識(전문지식)을 쌓아서

傳統文化(전통문화)를 널리 宣揚(선양) 해 보렴~!

그림 **화**　　용 **룡**　　점 **점**　　눈동자 **정**

용을 그리는데 눈동자도 그려 넣는다는 뜻.
곧 사물의 가장 중요한 부분을 완성시킴.

南北朝 시대, 南朝인 梁나라에 張僧繇(장승요)라는 사람이 있었다. 右軍將軍과 吳興太守를 지냈다고 하니 벼슬길에서도 立身한 편이지만 그는 붓 하나로 모든 사물을 실물과 똑같이 그리는 화가로 유명했다.

어느 날, 장승요는 金陵(南京)에 있는 安樂寺의 주지로부터 용을 그려 달라는 부탁을 받았다. 그는 절의 벽에다 검은 구름을 헤치고 이제라도 곧 하늘로 날아오를 듯한 두 마리의 용을 그렸다. 물결처럼 꿈틀대는 몸통, 갑옷의 비늘처럼 단단해 보이는 비늘, 날카롭게 뻗은 발톱에도 생동감이 넘치는 용을 보고 찬탄하지 않는 사람이 없었다.

그런데 한 가지 이상한 것은 용의 눈에 눈동자가 그려져 있지 않았다. 사람들이 그 이유를 묻자 장승요는 이렇게 대답했다.

"눈동자를 그려 넣으면 용은 당장 벽을 박차고 하늘로 날아가 버릴 것이오."

그러나 사람들은 그의 말을 믿으려 하지 않았다. 당장 눈동자를 그려 넣으라는 星火督促에 견디다 못한 장승요는 한 마리의 용에 눈동자를 그려 넣기로 했다. 그는 붓을 들어 용의 눈에 '획' 하니 점을 찍었다. 그러자 돌연 벽 속에서 번개가 번쩍이고 천둥소리가 요란하게 울려 퍼지더니 한 마리의 용이 튀어나와 비늘을 번뜩이며 하늘로 날아가 버렸다. 그러나 눈동자를 그려 넣지 않은 용은 벽에 그대로 남아 있었다고 한다.

故事成語
藝術

어려운 部首字 익히기

옛 사사로울 사
(마늘 모)

● '私(사)'의 古字로서 '사사롭다'는 뜻으로 쓰이는 글자이다.

去(갈 거) : 본래의 자형은 사람이 문턱을 나가는 모양을 본뜬 글자이다.
參(석 삼, 참여할 참) : 별 삼형제(晶 → 品 → 厽)와 터럭 삼(彡)을 합한 글자로, '참여하다'의 뜻이다. 삼(參=三)은 假借로 쓴 것이다.

기타) 厹(세모창 구), 㲋(토끼 준)

120

15 藝術

113	磨墨古硯 마 묵 고 연	오래된 벼루에 먹을 갈아
114	揮毫宣紙 휘 호 선 지	화선지에 붓을 휘둘러
115	梅蘭菊竹 매 란 국 죽	매화, 난초, 국화, 대나무 사군자를 그리니
116	書畫共軌 서 화 공 궤	동양예술의 글씨와 그림은 그 바탕이 같다.
117	映像演劇 영 상 연 극	영화, 연극
118	歌曲管絃 가 곡 관 현	가곡, 관현악
119	建築寫眞 건 축 사 진	건축, 사진 등도
120	比現西藝 비 현 서 예	현대 서양 예술의 수준에 비견할 만하다.

藝術

磨	墨	古	硯	揮	毫	宣	紙
갈 마	먹 묵	예 고	갈 연	휘두를 휘	터럭 호	베풀 선	종이 지

오래된 벼루에 먹을 갈아 화선지에 붓을 휘둘러

磨 갈 마

✻ 字源풀이

본래는 '石(돌 석)'과 '靡(문지를 마, 쓰러질 미)'의 形聲字로, 돌(石)로 잘게 부수는(靡) '맷돌'의 뜻이었는데 '갈다'의 뜻으로도 쓰인다.

✻ 單語活用例

- 研磨(연마) : 갈고 닦음. 노력을 거듭하여 정신이나 기술을 닦음. 학문을 연구함.
- 切磋琢磨(절차탁마) : 옥이나 돌을 자르고 갈고 쪼고 닦고 하여 빛을 낸다는 뜻으로, 학문과 덕행을 닦음을 비유하는 말.

墨 먹 묵

✻ 字源풀이

검은(黑) 진흙(土)으로 만든 것이 '먹'이라는 뜻이다.

✻ 單語活用例

- 墨守(묵수) : 굳건히 지킴.
- 遺墨(유묵) : 살았을 때 써 둔 필적(筆跡).
- 近墨者黑(근묵자흑) : 먹을 가까이 하면 검어진다라는 뜻으로, 나쁜 사람과 가까이 하면 나쁜 데 물들기 쉽다는 말.

古 예 고

✻ 字源풀이

옛날이야기가 옛사람의 입(口)에서 열(十) 번이나 전해 내려와 매우 '오래다'의 뜻이다.

✻ 單語活用例

- 古今(고금) : 옛날과 지금.
- 考古(고고) : 유물과 유적으로써 고대의 역사적 사실을 연구함.
- 萬古風霜(만고풍상) : 사는 동안에 겪은 많은 고생.

硯 갈 연

✻ 字源풀이

'돌 석(石)'과 '볼 견(見)'의 형성자로, 本義는 돌의 미끄러움을 뜻한 것인데 뒤에 '벼루'의 뜻으로 쓰였다.

✻ 單語活用例

- 硯滴(연적) : 벼룻물을 담는 그릇.
- 端溪硯(단계연) : 단계석(端溪石)으로 만든 벼루.
- 紙筆硯墨(지필연묵) : 종이, 붓, 벼루, 먹.

揮 휘두를 휘

✻ 字源풀이

손(扌)으로 군대(軍)를 지휘(指揮)하다에서 '휘두르다'의 뜻이다.

✻ 單語活用例

- 揮毫(휘호) : 붓을 휘두른다는 뜻으로 미술품으로서의 글씨를 쓰거나 그림을 그림. 또는 그 작품.
- 指揮(지휘) : 단체를 이끌어 행동을 통솔함.
- 一筆揮之(일필휘지) : 글씨를 단숨에 내리씀.

毫 터럭 호

✻ 字源풀이

'터럭 모(毛)'와 '높을 고(高)'의 省體인 '高'의 형성자로, '가늘고 긴 털'의 뜻이다. '高'를 발음요소로 취하였지만, '길다'는 뜻도 취하였다.

✻ 單語活用例

- 小毫(소호) : 작은 털끝만큼의 분량이나 정도.
- 秋毫(추호) : 가을철에 가늘어진 짐승의 털이란 뜻으로, 썩 작거나 적음을 비유하는 말.
- 玉毫光明(옥호광명) : 부처의 미간(眉間)에 있는 흰털에서 나오는 빛.

宣 베풀 선

✻ 字源풀이

'宀(집 면)'과 '亘(돌 선)'의 형성자로, 본래 '큰 방'이라는 뜻인데, 뒤에 '베풀다'의 뜻이 되었다.

✻ 單語活用例

- 宣告(선고) : 널리 알림. 재판의 판결을 일반에게 발표함.
- 畵宣紙(화선지) : 선지(宣紙)의 하나.
- 宣戰布告(선전포고) : 적국에 대하여 전쟁을 개시한다는 뜻을 정식으로 국내와 국외에 선언·공포(公布)함.

紙 종이 지

✻ 字源풀이

'실 사(糸)'와 '뿌리 씨(氏)'의 형성자로, 옛날에는 낡은 베옷을 삶아 종이를 만들었기 때문에 '종이'의 뜻이 되었다.

✻ 單語活用例

- 洛陽紙貴(낙양지귀) : 낙양의 종이가 귀해졌다는 뜻으로, 문장(文章)이나 저서(著書)가 호평을 받아 잘 팔림을 이르는 말.
- 馬糞紙(마분지) : 짚을 원료로 하여 만든 빛이 누르고 품질이 낮은 종이.

梅	蘭	菊	竹	書	畵	共	軌
매화 매	난초 란	국화 국	대 죽	글 서	그림 화	한가지 공	수레바퀴 궤

매화, 난초, 국화, 대나무 사군자를 그리니 동양예술의 글씨와 그림은 그 바탕이 같다.

梅 매화 매

※ 字源풀이

'나무 목(木)'과 '매양 매(每)'의 형성자로, 본의는 줄기와 잎이 무성한 매화의 본자인 '某'자가 '모모'의 뜻으로 轉義되자, '梅'자를 '매화'의 뜻으로 쓰게 되었다.

※ 單語活用例

• 雪中梅(설중매) : 눈 속에 핀 매화.
• 梅子十二(매자십이) : 매화나무는 심은 지 12년 만에 열매를 맺게 된다는 말.

蘭 난초 란

※ 字源풀이

'풀 초(艹)'와 '가로막을 란(闌)'의 형성자로, 난초도 풀의 일종이니까 풀 초(艹)자를 취하여 '난초'의 뜻이 되었다.

※ 單語活用例

• 蘭香(난향) : 난초의 향기.
• 芝蘭(지란) : 지초(芝草)와 난초. 높고 맑은 인품을 비유하는 말.
• 金蘭之交(금란지교) : 벗 사이의 매우 두터운 교분(交分).

菊 국화 국

※ 字源풀이

'풀 초(艹)'와 '움켜질 국(匊)'의 형성자로, '국화'의 뜻이다.

※ 單語活用例

• 菊版(국판) : 종이의 규격판의 한 가지. 가로 636mm, 세로 939mm로 A1판보다 조금 큼.
• 霜菊(상국) : 서리 올 때에 핀 국화.
• 春蘭秋菊(춘란추국) : 봄의 난초와 가을의 국화는 각기 특색이 있어 어느 것이 더 낫다고 할 수 없음.

竹 대 죽

※ 字源풀이

대나무 잎의 모양을 본떠 '艸'과 같이 그린 象形字인데, 해서체의 '竹(대 죽)'자가 된 것이다.(갑골문에 '竹'자가 없는 것으로 보아 殷代에는 黃河 이북에 아직 대나무가 없었음을 알 수 있다.)

※ 單語活用例

• 長竹(장죽) : 긴 담뱃대.
• 竹馬故友(죽마고우) : 대말을 타고 놀던 벗이란 뜻으로, 어릴 때부터 같이 놀며 자란 벗.

書 글 서

※ 字源풀이

'붓 율(聿)'과 '가로 왈(曰)'의 合體字로, 말(曰)로 전해져 내려오는 것을 붓(聿)으로 옮겨 쓴다는 데서 '글', '책'의 뜻이다. 다른 풀이도 있다.

※ 單語活用例

• 但書(단서) : 법률 조문(條文)이나 문서 등에서, 본문 다음에 '단'자를 쓰고 그 본문에 풀이나 조건, 예외 따위를 밝혀 정한 글.
• 身言書判(신언서판) : 사람됨을 판단하는 네 가지 기준으로 곧 신수(身手)와 말씨와 문필(文筆)과 판단력을 일컬음.

畵 그림 화

※ 字源풀이

'畵'자는 甲骨文에 '𤔖', 金文에 '𤔖, 𤔖, 𤔖' 등의 자형으로서 밭두둑을 쌓아 구별하듯이 붓을 손에 잡고(聿) 가로세로로 금을 그어 '긋다'의 뜻을 나타낸 會意字이다. 뒤에 '畵(그을 획)'이 '그림'의 뜻으로 전의되자, '刂'(칼 도)를 더하여 '劃(그을 획)'자를 또 만들었다.

※ 單語活用例

• 畵蛇添足(화사첨족) : 뱀을 그리면서 발까지 그린다는 뜻으로, 쓸데없이 군짓을 하다가 도리어 실패함을 비유한 말.

共 한가지 공

※ 字源풀이

'共'의 金文은 '𦥑, 𦥑, 𦥑', 小篆은 '𦥑'의 자형으로서 양손으로 물건을 받들어 드리는 동작을 나타낸 회의자이다. 뒤에 '共'이 '함께, 한가지'의 뜻으로 전의되자, '供(바칠 공)', '拱(두손 맞잡을 공)' 등의 자형으로 累增字가 만들어졌다.

※ 單語活用例

• 天人共怒(천인공노) : 하늘과 땅이 함께 분노(憤怒)한다는 뜻. 도저히 용서 못함을 비유.

軌 수레바퀴 궤

※ 字源풀이

'수레 거(車)'와 '아홉 구(九)'의 형성자로 수레바퀴가 지나간 흔적의 뜻이었는데, '수레바퀴'의 뜻으로도 쓰인다.

※ 單語活用例

• 軌道(궤도) : 수레의 바큇자국이 난 길. 레일을 깐 기차나 전차 따위의 길.
• 無限軌道(무한궤도) : 수레 앞뒤 바퀴를 휩싸 둘러 제물로 궤도 노릇을 하게 된 장치.

藝術

映	像	演	劇	歌	曲	管	絃
비칠 영	형상 상	펼 연	심할 극	노래 가	굽을 곡	대롱 관	줄 현

영화, 연극, 가곡, 관현악,

映
비칠 영

✽ 字源풀이
'날 일(日)' 과 '가운데 앙(央)' 의 形聲字로, 태양(日)이 하늘 가운데(央)에서 '밝게', '비치다' 의 뜻이 되었다.

✽ 單語活用例
- 映窓(영창) : 방을 밝게 하기 위하여 방과 마루 사이에 낸 두 쪽의 미닫이.
- 放映(방영) : 텔레비전으로 방송하는 일.
- 映雪讀書(영설독서) : 눈빛에 비추어 글을 읽음.

像
형상 상

✽ 字源풀이
'사람 인(人)' 과 '코끼리 상(象)' 의 형성자로, 옛날 북방에서는 산 코끼리를 보기 어려우므로 그 형상을 그려 와서 보았으므로 '비슷하다' 의 뜻이었는데, '형상' 의 뜻이 되었다.

✽ 單語活用例
- 氣像(기상) : 드러나는 정신과 몸가짐.
- 偶像崇拜(우상숭배) : 신 이외의 사람이나 물체를 신앙(信仰)의 대상으로서 숭배하는 일.

演
펼 연

✽ 字源풀이
'물 수(氵)' 와 '동방 인(寅)' 의 형성자로, 물이 유유히 흐름을 뜻한다. 나아가 생각한 바를 물 흐르듯이 말로 '넓히다' 는 뜻으로도 쓰인다.

✽ 單語活用例
- 演繹(연역) : 한 사실에서 다른 사실을 추론(推論)해 냄 .
- 講演(강연) : 청중 앞에서 강의(講義) 형식으로 이야기하는 것.
- 口演童話(구연동화) : 어린아이를 상대로 입으로 재미있게 들려주는 동화.

劇
심할 극

✽ 字源풀이
'원숭이 거(豦)' 에 '칼 도(刂)' 를 합한 글자로, '매우 심하다' 의 뜻이다. 호랑이(虍)와 멧돼지(豖)가 심하게 싸워 결판을 낸다는 데서 '심하다' 의 뜻이다.

✽ 單語活用例
- 劇團(극단) : 연극을 전문으로 하는 단체.
- 寸劇(촌극) : 아주 짧은 연극. 토막극.
- 農時方劇(농시방극) : 농사철이 되어 일이 한창 바쁨.

歌
노래 가

✽ 字源풀이
'노래할 가(哥)' 자가 뒤에 兄의 뜻으로 쓰이자, '하품 흠(欠)' 을 더하여 입을 벌리고(欠) 노래(哥)를 부르다의 형성자를 또 만들었다.

✽ 單語活用例
- 歌謠(가요) : 민요, 동요, 속요(俗謠), 유행가 등의 속칭.
- 悲歌(비가) : 슬픈 가락의 노래. 슬픈 감정으로 얽은 서정적인 시가.
- 四面楚歌(사면초가) : 아무한테도 도움이나 지지를 받지 못하고 매우 외롭고 곤란한 형편.

曲
굽을 곡

✽ 字源풀이
금문에 '凸' 의 자형으로, 본래 누에를 올리는 굴곡진 잠박의 모양을 본뜬 것인데, 뒤에 '굽다' 의 뜻으로 쓰였다. 음정이 높고 낮게 굴곡지는 데서 '곡조' 의 뜻으로도 쓰인다.

✽ 單語活用例
- 曲藝(곡예) : 주로 구경거리로 부리는 재주.
- 屈曲(굴곡) : 굽이. 일의 과정에 생기는 이러저러한 변동(變動).
- 曲學阿世(곡학아세) : 학문을 왜곡(歪曲)하여 세속에 아부함.

管
대롱 관

✽ 字源풀이
'대나무 죽(竹)' 과 '벼슬 관(官)' 의 형성자로, 대나무(竹)로 만든 6孔의 '악기' 의 뜻이다.

✽ 單語活用例
- 管見(관견) : 대롱을 통하여 내다본다라는 뜻으로, 좁은 소견(所見) 또는 자기의 소견을 겸손하게 일컫는 말.
- 鋼管(강관) : 강철로 만든 관.
- 管鮑之交(관포지교) : 썩 친밀한 교제. 관중(管仲)과 포숙아(鮑叔牙)의 사귐.

絃
줄 현

✽ 字源풀이
'실 사(糸)' 와 '검을 현(玄)' 의 형성자로, 악기의 줄을 뜻한다. '玄' 에는 '기묘함' 의 뜻이 있으므로, 악기의 줄은 精巧하고 튕기면 神妙한 소리를 낸다는 데서 '玄' 자를 취하였다.

✽ 單語活用例
- 絃樂(현악) : 현악기로 연주하는 음악.
- 續絃(속현) : 아내를 여읜 뒤 다시 새 아내를 맞는 일.
- 伯牙絕絃(백아절현) : 참다운 벗의 죽음을 슬퍼함을 이르는 말.

建	築	寫	眞	比	現	西	藝
세울 건	쌓을 축	베낄 사	참 진	견줄 비	나타날 현	서녘 서	재주 예

건축, 사진 등도 현대 서양 예술의 수준에 비견할 만하다.

建 세울 건

❊ 字源풀이

'붓 율(聿)'과 '길게 걸을 인(廴)'의 合體字이다. 聿은 律(법률 률)의 省體이고, 廴은 引(끌 인)의 古字로, 본래는 朝廷의 法度를 수립한다는 뜻이었는데, '세우다'의 뜻으로 쓰였다.

❊ 單語活用例

• 封建社會(봉건사회) : 봉건제도 아래, 영주(領主)와 농노(農奴)를 기본 계층으로 하여 지배와 지배 받는 관계에 있던 사회.
• 康建(강건) : 몸이 튼튼하고 건강함.

築 쌓을 축

❊ 字源풀이

'나무 목(木)'과 '악기이름 축(筑)'의 형성자로, '筑'의 악기를 대나무로 켜야 소리가 나는 것처럼 나무공이로 땅을 찧어야 굳어진다는 데서 '찧다'의 뜻이었는데, '쌓다'의 뜻으로도 쓰인다.

❊ 單語活用例

• 構築(구축) : 쌓아 올려 만듦. (어떤 일의) 바탕을 닦아 이루거나 마련함.
• 土木建築(토목건축) : 토목과 건축.

寫 베낄 사

❊ 字源풀이

'집 면(宀)'과 '짚신 석(舃)'의 합체자로, '물건을 다른 곳에 두다'의 뜻으로 쓰이다가 '베끼다, 그리다'의 뜻으로 쓰였다.

❊ 單語活用例

• 寫生(사생) : 실물이나 실경(實景)을 꼭 그대로 그리는 일.
• 複寫(복사) : 원본을 베끼는 것.
• 模寫電送(모사전송) : 그림이나 문자 등을 전파(電波)로 고쳐 멀리 딴 곳에 보내 이것을 재현하는 수단.

眞 참 진

❊ 字源풀이

사람이 도(道)를 닦아 신선이 되어 구름을 타고 하늘로 올라감을 나타낸 글자인데, '참되다'의 뜻으로 쓰이게 되었다. 仙人을 眞人이라고도 칭함에서도 알 수 있다.

❊ 單語活用例

• 眞空(진공) : 물질이 아무 것도 없는 공간.
• 迫眞(박진) : 표현 등이 실제에 가까움.
• 天眞無垢(천진무구) : 아무 흠이 없이 천진함.

比 견줄 비

❊ 字源풀이

'比'자는 갑골문에 '𠤎'의 자형으로서 두 사람이 나란히 서 있는 모습을 본뜬 글자로 '견주다'의 뜻이다.

❊ 單語活用例

• 比較(비교) : 둘 이상의 것을 견주어 차이 · 우열(優劣) · 공통점 따위를 살피는 것.
• 對比(대비) : 서로 맞대어 견줌.
• 比比有之(비비유지) : 드물지 않음.

現 나타날 현

❊ 字源풀이

'구슬 옥(玉)'과 '볼 견(見)'의 형성자로, 본래 '옥빛'의 뜻이었는데, 뒤에 '나타나다'의 뜻이 되었다.

❊ 單語活用例

• 現實(현실) : 현재 사실로서 있는 상태.
• 具現(구현) : 내용이 실제적으로 드러나거나 드러나게 함.
• 表現主義(표현주의) : 작자의 마음의 상태, 감정, 사상, 꿈 등의 표현에 중점을 둔 매우 주관적인 예술 경향.

西 서녘 서

❊ 字源풀이

본래 새의 둥지를 그리어 '𠧢, 卥, 鹵'의 형태로 나타낸 것인데, 해가 기울어 서쪽으로 지게 되면, 새들이 둥지로 깃들게 됨으로 '서쪽'의 뜻으로 쓰이게 되어 楷書體의 '西'자가 된 것이다.

❊ 單語活用例

• 西瓜(서과) : 수박.
• 嶺西(영서) : 강원도 안의 대관령(大關嶺) 서쪽 땅.
• 東奔西走(동분서주) : 사방으로 이리저리 부산하게 돌아다님.

藝 재주 예

❊ 字源풀이

'풀 초(艹)' 밑에 '심을 예(埶)'와 '이를 운(云)'을 합한 글자로, 초목(艹)을 심을 때(埶)는 기술이 필요하다는 데서(云) '재주'의 뜻이다. 俗字의 芸(운)은 원래 '김맬 운'자이다.

❊ 單語活用例

• 工藝(공예) : 미술적인 조형미를 갖춘 공업 생산품을 만드는 일.
• 前衛藝術(전위예술) : 시대의 첨단(尖端)에 있는, 아주 혁신적이고 실험적인 예술. 다다이즘, 쉬르리얼리즘, 누보로망 따위.

125

映畵(영화),
演劇(연극)

歌曲(가곡),
管絃樂(관현악)

寫眞(사진)

建築(건축)
등도

現代西洋藝術
(현대서양예술)
의 수준에 비견할
만하다.

예!

127

바로잡을 동　　여우 호　　곧을 직　　붓 필

기록을 맡은이가 직필하여 조금도 거리낌이 없음을 이름.
권세를 두려워하지 않고 사실을 그대로 적어 역사에 남기는 일.

春秋時代, 晉나라에 있었던 일이다. 대신인 趙穿(조천)이 무도한 靈公(영공)을 弑害했다. 당시 재상격인 正卿 趙盾은 영공이 시해되기 며칠 전에 그의 해학을 피해 망명 길에 올랐으나 국경을 넘기 직전에 이 소식을 듣고 도읍으로 돌아왔다. 그러자 史官인 董狐가 공식 기록에 이렇게 적었다.

"조순, 그 군주를 시해하다."

조순이 이 기록을 보고 항의하자 동고는 이렇게 말했다.

"물론, 대감이 분명히 하수인은 아닙니다. 그러나 대감은 당시 국내에 있었고, 또 도읍으로 돌아와서도 범인을 처벌하거나 처벌하려 하지도 않았습니다. 그래서 대감은 공식적으로는 弑害者가 되는 것입니다."

조순은 그것을 도리라 생각하고 그대로 뒤집어쓰고 말았다. 훗날 공자는 이 일에 대해 이렇게 말했다.

"동호는 훌륭한 사관이었다. 법을 지켜 올곧게 직필했다. 趙宣子(조순)도 훌륭한 대신이었다. 법을 바로잡기 위해 汚名을 감수했다. 유감스러운 일이다. 국경을 넘어 외국에 있었더라면 책임은 면했을 텐데……."

故事成語

言論

어려운 **部首字** 익히기

口

에울 위
(큰입 구)

● 울타리 모양을 그린 글자로, 국경이나 성곽, 어떤 범위를 빙 둘러싼 '구역' 의 의미이다.

囚(죄인 수) : 사방이 둘러쌓인 담(口) 안에 갇혀 있는 사람(人)이 '죄인' 이라는 뜻이다.
國(나라 국) : 에워싸인 영토(口)를 창(戈)을 들고 백성(口)과 그의 땅(一)을 지켜서 존재하는 것이 '나라' 라는 뜻이다.(或은 聲符字이다.)

기타) 困(곤할 곤), 固(굳을 고), 圃(채전 포), 圈(우리 권), 圓(둥글 원), 團(둥글 단), 圖(그림 도)

16 言論

121	正論勇筆	바르고 용단성 있는 언론은
	정 론 용 필	
122	警鐘大衆	독자 대중을 올바로 깨우치지만
	경 종 대 중	
123	形章飾言	외형만 꾸민 언론은
	형 장 식 언	
124	害他莫及	독자에게 끼치는 해독이 막대하다.
	해 타 막 급	
125	情報的確	정보 수집은 정확히
	정 보 적 확	
126	播送迅速	전달은 신속히 하여
	파 송 신 속	
127	信賴新放	신문 방송이 신뢰를 받는 것은
	신 뢰 신 방	
128	記者使命	언론인들의 사명이다.
	기 자 사 명	

言論

正	論	勇	筆	警	鐘	大	衆
바를 정	의논 론	날랠 용	붓 필	경계할 경	쇠북 종	큰 대	무리 중

바르고 용단성 있는 언론은 독자 대중을 올바로 깨우치지만

正
바를 정

※ 字源풀이
'正'자는 甲骨文에 '𤴡, 𤴋, 𤴂', 金文에 '𤴝, 𤴟, 𤴜' 등의 자형으로, 敵의 城을 치러 가는 것을 나타낸 會意字이다. 적의 잘못을 바로잡는다는 뜻에서 '바르다'로 전의되자, '正'에 '가다'의 뜻을 가진 '彳(조금 걸을 척)'을 더하여 '征(칠 정)'자를 또 만들었다.

※ 單語活用例
• 公明正大(공명정대) : 아주 공정하고 떳떳함.
• 事必歸正(사필귀정) : 일은 반드시 바른 길로 돌아감.

論
의논 론

※ 字源풀이
'말씀 언(言)'과 '조리 세울 륜(侖)'의 形聲字로, 차례로 조리 있게 말한다(言)는 데서 '논의하다'의 뜻이다.

※ 單語活用例
• 擧論(거론) : 문제로 삼아 의논하거나 말함.
• 論說(논설) : 사물의 이치(理致)를 들어 의견을 말하거나 그러한 글.
• 卓上空論(탁상공론) : 실현성이 없는 헛된 이론(理論).

勇
날랠 용

※ 字源풀이
'물 솟을 용(甬)'과 '힘 력(力)'의 형성자로, 힘(力)이 용솟음 쳐서(甬) 행동이 '날래고' '용감하다'는 뜻이 되었다. 'マ'과 '男'의 合體字가 아니다.

※ 單語活用例
• 蠻勇(만용) : 사리(事理)가 분명하지 않고 함부로 날뛰는 용맹.
• 勇猛(용맹) : 날래고 사나움.
• 兼人之勇(겸인지용) : 혼자서 몇 사람을 당해 낼 만한 용기.

筆
붓 필

※ 字源풀이
殷代 이후에 대나무가 黃河 이북으로 이식되면서 붓대를 대나무로 사용하였기 때문에 '聿(붓 율)' 위에 '竹'을 더하여 '筆'자를 만든 것이다.

※ 單語活用例
• 隨筆(수필) : 일정한 형식을 따르지 않고 생활 체험이나 느낀 바를 생각나는 대로 쓴 글.
• 春秋筆法(춘추필법) : 5경의 하나인 『춘추』와 같이 비판의 태도가 썩 엄정함을 이르는 말.

警
경계할 경

※ 字源풀이
'삼갈 경(敬)'과 '말씀 언(言)'의 형성자로, 행동을 삼가도록(敬) 말(言)로 '깨우쳐 준다'는 뜻이다.

※ 單語活用例
• 警覺(경각) : 타일러 깨닫게 함.
• 巡警(순경) : 9급 경찰공무원의 계급.
• 警戒警報(경계경보) : 경계하여 주의할 것을 미리 알리는 경보.

鐘
쇠북 종

※ 字源풀이
'쇠 금(金)'과 '아이 동(童)'의 합체자로, '동동' 소리나는 종소리를 擬聲(의성)한 형성자이다.

※ 單語活用例
• 掛鐘(괘종) : 시계의 하나로 벽이나 기둥에 걸게 된 자명종(自鳴鐘).
• 晩鐘(만종) : 절이나 교회 같은 데서 저녁때 치는 종.
• 鐘鳴鼎食(종명정식) : 옛적에 부귀한 집에서 종을 울려 집안 사람들을 모아, 솥을 벌여 놓고 먹었다는 데서 부귀한 집을 비유하는 말.

大
큰 대

※ 字源풀이
본래 어른이 정면으로 팔을 벌리고 서 있는 모습을 상형하여 '大, 𡗶, 夨'의 형태로 그려, 어린아이의 모습을 상형한 '𡥀(아들 자)'의 대칭인 '대인' 곧 '어른'의 뜻으로 만든 것인데, 뒤에 '大(큰 대)'의 뜻이 되었다.

※ 單語活用例
• 高官大爵(고관대작) : 높은 관직이나 높은 신분. 또는 그런 위치에 있는 사람.
• 怒發大發(노발대발) : 몹시 성을 냄.

衆
무리 중

※ 字源풀이
'衆'자는 갑골문에 '𩅡'의 형태로, 원래는 많은 노예(𠈌)들이 함께 뙤약볕(日) 밑에서 일한다는 뜻을 나타낸 글자인데, 뒤에 '무리'의 뜻으로 쓰였다.
'衆'의 '血(피 혈)'은 '日(날 일)'이 변형된 것이다.

※ 單語活用例
• 衆生(중생) : 감각이 있는 모든 생명. 많은 사람.
• 衆寡不敵(중과부적) : 적은 수효가 많은 수효를 대적하지 못함.

形	章	飾	言	害	他	莫	及
모양 형	글월 장	꾸밀 식	말씀 언	해할 해	다를 타	말 막	미칠 급

외형만 꾸민 언론은 독자에게 끼치는 해독이 막대하다.

形 모양 형

❋ 字源풀이
'삐친 삼(彡)' 과 '평평할 견(幵)' 의 합체자로, 두 개를 합쳐 하나로 만들다에서 '모양을 본뜨다', '모양' 의 뜻이 되었다.

❋ 單語活用例
- 形局(형국) : 어떤 일이 벌어진 그때의 형편이나 판국.
- 畸形(기형) : 사물의 구조·생김새 따위가 비정상적으로 된 모양.
- 不可形言(불가형언) : 말로는 이루 다 나타낼 수가 없음.

章 글월 장

❋ 字源풀이
'소리 음(音)' 과 '열 십(十)' 의 會意字로, '音' 은 곧 악곡의 뜻이고 '十' 은 수의 마지막으로서 음악이 마치는 것을 '章' 이라 하였는데, 뒤에 '글' 의 뜻이 되었다.

❋ 單語活用例
- 肩章(견장) : 군인, 경찰관 등의 제복(制服) 어깨에 붙이는 직위나 계급을 밝히는 표장(標章).
- 斷章取義(단장취의) : 문장의 일부를 끊어서 작자의 본의(本意)에 구애(拘礙)하지 않고 제멋대고 사용하는 일.

飾 꾸밀 식

❋ 字源풀이
'사람 인(人)', '수건 건(巾)' 에 '먹을 식(食)' 자를 합친 형성자이다. 사람(人)이 수건(巾)을 가지고 씻어서 '깨끗하다' 의 뜻에서 '꾸미다' 의 뜻이 되었다.

❋ 單語活用例
- 假飾(가식) : 거짓 꾸밈.
- 粉飾(분식) : 내용은 없이 거죽만을 꾸밈. 사실을 감추고 거짓 꾸밈.
- 虛禮虛飾(허례허식) : 예절·법식(法式)들을 형편에 맞지 않게 겉으로만 꾸며 번드르르하게 함.

言 말씀 언

❋ 字源풀이
본래 입에 피리 같은 악기를 물고 소리를 내는 모양을 가리키어 '舌, 言, 言' 의 형태로 나타낸 것인데, 소리가 '말씀하다' 의 뜻으로 변하여 楷書體의 '言(말씀 언)' 자가 된 것이다.

❋ 單語活用例
- 巧言令色(교언영색) : 아첨(阿諂)하느라고 교묘(巧妙)하게 꾸며대는 말과 알랑거리는 태도.
- 甘言(감언) : 남의 비위(脾胃)에 맞추어 하는 달콤한 말.

害 해할 해

❋ 字源풀이
'집 면(宀)', '입 구(口)', '새길 계(丰)' 의 형성자이다. 집 안에서 입으로 말미암아 남을 해하는 일이 생기므로 '해하다' 의 뜻이다.

❋ 單語活用例
- 公害(공해) : 공공(公共)에 미치는 해.
- 損害(손해) : 본디에서 덜리거나 해롭게 되는 일.
- 百害無益(백해무익) : 해롭기만 하고 조금도 이로울 것이 없음.

他 다를 타

❋ 字源풀이
'사람 인(人)' 과 '어조사 야(也)' 의 형성자이다. 본래 '뱀' 의 상형자인 '它(타)' 가 '佗' 로, 다시 '他' 로 변형된 것이다. '물건을 등에 지다' 의 뜻이었는데, '다르다' 의 뜻이 되었다.

❋ 單語活用例
- 他山之石(타산지석) : 다른 사람의 하찮은 말이나 행동도 자기의 수양(修養)에 도움이 된다는 말.
- 其他(기타) : 그 밖. 그 밖의 것.

莫 말 막

❋ 字源풀이
본래 해(日)가 평원의 풀속(茻→艹)으로 지는 상태를 본떠 '저물다' 의 뜻을 나타낸 것이다. 뒤에 해가 지면 하던 일도 말아라에서 '말다' 의 뜻으로 변하여, 다시 '暮(저물 모)' 자를 만들었다.

❋ 單語活用例
- 莫强(막강) : 힘이 더할 수 없이 강함.
- 莫無可奈(막무가내) : 도무지 어찌할 수 없음.
- 後悔莫及(후회막급) : 아무리 후회해도 다시 어찌할 수가 없음.

及 미칠 급

❋ 字源풀이
본래 갑골문에서 가는 사람을 뒤에서 손으로 잡는 모양을 본떠 '⺕' 의 자형을 만든 것인데, 뒤에 '미치다' 의 뜻으로 되었다.

❋ 單語活用例
- 及第(급제) : 시험에 합격함. 과거(科擧)에 합격함.
- 溯及(소급) : 지나간 일에 거슬러 올라가서 미치게 함.
- 過猶不及(과유불급) : 정도에 지나침은 정도에 미치지 못함과 같음.

131

言論

情	報	的	確	播	送	迅	速
뜻 정	갚을 보	과녁 적	굳을 확	뿌릴 파	보낼 송	빠를 신	빠를 속

정보 수집은 정확히 전달은 신속히 하여

情 뜻 정

❋ 字源풀이

'마음 심(忄)'과 '푸를 청(青)'의 형성자로, 사람의 마음(心)은 맑고 푸른(青) 하늘처럼 선명하게 우러나오는 인간의 본성, 즉 七情(喜怒哀樂愛惡欲), '정'을 뜻한다.

❋ 單語活用例

• 感情(감정) : 느끼어 움직이는 마음속의 기분이나 생각.
• 情談(정담) : 정답게 하는 이야기. 속에서 우러나는 진정한 이야기.
• 人之常情(인지상정) : 사람이면 누구나 가지는 보통의 인정(人情).

報 갚을 보

❋ 字源풀이

'놀랄 녑(幸)'과 '다스릴 복(卩)'의 형성자로, 곧 죄인을 처단한다는 뜻이었는데, 뒤에 '갚다', '알리다'의 뜻으로 쓰였다.

❋ 單語活用例

• 報道(보도) : 새 소식을 널리 알림, 또는 그 소식.
• 急報(급보) : 급히 알림. 또는 급한 소식이나 보도.
• 結草報恩(결초보은) : 죽어 혼령(魂靈)이 되어서라도 은혜를 잊지 않고 갚는다는 뜻.

的 과녁 적

❋ 字源풀이

소전에 '昒'의 자형으로, 본래 '날 일(日)'과 '구기 작(勺)'의 형성자로서 '밝다'의 뜻이다. 뒤에 '的'의 자형으로 바뀌고 뜻도 '과녁'이 되었다.

❋ 單語活用例

• 貫的(관적) : 과녁.
• 目的(목적) : 이루려 하는 일. 또는 나아가려고 하는 방향.
• 明智的見(명지적견) : 환하게 알고 똑똑히 봄. 밝은 지혜와 적확(的確)한 견해.

確 굳을 확

❋ 字源풀이

'돌 석(石)'과 '새 높이날 확(隺)'의 형성자로, 의지가 돌(石)처럼 굳고 지조와 덕망이 높으니(隺), 모든 일에 '확실하다'는 뜻이다.

❋ 單語活用例

• 明確(명확) : 아주 뚜렷하여 틀림없음.
• 確然(확연) : 확실한 모양.
• 確固不動(확고부동) : 확고하여 흔들리거나 움직이지 않음.

播 뿌릴 파

❋ 字源풀이

손(扌)으로 구멍을 파고 씨앗을 뿌리는 것이 마치 짐승의 발자국(番:본래 짐승의 발자국의 뜻)과 비슷하기 때문에 씨앗을 '심다'의 뜻이다.

❋ 單語活用例

• 播多(파다) : 아주 많음. 매우 많음.
• 播種(파종) : 씨 뿌리기.
• 俄館播遷(아관파천) : 조선 말기인 1896년 2월부터 약 1년 동안 고종(高宗)과 세자(世子)가 러시아 공사관에 옮겨서 거처한 사건.

送 보낼 송

❋ 字源풀이

'전송할 잉(倴:媵과 同字)'의 省體인 '灷'에 쉬엄쉬엄 갈 착(辶)을 합한 글자로, 시집 갈 때 사람을 '따라 보내다'에서 '보내다'의 뜻으로 쓰이게 되었다.

❋ 單語活用例

• 歡送(환송) : 떠나는 사람을 축복(祝福)하고 기쁜 마음으로 보냄.
• 發送(발송) : 물건을 부침.
• 送舊迎新(송구영신) : 묵은해를 보내고 새해를 맞음.

迅 빠를 신

❋ 字源풀이

'쉬엄쉬엄 갈 착(辶)'과 '빨리 날 신(卂)'의 형성자로, 새가 날 때 날개가 보이지 않을 만큼 빨리 날듯이 '빠르다'의 뜻이다.

❋ 單語活用例

• 迅速(신속) : 매우 빠르고 날쌤.
• 疾風迅雷(질풍신뢰) : 사납게 부는 바람과 빠른 번개라는 뜻으로, 행동이 날쌔고 과격(過激)함이나 사태(事態)가 급변(急變)함을 비유해 이르는 말.

速 빠를 속

❋ 字源풀이

'쉬엄쉬엄 갈 착(辶)'과 '묶을 속(束)'의 형성자로, '束'은 묶어서 긴박하게 하므로 두 발을 긴박하게 움직여 '빨리 간다'는 뜻이다.

❋ 單語活用例

• 拙速(졸속) : 지나치게 서둘러 함으로써 그 결과(結果)나 성과(成果)가 바람직하지 못함을 이르는 말.
• 速戰速決(속전속결) : 싸움을 오래 끌지 않고 빨리 싸워 이기고 짐의 판가름을 빨리 냄.

信	賴	新	放	記	者	使	命
믿을 신	의뢰할 뢰	새 신	놓을 방	기록 기	사람 자	하여금 사	목숨 명

신문 방송이 신뢰를 받는 것은 언론인들의 사명이다.

信
믿을 신

❋ 字源풀이

'사람 인(人)' 과 '말씀 언(言)' 의 회의자로, 사람(人)이 하는 말(言)은 신뢰할 수 있어야 한다는 데서 '믿음' 의 뜻이다.

❋ 單語活用例
- 過信(과신) : 지나치게 믿음.
- 背信(배신) : 신의(信義)를 저버림.
- 朋友有信(붕우유신) : 오륜(五倫)의 하나, '벗의 도리(道理)는 믿음에 있음' 을 가리키는 말.

賴
의뢰할 뢰

❋ 字源풀이

'조개 패(貝)' 와 '어그러질 랄(剌)' 의 형성자로, '이득을 보다' 의 뜻이었는데, '의뢰하다' 의 뜻으로도 쓰인다.

❋ 單語活用例
- 信賴(신뢰) : 믿고 의지(依支)함.
- 依賴(의뢰) : 남에게 의지하거나 부탁함.
- 無賴漢(무뢰한) : 일정한 직업 없이 돌아다니며 불량한 짓을 하는 사람.

新
새 신

❋ 字源풀이

나무(木)를 자귀(斤)로 잘라 땔나무를 취하다의 뜻이었는데, 뒤에 '새 것' 의 뜻으로 쓰이자, '薪(땔나무 신)' 자를 또 만들었다. '辛' 은 '辛(매울 신)' 의 省體字로서 聲符로 취하였다.

❋ 單語活用例
- 更新(갱신) : 다시 새로워짐. 또는 다시 새롭게 함. 존속(存續) 기간이 다 끝난 법률 관계의 기간을 다시 연장함.
- 改過遷善(개과천선) : 지난날의 허물을 고치고 착하게 됨.

放
놓을 방

❋ 字源풀이

'칠 복(攴)' 과 '모서리 방(方)' 의 형성자이다. 옛날에 신하가 죄를 지으면 먼 지방(方)으로 쫓아내다(放逐)의 뜻이었는데, '놓다' 의 뜻으로도 쓰인다.

❋ 單語活用例
- 放言(방언) : 어떤 지방이나 계층에서만 국한되어 쓰이는 언어.
- 開放(개방) : 터놓거나 열어 놓음. 자유로이 드나들 수 있게 함.
- 凍足放尿(동족방뇨) : 언 발에 오줌 누기란 뜻으로, 어떠한 사물이 한때의 도움이 될 뿐 바로 효력(效力)이 없어짐을 일컫는 말.

記
기록 기

❋ 字源풀이

'말씀 언(言)' 과 '몸 기(己)' 의 형성자로, '己' 는 곧 '紀' 로서 사실을 조목조목 분별하여 '기록하다' 의 뜻이다.

❋ 單語活用例
- 記述(기술) : 사물의 내용을 적어 설명함. 또는 그 기록.
- 登記(등기) : 민법(民法)에서의 권리나 사실을 널리 밝히려고 일정한 사항을 적어 놓은 장부.
- 博聞强記(박문강기) : 사물을 널리 알고 잘 기억함.

者
사람 자

❋ 字源풀이

학자에 따라 해석이 다른데, 본래의 자형은 '荣' 와 '白' 의 합자가 아니라, 者의 금문 '牆, 牆' 등으로 볼 때, 사탕수수를 상형한 자형 아래 '달 감(甘)' 자를 더하여 '사탕수수(蔗)' 를 뜻한 글자인데, 뒤에 '사람', '~것' 의 뜻으로 쓰이게 되었다.

❋ 單語活用例
- 耕者(경자) : 땅을 갈아서 농사짓는 사람.
- 仁者(인자) : 마음이 어진 사람.

使
하여금 사

❋ 字源풀이

'사람 인(人)' 과 '벼슬아치 리(吏)' 의 합체자로, 관리가 임금의 명을 받들어 일을 하다, 또는 그 사람의 뜻에서 '하여금' 의 뜻이 되었다.

❋ 單語活用例
- 大使(대사) : 나라를 대표하여 다른 나라에 가서 외교를 맡아보는 최고 직급. 또는 그 사람.
- 咸興差使(함흥차사) : '심부름을 가서 소식이 없거나 돌아오지 않는 사람' 을 비유하는 말.

命
목숨 명

❋ 字源풀이

'명령 령(令)' 에 '입 구(口)' 를 합한 글자로, 문서로 내리는 명령은 '令', 구두 명령은 '命' 이나, 지금은 같이 쓰고, 나아가 '생명' 의 뜻으로 쓰인다.

❋ 單語活用例
- 命令(명령) : 윗사람이 아랫사람에게 무엇을 하도록 시킴. 또는 그 내용.
- 亡命(망명) : 정치적 탄압(彈壓) 따위를 피해 남의 나라로 가는 일.
- 作戰命令(작전명령) : 군대의 작전 행동을 규정하는 명령.

안녕하십니까!
아나운서
김언론입니다.

바르고 예쁘고
勇斷性(용단성)
있는 아나운서야.

外形(외형)만 꾸민
言論(언론)은
국민에게 끼치는
害毒(해독)이
막대하단다.

거짓말만 하니까
듣기가 싫어요.

믿으시라
니까요~

억지다,
억지!

내 귓속만
더러워졌다.

情報蒐集(정보수집)은 정확히 하고

에~~ 그게 그러니까 ……

전달은 신속히 하여

신문이요!

新聞放送(신문방송)이 信賴(신뢰)를 받는 것은

言論人(언론인)들의 使命(사명)이다.

南橘北枳

남녘 **남**　　　귤 **귤**　　　북녘 **북**　　　탱자 **지**

강남의 귤을 강북에 옮겨 심으면 탱자로 변한다는 뜻으로,
사람은 환경에 따라 악하게도 되고 착하게도 된다는 말.

春秋時代 말기, 齊나라에 晏嬰(안영)이란 유명한 재상이 있었다. 어느 해, 楚나라 靈王이 그를 초청했다. 안영이 너무 유명하니까 만나보고 싶은 욕망과 코를 납작하게 만들고 싶은 심술이 작용한 것이다. 修人事가 끝난 후 영왕이 입을 열었다.

"齊나라에는 그렇게도 사람이 없소?"

"사람이야 많이 있지요."

"그렇다면 경과 같은 사람밖에 사신으로 보낼 수 없소?"

안영의 키가 너무 작은 것을 비웃는 영왕의 말이었다.

그러나 안영은 태연하게 대꾸하였다.

"예, 저의 나라에선 사신을 보낼 때 상대방 나라에 맞게 사람을 골라 보내는 관례가 있습니다. 작은 나라에는 작은 사람을, 큰 나라에는 큰 사람을 보내는데 臣은 그중에서도 가장 작은 편에 속하기 때문에 뽑혀서 楚나라로 왔습니다."

가는 방망이에 오는 홍두깨격의 대답이었다.

그때 마침 捕吏가 죄인을 끌고 지나갔다.

"여봐라! 그 죄인은 어느 나라 사람이냐?"

"예, 齊나라 사람이온데, 절도 죄인입니다."

楚王은 안영에게 다시 물었다.

"齊나라 사람은 원래 도둑질을 잘 하오?" 하고 안영에게 모욕을 주는 것이다. 그러나 안영은 초연한 태도로 말하는 것이었다.

"강남에 橘이 있는데 그것을 강북에 옮겨 심으면 탱자(枳)가 되고 마는 것은 토질 때문입니다. 齊나라 사람이 齊나라에 있을 때는 원래 도둑질이 무엇인지도 모르고 자랐는데 그가 楚나라에 와서 도둑질한 것을 보면, 역시 楚나라의 풍토 때문인 줄 압니다."

그 機智와 태연함에 초왕은 안영에게 사과를 했다.

"애당초 선생을 욕보일 생각이었는데 결과는 과인이 욕을 당하게 되었구려." 하고는 크게 잔치를 벌여 안영을 환대하는 한편 다시는 제나라를 넘볼 생각을 못했다.

어려운 **部首字** 익히기

夂

뒤져올 치

◉ 발이 끌려 땅에 닿아 움직이지 않고 잠시 머뭇거리며 더디게 오는 모양을 본뜬 글자이다.

各(각각 각) : 말(口)과 행동(夂)이 서로 일치되지 않음을 나타낸 것인데, '각각' 의 뜻으로 쓰였다. 字典에는 各의 부수를 '口' 에 배치하였다.

기타) 冬(겨울 동), 夆(끌 봉)

17 風習

129	元 旦 訪 鄉 원 단 방 향	설 명절에 고향을 방문하여
130	省 親 恭 拜 성 친 공 배	어버이를 찾아뵙고 공손히 세배를 드리는 것은
131	仁 儀 良 俗 인 의 양 속	어진 의식이고 좋은 풍속이니
132	猶 續 宜 矣 유 속 의 의	그대로 이어감이 마땅하다.
133	往 來 停 滯 왕 래 정 체	가고 오는 길이 매우 막히고
134	車 通 混 雜 차 통 혼 잡	차량 교통이 혼잡하지만
135	乃 耐 苦 衷 내 내 고 충	그럼에도 고통을 참으면
136	相 逢 互 悅 상 봉 호 열	서로 만나 기쁨을 누리게 된다.

風習

元	旦	訪	鄕	省	親	恭	拜
으뜸 원	아침 단	찾을 방	시골 향	살필 성	친할 친	공손할 공	절 배

설 명절에 고향을 방문하여 어버이를 찾아뵙고 공손히 세배를 드리는 것은

元 으뜸 원

✳ 字源풀이
'위 상(上)'의 古字 '二'와 '밑사람 인(儿)'의 合體字로, 여러 사람의 '우두머리', '처음'이란 뜻이다. 사람의 머리 위를 나타내어 '으뜸'의 뜻으로 쓰였다.

✳ 單語活用例
• 身元(신원) : 개인이 살아온 과정과 그에 대한 자료.
• 元旦(원단) : 설날 아침.
• 元亨利貞(원형이정) : 만물이 생기고 자라고 이루고 거둔다는 뜻으로, 하늘이 갖추고 있는 네 가지 덕을 일컫는 말.

旦 아침 단

✳ 字源풀이
해가 막 뜰 때의 상태는 해와 그림자가 서로 맞붙어 있음을 가리키어 '曼,曼'의 형태로 나타낸 것인데, 小篆에 와서는 지평선의 땅(一) 위로 해가 뜨는 모양을 가리키어 '旦'의 형태로 변형되었으며, 楷書體의 '旦(아침 단)'자가 된 것이다.

✳ 單語活用例
• 歲旦(세단) : 정월(正月) 초하루 아침.
• 月旦評(월단평) : 인물에 대한 평.

訪 찾을 방

✳ 字源풀이
'말씀 언(言)'과 '모서리 방(方)'의 形聲字로, 本義는 '널리 꾀하라'인데, 뒤에 '찾아가다'의 뜻이 되었다.

✳ 單語活用例
• 來訪(내방) : 만나려고 찾아옴.
• 訪問(방문) : 찾아가서 봄.
• 戶別訪問(호별방문) : 집집마다 찾아다님.

鄕 시골 향

✳ 字源풀이
갑골문에 '䜌'의 자형으로, 두 사람이 마주 보고 밥을 먹는 모습의 상형자로, 본의는 '饗' 곧 '대접할 향'의 뜻이었다. 소전에서는 '䜌'의 자형으로서 '시골'의 뜻이 되었다.

✳ 單語活用例
• 鄕歌(향가) : 향찰(鄕札)로 기록되어 전하는 신라 때의 노래.
• 錦衣還鄕(금의환향) : 비단 옷을 입고 고향으로 돌아옴. 즉 타향(他鄕)에서 크게 성공하여 자기 집으로 돌아감.

省 살필 성

✳ 字源풀이
'적을 소(少)'와 '눈 목(目)'을 합한 글자로, 눈(目)을 작게(少) 뜨고 자세히 '살핀다'는 뜻이다. '덜어내다'의 뜻인 경우에는 '생'으로 읽는다.

✳ 單語活用例
• 省略(생략) : 줄이거나 뺌.
• 歸省(귀성) : 객지에서 부모를 뵈러 고향집으로 돌아가거나 돌아옴.
• 昏定晨省(혼정신성) : 아침저녁으로 부모의 안부를 물어서 살핌.

親 친할 친

✳ 字源풀이
'볼 견(見)'과 '쓸 신(辛)'의 變體(亲)의 형성자로, 눈으로 본 곳에 몸이 이르다(至)의 뜻이었는데, 서로 접하면 정도 돈독해지므로 '친하다'의 뜻이 되었다.

✳ 單語活用例
• 家親(가친) : 남에게 자기의 아버지를 일컫는 말.
• 親舊(친구) : 벗.
• 骨肉之親(골육지친) : 부모와 자식, 형제와 자매들의 가까운 살붙이.

恭 공손할 공

✳ 字源풀이
'마음 심(心)'과 '함께 공(共)'의 형성자로, 많은 사람이 함께(共) 만날 때에는 서로 마음(心→忄)을 공경해야 한다는 데서 '공손하다'의 뜻이다.

✳ 單語活用例
• 恭敬(공경) : 공손하게 받들거나 섬김.
• 恭遜(공손) : 공경하고 겸손(謙遜)함.
• 兄友弟恭(형우제공) : 형제끼리 우애(友愛)가 깊음.

拜 절 배

✳ 字源풀이
본래 손에 신장대를 잡고 신에게 절하는 것을 가리키어 '拜,拜,拜'의 형태로 나타낸 것인데, 해서체의 '拜'자가 된 것이다.

✳ 單語活用例
• 拜謁(배알) : 높거나 존경하는 사람을 찾아가 뵘.
• 崇拜(숭배) : 거룩하게 높여 공경함.
• 頓首再拜(돈수재배) : 머리를 땅에 닿도록 조아려 절을 두 번 함. 편지의 첫머리나 끝에 경의(敬意)를 표함이라는 뜻으로 쓰는 말.

仁	儀	良	俗	猶	續	宜	矣
어질 인	거동 의	어질 량	풍속 속	오히려 유	이을 속	마땅 의	어조사 의

어진 의식이고 좋은 풍속이니 그대로 이어감이 마땅하다.

仁
어질 인

❊ 字源풀이

'사람 인(亻)' 에 '두 이(二)' 를 합한 글자로, 사람과 사람이 친하게 지낸다는 의미에서 '어질다' 의 뜻이다.

❊ 單語活用例

• 寬仁(관인) : 마음이 너그럽고 어짊.
• 仁厚(인후) : 마음이 어질고 무던함.
• 殺身成仁(살신성인) : 몸을 죽여 인(仁)을 이룸, 곧 옳은 일을 위하여 자기 몸을 희생(犧牲)함.

儀
거동 의

❊ 字源풀이

'사람 인(人)' 과 '옳을 의(義)' 의 형성자로, 사람(人)이 옳게(義) 해야 할 격식(儀)에서 '거동' 의 뜻이다.

❊ 單語活用例

• 賻儀(부의) : 초상(初喪)난 집에 도우려고 보내는 돈이나 물건. 초상난 집에 돈이나 물건을 보내어 도와 줌.
• 家庭儀禮(가정의례) : (관례·혼례·상례·제례 등) 가정에서 치르는 의례.

良
어질 량

❊ 字源풀이

본래 금문에 '䜌' 의 자형으로, '量(헤아릴 량)' 의 古字로서 度量衡器의 모양을 본뜬 것인데, 뒤에 '어질다' 의 뜻으로 쓰이게 되었다.

❊ 單語活用例

• 改良(개량) : 좋게 고침.
• 良書(양서) : 읽어서 이로움을 주는, 내용이 좋은 책.
• 賢母良妻(현모양처) : 어진 어머니이자 착한 아내.

俗
풍속 속

❊ 字源풀이

'사람 인(人)' 과 '골 곡(谷)' 의 형성자로, 한 고을(谷)에 사는 사람(人)은 習俗이 같다는 뜻에서 '풍속' 의 뜻이다.

❊ 單語活用例

• 民俗(민속) : 민간의 풍속(風俗).
• 俗談(속담) : 예부터 민간에서 생겨 전해 오는 쉬운 격언(格言).
• 美風良俗(미풍양속) : 아름답고 좋은 풍속이나 기풍(氣風).

猶
오히려 유

❊ 字源풀이

'개 견(犬→犭)' 과 '두목 추(酋)' 의 형성자이다. '猶' 는 본래 '족제비' 곧 나무를 잘 타는 鼬鼠(유서)인데, '豫' 라는 짐승과 더불어 의심이 많기 때문에 猶豫(유예), 곧 '시간을 미루다' 의 뜻으로 쓰인다.

❊ 單語活用例

• 執行猶豫(집행유예) : 유죄판결(有罪判決)을 내리고서 일정한 기간 동안 형(刑)의 집행을 보류하며, 그 기간을 무사히 넘기면 선고의 효력이 없어지게 하는 일.

續
이을 속

❊ 字源풀이

'실 사(糸)' 와 '팔 매(賣)' 의 합체자로, 부단히 '이어짐' 의 뜻이다. 행상인이 계속 걸어가면서 물건을 사라고 외쳐대니까 '잇다' 의 뜻으로 '賣(팔 매)' 를 취하였다.

❊ 單語活用例

• 繼續(계속) : 끊어지지 않게 잇댐. 끊어졌던 일을 다시 이어서 함.
• 狗尾續貂(구미속초) : 담비의 꼬리가 모자라 개의 꼬리로 잇는다는 뜻으로, 훌륭한 것 뒤에 보잘것없는 것이 잇따름.

宜
마땅 의

❊ 字源풀이

금문에 '𡧧', 소전에 '宜' 의 자형으로 볼 때, 집 안에 祭物을 차려 놓고 祭를 지내는 것을 나타낸 것으로 '마땅하다' 의 뜻이 되었다.

❊ 單語活用例

• 宜當(의당) : 마땅히. 으레.
• 時宜(시의) : 그때의 사정에 맞음.
• 便宜主義(편의주의) : 근본적인 처리를 하지 않고 임시방편(臨時方便)으로 둘러맞추는 방법.

矣
어조사 의

❊ 字源풀이

소전에 '矣' 의 자형으로 볼 때, '㠯 (以의 古字)' 와 '화살 시(矢)' 의 형성자이다. 화살은 반드시 그치는 곳이 있다는 데서 말을 '마치다' 의 뜻이다.

❊ 單語活用例

• 萬事休矣(만사휴의) : '만 가지 일이 끝장' 이라는 뜻으로, 모든 일이 전혀 가망이 없는 절망과 체념(諦念)의 상태임을 이르는 말.
• 曲在我矣(곡재아의) : 잘못이 남에게 있는 것이 아니라 자기(自己)에게 있다는 말.

139

往	來	停	滯	車	通	混	雜
갈 왕	올 래	머무를 정	막힐 체	수레 거	통할 통	섞일 혼	섞일 잡

가고 오는 길이 매우 막히고 차량 교통이 혼잡하지만

往 갈 왕

✸ 字源풀이

소전에 '𢔟' 의 자형만으로 볼 때, '조금 걸을 척(彳)' 과 '임금 주(主)' 의 형성자이다. '主' 는 '坒(生)' 의 자형으로, 곧 止와 土의 합체자로서 '땅 위를 걷다' 의 뜻이기 때문에 '가다' 의 뜻이다.

✸ 單語活用例
- 往復(왕복) : 갔다가 돌아옴.
- 來往(내왕) : 오고 가고 함.
- 說往說來(설왕설래) : 서로 변론(辯論)하느라고 말이 옥신각신함.

來 올 래

✸ 字源풀이

갑골문에 '𣏾, 𣏾', 金文에 '𣏾, 𣏾' 등의 자형으로서, 보리의 모양을 그린 象形字이다. 보리는 이른 봄에 땅이 완전히 解凍하기 전에 뿌리가 말라죽지 않도록 밟아 주고 와야 하기 때문에 '來' 자가 '오다' 의 뜻으로 전의되자, 부득이 '來' 에 '夂' (갑골문의 발을 그린 글자)의 자형을 더하여 '𪵖→麥(보리 맥)' 자를 또 만든 것이다.

✸ 單語活用例
- 苦盡甘來(고진감래) : 고생한 끝에 즐거움이 온다는 말.

停 머무를 정

✸ 字源풀이

'사람 인(人)' 과 '정자 정(亭)' 의 형성자로, 정자(亭)는 쉬는 곳이므로 '停' 이 '머무르다' 의 뜻이다.

✸ 單語活用例
- 停年(정년) : 근무하던 직장에서 물러나도록 정해진 나이.
- 停滯(정체) : 사물의 상태가 나아가지 못하고 한자리에 머물러 그침.
- 停留場(정류장) : 자동차·전차 따위가 사람을 태우고 내리게 하려고 정류하는 일정한 곳.

滯 막힐 체

✸ 字源풀이

'물 수(氵)' 와 '띠 대(帶)' 의 형성자로, 허리띠는 옷을 묶어 움직이지 못하게 함에서 물이 움직이지 못하고 '막히다' 의 뜻이다.

✸ 單語活用例
- 急滯(급체) : 갑작스런 체증(滯症).
- 滯納(체납) : 세금(稅金) 등을 기한까지 내지 못하여 밀림.
- 精神遲滯(정신지체) : 유전적 원인, 혹은 후천적 질병이나 뇌의 장애(障礙) 때문에 청년기 전에 지능 발달이 저지된 상태.

車 수레 거

✸ 字源풀이

수레의 바퀴모양을 강조하여 '𩏡, 𨊥, 車' 와 같이 그린 것인데, 해서체의 '車(수레 거/차)' 자가 된 것이다.

✸ 單語活用例
- 客車(객차) : 기차 등에서 승객(乘客)이 타는 차량.
- 車馬(거마) : 수레와 말.
- 軍用列車(군용열차) : 군인들이나 군수품(軍需品)들을 실어 나르는 등의 군사 목적에 쓰이는 열차.

通 통할 통

✸ 字源풀이

'쉬엄쉬엄 갈 착(辶)' 과 '골목길 용(甬)' 의 형성자로, '甬' 은 '涌(샘솟을 용:湧)' 의 省體로서 물이 거침없이 솟듯이 장애 없이 '통행하다' 의 뜻이다.

✸ 單語活用例
- 共通(공통) : 여럿 사이에 다 같이 있거나 관계됨.
- 通譯(통역) : 서로 통하지 않는 양쪽의 말을 번역하여 그 뜻을 전함.
- 固執不通(고집불통) : 고집이 세어 조금도 변통성(變通性)이 없음.

混 섞일 혼

✸ 字源풀이

'물 수(氵)' 와 '벌레 곤(昆)' 의 형성자로, 여러 강물이 합쳐서 흘러감의 뜻에서 '섞이다' 의 뜻이다.

✸ 單語活用例
- 混沌(혼돈) : 사물이 뒤섞여 갈피를 잡을 수 없는 상태.
- 混戰(혼전) : 서로 뒤섞여서 어지럽게 싸움.
- 混成部隊(혼성부대) : 병과(兵科)나 소속이 다른 병사 또는 여러 나라의 병사로 구성된 단일 부대.

雜 섞일 잡

✸ 字源풀이

'옷 의(衣)' 와 '모일 집(集)' 의 형성자로, 본의는 다섯 가지 색이 합쳤다는 뜻이다. '集' 은 본래 많은 새(隹:새 추)가 나무(木)위에 모여 있다는 뜻으로 五彩 옷감으로 옷을 만들다의 뜻이 '섞이다' 의 뜻이 되었다.

✸ 單語活用例
- 複雜(복잡) : 사물의 갈피가 뒤섞여 어수선한 것.
- 身邊雜記(신변잡기) : 자기 신변에서 일어나는 여러 가지 일을 적은 수필체의 글.

乃	耐	苦	衷	相	逢	互	悅
이에 내	견딜 내	쓸 고	속마음 충	서로 상	만날 봉	서로 호	기쁠 열

그럼에도 고통을 참으면 서로 만나 기쁨을 누리게 된다.

乃
이에 내

❋ 字源풀이
甲骨文에 'ㄱ, ㄱ, ㄥ', 金文에 'ㄱ, ㄥ, ㄥ' 등의 字形으로, 여자의 젖의 모양을 그린 象形字이다. 뒤에 '이에, 곧'의 뜻으로 전의되자, '女'자를 더하여 '妳(젖 내)'자를 또 만들었다. '乃'를 指事字로서 달리 풀이하는 이도 있다.

❋ 單語活用例
• 終乃(종내) : 끝끝내. 필경에. 마침내.
• 乃其也(급기야) : 마침내.

耐
견딜 내

❋ 字源풀이
'말이을 이(而)'와 '법도 촌(寸)'의 합체자로, 본래는 죄를 지어 賤役을 시키는 罪刑을 나타낸 글자인데 '참다, 견디다'의 뜻으로 쓰였다.

❋ 單語活用例
• 堪耐(감내) : 참고 견딤.
• 耐久力(내구력) : 오래 견디는 힘.
• 忍耐(인내) : 참고 견딤.

苦
쓸 고

❋ 字源풀이
'풀 초(艹)'와 '예 고(古)'의 형성자로, '大苦'라는 매우 쓴 약초의 이름인데, '쓰다', '괴롭다'의 뜻이 되었다.

❋ 單語活用例
• 刻苦(각고) : 고생을 해 가며 무척 애를 씀.
• 苦惱(고뇌) : 마음이 괴롭고 아픔, 혹은 괴로워하고 번뇌(煩惱) 함.
• 苦肉之計(고육지계) : 적을 속이기 위해 제 몸을 괴롭히는 일까지도 무릅쓰면서 꾸미는 계책(計策).

衷
속마음 충

❋ 字源풀이
'옷 의(衣)'와 '가운데 중(中)'의 형성자로, 옷의 가운데(속)에 입는 옷이라 '속옷'이나 '속마음'이란 의미가 생겼다.

❋ 單語活用例
• 苦衷(고충) : 괴로운 심정(心情).
• 折衷(절충) : 서로 같지 아니한 견해나 관점 따위를 조절하여 알맞게 함.
• 憂國衷情(우국충정) : 나라를 근심하는 참된 심정.

相
서로 상

❋ 字源풀이
'나무 목(木)'과 '눈 목(目)'의 회의자로, 눈만 뜨면 맞보는 것이 나무라는 데서 '서로, 마주'의 뜻으로 쓰였다.

❋ 單語活用例
• 相對(상대) : 서로 마주 대함. 또는 그 대상. 서로 겨루거나 맞섬.
• 觀相(관상) : 얼굴 생김새를 보고 그 사람의 운명 등을 판단하는 일.
• 同病相憐(동병상련) : 어려운 처지에 있는 사람끼리 동정하고 도움.

逢
만날 봉

❋ 字源풀이
'쉬엄쉬엄 갈 착(辶)'과 '이끌 봉(夆)'의 형성자로, 서로 '만나다'의 뜻이다.

❋ 單語活用例
• 逢變(봉변) : 생각하지 않은 변을 당함. 망신스러운 일을 당함.
• 逢着(봉착) : 만나서 부닥침.
• 邂逅相逢(해후상봉) : 우연히 서로 만남.

互
서로 호

❋ 字源풀이
소전에 '互'의 자형으로, 본래 서로 돌리어 새끼를 꼬는 연장의 모양을 본뜬 것인데, 뒤에 '서로'의 뜻으로 쓰이게 되었다.

❋ 單語活用例
• 相互(상호) : 서로.
• 互稱(호칭) : 서로 부름.
• 互角之勢(호각지세) : 서로 조금도 낫고 못함이 없는 형세(形勢).

悅
기쁠 열

❋ 字源풀이
'마음 심(忄)'과 '기쁠 열(兌)'의 형성자이다. '兌'는 본래 '기쁘다'의 뜻이었으나, '바꿀 태'로 전의되자, 마음 심(心)을 더하여 '悅'자를 또 만들었다.

❋ 單語活用例
• 喜悅(희열) : 기쁨과 즐거움.
• 法悅(법열) : 설법(說法)을 듣고 마음속에 일어나는 큰 기쁨.
• 悅口之物(열구지물) : 입에 맞는 음식(飮食).

설 名節(명절)에 故鄕(고향)을 訪問(방문)하여

허허허~

아버님 어머님 세배받으십시오.

할아버지 할머니 오래오래 사세요!

으랏차~

좋은 風俗(풍속)은 그대로 이어감이 마땅하다.

아자!

스물둘, 스물셋…

윷 나와라~ 와라~와라~ 뚝딱!

142

으윽......
마려워요~

참을 줄도
알아야지!

으아아

으윽!
나보다 더
급하시잖아~

오는데
車輛交通(차량교통)이
어찌나 **混雜**(혼잡)하던지
힘들었습니다.

허허허~
그렇게 고생해서
왔으니 기쁘게
만날 수 있는 것
아니냐!

143

늙을 **로**　마땅 **당**　더할 **익**　씩씩할 **장**

나이가 들었어도 결코 젊은이다운 패기가 변하지 않고
오히려 굳건함을 형용하는 말이다.

『後漢書』馬援傳에 나오는 이야기이다.

前漢 말과 後漢 초에 걸쳐 활약한 馬援(마원)이란 名將이 있었다.

어렸을 때부터 그릇이 크고 무예에도 정통하여 주위의 촉망을 받으며 자랐다. 뒤에 마원은 督郵官(독우관)이란 시골 관리가 되었다. 태수의 명을 받고 죄수 호송의 임무를 수행하던 어느 날 죄수들이 괴로워하며 애통하게 울부짖는 것을 보고 동정심이 발동, 모두 풀어주고 자기도 북방으로 도망가 버렸다.

북방 변경에 정착한 그는 가축을 기르며 생활했는데 오래지 않아 소 말 양 수천 마리의 巨富가 되었다. 그는 번 돈을 어려운 이웃과 친구들을 돕는 데는 아끼지 않으면서 자신은 다 해진 양가죽 옷을 걸치고 검소한 생활을 하면서 늘 이렇게 말했다.

"부자가 되어 사람들에게 베풀지 않으면 수전노일 뿐이다."

그리고 또 마원이 좋아한 말은

'대장부의 의지는 곤궁할 때 더욱 군세어야 하며 늙을수록 의욕과 기력이 왕성해야 한다 (大丈夫爲志 窮當益堅 老當益壯)였다.'

나중에 光武帝에게 발탁돼 대장수가 된 그는 몇 차례나 혁혁한 戰功을 세웠다. 마원은 늙어서도 內亂 토벌을 자원했다. 광무제는

"그대는 이제 너무 늙었소." 하고 만류하자 그는 펄쩍 뛰며 말했다.

"신의 나이 예순 둘이지만 아직도 갑옷을 입고 말을 탈 수 있으니 늙었다고 할 수 없습니다."

말을 마친 마원이 갑옷을 입고 말에 안장을 채우는 것을 보고 광무제는 감탄했다.

"이 老益壯이야말로 老當益壯이로군."

마원이 평소에 좋아한 '老當益壯' 이란 말을 광무제도 입 밖에 낼 수밖에 없었다.

● 천천히 걷는 뜻을 나타낸 글자이다.

夏(여름 하) : 머리 혈(頁)에 천천히 걸을 쇠(夊)를 합한 글자로, 大人의 모습을 象形하여 본래 '크다' 의 뜻을 나타낸 글자인데, 크는 것은 여름에 크기 때문에 '여름' 의 뜻으로 바뀌었다.

凌(능가할 릉) : 발음요소인 릉(夌)에 얼음 빙(冫)을 합한 글자로, '능가하다', '거칠다', '무시' 다' 의 뜻으로 쓰인다.(부수는 冫)

천천히 걸을 쇠

기타) 夐(멀 형), 夒(원숭이 노), 夔(조심할 기)

18 健康

137	少取漫步 소 취 만 보	음식을 적게 먹고, 한가로이 거니는 것은
138	健康秘策 건 강 비 책	건강을 유지하는 비책이고
139	快便熟眠 쾌 변 숙 면	변을 시원하게 보고, 숙면하는 것은
140	享壽要因 향 수 요 인	장수를 누리는 중요한 까닭이다.
141	耳目口鼻 이 목 구 비	귀, 눈, 입, 코
142	肝肺胃腸 간 폐 위 장	간, 폐, 위, 장 등
143	不敢損傷 불 감 손 상	몸을 다치지 않게 하는 것은
144	孝之始也 효 지 시 야	효도의 처음이니라.

健康

少	取	漫	步
적을 소	가질 취	퍼질 만	걸음 보

健	康	秘	策
굳셀 건	편안 강	숨길 비	꾀 책

음식을 적게 먹고, 한가로이 거니는 것은 건강을 유지하는 비책이고

少 적을 소

❋ 字源풀이
'작은 소(小)'에 '좌로 삐칠 별(丿)'을 합한 글자로, 빗방울(ᐟᐟ→小)의 뜻인 작은(小) 것에 다시 일부분을 덜어내니(丿), 양이 더 '적다'는 뜻과 나아가 '젊다'의 뜻이 있다.

❋ 單語活用例
• 寡少(과소) : 너무 적음.
• 少額(소액) : 적은 액수(額數).
• 稀少價値(희소가치) : 드물기 때문에 인정되는 가치.

取 가질 취

❋ 字源풀이
'귀 이(耳)'에 '또 우(又:본래 오른손의 상형자)'를 합한 글자로, 죄인의 왼쪽 귀를 벤다는 뜻인데, '거두다', '가지다'의 뜻으로 쓰였다.

❋ 單語活用例
• 喝取(갈취) : 으름장을 놓아 빼앗음.
• 取材(취재) : 작품이나 기사(記事)의 재료를 구하여 얻음.
• 取捨選擇(취사선택) : 여럿 가운데서 쓸 것은 골라 쓰고 버릴 것은 버림.

漫 퍼질 만

❋ 字源풀이
'물 수(氵)'와 '끌 만(曼)'의 형성자로, 물이 질펀히 '퍼져 있다'는 뜻이다.

❋ 單語活用例
• 漫談(만담) : 재미있고 익살스러운 말로써 세상이나 인정을 비판(批判)·풍자(諷刺)하는 이야기.
• 放漫(방만) : 다잡아서 하지 못하고 흐리멍덩함.
• 天眞爛漫(천진난만) : 아무런 꾸밈이 없이 언행(言行)에 그대로 나타남. 순진함.

步 걸음 보

❋ 字源풀이
사람의 두 발을 그리어 'ᴗ,ᴗ,ᴗ'의 형태로 걸어가는 것을 나타낸 것인데, 楷書體의 '步(걸음 보)'자가 된 것이다. '步'를 '步'의 형태로 써서는 안 된다.

❋ 單語活用例
• 競步(경보) : 육상 경기의 하나로 한쪽 발이 땅에 떨어지기 전에 다른 발이 땅에 닿게 하여 빨리 걷는 경기.
• 微吟緩步(미음완보) : 작은 소리로 읊조리며 천천히 거님.

健 굳셀 건

❋ 字源풀이
'사람 인(亻)'과 '세울 건(建)'의 形聲字로, '건강하다'의 뜻을 나타낸 글자이다.

❋ 單語活用例
• 剛健(강건) : 기상(氣像)이나 뜻이 꿋꿋하고 건전함.
• 健忘(건망) : 잘 잊어버림, 건망증(健忘症).
• 春寒老健(춘한노건) : 봄추위와 늙은이의 건강이라는 뜻으로, 사물이 오래가지 못함을 이르는 말.

康 편안 강

❋ 字源풀이
소전에 '𤰞'의 자형으로, 본래 '天干 경(庚)'과 '쌀미(米)'의 형성자이다. 곡식의 껍질을 나타낸 글자인데, 뒤에 '편안하다'의 뜻이 되자 '糠(겨 강)'자를 또 만들었다.

❋ 單語活用例
• 康健(강건) : 몸이 튼튼하고 건강함.
• 壽福康寧(수복강녕) : 오래 살아 복을 누리며 몸이 튼튼하여 편안함.

秘 숨길 비

❋ 字源풀이
'보일 시(示)'와 '반드시 필(必)'의 형성자로, 귀신의 일은 눈에 보이지 않고 숨어 있다는 뜻과 '必'은 '閟(으슥할 비)'의 省體를 합쳐 '신비롭다', '숨기다'의 뜻이 되었다. '秘'는 '祕'의 俗字이다.

❋ 單語活用例
• 神秘(신비) : 사람의 힘이나 지혜로는 이해할 수 없는 신묘(神妙)한 비밀, 보통의 이론과 인식을 초월한 일.
• 秘不發說(비불발설) : 비밀에 붙여 두고 밖으로 말을 내지 않음.

策 꾀 책

❋ 字源풀이
'대나무 죽(竹)'과 '가시 자(束)'의 형성자로, 본래 '채찍'의 뜻이었는데, '꾀'의 뜻으로 轉義되었다.

❋ 單語活用例
• 計策(계책) : 꾸미는 꾀와 방책(方策).
• 策定(책정) : 획책(劃策)하여 결정함.
• 窮餘之策(궁여지책) : 궁박(窮迫)한 나머지 생각하다 못하여 짜낸 꾀.

快	便	熟	眠	享	壽	要	因
쾌할 쾌	오줌 변	익을 숙	잘 면	누릴 향	목숨 수	요긴할 요	인할 인

변을 시원하게 보고, 숙면하는 것은 장수를 누리는 중요한 까닭이다.

快
쾌할 쾌

❋ 字源풀이
'마음 심(心)'과 '깍지 결(夬→夬)'의 형성자로, 화살이 손에서 떨어져 나가는(夬) 순간에 마음(心)이 '상쾌하다'의 뜻이다.

❋ 單語活用例
- 爽快(상쾌) : 기분이 시원하고 유쾌함.
- 快樂(쾌락) : 기분이 좋고 즐거움.
- 快刀亂麻(쾌도난마) : 잘 드는 칼로 헝클어진 삼을 자른다는 뜻으로, 어지럽게 뒤얽힌 사물을 단번에 명쾌하게 처리함.

便
오줌 변

❋ 字源풀이
'사람 인(人)'과 '고칠 경(更)'의 合體字로, 사람은 불편함이 있으면 고치어 편안함을 찾기 때문에 '편안하다'의 뜻이다. 나아가 '소대변'의 뜻으로도 쓰인다. '편안하다'의 뜻으로 쓰일 때는 '편'으로 발음 된다.

❋ 單語活用例
- 便秘(변비) : 변비증(便秘症).
- 臨時方便(임시방편) : 필요에 따라 그때 그때 정해 일을 쉽고 편리하게 치를 수 있는 수단.

熟
익을 숙

❋ 字源풀이
'불 화(火→灬)'와 '누구 숙(孰)'의 형성자로, 불에 익힌 음식이란 뜻에서 '익다'의 뜻이 되었다.

❋ 單語活用例
- 老熟(노숙) : 오랜 경험으로 익숙함. 노련(老練).
- 熟成(숙성) : 충분하게 이루어짐.
- 深思熟考(심사숙고) : 깊이 잘 생각함.

眠
잘 면

❋ 字源풀이
'눈 목(目)'과 '백성 민(民)'의 형성자이다. '民'은 '泯'(어두울 민)의 省體로, 눈을 감아 혼미(昏迷) 상태로 된다는 의미로 '자다'의 뜻이 되었다.

❋ 單語活用例
- 冬眠(동면) : 동물이 겨울 동안 땅 속, 물 속 등에서 생활 활동을 멈추고 수면(睡眠) 상태에 있는 현상.
- 不眠(불면) : 잠을 자지 않는 것. 잠을 자지 못하는 것.
- 高枕安眠(고침안면) : 베게를 높이 하고 근심 없이 안심하고 잘 잠.

享
누릴 향

❋ 字源풀이
'형통할 형(亨)'과 같이 높이 솟아 있는 집이나 조상을 모신 집을 본떠 만든 글자로, 조상을 모시는 집이라는 데에서 제사에 음식을 바친다는 의미가 생겼다. 나아가 '누리다'의 뜻이 되었다.

❋ 單語活用例
- 享年(향년) : 한평생을 살아 누린 나이. 곧 죽은 이의 나이.
- 享樂(향락) : 즐거움을 누림.
- 安享富貴(안향부귀) : 평안하게 부귀를 누림.

壽
목숨 수

❋ 字源풀이
'壽'자는 금문에 '𠄢'의 자형으로 볼 때 '老'의 省體 '耂'와 '疇(밭두둑 주)'의 古字인 '𤲅'의 형성자이다. 노인의 나이가 오래되고 밭두둑이 길다는 뜻으로 '오래 살다'의 뜻이 되었다.

❋ 單語活用例
- 稀壽(희수) : 일흔 살을 일컫는 말.
- 萬壽無疆(만수무강) : (수명의 길이가 한이 없다는 뜻으로) 건강과 장수(長壽)를 축원하는 말.

要
요긴할 요

❋ 字源풀이
'要'의 소전체는 '𦥑'의 형태로 '臼(깍지 낄 국)'과 '𡗗→交'의 합체로, 두 손을 허리에 붙인 모양을 상형하여 '허리'의 뜻을 나타낸 글자인데, 뒤에 '중요하다'의 뜻으로 쓰이자, '腰(허리 요)'자를 또 만들었다.

❋ 單語活用例
- 槪要(개요) : 대개의 중요한 내용.
- 要件(요건) : 긴요(緊要)한 일. 필요한 조건.
- 要領不得(요령부득) : 요령을 잡을 수가 없음.

因
인할 인

❋ 字源풀이
'因'은 甲骨文에 '𡇙,𡇌', 金文에 '𡥝,𡇎' 등의 字形으로, 바닥에 까는 '자리'의 모양을 그린 象形字이다. 뒤에 '인할 인'의 뜻으로 전의되자, 자리는 莞草(완초: 왕골)나 등넝쿨 등 식물로 엮기 때문에 '艸→艹(풀 초)'를 더하여 '茵(자리 인)'자를 또 만들었다.

❋ 單語活用例
- 因果應報(인과응보) : 좋은 일에는 좋은 결과가, 나쁜 일에는 나쁜 결과가 따름.

147

健康

耳	目	口	鼻
귀 이	눈 목	입 구	코 비

肝	肺	胃	腸
간 간	허파 폐	밥통 위	창자 장

귀, 눈, 입, 코, 간, 폐, 위, 장 등

耳 귀 이

❋ 字源풀이
귀의 모양을 상형하여 '⫶, ⫷, ⫸, ⫹' 와 같이 그린 것인데, 뒤에 해서체의 '耳' 자가 된 것이다.

❋ 單語活用例
- 耳聾(이롱) : 귀가 먹어 들리지 않음.
- 耳鳴(이명) : 귓속에서 윙하고 소리가 울리는 느낌이 나는 현상. 또는 그 증세.
- 馬耳東風(마이동풍) : 말의 귀에 동풍이라는 뜻으로, 남의 말을 귀담아듣지 않고 지나쳐 흘려 버림을 이르는 말.

目 눈 목

❋ 字源풀이
눈의 모양을 상형하여 '⫺, ⫻, ⫼'과 같이 그린 것인데, 뒤에 세워서 해서체의 '目' 자가 된 것이다.

❋ 單語活用例
- 盲目(맹목) : 먼눈. 어두운 눈.
- 注目(주목) : 눈길을 한곳에 모아서 봄.
- 競技種目(경기종목) : 경기 종류의 명목(名目).

口 입 구

❋ 字源풀이
입의 모양을 상형하여 'ㅂ' 와 같이 그린 것인데, 뒤에 해서체의 '口' 자가 된 것이다.

❋ 單語活用例
- 鑛口(광구) : 광물(鑛物)을 파내는 구덩이의 어귀.
- 口腔(구강) : 입 안.
- 口蜜腹劍(구밀복검) : 입에는 꿀이 있고 배 속에는 칼이 있다는 뜻으로, 말은 정답게 하나 속으로는 해칠 생각이 있음.

鼻 코 비

❋ 字源풀이
주름살 진 어른 코의 모양을 상형하여 '⫽, ⫾, ⫿' 와 같이 그린 것인데, 뒤에 해서체의 '自'와 같이 변하고, 글자의 뜻도 '자기' 곧 '스스로'의 뜻으로 변하여 '스스로 자(自)' 자가 된 것이다. 뒤에 본래의 '自'에 '畀(줄 비)'를 합쳐 형성자로서 '鼻(코 비)' 자를 만들었다.

❋ 單語活用例
- 阿鼻叫喚(아비규환) : 여러사람이 비참(悲慘)한 지경에 처하여 그 고통에서 헤어나려고 비명을 지르며 몸부림침을 형용하는 말.

肝 간 간

❋ 字源풀이
'고기 육(月)'과 '방패 간(干)'의 형성자로, '干'은 '幹(줄기 간)'의 省體이다. 간은 五行에서 '木'에 해당되며, 또한 간은 나무에서 줄기(幹)처럼 중요하므로 '干'을 취한 것이다.

❋ 單語活用例
- 肝癌(간암) : 간에 생기는 암.
- 肝膽相照(간담상조) : 서로 마음이 통하여 알려지거나, 또는 마음을 터놓고 사귐.

肺 허파 폐

❋ 字源풀이
'고기 육(月)'과 '무성할 발(巿)'의 형성자로, 내장은 살로 되어 있기 때문에 '月(고기 육)'과, 폐는 오장 중에 가장 크고 호흡시 부단히 움직임이 초목이 무성하게 움직임과 같아서 '巿(무성할 발)'의 합체자이다.

❋ 單語活用例
- 硅肺(규폐) : 광산 등 통풍이 나쁜 곳에서 일하는 사람이, 규산(硅酸)이 들어 있는 가루를 오랜 시일에 걸쳐 마심으로써 생기는 병.
- 肺腑之言(폐부지언) : 마음속에서 우러나오는 참된 말.

胃 밥통 위

❋ 字源풀이
'고기 육(月)'에 위장 속에 쌀이 들어 있는 모양인 '⊠'의 부호를 더하여 '⫿'와 같이 만든 글자인데, 해서체의 '胃' 자가 된 것이다.

❋ 單語活用例
- 脾胃(비위) : 비장(脾臟)과 위(胃). 음식 맛이나 어떤 사물에 대하여 좋고 언짢음을 느끼는 기분.
- 脾胃難定(비위난정) : 비위가 뒤집혀 아니꼬움. 밉살스러운 꼴을 보고 아니꼬움을 가리키는 말.

腸 창자 장

❋ 字源풀이
'고기 육(月)'과 '빛날 양(昜)'의 형성자로, '昜'은 '陽'의 古字로서 '밝다'의 뜻이다. 대소장은 매우 길어서 밝게 곧 분명히 알 수 있으므로 '昜'을 취한 것이다.

❋ 單語活用例
- 斷腸(단장) : 몹시 슬퍼 창자가 끊어지는 듯함.
- 九折羊腸(구절양장) : 양의 창자처럼 험하고 꼬불꼬불한 산길. 길이 매우 험함.

不	敢	損	傷	孝	之	始	也
아닐 불	구태여 감	덜 손	상할 상	효도 효	갈 지	비로소 시	어조사 야

몸을 다치지 않게 하는 것은 효도의 처음이니라.

不 아닐 불

❋ 字源풀이

본래 새가 하늘로 날아가 보이지 않음을 '𠫤, 𠔻, 丕, 𠀠'의 형태로 나타낸 것인데, 부정사로서 '不'자로 쓰이게 된 것이다. 꽃의 받침을 그린 것으로 보는 이도 있다. 뒤에 'ㄷ, ㅈ'이 올 때는 '부'로 발음이 된다.

❋ 單語活用例

• 不朽(불후) : 썩지 아니함이라는 뜻으로, 영원토록 변하거나 없어지지 아니함이라는 말.
• 過猶不及(과유불급) : 정도를 지나침은 미치지 못한 것과 같음.

敢 구태여 감

❋ 字源풀이

금문에 '𣪊', 소전에 '𣪊'의 자형으로 볼 때, 두 사람의 손이 물건을 쟁취함에서 앞으로 나아가 '용감히 취하다'의 뜻이 되었다. 隸書體에서 '敢'의 자형으로 변했다.

❋ 單語活用例

• 勇敢(용감) : 씩씩하고 겁이 없으며 기운참.
• 敢行(감행) : 과감(果敢)하게 행함.
• 不敢生心(불감생심) : 힘에 부쳐 감히 엄두를 내지 못함.

損 덜 손

❋ 字源풀이

'손 수(扌)'와 '수효 원(員)'의 형성자로, 손(扌→手)으로 물건(貝)을 덜어 내니, 그 수가 '감한다'의 뜻이다.

❋ 單語活用例

• 損失(손실) : 덜리거나 축이 나서 잃어버림.
• 損財數(손재수) : 재물을 잃을 운수(運數).
• 名譽毀損(명예훼손) : 남의 체면을 손상하고 그 명예를 더럽힘.

傷 상할 상

❋ 字源풀이

'사람 인(亻)'과 '𠃬(陽의 古字인 '昜'과 同字)'의 형성자로, 몸의 상처의 뜻인데, 상처는 잘 나타나므로 밝게 나타나다의 뜻을 가진 '昜'자를 취한 것이다.

❋ 單語活用例

• 傷害(상해) : 상처를 내어 해를 입힘.
• 感傷(감상) : 슬프게 느끼어 마음 아파함. 대수롭지 아니한 일에도 쉬이 감동하고 지나치게 슬퍼하는 마음의 경향.
• 哀而不傷(애이불상) : 슬퍼하되 도를 넘지 아니함.

孝 효도 효

❋ 字源풀이

'늙을 로(老→耂)'에 '아들 자(子)'를 합한 글자로, 자식(子)이 부모(老)를 받든다는 데서 '효도'의 뜻이다.

❋ 單語活用例

• 不孝(불효) : 어버이를 잘 섬기지 않음.
• 孝誠(효성) : 마음을 다해 어버이를 잘 섬기는 정성(精誠).
• 反哺之孝(반포지효) : 까마귀 새끼가 자란 뒤에 늙은 어미에게 먹이를 물어다 주는 효성이라는 뜻.

之 갈 지

❋ 字源풀이

'之'자는 갑골문에 '㞢'의 형태로 땅 위에 발을 그리어 '가다'의 뜻을 나타낸 글자이다. 뒤에 조사 '의'로 쓰이게 되었다.

❋ 單語活用例

• 隔世之感(격세지감) : 많은 진보(進步)·변화(變化)를 겪어서 딴 세상처럼 여겨지는 느낌.
• 苦肉之計(고육지계) : 적을 속이기 위해 제 몸을 괴롭히는 일까지도 무릅쓰면서 꾸미는 계책(計策).

始 비로소 시

❋ 字源풀이

'여자 녀(女)'에 '기쁠 이(怡)'의 '台'를 합한 형성자로, 생명체의 시작은 어머니(女)로서 만물의 '시작'이 된다는 뜻이다.

❋ 單語活用例

• 開始(개시) : 처음으로 시작함.
• 今始初聞(금시초문) : 이제야 비로소 처음으로 들음.
• 始終一貫(시종일관) : 처음에서 끝까지 한결같이 함.

也 어조사 야

❋ 字源풀이

'也'는 金文에 '𠃟, �211'등의 字形으로서 본래는 세수하는 그릇의 모양을 그린 象形字이다. 뒤에 어조사의 뜻으로 쓰이게 되자, '匚(상자 방)'을 더하여 '匜(그릇 이)'를 또 만들었다. '也'의 본래 뜻을 달리 보는 이도 있으나 그릇의 명칭으로 보는 것이 타당하다.

❋ 單語活用例

• 獨也靑靑(독야청청) : 홀로 푸르름. 홀로 높은 절개(節槪)를 드러내고 있음.

飮食(음식)을 적게 먹고 한가로이 거니는 것은

健康(건강)을 유지하는 秘策(비책)이고

便(변)을 시원하게 보고 熟眠(숙면)하는 것은

長壽(장수)를 누리는 중요한 까닭이다.

어머! 어머! 말도 안돼~

아흔 아홉 살!

몇 살 이세요?

仁 어질 인　者 사람 자　無 없을 무　敵 대적할 적

인자한 사람에게는 적이 없다는 말이다.

『孟子』梁惠王 章句上篇에 나온다.

　양혜왕이 孟子에게 전쟁에서 진 치욕을 어떻게 하면 씻을 수 있는지를 묻자, 孟子는 仁慈한 정치를 해서 형벌을 가볍게 하고, 세금을 줄이며, 농사철에는 농사를 짓게 하고, 장정들에게는 효성과 우애와 충성과 신용을 가르쳐 부형과 윗사람을 섬기게 한다면, 몽둥이를 들고서도 秦나라와 楚나라의 견고한 군대를 이길 수 있다고 대답한 뒤 다음과 같이 말하였다.

　"저들은 백성들이 일할 시기를 빼앗아 밭을 갈지 못하게 함으로써 부모는 추위에 떨며 굶주리고, 형제와 처자는 뿔뿔이 흩어지고 있습니다. 저들이 백성을 塗炭에 빠뜨리고 있는데, 왕께서 가서 정벌한다면 누가 감히 대적하겠습니까? 그래서 이르기를 '인자한 사람에게는 적이 없다(仁者無敵)'고 하는 것입니다. 왕께서는 의심하지 마십시오."

故事成語

........

職場

어려운 部首字 익히기

◉ 집의 모양을 본 뜬 글자이다. '갓머리' 라고 하는 것은 옳지 않다.

安(편안할 안) : 여자가 집 안(宀)에 있을 때 가장 편안하다는 데서 '편안하다' 의 뜻으로 쓰였다.
室(방 실) : 집 안(宀)에서 가장 많이 머무는 곳(至)이 '방' 이다. (至는 聲符字이다.)

집 면
(갓머리)

기타) 宏(클 굉), 完(완전할 완), 宜(마땅할 의), 宙(집 주), 宵(밤 소), 宴(잔치 연), 寂(고요할 적), 寶(보배 보)

19 職場

145	早起體操 조 기 체 조	아침 일찍 일어나 운동을 하고
146	容貌端潔 용 모 단 결	용모를 깨끗이 단정하게 갖추고
147	準時入退 준 시 입 퇴	시간에 맞추어 출퇴근하여
148	盡量勤務 진 량 근 무	열심히 근무하고
149	常施寬雅 상 시 관 아	늘 관용과 아량을 베풀어
150	關係圓滿 관 계 원 만	동료들과 관계를 원만히 하고
151	試鍊克服 시 련 극 복	시련을 극복하면
152	遂得昇進 수 득 승 진	드디어 승진하게 될 것이다.

153

職場

早	起	體	操
일찍 조	일어날 기	몸 체	잡을 조

容	貌	端	潔
얼굴 용	모양 모	끝 단	깨끗할 결

아침 일찍 일어나 운동을 하고 용모를 깨끗이 단정하게 갖추고

早
일찍 조

❋ 字源풀이
金文에 '우' 의 형태로 해가 지평선의 풀 위로 솟아 오르는 모양을 본떠 '일찍' 의 뜻으로 썼다.

❋ 單語活用例
• 早退(조퇴) : 정각(正刻) 이전에 물러감.
• 早急(조급) : 매우 급함.
• 時機尙早(시기상조) : 때가 아직 덜 되어서 그 기회에는 이름.

起
일어날 기

❋ 字源풀이
'달릴 주(走)' 와 '몸 기(己)' 의 形聲字로, 몸(己)을 일으켜 달린다(走)는 데서 '일어서다' 의 뜻이다.

❋ 單語活用例
• 蹶起(궐기) : 벌떡 일어남. 어떤 목적을 위해 힘차게 일어남.
• 起點(기점) : 처음으로 시작되는 곳.
• 七顚八起(칠전팔기) : 여러 번 실패해도 굽히지 않고 분투(奮鬪) 함을 일컫는 말.

體
몸 체

❋ 字源풀이
'뼈 골(骨)' 과 '제기 례(豊)' 의 형성자로, '豊' 에는 풍후함의 뜻이 있으므로 뼈(骨)에 붙은 살 전체로서 '몸' 의 뜻이다.

❋ 單語活用例
• 體格(체격) : 몸의 골격(骨格). 근육(筋肉), 골격, 영양(營養) 상태 로 나타나는 몸의 외관적 형상의 전체.
• 物我一體(물아일체) : 외물(外物)과 자아(自我), 또는 객관과 주 관인 내가 하나가 됨.

操
잡을 조

❋ 字源풀이
'손 수(扌)' 와 '새 떼로 울 소(喿)' 의 형성자로, 새들 이 온 힘을 기울여 울듯이 전력을 다하여 '잡다' 의 뜻이다.

❋ 單語活用例
• 體操(체조) : 몸의 발육(發育)을 돕고 동작을 재빠르게 하려고 여 러 가지 방식으로 몸의 각 부분을 움직이는 운동.
• 無線操縱(무선조종) : 전파를 이용하여 사람이 타지 않은 항공기, 탱크, 함선(艦船), 수뢰(水雷), 탄환(彈丸) 등을 조종하는 조작.

容
얼굴 용

❋ 字源풀이
'집 면(宀)' 과 '계곡 곡(谷)' 의 合體字로, 둘 다 안에 사물을 담다의 뜻에서 '수용하다' , 나아가 '얼굴' 의 뜻이 되었다.

❋ 單語活用例
• 寬容(관용) : 너그럽게 용서(容恕)하거나 받아들임.
• 容貌(용모) : 사람의 얼굴 모양(模樣).
• 花容月態(화용월태) : 아름다운 여자의 고운 용태(容態).

貌
모양 모

❋ 字源풀이
'사람의 얼굴(皃:모양 모)' 과 '豹(표범 표)' 의 省體 인 '豸' 의 형성자이다. 표범의 무늬가 잘 드러나듯 이 사람의 마음도 그 얼굴에 잘 나타나므로 '豸' 를 취하여 '모양' 의 뜻으로 썼다.

❋ 單語活用例
• 變貌(변모) : 달라진 모양이나 모습. 또는 모양이나 모습이 달라짐.
• 貌樣(모양) : 겉으로 나타나는 생김새나 됨됨이.
• 以貌取人(이모취인) : 얼굴만 보고 사람을 씀.

端
끝 단

❋ 字源풀이
'설 립(立)' 과 '끝 단(耑)' 의 형성자로, 本義는 '몸이 단정하다' 의 뜻이었는데, '耑' 자는 풀싹이 곧게 땅을 뚫고 나온다는 뜻에서 '곧다' , '끝' 의 뜻이 되었다.

❋ 單語活用例
• 極端(극단) : 맨 끄트머리. 중용(中庸)을 벗어나 한쪽으로 치우치는 일.
• 發端(발단) : 일이 생김 또는 벌어짐. 그 일의 첫머리.
• 首鼠兩端(수서양단) : 진퇴, 거취(去就)를 결정하지 못하는 상태.

潔
깨끗할 결

❋ 字源풀이
'물 수(氵)' 와 '삼 한오리 결(絜)' 의 형성자로, 삼껍 질 묶음은 가지런하고 물로 씻어 깨끗해야 하므로 淸 淨無垢 곧 '깨끗하다' 의 뜻이다.

❋ 單語活用例
• 簡潔(간결) : 간단하고 깔끔하면서도 짜임새가 있음.
• 潔白(결백) : 깨끗하고 흰 상태. 마음씨나 몸가짐이 깨끗함.
• 氷貞玉潔(빙정옥결) : 절개가 아주 깨끗하여 결함이 조금도 없음.

154

시간에 맞추어 출퇴근하여 열심히 근무하고

準 법 준

❋ 字源풀이
'準' 자는 '准' 자와 同字로서, 물이 평평하다의 뜻이었는데, 뒤에 '승인하다'의 뜻이 되었다.

❋ 單語活用例
• 基準(기준) : 기본이 되는 표준(標準).
• 準則(준칙) : 준거(準據)할 기준이 되는 법칙, 준용(準用)할 규칙.
• 視準誤差(시준오차) : 망원경(望遠鏡)의 시준선(視準線)과 실제 바라보려는 방향이 정확하게 일치하지 않음으로써 생기는 오차.

時 때 시

❋ 字源풀이
'날 일(日)'과 '관청 시(寺)'의 형성자로, 관청이 잘 드러나듯이 사계절의 변화도 잘 나타나므로 본의는 '사계절'의 뜻에서 '때'의 뜻이 되었다.

❋ 單語活用例
• 時效(시효) : 어떤 상태가 어느 기간 연속됨으로써 권리(權利)를 얻거나 잃어버리는 기간.
• 常時(상시) : 평상시(平常時).
• 晩時之歎(만시지탄) : 기회를 놓쳐 뒤늦었음을 안타까워하는 탄식.

入 들 입

❋ 字源풀이
풀이나 나무의 뿌리가 땅으로 들어가는 모양을 가리키어 '∧, 人'의 형태로 나타낸 것인데, 해서체의 '入' 자가 된 것이다. 송곳이 뚫고 들어가는 것으로 풀이하는 이도 있다.

❋ 單語活用例
• 加入(가입) : 단체나 조직 따위에 들어감.
• 介入(개입) : 어떤 일에 끼어듦.
• 漸入佳境(점입가경) : 점점 더 재미있는 경지(境地)로 들어감.

退 물러갈 퇴

❋ 字源풀이
'쉬엄쉬엄 갈 착(辶)'에 '그칠 간(艮)'을 합친 글자로, 하던 일을 그치고(艮) 간다(辶)는 데서 '물러가다'의 뜻이다.

❋ 單語活用例
• 擊退(격퇴) : 적군을 쳐서 물리침.
• 後退(후퇴) : 뒤로 물러남.
• 進退兩難(진퇴양난) : 이러지도 저러지도 못함.

盡 다할 진

❋ 字源풀이
화로(皿) 속의 불(火)을 손(크)에 부젓가락(ㅣ)을 잡고 휘저으면 불이 꺼지게 되는데, 그 상태를 그리어 '𡈼, 𤎬, 盡'의 형태로 '꺼지다'의 뜻이었는데, '다할 진'의 뜻으로 변한 것은 고대에 있어서 화로에 담아 놓은 불씨가 꺼지면, 무엇도 할 수 없이 일이 다 끝나버리기 때문에 '다하다'로 된 것이다.

❋ 單語活用例
• 極盡(극진) : 마음과 힘을 다함.

量 수량 량

❋ 字源풀이
'量' 자는 금문에 '𨤲'의 자형으로, 무거울 중(重)의 省體와 '良'의 省體가 합친 글자로, 물건의 다소를 가리는 기구의 뜻이었는데, 뒤에 '헤아리다'의 뜻이 되었다.

❋ 單語活用例
• 減量(감량) : 수량이 줄거나 수량을 줄임.
• 量産(양산) : 규격이 같은 상품을 많이 생산하는 일.
• 感慨無量(감개무량) : 마음에 사무치는 느낌이 한이 없음.

勤 부지런할 근

❋ 字源풀이
'진흙 근(堇)'과 '힘 력(力)'의 형성자로, 어려움을 이겨내며 전력을 다하여 일을 한다는 데서 '부지런하다'의 뜻이다.

❋ 單語活用例
• 皆勤(개근) : 일정한 기간 동안 하루도 빠짐없이 출근하거나 출석함.
• 勤務(근무) : 직무에 종사함.
• 恪勤勉勵(각근면려) : 정성껏 부지런히 힘써 일함.

務 힘쓸 무

❋ 字源풀이
'창 모(矛)'와 '굳셀 무(敄)'의 형성자로, 창(矛)을 손에 들고(攵) 매우 힘(力)쓴다는 데서 '힘쓰다'의 뜻이다.

❋ 單語活用例
• 服務(복무) : 직무나 임무를 맡아봄.
• 激務(격무) : 몹시 고되고 바쁜 직무.
• 務實力行(무실역행) : 참되고 실속 있도록 힘써 실행함.

職場

常	施	寬	雅	關	係	圓	滿
떳떳할 상	베풀 시	너그러울 관	맑을 아	빗장 관	맬 계	둥글 원	찰 만

늘 관용과 아량을 베풀어 동료들과 관계를 원만히 하고

常 떳떳할 상

✻ 字源풀이

'수건 건(巾)' 과 '오히려 상(尙)' 의 형성자로, 본의는 수건(巾)처럼 긴 깃발(旗)의 뜻이었는데, 뒤에 '항상', '떳떳하다' 의 뜻이 되었다.

✻ 單語活用例

• 經常(경상) : 정상 상태로 계속하여 변동이 없음.
• 常勤(상근) : 날마다 출근하여 근무함.
• 兵家常事(병가상사) : 이기고 지는 일은 전쟁에서 흔히 있는 일이라는 뜻으로, 한 번의 실패에 절망하지 말라는 뜻으로 쓰는 말.

施 베풀 시

✻ 字源풀이

'깃발 언(㫃)' 과 '어조사 야(也:본래 그릇 이)' 의 형성자로, 넘실거리는 깃발의 모양에서 '전하다', '베풀다' 라는 뜻이 되었다.

✻ 單語活用例

• 實施(실시) : 실지로 시행함.
• 施賞(시상) : 상장이나 상품 또는 상금을 줌.
• 施主乞粒(시주걸립) : 중들이 집집이 문앞에 시주와 전곡(錢穀)을 얻기 위하여 하는 걸립.

寬 너그러울 관

✻ 字源풀이

'집 면(宀)' 과 '뿔 가는 산양 환(莧)' 의 형성자이다. '莧(환)' 이란 山羊은 넓은 들을 좋아하다는 데서 '집이 넓다', '너그럽다' 의 뜻이 되었다.

✻ 單語活用例

• 寬大(관대) : 마음이 너그럽고 큼.
• 寬容(관용) : 너그럽게 용서하거나 받아들임.
• 寬仁大度(관인대도) : 너그럽고 어질며 도량(度量)이 큼.

雅 맑을 아

✻ 字源풀이

'새 추(隹)' 와 '어금니 아(牙)' 의 형성자로, 본의는 배가 희고 체구가 적은 까마귀의 일종인데, 뒤에 '맑다' 의 뜻이 되었다.

✻ 單語活用例

• 端雅(단아) : 단정하고 아담함.
• 雅量(아량) : 너그럽고 깊은 도량(度量).
• 文雅風流(문아풍류) : 시문(詩文)을 짓고 읊조리는 풍류.

關 빗장 관

✻ 字源풀이

'문 문(門)' 과 '북에 실 꿸 관(鈴)' 의 형성자로, 문(門)을 북에 실 꿰듯이(鈴) 빗장을 질러 문을 잠그다에서 '닫다' 의 뜻이 되었다.

✻ 單語活用例

• 關鍵(관건) : 빗장과 자물쇠. 사물의 가장 중요한 곳.
• 關心(관심) : 어떤 것에 끌리는(쓰는) 마음이나 주의.
• 吾不關焉(오불관언) : 나는 상관하지 아니함.

係 맬 계

✻ 字源풀이

'이을 계(系)' 와 '사람 인(亻)' 의 형성자로, 사람과 사람 간을 잇거나, 관계(關係)를 '맺다' 의 뜻이다.

✻ 單語活用例

• 係累(계루) : 얽매여 누가 됨.
• 係員(계원) : 사무를 갈라 맡은 한 계(係)에서 일 보는 사람.
• 相互關係(상호관계) : 서로가 걸려 있는 관계 .

圓 둥글 원

✻ 字源풀이

'에울 위(○→□)' 와 '수효 원(員)' 의 형성자로, 둥글게 둘러싸여 '둥글다' 의 뜻이다.

✻ 單語活用例

• 半圓(반원) : 원을 2등분으로 한 것의 절반.
• 圓滿(원만) : 일이 잘 되어서 순조로움. 모난 데가 없이 둥글둥글하고 부드러움.
• 圓卓會議(원탁회의) : 자리의 차례가 없이 둥근 탁자에 둘러앉아 하는 회의.

滿 찰 만

✻ 字源풀이

'물 수(氵)' 와 '평평할 면(㒼)' 의 형성자로, 그릇에 물이 가득 차 평평하다에서 '차다' 의 뜻이다.

✻ 單語活用例

• 干滿(간만) : 간조(干潮)와 만조(滿潮).
• 滿發(만발) : 꽃이 활짝 다 핌.
• 得意滿面(득의만면) : 일이 뜻대로 이루어져 기쁜 표정이 얼굴 전체에 가득함.

156

試	鍊	克	服	遂	得	昇	進
시험 시	단련할 련	이길 극	옷 복	드디어 수	얻을 득	오를 승	나아갈 진

시련을 극복하면 드디어 승진하게 될 것이다.

試
시험 시

✽ 字源풀이
'말씀 언(言)' 과 '법 식(式)' 의 형성자로, 법도로써 '시험하다' 의 뜻이다.

✽ 單語活用例
- 試圖(시도) : 시험삼아 꾀하여 봄.
- 試行錯誤(시행착오) : 학습 양식의 하나, 학습자가 어떤 목표에 도달하는 확실한 방법을 알지 못한 채 본능, 습관 등에 의한 시행과 착오를 되풀이하는 일.
- 考試(고시) : 공무원의 임용(任用) 자격을 결정하는 시험.

鍊
단련할 련

✽ 字源풀이
'쇠 금(金)' 과 '가릴 간(柬)' 의 형성자로, 쇠(金)를 녹여 찌꺼기를 가려서(柬) '부리다(冶金)' 의 뜻이다.

✽ 單語活用例
- 鍛鍊(단련) : 불림. 힘써 몸과 마음을 군세게 기름.
- 老鍊(노련) : 오랫동안 경험을 쌓아 익숙하고 능란함.
- 制式敎鍊(제식교련) : 여러 가지 법식을 숙달하게 만드는 교련.

克
이길 극

✽ 字源풀이
小篆에 '훅' 의 자형으로 훅子의 문틀을 기둥이 바치고 있는 형태로서 무거운 '짐을 지다' 의 뜻이었는데, 뒤에 '이기다' 의 뜻이 되었다.

✽ 單語活用例
- 克己(극기) : 자기의 감정이나 욕심 등을 스스로 눌러 이김.
- 克服(극복) : 어려운 상태를 이겨 냄.
- 克己復禮(극기복례) : 과도한 욕망을 누르고 예절을 좇음.

服
옷 복

✽ 字源풀이
소전에 '𦩑' 의 자형으로, 본래 '배 주(舟)' 에 '다스릴 복(𠬝)' 을 합한 형성자로, 배를 움직여 앞으로 나아가도록 다스리는 것을 뜻한 글자인데, '입다' 의 뜻으로 쓰였다.

✽ 單語活用例
- 感服(감복) : 감동하여 탄복(歎服)함.
- 服用(복용) : 약을 먹음.
- 微服潛行(미복잠행) : 남이 알아보지 못하게 미복으로 넌지시 다님.

遂
드디어 수

✽ 字源풀이
'쉬엄쉬엄 갈 착(辶)' 과 '다할 수(㒸)' 의 형성자로, '지하통로' 의 뜻이었는데, '이루다' 또는 '드디어' 의 뜻으로 전의되었다.

✽ 單語活用例
- 完遂(완수) : 목적을 완전히 달성함.
- 遂行(수행) : 계획한 대로 해냄.
- 半身不遂(반신불수) : 몸의 좌우 어느 한쪽을 마음대로 움직이지 못함. 또는 그런 사람.

得
얻을 득

✽ 字源풀이
소전에 '𢔲' 의 자형으로 찾아가서(彳:조금 걸을 척) 손(寸)으로 돈(貝→旦)을 줍는 모습으로, '얻다' 의 뜻이다.

✽ 單語活用例
- 得道(득도) : 생사(生死)를 초월하여 열반(涅槃)에 이름.
- 所得(소득) : 어떤 일의 결과로 얻은 정신적, 물질적 이익.
- 得意揚揚(득의양양) : 뜻한 바를 이루어 우쭐거리며 뽐냄.

昇
오를 승

✽ 字源풀이
'날 일(日)' 과 '되 승(升)' 의 형성자로, 해가 떠오른다는 데에서 '오르다' 의 뜻이 되었다.

✽ 單語活用例
- 昇格(승격) : 어떤 표준에까지 격을 올림.
- 昇降(승강) : 오르고 내림.
- 旭日昇天(욱일승천) : 떠오르는 아침 해같이 세력이 큰 것을 비유.

進
나아갈 진

✽ 字源풀이
새(隹:새 추)가 뛰어(辶:쉬엄쉬엄 갈 착)가다가 날아가는 것처럼 앞으로 나간다는 뜻에서 '올라가다', '나아가다' 의 뜻이다.

✽ 單語活用例
- 邁進(매진) : 힘써 나아감.
- 進擊(진격) : 앞으로 나아가서 침.
- 進退幽谷(진퇴유곡) : 앞으로 나아갈 수도 뒤로 물러설 수도 없이 꼼짝할 수 없는 궁지(窮地)에 빠짐.

오늘은 내가 늦었군.

새벽약수터

예~ 제가 좀 일찍 일어났어요!

헛둘 헛둘...

容貌(용모)를 깨끗이 단정하게 갖추고

시간에 맞추어 **出退勤**(출퇴근)하여

會社(회사) 일은 내 일처럼

최선을 다하여 근무하고

딸깍 딸깍...

자네 너무 열심이야. 健康(건강)을 생각해서 쉬엄쉬엄하게.

감사합니다. 部長(부장)님!

프로그램 작성이 꽤 어렵지? 내가 좀 도와줄까?

아, 고마워!

이거 아이디어 좋은데?

어? 그래?

어떠한 試鍊(시련)도 克服(극복)하면

드디어 昇進(승진)하게 될 것이다!

專務 洪吉童

159

井中之蛙

우물 정 / 가운데 중 / 조사 지 / 개구리 와

우물 안 개구리라는 뜻으로, 식견이 좁음의 비유.

王莽(왕망)이 前漢을 멸하고 세운 新나라 말경, 馬援(마원)이란 인재가 있었다. 그는 관리가 된 세 형과는 달리 고향에서 조상의 묘를 지키다가 隴西(甘肅省)에 웅거하는 隗囂(외효)의 부하가 되었다.

그 무렵, 公孫述은 蜀 땅에 成나라를 세우고 황제를 僭稱하며 세력을 키우고 있었다. 외효는 그가 어떤 인물인지 알아보기 위해 마원을 보냈다. 마원은 고향 친구인 공손술이 반가이 맞아 주리라 믿고 즐거운 마음으로 찾아갔다. 그러나 공손술은 계단 아래 무장한 군사들을 도열시켜 놓고 위압적인 자세로 마원을 맞았다. 그리고 거드름을 피우며 말했다.

"옛 우정을 생각해서 자네를 장군에 임명할까 하는데, 어떤가?"

마원은 잠시 생각해 보았다.

'천하의 雌雄은 아직 결정되지 않았는데 공손술은 예를 다하여 천하의 인재를 맞으려 하지 않고 허세만 부리고 있구나. 이런 자가 어찌 천하를 도모할 수 있겠는가……'

마원은 서둘러 돌아와서 외효에게 고했다.

"공손술은 좁은 촉 땅에서 으스대는 재주밖에 없는 '우물 안 개구리[井中之蛙]'였습니다."

그래서 외효는 공손술과 손잡을 생각을 버리고 훗날 後漢의 시조가 된 光武帝와 修好하게 되었다.

井中之蛙란 말은 『莊子』秋水篇에도 다음과 같이 실려 있다.

北海의 海神인 若이 黃河의 河神인 河伯에게 말했다.

"'우물 안 개구리'가 바다에 대해 말할 수 없는 것은 자기가 살고 있는 곳에 拘礙하기 때문이다. 여름 벌레가 얼음에 대해 말할 수 없는 것은 여름 한 철밖에 모르기 때문이다. 한 가지 일밖에 모르는 사람과 道에 대해 말할 수 없는 것은 자기가 배운 것에 속박되어 있기 때문이다."

故事成語
娛樂

● 사람의 한쪽 다리가 짧아서 '절면서 걷는다' 는 뜻의 글자이다.

尢
절름발이 왕

尤(더욱 우) : 절름발이(尢)에게 상처를 하나 더 입히니(丶) '더욱' , '허물' 의 뜻이다. 본래는 특이한 물건을 손으로 뽑아낸다는 뜻에서 '더욱' 의 뜻으로 쓰였다.

就(나아갈 취) : 진취적인 사람은 문화가 더욱 더(尤) 발달한 서울(京)로 향해 나간다는 데서 '나가다' , '성취하다' 의 뜻이다.

기타) 尨(삽살개, 클 방)

20 娛樂

153	餘暇娛樂 여 가 오 락	여가를 이용하여 오락을 즐기는 것은
154	勝於午睡 승 어 오 수	낮잠 자는 것보다 낫다.
155	遊從趣味 유 종 취 미	각자의 취미에 따라 놀더라도
156	恒思中庸 항 사 중 용	항상 중용을 생각해야 한다.
157	圍棋撞球 위 기 당 구	바둑, 당구
158	競犬鬪牛 경 견 투 우	개경기, 소싸움
159	魔術角力 마 술 각 력	마술, 씨름
160	可玩禁博 가 완 금 박	건전하게 노는 것은 좋지만 도박은 금해야 한다.

娛樂

餘	暇	娛	樂		勝	於	午	睡
남을 여	겨를 가	즐길 오	즐길 락		이길 승	어조사 어	낮 오	졸음 수

여가를 이용하여 오락을 즐기는 것은 낮잠 자는 것보다 낫다.

餘
남을 여

※ 字源풀이
'먹을 식(食)'과 '나 여(余)'의 形聲字로, 배가 부르도록 먹다의 뜻에서 '남다'의 뜻이 되었다.

※ 單語活用例
• 餘暇(여가) : 겨를, 남는 시간.
• 餘韻(여운) : 일이 끝난 다음에도 남아 있는 느낌이나 정취.
• 窮餘之策(궁여지책) : 궁박(窮迫)한 나머지 생각하다 못하여 짜낸 꾀.

暇
겨를 가

※ 字源풀이
'날 일(日)'과 '빌릴 가(叚)'의 형성자로, 할 일 없는 (叚) 하루(日)라는 데서 '한가하다', '겨를'의 뜻이다.

※ 單語活用例
• 閑暇(한가) : 시간이 생기어 여유가 있음.
• 病暇(병가) : 병으로 말미암아 얻는 휴가.
• 汨沒無暇(골몰무가) : 어떤 일에 오로지 파묻혀서 쉴 겨를이 없음.

娛
즐길 오

※ 字源풀이
'여자 녀(女)'와 '큰소리로 말할 오(吳)'의 형성자이다. '吳'는 娛의 本字로, 곧 입을 크게 벌려 떠들다의 뜻이며, 여성은 쉽게 기뻐하므로 '즐기다'의 뜻이다.

※ 單語活用例
• 娛樂(오락) : 흥미 있는 일이나 물건을 가지고 즐겁게 노는 일.
• 喜娛(희오) : 실없는 짓을 놀이로 하여 즐김.
• 室內娛樂(실내오락) : 실내에서 행하는 유희, 바둑, 화투, 탁구 따위.

樂
즐길 락

※ 字源풀이
나무로 만든 악기걸이를 뜻한 '木(나무 목)'에, 악기와 악기의 수식을 뜻하는 '丝'의 부호를 더하여 '丫,𢆶,𣂁'과 같이 만든 글자인데, 楷書體의 '樂'자가 된 것이다 '풍류'를 뜻할 때는 '악'으로, '좋아하다'를 뜻할 때는 '요'로 발음한다.

※ 單語活用例
• 樂山樂水(요산요수) : 산을 즐기고 물을 즐김. 곧, 산수의 경치를 좋아함.

勝
이길 승

※ 字源풀이
'나 짐(朕)'과 '힘 력(力)'의 형성자로, 본래 배의 이은 틈을 메꾸어 물이 들어오지 못하게 하다의 뜻에서, '진력하다', '이기다'의 뜻으로 쓰였다.

※ 單語活用例
• 景勝(경승) : 경치가 좋은 곳.
• 壓勝(압승) : 크게 이김.
• 乘勝長驅(승승장구) : 싸움에서 이긴 기세를 타고 계속 적을 몰아침.

於
어조사 어

※ 字源풀이
본래 까마귀의 모습을 본떠 만든 글자로, '烏(까마귀 오)'의 古字인데, '어조사'로 사용된다.

※ 單語活用例
• 甚至於(심지어) : 더욱 심하다 못해 나중에는.
• 於焉(어언) : 어느덧.
• 靑出於藍(청출어람) : 쪽 풀에서 뽑아낸 푸른 물감이 쪽빛보다 더 푸르다는 뜻으로, 스승보다 제자(弟子)가 더 뛰어나거나 훌륭함을 이르는 말.

午
낮 오

※ 字源풀이
갑골문에 'ｌ'의 자형으로, 절굿공이의 모양을 본뜬 것인데, 뒤에 地支의 뜻으로 변하였다. 다시 '杵(절굿공이 저)'를 만들었다. 地支의 午는 시간으로 오전 11시에서 오후 1시까지를 가리키므로 '낮 오'라고 일컫게 되었다.

※ 單語活用例
• 甲午更張(갑오경장) : 고종(高宗) 31(갑오, 1894)년에 개화당이 정권을 잡고 재래(在來)의 문물제도를 근대식으로 고친 정치 개혁.
• 正午(정오) : 낮의 열두 시.

睡
졸음 수

※ 字源풀이
'눈 목(目)'과 '드리울 수(垂)'의 형성자로, 잠잘 때 눈(目)을 아래로 감기 때문에 '앉아 졸다'의 뜻이다.

※ 單語活用例
• 睡魔(수마) : 못 견디게 퍼붓는 졸음을 마력에 비유하여 일컫는 말.
• 寢睡(침수) : 수면(睡眠)의 높임말.
• 昏睡狀態(혼수상태) : 아주 정신을 잃어서 거의 죽은 사람이나 다름이 없이 된 상태.

遊	從	趣	味	恒	思	中	庸
놀 유	좇을 종	뜻 취	맛 미	항상 항	생각 사	가운데 중	떳떳할 용

각자의 취미에 따라 놀더라도 항상 중용을 생각해야 한다.

遊
놀 유

❋ 字源풀이
'쉬엄쉬엄 갈 착(辶)'과 '깃발 유(斿)'의 형성자로, 깃발이 바람에 날리듯이 마음대로 천천히 걷다에서 '놀다'의 뜻이다.

❋ 單語活用例
• 交遊(교유) : 서로 사귀어 지내거나 오고가고 함.
• 浮遊(부유) : 떠돌아다님.
• 三日遊街(삼일유가) : 과거(科擧)에 급제한 사람이 사흘 동안 온 거리로 돌아다님.

從
좇을 종

❋ 字源풀이
甲骨文에 '𠈇,𠈈', 金文에 '𠈇,𠈈' 등의 자형으로서 한 사람이 다른 사람의 뒤를 따라가는 것을 나타낸 會意字이다. 그런데 '比(견줄 비)'자도 從 자와 구별이 잘 안 되기 때문에, '𠈇'자에 '𨑒,𨖷,𧾷' 등과 같이 거리를 나타낸 '彳(조금걸을 척)'과 발을 나타낸 '止(그칠 지)'를 더하여 '從'자를 또 만들었다.

❋ 單語活用例
• 屈從(굴종) : 제 뜻을 굽혀서 남에게 복종함.

趣
뜻 취

❋ 字源풀이
'달아날 주(走)'와 '취할 취(取)'의 형성자로, 빨리 달려가 일에 임하다의 뜻에서 '뜻', '흥취'의 뜻이 되었다.

❋ 單語活用例
• 趣味(취미) : 마음에 끌려 일정한 방향으로 쏠리는 흥미.
• 趣旨(취지) : 어떤 일에 담겨 있는 목적이나 의도나 의의.
• 異國情趣(이국정취) : 자기 나라와는 다른 정서나 멋 또는 맛.

味
맛 미

❋ 字源풀이
'입 구(口)'와 '아닐 미(未)'의 형성자로, 사람이 입(口)으로 맛을 알기 때문에 '맛'의 뜻이다.

❋ 單語活用例
• 妙味(묘미) : 신비롭고 좋은 맛. 미묘(微妙)한 취미.
• 味覺(미각) : 맛감각.
• 興味津津(흥미진진) : 흥미가 넘칠 만큼 많다는 뜻.

恒
항상 항

❋ 字源풀이
'마음 심(心→忄)'과 '건널 긍(亘)'의 형성자이지만, 소전에 '𢛢'의 자형으로 볼 때, 마음(ψ→心)이 양안(二)에 걸쳐 있는 배(舟)의 合體字로 '항상'의 뜻이다.

❋ 單語活用例
• 恒久(항구) : 변함이 없이 오래감.
• 恒常(항상) : 늘.
• 恒茶飯事(항다반사) : 항다반으로 있는 일. 곧 예사로운 일.

思
생각 사

❋ 字源풀이
마음(心)먹은 바를 두뇌(囟)로 '생각한다'는 뜻이다. 지금은 '田'자의 형태로 쓰고 있으나, 본래는 '囟'의 자형으로서 '정수리 신'자이다.

❋ 單語活用例
• 意思(의사) : 무엇을 하려고 하는 생각이나 마음.
• 思考(사고) : 생각하고 궁리(窮理)함. 사유(思惟).
• 苦心焦思(고심초사) : 애써 생각함.

中
가운데 중

❋ 字源풀이
'中'자는 고대 씨족사회에 있어서 어떠한 대회가 있을 때는 광장 한가운데 그 씨족을 상징하는 깃발을 세워 사방의 사람들이 모여들게 한 데서, '𣁋,𣁏,𣁎'의 형태로 한 가운데서 깃발이 날림을 그리어 '가운데'를 뜻하게 되었고, 해서체의 '中'자가 된 것이다.

❋ 單語活用例
• 囊中之錐(낭중지추) : '주머니 속에 있는 송곳'이란 뜻으로, 재능이 아주 빼어난 사람은 숨어 있어도 저절로 남의 눈에 드러난다는 비유적 의미.

庸
떳떳할 용

❋ 字源풀이
'쓸 용(用)'과 '天干 경(庚)'의 형성자로, '庚'에는 '잇다'의 뜻도 있어서 늘 쓰다의 뜻으로 '떳떳하다'의 뜻이다.

❋ 單語活用例
• 登庸(등용) : 인재를 골라 뽑아서 씀.
• 庸劣(용렬) : 못생기고 재주가 다른 사람만 못함.
• 中庸思想(중용사상) : 중용을 도덕적 규범으로 삼는 사상.

163

娛樂

圍	棋	撞	球	競	犬	鬪	牛
에울 위	바둑 기	칠 당	공 구	다툴 경	개 견	싸움 투	소 우

바둑, 당구, 개경기, 소싸움

圍 에울 위

❋ 字源풀이

金文에 '囗'의 자형으로 '圍'의 古字이다. 小篆體에서 '에울 위(囗)'에 '가죽 위(韋)'를 더하여 형성자를 만들었다. 가죽은 물건을 둘러 묶는 데 쓰이므로 '韋' 자를 취한 것이다.

❋ 單語活用例
• 範圍(범위) : 테두리가 정해진 구역. 무엇이 미치는 한계.
• 包圍(포위) : 둘레를 에워쌈.
• 圍籬安置(위리안치) : 가시로 울타리를 만들어 그 안에 가둠.

棋 바둑 기

❋ 字源풀이

小篆에 '棋'의 자형으로, 바둑판이 키(其→箕)의 엮은 모양처럼 가로세로 그어진 데서 '바둑'의 뜻이다. 바둑은 돌로 만들기 때문에 '其'에 '石' 자를 더하여 '碁(바둑 기)' 자를 또 만들었다.

❋ 單語活用例
• 棋士(기사) : 바둑이나 장기를 잘 두는 사람.
• 圍棋(위기) : 위기(圍碁). 바둑을 둠.
• 將棋板(장기판) : 장기를 두는 판.

撞 칠 당

❋ 字源풀이

'손 수(扌)'와 '아이 동(童)'의 형성자로, 칠 때의 소리를 나타낸 擬聲字이다.

❋ 單語活用例
• 撞球(당구) : 대 위에 상아로 된 붉은 공과 흰 공을 놓고 큐로 쳐서 맞춰 승부를 정하는 실내 오락.
• 撞木(당목) : 절에서 종이나 징을 치는 나무 막대.
• 自家撞着(자가당착) : '스스로 맞부딪친다'는 뜻으로, 자기가 한 말이나 행동이 앞뒤가 맞지 않음.

球 공 구

❋ 字源풀이

'구슬 옥(王→玉)'과 '구할 구(求)'의 형성자로, 본래는 옥으로 만든 '磬(경)'이란 악기의 뜻이었는데, 뒤에 '공'의 뜻으로 쓰였다.

❋ 單語活用例
• 血球(혈구) : 피의 고체 성분으로 혈장(血漿) 속에 떠다니는 세포.
• 蹴球(축구) : 11명이 한 팀이 되어 혁제(革製)의 공을 차서 상대편의 골 속에 넣음으로써 승부를 다투는 경기.
• 球根植物(구근식물) : 튤립처럼 알뿌리를 가지는 식물의 총칭.

競 다툴 경

❋ 字源풀이

소전에 '競'의 자형으로 2개의 '言'에 2개의 '人'이 합쳐진 자형으로, 본래 두 사람이 말다툼하는 것을 나타내어 '겨루다'이다. '誩' 자는 '다투어 말할 경'으로서 형성자이기도 하다.

❋ 單語活用例
• 競技(경기) : 체육 운동으로 승부를 겨루거나 기술의 낫고 못함을 겨루는 일.
• 複式競技(복식경기) : 두 사람씩 한 조를 이루어 겨루는 경기.

犬 개 견

❋ 字源풀이

개의 옆모양을 상형하여 '𤜼, 𤞤, 𤝔, 犬, 犮'과 같이 그린 것인데, 해서체의 '犬' 자가 된 것이다.

❋ 單語活用例
• 犬公(견공) : '개'를 의인화(擬人化)하여 일컫는 말.
• 犬馬之勞(견마지로) : 개나 말 정도의 하찮은 힘이라는 뜻으로, 임금이나 나라에 정성껏 충성을 다하는 자신의 노력을 낮추어 이르는 말.

鬪 싸움 투

❋ 字源풀이

본래 두 사람이 손으로 머리를 잡고 싸우는 것을 본뜬 글자이다. 뒤에 깎을 착(斲)자를 더하여 '鬭'의 형태로 바뀌었고, 다시 '鬪'의 형태로 바뀌었다. '鬪'는 약자이다.

❋ 單語活用例
• 健鬪(건투) : 씩씩하게 잘 싸우는 것.
• 戰鬪兵科(전투병과) : 실전(實戰)에 나가 직접적인 전투를 주 임무로 하는 병과.

牛 소 우

❋ 字源풀이

소를 정면에서 본 모양을 상형하여 '𐎠, 𐎡, 𐎢'와 같이 그린 것인데, 해서체의 '牛' 자가 된 것이다.

❋ 單語活用例
• 牽牛(견우) : 견우성(牽牛星)의 준말.
• 牛乳(우유) : 소의 젖.
• 蝸牛角上(와우각상) : '달팽이의 뿔 위'라는 뜻으로, '좁은 세상'을 비유하는 말.

魔	術	角	力	可	玩	禁	博
마귀 마	꾀 술	뿔 각	힘 력	옳을 가	장난할 완	금할 금	넓을 박

마술, 씨름 건전하게 노는 것은 좋지만 도박은 금해야 한다.

魔
마귀 마

❋ 字源풀이
'귀신 귀(鬼)'와 '삼 마(麻)'의 형성자로, 마귀가 사람을 마약처럼 환각 상태에 빠지게 한다는 뜻이다.

❋ 單語活用例
• 魔鬼(마귀) : 요사(妖邪)스럽고 못된 잡귀를 통틀어 일컬음.
• 魔窟(마굴) : 악마들이 모여서 사는 곳. 못된 무리들이 모여서 사는 곳의 비유.
• 好事多魔(호사다마) : 좋은 일에는 흔히 방해가 되는 일이 많음.

術
꾀 술

❋ 字源풀이
'다닐 행(行)'과 '삽주 뿌리 출(朮)'의 형성자로, 본래 읍(邑) 가운데로 통행하는 길을 뜻한 글자인데, 뒤에 '기술', '법술'의 뜻으로 쓰였다.

❋ 單語活用例
• 技術(기술) : 공예의 재주. 말이나 일을 솜씨 있게 하는 재간(才幹).
• 劍術(검술) : 검을 가지고 싸우는 기술.
• 人海戰術(인해전술) : 적보다 썩 많은 사람으로써 인명 피해를 무릅쓰고 적과 싸우는 전술.

角
뿔 각

❋ 字源풀이
뿔의 모양을 상형하여 '𧤤 , 𧥤 , 𧥦 , 角'과 같이 그린 것인데, 해서체의 '角' 자가 된 것이다.

❋ 單語活用例
• 角膜(각막) : 눈알의 앞면 겉을 이루는 볼록하고 맑은 막.
• 角弓(각궁) : 쇠뿔, 양뿔 따위로 꾸민 활.
• 角者無齒(각자무치) : 뿔이 있는 놈은 이가 없다는 뜻으로, 한 사람이 모든 복을 겸하지는 못함.

力
힘 력

❋ 字源풀이
힘 쓸 때 팔의 모양을 상형하여 '𠛼 , 𠦝 , 𠠵'와 같이 그린 것인데, 해서체의 '力' 자가 된 것이다.

❋ 單語活用例
• 脚力(각력) : 다릿심. 길 걷는 힘.
• 能力(능력) : 일을 감당해 내는 힘.
• 萬有引力(만유인력) : 물체와 물체가 서로 잡아당기는 힘.

可
옳을 가

❋ 字源풀이
갑골문에 '𠱠', 소전체에 '可'의 자형으로 볼 때, 입 구(口)와 '丂'의 합체자이다. '丂'는 허파의 공기를 내보낼 때의 소리를 가리킨 指事字이다.

❋ 單語活用例
• 可決(가결) : 회의에서, 어떤 안건(案件)을 찬성하여 결정하는 것.
• 可及的(가급적) : 될 수 있는 대로, 되도록.
• 莫無可奈(막무가내) : 도무지 어찌할 수 없음.

玩
장난할 완

❋ 字源풀이
'구슬 옥(玉)'과 '으뜸 원(元)'의 형성자로, 구슬을 가지고 노는 것에서 '애완하다'의 뜻이다.

❋ 單語活用例
• 愛玩(애완) : 사랑하고 귀여워하거나 보며 즐기는 것.
• 玩具(완구) : 장난감.
• 玩物喪志(완물상지) : 쓸데없는 물건을 가지고 노는 데 정신이 팔려 소중한 자기의 의지(意志)를 잃는다는 뜻.

禁
금할 금

❋ 字源풀이
울창한 숲(林)에 귀신(示)을 모시는 곳으로, 이런 곳에 가기를 금기(禁忌)시하거나 꺼린다는 뜻에서 금지(禁止)한다는 의미가 파생되었다.

❋ 單語活用例
• 監禁(감금) : (자유를 구속하여) 가둠.
• 禁獵(금렵) : 사냥을 못하게 말림.
• 通行禁止(통행금지) : 특정한 지역이나 시간에 사람 및 차량의 통행을 금지하는 일.

博
넓을 박

❋ 字源풀이
'열 십(十)'과 '펼 부(尃)'의 형성자로, 사방의 일을 두루 알다의 뜻에서 '넓다'의 뜻이다.

❋ 單語活用例
• 賭博(도박) : 돈이나 재물을 걸고 서로 따먹기를 다투는 짓.
• 該博(해박) : 다방면으로 학식(學識)이 넓음.
• 博學多識(박학다식) : 학식이 넓고 많음.

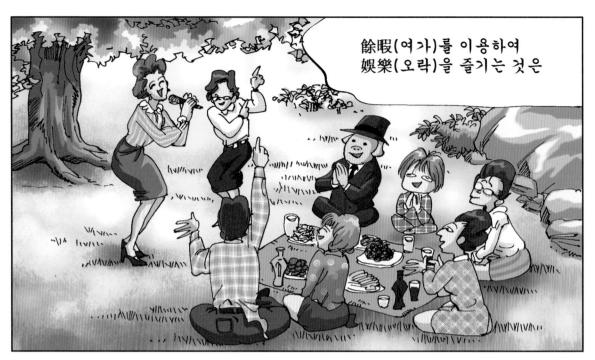

餘暇(여가)를 이용하여
娛樂(오락)을 즐기는 것은

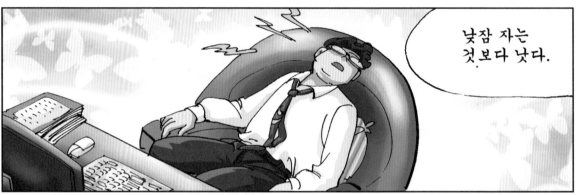

낮잠 자는
것보다 낫다.

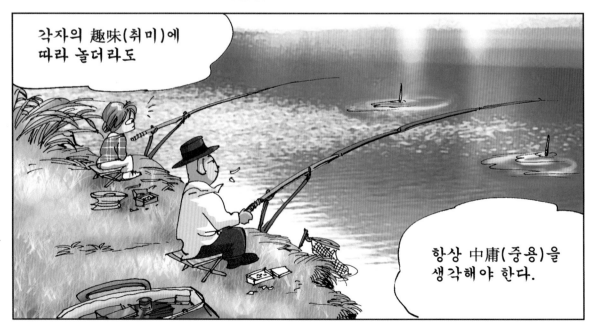

각자의 趣味(취미)에
따라 놀더라도

항상 中庸(중용)을
생각해야 한다.

바둑을 둘 걸 그랬나?

撞球(당구)가 좋아!

누렁아~ 누렁아~ 밀어라, 밀어!

꿍

건전하게 노는 것은 좋지만 賭博(도박)은 절대로 禁(금)해야 한다.

권할 **권**　　착할 **선**　　징계할 **징**　　모질 **악**

착한 일을 권장하고 악한 일을 징계함.

　　魯나라 成公 14년 9월에 齊나라로 公女를 맞이하러 가 있던 僑如(宣伯)가 부인 姜氏를 齊나라로 데리고 돌아왔다. 僑如라고 높여서 부른 것은 부인을 안심시켜 슬며시 데리고 오기 위해서였다.

　　이보다 앞서 宣伯이 齊나라로 公女를 맞이하러 갔었을 때는 선백을 叔孫이라고 불러 君主의 使者로 높여 부르는 방법을 사용했다.

　　그러므로 君子는 이렇게 말한다.

　　"春秋시대의 호칭은 알기 어려운 것 같으면서도 알기 쉽고, 쉬운 것 같으면서도 뜻이 깊고, 빙글빙글 도는 것 같으면서도 정돈되어 있고, 노골적인 표현을 쓰지만 품위가 없지 않으며, 악행을 징계하고 선행을 권한다[勸善懲惡]. 성인이 아니고서야 누가 이렇게 지을 수 있겠는가?'

　　'勸善懲惡'은 여기서 유래되었다.

어려운 **部首字** 익히기

● 왼손의 모양을 본뜬 글자이다.

　　屯(모일 둔) : 땅에서 싹이 돋아나는 모양을 본뜬 것인데, 본래는 '어렵다'는 뜻이었으나, '모아 머무르다'의 뜻으로 변하였다.

왼손 좌　　　기타) 屮(싹날 철)

168

21 福祉

161	郡 邑 面 里 군 읍 면 리	군, 읍, 면, 리마다
162	別 設 病 院 별 설 병 원	특별히 병원을 설치해야 하고
163	材 料 收 集 재 료 수 집	재료를 수집해서
164	該 助 障 輩 해 조 장 배	마땅히 장애자들을 도와야 하고
165	敬 老 讓 座 경 로 양 좌	노인을 공경하여 자리를 양보하며
166	救 援 孤 貧 구 원 고 빈	외롭고 가난한 사람들을 도와야 하고
167	汚 染 漁 村 오 염 어 촌	오염된 어촌을
168	洗 淨 決 定 세 정 결 정	깨끗이 하도록 해야 한다.

福祉

郡	邑	面	里	別	設	病	院
고을 군	고을 읍	낯 면	마을 리	다를 별	베풀 설	병 병	집 원

군, 읍, 면, 리마다 특별히 병원을 설치해야 하고

郡 고을 군

❋ 字源풀이
임금(君)이 다스리는 마을(阝: 阜 언덕 부)이라는 데서 지방 행정 구획의 하나인 '군'의 뜻이다.

❋ 單語活用例
• 郡守(군수) : 군의 행정을 맡아보는 으뜸 직위. 또는 그 직위에 있는 사람.
• 郡廳(군청) : 군의 행정사무를 맡아보는 관청.
• 郡縣制度(군현제도) : 전국에 중앙 정부의 정령(政令)을 펴고, 행정 구획을 정해, 지방관에게 행정을 맡게 하는 정치 제도.

邑 고을 읍

❋ 字源풀이
'邑'자는 갑골문의 '𠂤'의 자형으로 경계로 둘러싸인(囗) 고을에 사람이 꿇어앉아 있는 모습(巴→巴)을 합쳐, 곧 백성이 사는 '고을'의 뜻이다.

❋ 單語活用例
• 都邑(도읍) : 서울.
• 封邑(봉읍) : 봉강(封疆), 제후로 봉해 준 땅.
• 路傍殘邑(노방잔읍) : 벼슬아치를 대접하느라고 백성들의 생활이 처참(悽慘)하게 피폐(疲弊)하여진 큰길가의 고을.

面 낯 면

❋ 字源풀이
소전에 '𡇢'의 자형으로, 본래 얼굴에 쓴 가면의 모양을 본 뜬 글자인데, 뒤에 '얼굴'의 뜻이 되었다.

❋ 單語活用例
• 假面(가면) : 나무, 종이 등으로 만든 얼굴의 형상, 탈.
• 面積(면적) : 한정된 평면이나 구면(球面)의 크기.
• 面從腹背(면종복배) : 보는 앞에서는 순종하는 체하면서 속으로는 다른 마음을 먹음.

里 마을 리

❋ 字源풀이
땅(土) 위에 밭(田)을 일군 곳이 '마을(里)'이라는 뜻이다.

❋ 單語活用例
• 洞里(동리) : 지방 행정구역인 동과 리. 마을.
• 里門(이문) : 골목이나 동네에 들어가는 어귀에 세운 문.
• 五里霧中(오리무중) : 널리 낀 안개 속과 같이 희미하고 몽롱(朦朧)하여, 무슨 일의 방향이나 갈피를 잡을 수 없는 상태.

別 다를 별

❋ 字源풀이
'살 바를 과(另)'에 '칼 도(刂)'를 합한 글자로, 칼(刂)로 나누어 구별한다는 데서 '나누다' 또는 '다르다'의 뜻이다.

❋ 單語活用例
• 訣別(결별) : 아주 헤어지거나 갈라섬.
• 別紙(별지) : 편지나 서류들에 따로 적어 덧붙이는 종이쪽.
• 夫婦有別(부부유별) : 남편과 아내는 분별이 있어야 함.

設 베풀 설

❋ 字源풀이
'말씀 언(言)'과 '창 수(殳)'의 會意字로, 말로 지시하여 兵器를 들어 거동시키게 하다에서 '베풀다'의 뜻이 되었다.

❋ 單語活用例
• 建設(건설) : 건물이나 시설 등을 만들어 세움.
• 設問(설문) : 문제나 질문을 냄. 또는 그 문제나 질문.
• 公共施設(공공시설) : 공중(公衆)이 두루 이용할 수 있도록 한 시설.

病 병 병

❋ 字源풀이
'병 녁(疒)'은 사람(人→亻)이 침상(爿→丬)에 누워 있음을 나타낸 것이고, '남녘 병(丙)'은 火의 뜻으로 병이 점점 심하여 열이 나다에서 '병'의 뜻이다.

❋ 單語活用例
• 看病(간병) : 병구완.
• 病暇(병가) : 병으로 말미암아 얻는 휴가.
• 同病相憐(동병상련) : 처지가 서로 비슷한 사람끼리 서로 동정하고 도움.

院 집 원

❋ 字源풀이
'언덕 부(阝:阜)'와 '완전할 완(完)'의 形聲字로, 원래 언덕(阝)처럼 튼튼한 담장을 의미했으나, 나중에 담장으로 둘러싸인 '집'의 뜻이다.

❋ 單語活用例
• 法院(법원) : 소송사건을 심판하는 국가기관.
• 院兒(원아) : 육아원(育兒院) 같은 데서 기르는 어린이.
• 附屬病院(부속병원) : 의과 대학에 속해 있는 병원, 의과 대학생의 실지 연습과 연구를 주목적으로 설치함.

材	料	收	集	該	助	障	輩
재목 재	헤아릴 료	거둘 수	모을 집	해당할 해	도울 조	막힐 장	무리 배

재료를 수집해서 마땅히 장애자들을 도와야 하고

材 재목 재

✻ 字源풀이
'나무 목(木)'과 '재주 재(才)'의 형성자로, '재목'의 뜻이다.

✻ 單語活用例
• 建材(건재) : 건축하는 데 쓰이는 재료.
• 材質(재질) : 재기(材器)와 성질. 재료의 성질.
• 棟樑之材(동량지재) : 기둥이나 들보가 될 만한 훌륭한 인재(人材), 즉 한 집이나 한 나라의 큰 일을 맡을 만한 사람.

料 헤아릴 료

✻ 字源풀이
'쌀 미(米)'에 '말 두(斗)'를 합한 글자로, 화폐가 없던 시대에 말(斗)을 가지고 쌀(米)을 센다하여 '헤아리다'의 뜻이다.

✻ 單語活用例
• 給料(급료) : 월급 · 일급(日給) 등을 통틀어 일컫는 말 따위.
• 肥料(비료) : 토지의 생산력을 높이고 식물의 생장(生長)을 촉진시키기 위하여 경작지에 뿌려 주는 영양 물질, 거름.
• 乳酸飲料(유산음료) : 유산을 함유하는 청량(淸凉) 음료의 한 가지.

收 거둘 수

✻ 字源풀이
'얽힐 구(丩)'와 '칠 복(攵)'의 형성자로, 죄인을 잡아 묶다의 뜻을 나타낸 글자인데, 뒤에 '거두다'의 뜻으로 쓰였다.

✻ 單語活用例
• 未收(미수) : 돈이나 물건을 아직 다 거두어들이지 못함.
• 吸收合倂(흡수합병) : 당사(當社) 회사 중 한 회사가 존속하고 다른 회사는 소멸하며 소멸한 회사의 권리와 의무가 존속하는 회사에 포괄 계속되는 형식의 합병.

集 모을 집

✻ 字源풀이
'새 추(隹)'에 '나무 목(木)'을 합친 글자로, 나무(木) 위에 새(隹)가 떼 지어 앉으니 '모이다'는 뜻이다. 본래 '雥'의 자형이었는데 '集'으로 변하였다.

✻ 單語活用例
• 集團(집단) : 모임, 떼, 단체. 상호간에 결합되어 생활을 함께 영위하는 생활체의 집합.
• 雲集霧散(운집무산) : 수많은 것이 모였다가 흩어지기를 되풀이하는 일.

該 해당할 해

✻ 字源풀이
'말씀 언(言)'과 '돼지 해(亥)'의 형성자로, 本義는 軍 내에서 지켜야 할 規約의 뜻이었는데, 뒤에 '해당하다'의 뜻이 되었다.

✻ 單語活用例
• 當該(당해) : 명사(名詞) 위에 붙어 꼭 그 사물에 관련됨을 표시하는 말.
• 該博(해박) : 다방면으로 학식이 넓음.
• 該當額(해당액) : 어떠한 기준량에 알맞은 금액.

助 도울 조

✻ 字源풀이
'힘 력(力)'과 '도마 조(且)'의 형성자이다. '且'는 '祖(할아버지 조)'의 本字로, 옛 사람들은 큰 일이 있을 때는 조상에게 제사를 지내며 보호를 구하였으므로 '돕다'의 뜻이다.

✻ 單語活用例
• 共助(공조) : 함께 돕거나, 서로 도움.
• 助手(조수) : 일을 도와 주는 사람.
• 相扶相助(상부상조) : 서로서로 도움.

障 막힐 장

✻ 字源풀이
'언덕 부(阝:阜)'와 '글 장(章)'의 형성자로, '章'에는 '구별'의 뜻도 있어서 높은 언덕(阜)으로 구별하다(章)에서 '막히다'의 뜻이다.

✻ 單語活用例
• 故障(고장) : 정상적으로 움직이지 못하게 된 것.
• 障壁(장벽) : 밖을 가려 둘러싸거나 가려 막는 벽.
• 安全保障(안전보장) : 국제 간의 침략 및 그 밖의 평화 파괴 행위를 예방, 억압하고 나라의 독립과 안전을 보장하는 일.

輩 무리 배

✻ 字源풀이
'수레 거(車)'와 '아닐 비(非)'의 형성자이다. '非'는 '排(밀칠 배)'의 省體로 수레(車)를 배열하여 놓다의 뜻이었는데, 뒤에 '무리'의 뜻이 되었다.

✻ 單語活用例
• 同輩(동배) : 나이나 신분이 서로 같은 사람.
• 輩出(배출) : 인재가 많이 남. 또는 인재를 많이 냄.
• 市井雜輩(시정잡배) : 시정의 부랑배(浮浪輩).

福祉

敬	老	讓	座	救	援	孤	貧
공경 경	늙을 로	사양할 양	자리 좌	구원할 구	도울 원	외로울 고	가난할 빈

노인을 공경하여 자리를 양보하며 외롭고 가난한 사람들을 도와야 하고

敬 공경 경

❋ 字源풀이
금문에 '𢼊'의 자형으로, '羊'의 省體 '艹', '包'의 省體 'ㄅ', 'ㅁ(입 구)', '攵(칠 복)'의 合體字로 스스로 게으르지 않고 근신하도록 하는 행위에서 '공경하다'의 뜻이 되었다.

❋ 單語活用例
• 敬賀(경하) : 공경하여 축하함.
• 敬天勤民(경천근민) : 하느님을 공경하고 백성을 다스리기에 부지런함.

老 늙을 로

❋ 字源풀이
노인의 긴 머리털에 허리를 굽혀 지팡이를 짚고 있는 모습을 상형하여 '𦫳, 𦒣, 𦓝'와 같이 그린 것인데, 楷書體의 '老'로서 '늙다'의 뜻이다.(옛날에는 머리털을 자르는 것은 불효라 하여, 평생 머리를 길렀기 때문에 노인은 자연히 머리털이 길었음을 강조한 것이다.)

❋ 單語活用例
• 老軀(노구) : 늙은 몸.
• 百年偕老(백년해로) : 부부가 서로 화락(和樂)하게 함께 늙어감.

讓 사양할 양

❋ 字源풀이
'말씀 언(言)'과 '도울 양(襄)'의 형성자로, 본의는 말로 상대를 詰責(힐책)하다의 뜻이었는데, 뒤에 '사양한다'의 뜻이 되었다.

❋ 單語活用例
• 分讓(분양) : 나누어서 넘겨줌.
• 讓渡(양도) : 권리 · 재산 따위를 남에게 넘겨줌.
• 辭讓之心(사양지심) : 사양할 줄 아는 마음을 일컫는 말.

座 자리 좌

❋ 字源풀이
'바위집 엄(广)'과 '앉을 좌(坐)'의 형성자로, 앉는 '자리'를 뜻한다.

❋ 單語活用例
• 權座(권좌) : 권력을 잡고 있는 자리.
• 座長(좌장) : 여럿이 모인 자리에서 가장 어른이 되는 사람.
• 座見千里(좌견천리) : 보이지 아니하는 곳이나 먼 훗날의 일을 내다보고 앎.

救 구원할 구

❋ 字源풀이
'구할 구(求)'와 '칠 복(攵)'의 형성자이다. '求'는 '裘(가죽옷 구)'의 初文으로 사람을 완전하게 보호하다의 의미에서 '구원하다'의 뜻이 되었다.

❋ 單語活用例
• 救濟(구제) : 어려운 형편이나 불행한 처지에서 건져 줌.
• 救急(구급) : 위급한 것을 구원함. 병이 위급할 때 우선 목숨을 구하기 위한 처치.
• 救國干城(구국간성) : 나라를 구하여 지키는 믿음직한 인물.

援 도울 원

❋ 字源풀이
'손 수(扌)'와 '당길 원(爰)'의 형성자로, 손(扌)으로 당긴다(爰)는 데서 남을 이끌어 '도와준다'는 뜻이다.

❋ 單語活用例
• 聲援(성원) : 소리를 지르며 응원(應援)함. 응원하거나 원조(援助)하여 사기나 기운을 북돋워 줌.
• 支援(지원) : 지지하여 도움.
• 孤立無援(고립무원) : 고립되어 구원을 받을 데가 없음.

孤 외로울 고

❋ 字源풀이
'아들 자(子)'와 '오이 과(瓜)'의 형성자로, 본의는 아버지를 잃은 아이로서 '외롭다'의 뜻이다. '瓜'는 '呱'(울 고)의 省體로 아버지를 잃은 아이는 呱呱(고고) 울기 때문에 취하였다.

❋ 單語活用例
• 孤燭(고촉) : 외로이 켜 있는 촛불.
• 孤軍奮鬪(고군분투) : 도움이 없는 외로운 군대가 힘에 벅찬 적군과 맞서 온 힘을 다하여 싸우는 것.

貧 가난할 빈

❋ 字源풀이
'나눌 분(分)'과 '조개 패(貝)'의 형성자로, 재물(貝)을 헛되이 낭비하여 나누어져(分) 적어지니 '가난하다'의 뜻이다.

❋ 單語活用例
• 極貧(극빈) : 몹시 가난함.
• 貧民(빈민) : 살림이 가난한 백성.
• 安貧樂道(안빈낙도) : 가난한 처지에서도 평안한 마음으로 도를 지켜 즐김.

172

汚	染	漁	村	洗	淨	決	定
더러울 오	물들일 염	고기 잡을 어	마을 촌	씻을 세	깨끗할 정	결단할 결	정할 정

오염된 어촌을 깨끗이 하도록 해야 한다.

汚
더러울 오

❋ 字源풀이
'물 수(水)'와 '어조사 우(亐: 于의 本字)'의 형성자로, 물은 가장 더러워지기 쉽고, 더러운 것은 밖으로 吐出되기 때문에 '더럽다'의 뜻이다.

❋ 單語活用例
• 汚名(오명) : 더러워진 명예나 평판.
• 貪汚(탐오) : 욕심이 많고 하는 짓이 옳지 못함.
• 貪官汚吏(탐관오리) : 탐욕이 많고 마음이 깨끗하지 못한 관리.

染
물들일 염

❋ 字源풀이
'나무 목(木)'에서 나온 즙(氵)인 물감에 아홉(九)번 거듭 담가 '물들인다'는 뜻이다.

❋ 單語活用例
• 感染(감염) : 전염병·세균(細菌) 따위가 몸에 옮음.
• 染色(염색) : 물을 들임.
• 間接傳染(간접전염) : 공기나 물 따위를 매개로 하여 병균(病菌)이 옮는 것.

漁
고기 잡을 어

❋ 字源풀이
'물 수(氵)'와 '고기 어(魚)'의 형성자로, 본래는 물(水) 속에서 손(又)으로 '물고기(魚)를 잡다'의 자형이었는데, 뒤에 '又'자가 생략되었다.

❋ 單語活用例
• 漁撈(어로) : 고기잡이.
• 豊漁(풍어) : 물고기가 많이 잡힘.
• 漁父之利(어부지리) : 둘이 다투는 사이에 제삼자가 이득을 보는 것.

村
마을 촌

❋ 字源풀이
'나무 목(木)'과 '마디 촌(寸)'의 형성자이지만, 본래는 소전에 '邨'의 자형으로, 곧 '屯(진칠 둔)'과 '邑(고을 읍)'의 합체자로 '시골집'의 뜻이다. '屯'은 모여 머무는 뜻에서 '邨'은 곧 '마을'의 뜻이다. '村'은 '邨'의 俗字이지만, 현재 더 널리 쓰인다.

❋ 單語活用例
• 村長(촌장) : 한 마을의 일을 맡아보는 촌의 우두머리.
• 僻巷窮村(벽항궁촌) : 궁벽한 곳에 있는 가난한 마을.

洗
씻을 세

❋ 字源풀이
'물 수(氵)'와 '먼저 선(先)'의 형성자로, '先'은 앞으로 나아가다의 뜻에서, 발을 뻗어 물로 '씻다'의 뜻이다.

❋ 單語活用例
• 洗鍊(세련) : 쇠를 불리듯이 글이나, 사상 따위를 갈고 닦아 깨끗하고 미끈하게 함.
• 水洗(수세) : 물로 씻음.
• 風磨雨洗(풍마우세) : 바람에 갈리고 비에 씻김.

淨
깨끗할 정

❋ 字源풀이
'다툴 쟁(爭)'과 '물 수(氵)'의 형성자로, '깨끗하다'의 뜻이다. 물로 때를 씻어낼 때는 때(垢)와 다투듯이 제거해야 하므로 '爭'을 취한 것이다.

❋ 單語活用例
• 淨水(정수) : 깨끗한 물, 물을 맑게 하는 일, 또는 맑힌 그 물.
• 明淨(명정) : 밝고 맑음.
• 淨松汚竹(정송오죽) : 깨끗한 땅에는 소나무를 심고, 지저분한 땅에는 대나무를 심음.

決
결단할 결

❋ 字源풀이
'물 수(氵)'와 '결단할 쾌(夬)'의 형성자로, 洪水의 범람을 막기 위해 상류 둑을 끊어 터놓는다는 데서 '끊다', '결단하다'의 뜻이다.

❋ 單語活用例
• 決死(결사) : 죽기를 각오(覺悟)하고 결심함.
• 對決(대결) : 양자가 맞서서 우열(優劣)을 판가름함.
• 決心戮力(결심육력) : 마음을 합하여 있는 힘을 다함.

定
정할 정

❋ 字源풀이
'집 면(宀)'과 '바를 정(正)'의 형성자로, 집은 四角이 발라야 거처하기가 안전하므로 본래 '안전하다'의 뜻이었는데, 뒤에 '정하다'의 뜻이 되었다.

❋ 單語活用例
• 假定(가정) : 사실이 아니거나 분명하지 않은 것을 사실인 것처럼 인정함.
• 定期(정기) : 일정하게 정하여진 시기나 기한.
• 會者定離(회자정리) : 만나면 반드시 헤어지게 마련임.

郡邑面里(군읍면리)
마다

특별히 病院(병원)을
설치해야 하고

材料(재료)를
收集(수집)해서

마땅히 障礙者(장애자)들을
도와야 하며

174

노인을
恭敬(공경)하여
자리를
讓步(양보)하고

외롭고 가난한
사람들을
도와야 하며

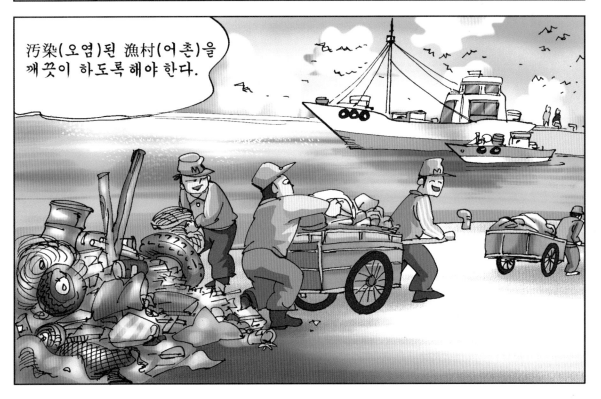

汚染(오염)된 漁村(어촌)을
깨끗이 하도록 해야 한다.

鷄 口 牛 後

닭 **계**　　입 **구**　　소 **우**　　뒤 **후**

닭의 부리가 될지언정 쇠꼬리는 되지 말라는 뜻.

戰國時代 중엽, 東周의 도읍 洛陽에 蘇秦(소진)이란 縱橫家(종횡가, 모사)가 있었다. 그는 合縱策(합종책)으로 입신할 뜻을 품고, 당시 최강국인 秦나라의 東進 정책에 戰戰兢兢(전전긍긍)하고 있는 韓·魏·趙·燕·齊·楚의 6국을 순방하던 중 韓나라 宣惠王을 謁見하고 이렇게 말했다.

"전하, 韓나라는 지세가 견고한 데다 군사도 강병으로 알려져 있사옵니다. 그런데도 싸우지 아니하고 진나라를 섬긴다면 천하의 웃음거리가 될 것이옵니다. 게다가 진나라는 한치의 땅도 남겨 놓지 않고 계속 국토의 割讓을 요구할 것이옵니다. 하오니 전하, 차제에 6국이 남북, 즉 세로[縱]로 손을 잡는 합종책으로 진나라의 동진책을 막고 국토를 보존하시오소서. '차라리 닭의 부리가 될지언정[寧爲鷄口] 쇠꼬리는 되지 말래[勿爲牛後]'는 옛말도 있지 않사옵니까."

선혜왕은 소진의 합종설에 전적으로 찬동했다. 이런 식으로 6국의 군왕을 설득하는 데 성공한 소진은 마침내 여섯 나라의 재상을 겸임하는 대정치가가 되었다.

故事成語

改善

◉ 시냇물이 흐르는 모양을 그린 글자이다. 부수자로 쓸 때는 다른 모양인 '巛(내 천)'으로도 쓰인다.

川(巛)

내 천

州(고을 주) : 흐르는 시냇물(川) 가운데로 솟은 땅(삼각주)을 본뜬 글자로, 그곳이 비옥하여 사람이 모여 살게 돼서 '고을'의 뜻이 되었다.

巡(돌 순) : 물줄기(巛)가 돌아서 가듯이(辶) '두루 돌아다닌다', '순행하다'의 뜻이다.

기타) 經(날실 경), 壅(막을 옹), 巢(새집 소)

22 改善

169	投票選擧 투 표 선 거	나라의 일꾼을 투표하여 뽑을 때는
170	切想減費 절 상 감 비	절실히 비용을 줄이는 것을 생각해야 하고
171	惡質犯罪 악 질 범 죄	모진 범죄라도
172	裁判刑罰 재 판 형 벌	재판하여 법에 따라 벌해야 하며
173	男尊女卑 남 존 여 비	남자를 높게, 여자를 얕게 여긴
174	應修舊弊 응 수 구 폐	옛날 폐습은 마땅히 고쳐야 하고
175	左右派爭 좌 우 파 쟁	좌우로 파벌을 지어 다툼은
176	皆悟責重 개 오 책 중	모두가 책임이 무거움을 깨달아야 한다.

改善

投	票	選	擧		切	想	減	費
던질 투	표 표	가릴 선	들 거		자를 절	생각 상	덜 감	쓸 비

나라의 일꾼을 투표하여 뽑을 때는 절실히 비용을 줄이는 것을 생각해야 하고

投 던질 투

❋ 字源풀이
'손 수(扌)' 와 '창 수(殳)' 의 形聲字이다. 손으로 창(殳)을 '던지다' 의 뜻이다.

❋ 單語活用例
• 失投(실투) : 야구 따위에서 잘못 던짐.
• 投稿(투고) : 실어 달라고 신문이나 잡지 등에 원고를 써서 보냄.
• 先發投手(선발투수) : 경기를 시작할 때부터 던지는 투수.

票 표 표

❋ 字源풀이
'票' 는 소전체에 '𤐫' 의 자형으로서 본래는 불 또는 불티가 높이 올라간다는 뜻인데, 뒤에 자형도 '票(표)' 로 변하고 뜻도 '표' 의 뜻이 되었다.

❋ 單語活用例
• 價格票(가격표) : 일정한 물품에 대한 가격을 적어 놓은 표.
• 票決(표결) : 투표로써 결정함.
• 不渡手票(부도수표) : 부도가 난 수표.

選 가릴 선

❋ 字源풀이
'쉬엄쉬엄 갈 착(辶)' 과 '헐을 손(巽)' 의 형성자로, 헐어 있는 것을 '가리다' 의 뜻이다.

❋ 單語活用例
• 選拔(선발) : 주로 사람 등을 골라서 뽑음.
• 落選(낙선) : 선거에서 떨어짐. 심사나 선발에서 떨어짐.
• 公明選擧(공명선거) : 떳떳하고 바른 선거.

擧 들 거

❋ 字源풀이
'더불 여(與)' 와 '손 수(手)' 의 형성자로, 여럿이 더불어(與) 마음을 합하여 일제히 손(手)으로 '든다' 는 뜻이다.

❋ 單語活用例
• 擧國(거국) : 온 나라가 통틀어서 하는 것.
• 大擧(대거) : 많은 무리들이 한꺼번에 들고일어나는 것.
• 擧手敬禮(거수경례) : 오른손을 오른쪽 눈썹 언저리나 쓰고 있는 모자의 오른쪽 앞 부분까지 들어 올려서 하는 경례.

切 자를 절

❋ 字源풀이
'七' 은 본래 甲骨文에 '十', 金文에 '十, 七' 등의 字形으로서 칼로 물건을 자르는 것을 나타낸 指事字이다. 뒤에 '일곱' 의 뜻으로 전의되자, 칼로 끊기 때문에 '刀(칼 도)' 를 더하여 '切(끊을 절)' 을 또 만들었다. '온통' 의 뜻으로 쓰일 때는 '체' 로 발음한다.

❋ 單語活用例
• 切迫感(절박감) : 절박한 느낌.
• 切磋琢磨(절차탁마) : 학문과 덕행을 닦음을 비유하는 말.

想 생각 상

❋ 字源풀이
'마음 심(心)' 과 '서로 상(相)' 의 형성자로, '相' 에는 자세히 살펴보다의 뜻이 있으므로 세밀히 보고 '생각하다' 의 뜻이다.

❋ 單語活用例
• 假想(가상) : 가정(假定)하여 생각하는 것.
• 想像外(상상외) : 생각 밖.
• 開化思想(개화사상) : 봉건적인 사상 · 풍속 등을 허물고 근대적인 새 문화를 일으키고자 하던 사상.

減 덜 감

❋ 字源풀이
'물 수(氵)' 와 '다 함(咸)' 을 합한 형성자로, 물(氵)이 바닥이 다(咸) 보일 정도로 줄어드니 '덜다', '줄어들다' 의 뜻이다.

❋ 單語活用例
• 加減算(가감산) : 덧셈과 뺄셈.
• 減少率(감소율) : 줄어지는 비율.
• 十年減壽(십년감수) : 수명이 10년이 줄었다는 뜻으로, 몹시 위험하거나 놀랐을 때 쓰는 말.

費 쓸 비

❋ 字源풀이
'조개 패(貝)' 와 '아닐 불(弗)' 의 형성자로, 물건을 탐하여 가치 없이 돈(貝)을 '쓰다' 의 뜻이다.

❋ 單語活用例
• 車馬費(거마비) : 탈것을 이용하는 데 드는 비용. 교통비.
• 費用(비용) : 살림이나 어떤 일을 하는 데 드는 돈.
• 消費性向(소비성향) : 소득의 변화에 따라 소비가 변화하는 경향.

惡 質 犯 罪　裁 判 刑 罰

惡	質	犯	罪	裁	判	刑	罰
모질 악	바탕 질	범할 범	허물 죄	마를 재	판단할 판	형벌 형	벌줄 벌

모진 범죄라도 재판하여 법에 따라 벌해야 하며

惡 모질 악

✲ 字源풀이

'추할 아(亞)'와 '마음 심(心)'의 형성자로, 의식적인 추악(亞)한 행위는 용서할 수 없다는 데서, '나쁘다', '악하다'의 뜻이다. '미워하다', '싫어하다'의 뜻일 경우는 '오'로 읽는다.

✲ 單語活用例
- 憎惡(증오) : 미워함.
- 奸惡無道(간악무도) : 간악하고 무지막지(無知莫知)함.

質 바탕 질

✲ 字源풀이

'조개 패(貝)'와 '모탕 은(斦)'의 會意字로, 재물(貝)의 가치를 따져 抵當하는 사물의 뜻에서 '바탕'의 뜻으로 쓰인다.

✲ 單語活用例
- 筋肉質(근육질) : 근육처럼 연하면서도 질긴 성질.
- 質疑(질의) : 의심나거나 모르는 점을 물어서 밝힘.
- 物質文明(물질문명) : 물질을 기초로 하는 문명.

犯 범할 범

✲ 字源풀이

'개 견(犭→犬)'과 '병부 절(㔾)'의 합체자로, '㔾'에는 '침해하다'의 뜻이 있고, 개(犬) 역시 잘 물으므로 '침해하다'의 뜻이다.

✲ 單語活用例
- 强力犯(강력범) : 폭행・협박(脅迫)을 수단으로 하는 범죄나 범인.
- 犯法(범법) : 법을 어기어 범함.
- 虞犯地帶(우범지대) : 범죄 발생이 우려되는 지대.

罪 허물 죄

✲ 字源풀이

'罪'의 본자는 코(自)를 찔러 고통(辛)을 준다는 뜻의 '辠'였는데, 진시황이 '皇(임금 황)'자와 비슷하다고 하여 '罪'로 바꾸었다. '罪'는 본래 대나무로 만든 '어망'의 뜻이었는데, '범법'의 뜻이 되었다.

✲ 單語活用例
- 免罪(면죄) : 죄를 면함. 또는 면해 줌.
- 罪悚(죄송) : 죄스럽고 송구(悚懼)스러움.
- 百拜謝罪(백배사죄) : 수없이 절을 하며 용서를 빎.

裁 마를 재

✲ 字源풀이

'손상할 재(𢦏:발음요소)'와 '옷 의(衣)'의 형성자로, 옷(衣)을 만들기 위하여 옷감을 자른다(𢦏)는 데서 '마르다'의 뜻이다. '𢦏(해할 재)'가 '𢦏'로 변형되었다.

✲ 單語活用例
- 決裁(결재) : 책임 있는 윗사람이 부하가 제출한 안건(案件)을 허가하거나 승인함.
- 陪審裁判(배심재판) : 배심원들의 의견을 토대로 진행되는 재판.

判 판단할 판

✲ 字源풀이

'반 반(半)'과 '칼 도(刂)'의 형성자로, 물건을 칼(刂)로 절반(半)씩 자르듯 모든 일의 是非를 분명히 가려낸다는 데서 '판단하다'의 뜻이다.

✲ 單語活用例
- 決判(결판) : 승부나 옳고 그름을 가리는 최후 결정을 냄.
- 判斷力(판단력) : 판단을 내릴 수 있는 힘.
- 公開裁判(공개재판) : 누구에게든지 방청(傍聽)을 허락하는 재판.

刑 형벌 형

✲ 字源풀이

본래 '칼 도(刂)'와 '우물 정(井)'의 회의자로, 마을의 공동우물을 사용하는 데는 서로 지켜야 할 법도가 있으므로 '井'은 법을 뜻한다. 죄인을 법에 따라 '형벌한다'는 뜻이다.

✲ 單語活用例
- 絞首刑(교수형) : 목을 옭아 죽이는 형벌.
- 私服刑事(사복형사) : 범죄 수사, 잠복, 미행 등을 위하여 사복을 입고 근무하는 경찰관.

罰 벌줄 벌

✲ 字源풀이

'칼 도(刀)'와 '꾸짖을 리(詈)'의 회의자로, 가벼운 죄를 범한 자에게 칼(刀)을 들고 꾸짖되(詈), 殺傷하지 않는 응징을 '벌'이라고 한다.

✲ 單語活用例
- 輕罰(경벌) : 가벼운 벌.
- 罰金刑(벌금형) : 어떤 범죄의 처벌 방법이 벌금인 형벌.
- 加重處罰(가중처벌) : 형을 더 무겁게 하는 처벌.

改善

男	尊	女	卑	應	修	舊	弊
남자 남	높을 존	여자 녀	낮을 비	응할 응	닦을 수	예 구	해질 폐

남자를 높게, 여자를 얕게 여긴 옛날 폐습은 마땅히 고쳐야 하고

男 남자 남

❋ 字源풀이
갑골문에 '𤰔' 의 자형으로 '밭 전(田)' 에 본래 쟁기 (𠂆)의 모양을 합한 글자인데, 뒤에 '力(힘 력)' 의 글자로 변하였다. 곧 밭에서 쟁기질하는 것이 '남자' 라는 뜻이다.

❋ 單語活用例
• 禁男(금남) : 남자의 출입이나 접근을 금하는 것.
• 男負女戴(남부여대) : 남자는 지고, 여자는 인다는 뜻으로, 사람들이 '살 곳을 찾아 이리저리 떠돌아다니는 모양' 을 이르는 말.

尊 높을 존

❋ 字源풀이
甲骨文에 '𢍜, 𢍰', 金文에 '𢍍, 𢍎, 𢎨' 등의 자형으로서 두 손으로 받쳐 들고 가는 '술항아리' 를 나타낸 會意字이다. 신에게 바치는 술항아리를 들고 갈 때는 존경하는 마음이 있어야 하므로 '존경할 존, 높을 존' 의 뜻으로 전의되자, '木' 자를 더하여 '樽(술항아리 준)' 자를 또 만들었다.

❋ 單語活用例
• 尊重(존중) : 높여서 중히 여김.
• 尊卑貴賤(존비귀천) : 지위 · 신분 따위의 높고 낮음과 귀하고 천함.

女 여자 녀

❋ 字源풀이
두 손을 모으고 얌전히 꿇어앉아 있는 모습을 상형하여 '𢁓, 𢁒, 𠂈, 𢁕' 와 같이 그린 것인데, 楷書體의 '女' 자가 된 것이다.

❋ 單語活用例
• 女僧(여승) : 여자 중.
• 淑女(숙녀) : 교양과 예의와 품격을 갖춘 점잖은 여자.
• 無男獨女(무남독녀) : 아들 없는 집안의 외딸.

卑 낮을 비

❋ 字源풀이
'卑' 자의 풀이가 구구하다. 금문에 '𤰇' 의 자형으로, 항아리를 들고 다니는 것은 賤役으로 여겨, '낮다' 의 뜻이 되었다.

❋ 單語活用例
• 卑屈(비굴) : 겁이 많고 줏대가 없으며 품성이 천함.
• 高卑(고비) : 고귀함과 비천함.
• 直系卑屬(직계비속) : 자기로부터 직계로 이어져 내려가는 혈족.

應 응할 응

❋ 字源풀이
'마음 심(心)' 과 '매 응(雁)' 의 형성자로, 매는 떼를 지어 사는 철새로서 날 때는 서로 질서를 지켜야 하므로 '응하다' 의 뜻이다.

❋ 單語活用例
• 對應策(대응책) : 어떤 일이나 사태에 맞서서 취하는 방법이나 꾀.
• 應援(응원) : 운동경기 따위를 곁에서 성원함.
• 因果應報(인과응보) : 불교에서, 과거 또는 전생의 선악의 인연에 따라서 뒷날 길흉화복(吉凶禍福)의 갚음을 받게 됨을 이르는 말.

修 닦을 수

❋ 字源풀이
'태연할 유(攸)' 와 '터럭 삼(彡)' 의 형성자로, 머리카락을 깨끗이 한다는 데서 '마음을 닦다' 의 뜻으로 쓰였다.

❋ 單語活用例
• 保修(보수) : 건물 따위를 보충하여 고침.
• 修鍊(수련) : 몸과 마음을 닦아서 익힘.
• 修身齊家(수신제가) : 몸을 닦고 집안을 정돈함.

舊 예 구

❋ 字源풀이
머리에는 털뿔이 나 있는 부엉이의 모양을 본뜬 '𥾏 (雈)' 의 자형에 발음요소인 '臼(절구 구)' 를 더한 것인데, 뒤에 '오래다' 의 뜻으로 쓰이게 되었다.

❋ 單語活用例
• 舊面(구면) : 전부터 안면(顔面)이 있는 사람.
• 守舊(수구) : 옛날의 제도나 풍습을 그대로 지킴.
• 送舊迎新(송구영신) : 묵은해를 보내고 새해를 맞음.

弊 해질 폐

❋ 字源풀이
'손 맞잡을 공(廾)' 과 '옷 해질 폐(敝)' 의 형성자로, 옷 해질 폐(敝)자가 '무너진다' 는 뜻이 생기면서 원래 뜻을 분명히 하기 위해 손 맞잡을 공(廾)자가 추가되었다.

❋ 單語活用例
• 民弊(민폐) : 민간에 끼치는 폐해.
• 弊害(폐해) : 폐가 되는 나쁜 일.
• 弊袍破笠(폐포파립) : 해진 옷과 부서진 갓.

180

左 右 派 爭　皆 悟 責 重

左	右	派	爭	皆	悟	責	重
왼 좌	오른 우	갈래 파	다툴 쟁	다 개	깨달을 오	꾸짖을 책	무거울 중

좌우로 파벌을 지어 다툼은 모두가 책임이 무거움을 깨달아야 한다.

左
왼 좌

❋ 字源풀이
장인(工)이 무엇을 만들 때는 오른손에 망치를 잡고 왼손(ナ→ナ)의 연장을 두드려 만들기 때문에 '왼손'의 뜻이다.

❋ 單語活用例
· 左右銘(좌우명) : 늘 옆에 갖추어 두고 가르침으로 삼는 말이나 문구(文句).
· 右往左往(우왕좌왕) : 오른쪽으로 갔다 왼쪽으로 갔다 하여 종잡 지 못하는 것.

右
오른 우

❋ 字源풀이
밥을 먹을 때는 오른손을 사용한다는 뜻에서 오른손을 그린 'ナ→ナ'의 자형에 '口'자를 더하여 '오른쪽'의 뜻으로 쓰였다.

❋ 單語活用例
· 右翼手(우익수) : 야구에서 우익을 지키는 선수.
· 左右間(좌우간) : 이러나저러나 어쨌든.
· 左衝右突(좌충우돌) : 이리저리 닥치는 대로 마구 찌르고 치고 받고 함.

派
갈래 파

❋ 字源풀이
'물갈래 파(𠂢→𠂢)'의 상형자를 보면, 물이 갈라져 흐르는 모습으로, 뒤에 뜻을 분명히 하기 위해 물 수(水)자를 더했다.

❋ 單語活用例
· 强硬派(강경파) : 강경한 주장을 하거나 강경한 행동을 하는 파.
· 派遣軍(파견군) : 특수한 임무를 띠워 파견하는 군대.
· 新印象派(신인상파) : 신인상주의를 신봉(信奉)하는 화가의 일파.

爭
다툴 쟁

❋ 字源풀이
갑골문에 '爭'의 자형으로, 두 사람이 물건을 서로 빼앗는 상태를 나타내어 '다투다'의 뜻으로 쓰였다.

❋ 單語活用例
· 競爭(경쟁) : 서로 이기거나 앞서려고 다툼.
· 爭奪戰(쟁탈전) : 서로 다투어서 빼앗는 싸움.
· 骨肉相爭(골육상쟁) : 가까운 혈족(血族)끼리 서로 싸움.

皆
다 개

❋ 字源풀이
'견줄 비(比)'와 '흰 백(白)'의 회의자로, '白'은 곧 '自'字에서 변형된 것으로 여러 사람이 견주어 '다 같다'는 뜻이다.

❋ 單語活用例
· 皆勤賞(개근상) : 개근한 사람에게 주는 상.
· 皆納(개납) : (조세 따위를) 다 바침.
· 皆旣日蝕(개기일식) : 태양이 달의 그림자에 가리어지는 현상.

悟
깨달을 오

❋ 字源풀이
'마음 심(忄)'과 '나 오(吾)'의 형성자로, 마음으로 '깨닫다'의 뜻이다.

❋ 單語活用例
· 覺悟(각오) : 앞으로 닥칠 일에 대비하여 마음의 준비를 함.
· 悟道(오도) : 불교의 도(道)를 깨달음.
· 大悟徹底(대오철저) : 크게 깨달아서 번뇌(煩惱), 의혹이 다 없어짐.

責
꾸짖을 책

❋ 字源풀이
'조개 패(貝)'와 '가시 자(朿)'의 형성자로, 빌려준 돈(貝)을 제때 갚지 않아 가시(朿)로 찌르듯이 핍박 하다에서 '꾸짖다'의 뜻이 되었다.

❋ 單語活用例
· 問責(문책) : 잘못을 캐묻고 꾸짖음.
· 責任感(책임감) : 책임을 중하게 여기는 마음.
· 連帶責任(연대책임) : 두 사람 이상이 함께 지는 책임.

重
무거울 중

❋ 字源풀이
金文에 '重'의 자형으로 '줄기 정(壬)'과 '동녘 동(東)'의 형성자이다. 줄기 정(壬)은 '呈'의 자형으 로 사람(亻)이 흙더미(土) 위에 서 있는 모습으로서 땅위에 있으면 땅이 두터움을 알게 되므로 '두텁다'의 뜻이었는 데, 뒤에 '무겁다'의 뜻이 되었다.

❋ 單語活用例
· 捲土重來(권토중래) : '땅을 마는 것 같은 세력으로 다시 온다' 는 뜻으로, 한번 실패했다가 힘을 회복하여 다시 쳐들어옴.

어이, 김 씨! 投票(투표)하러 가야지?

으응... 먼저 가~

누굴 찍을 거야?

똑똑한 사람!

選擧費用(선거비용)을 줄이는 방법이 없을까?

방법을 찾아보자고.

무슨 罪(죄)를 지었나요?

凶惡犯(흉악범)이래.

裁判(재판)하여 法(법)에 따라 罰(벌)해야지, 뭐~!

그래야겠지요?

182

183

변방 **새**　늙은이 **옹**　조사 **지**　말 **마**

세상 만사가 변전무상(變轉無常)하므로,
인생의 길흉 화복(吉凶禍福)을 예측할 수 없다는 뜻.

옛날 중국 북방의 要塞(요새) 근처에 점을 잘 치는 한 늙은이가 살고 있었는데 어느 날, 이 노옹의 말[馬]이 오랑캐 땅으로 달아났다. 마을 사람들이 이를 위로하자 노옹은 조금도 哀惜한 기색 없이 태연하게 말했다.

"누가 아오? 이 일이 복이 되는지."

몇 달이 지난 어느 날, 그 말이 오랑캐의 駿馬를 데리고 돌아왔다. 마을 사람들이 이를 치하하자 노옹은 조금도 기쁜 기색 없이 태연하게 말했다.

"누가 아오? 이 일이 화가 되는지."

그런데 어느 날, 말타기를 좋아하는 노옹의 아들이 그 오랑캐의 준마를 타다가 떨어져 다리가 부러졌다. 마을 사람들이 이를 위로하자 노옹은 조금도 슬픈 기색 없이 태연하게 말했다.

"누가 아오? 이 일이 복이 되는지."

그로부터 1년이 지난 어느 날, 오랑캐가 대거 침입해 오자 마을 장정들은 이를 맞아 싸우다가 모두 戰死했다. 그러나 노옹의 아들만은 절름발이였기 때문에 무사했다고 한다.

故事成語

.................

處世

어려운 部首字 익히기

● 여러 가지 설이 있으나, 뱃속에 들어 있는 태아의 모양을 그린 글자로서 '작다' 의 뜻을 나타낸 것으로 본다.

幼(어릴 유) : 작은(幺) 아이는 힘(力)이 약하니 '어린 아이' 의 뜻이다.
幻(허깨비, 변환 환) : 작은(幺) 것이 크게 보인다는 데서 '변하다, 허깨비' 의 뜻이 있다.

작을 요　기타) 幽(그윽할 유), 幾(몇 기)

23 處世

177	迎 賓 接 客 영 빈 접 객	손님은 반가이 맞이하여
178	喜 心 禮 遇 희 심 례 우	기쁜 마음으로 예로써 대접해야 한다.
179	過 失 卽 改 과 실 즉 개	잘못이 있어도 즉시 고친다면
180	誰 憚 其 誤 수 탄 기 오	누가 그것을 지탄하겠는가.
181	拾 錢 索 返 습 전 색 반	돈을 주우면 반드시 주인을 찾아 주고
182	是 非 明 陳 시 비 명 진	옳고 그름은 분명히 말해야 한다.
183	忠 武 丹 誠 충 무 단 성	충무공 이순신 장군의 붉은 충성
184	永 歲 遺 芳 영 세 유 방	그 꽃다운 이름은 영원히 전해질 것이다.

處世

迎賓接客 喜心禮遇

迎	賓	接	客	喜	心	禮	遇
맞을 영	손 빈	접할 접	손 객	기쁠 희	마음 심	예도 례	만날 우

손님은 반가이 맞이하여 기쁜 마음으로 예로써 대접해야 한다.

迎 맞을 영

❋ 字源풀이

'쉬엄쉬엄 갈 착(辶)'과 '오를 앙(卬)'의 形聲字로, 나아가 '만나다', '맞이하다'의 뜻이다.

❋ 單語活用例
- 大歡迎(대환영) : 성대하게 환영함.
- 迎戰(영전) : 쳐들어오는 적의 군사와 마주 나아가서 싸움.
- 迎合主義(영합주의) : 자기의 특별한 주의나 주장이 없이 남의 뜻만 잘 맞추어 주는 경향.

賓 손 빈

❋ 字源풀이

갑골문에 '賓'의 자형으로, 집 면(宀), 사람 인(人), 그칠 지(止)의 會意字다. 집(宀)에 온(止) 사람(人)이 손님이란 뜻으로, 나중에 재물을 의미하는 조개 패(貝)자가 더해져 재물을 가지고 오는 손님, 즉 '귀한 손님'이란 뜻이 되었다.

❋ 單語活用例
- 賓客(빈객) : 손님. 문하(門下)의 식객(食客).
- 賓主之禮(빈주지례) : 손님과 주인 사이에 지켜야 할 예의.

接 접할 접

❋ 字源풀이

'손 수(手)'와 '첩 첩(妾)'의 형성자로, 손으로 이끌어 '접하다'의 뜻이다. '妾'은 옛날 죄 값으로 관청에서 노역을 하기 때문에 비교적 접하는 사람이 많으므로 '妾'자를 취하였다.

❋ 單語活用例
- 間接(간접) : 사이에 든 다른 것을 통하여 연결되는 관계.
- 面接試驗(면접시험) : 직접 만나 보고 인품이나 언행 등을 시험하는 일.

客 손 객

❋ 字源풀이

'집 면(宀)'과 '각각 각(各)'의 형성자로, 남의 집에 의탁한 사람이라는 데서 '손님'의 뜻이다.

❋ 單語活用例
- 客觀(객관) : 자기와의 관계를 떠나서 대상을 보거나 생각하는 것.
- 顧客(고객) : 영업을 하는 사람에게 대상자로 찾아오는 손님.
- 主客顚倒(주객전도) : 주인은 손님처럼 손님은 주인처럼 행동을 바꾸어 한다는 것으로, 입장이 뒤바뀐 것.

喜 기쁠 희

❋ 字源풀이

'악기 세울 주(壴)'에 '입 구(口)'를 합한 글자로, 북(壴) 치고 입(口)으로 노래를 부르니, 즐겁다는 데서 '기쁘다', '즐겁다'의 뜻이다.

❋ 單語活用例
- 悲喜(비희) : 슬픔과 기쁨.
- 喜消息(희소식) : 기쁜 소식.
- 滿面喜色(만면희색) : 얼굴에 가득히 나타나는 기쁜 빛.

心 마음 심

❋ 字源풀이

심장의 모양을 상형하여 '♨, ♨'과 같이 그린 것인데, 楷書體의 '心' 자가 된 것이다.

❋ 單語活用例
- 決心(결심) : 무엇을 하려고 마음을 정하여 다짐.
- 心臟病(심장병) : 심장에 생기는 여러 가지 병을 통틀어 일컫는 말.
- 犬馬之心(견마지심) : 임금이나 나라에 충성(忠誠)을 다해 몸을 바치는 마음을 겸손하게 이르는 말.

禮 예도 례

❋ 字源풀이

'보일 시(示)'와 '두터울 례(豊)'의 형성자로, 사당에 제사를 올리는 데는 근엄한 예를 갖춘다는 데서 '예절', '예도'의 뜻이다.

❋ 單語活用例
- 缺禮(결례) : 예를 갖추지 못함.
- 崇禮門(숭례문) : 서울 남쪽에 있는 옛 성문인 '남대문(南大門)'의 본 이름.
- 禮儀凡節(예의범절) : 모든 예의와 절차.

遇 만날 우

❋ 字源풀이

'쉬엄쉬엄 갈 착(辶)'과 '짝 우(偶)'의 省體인 '禺'의 형성자로, 도로상에서 서로 '만나다'의 뜻이다.

❋ 單語活用例
- 待遇(대우) : 어떤 사회적 관계나 태도로 남을 대함. 대접.
- 遭遇戰(조우전) : 두 편의 군대가 우연히 만나 벌이는 전투.
- 千載一遇(천재일우) : 좀처럼 다시 만나기 어려운 좋은 기회.

過 失 卽 改　　誰 憚 其 誤

過 지날 과　失 잃을 실　卽 곧 즉　改 고칠 개　　誰 누구 수　憚 꺼릴 탄　其 그 기　誤 그르칠 오

잘못이 있어도 즉시 고친다면 누가 그것을 꺼리겠는가.

過 지날 과

❊ 字源풀이
'소용돌이 와(渦)'의 省體인 '咼'와 '쉬엄쉬엄 갈 착(辶)'의 형성자로, '물을 건너다'에서 '지나다' 로, '허물'의 뜻으로도 쓰인다.

❊ 單語活用例
• 看過(간과) : 예사로 보아 넘김. 대강 보아 빠뜨리고 넘어감.
• 過敏(과민) : 지나치게 예민함.
• 改過遷善(개과천선) : 지난날의 허물을 고치고 착하게 됨.

失 잃을 실

❊ 字源풀이
본래 손에서 어떤 물건을 떨어뜨리는 모양을 가리켜 '�housand, 𢎏'의 자형이었는데, 해서체의 '失'자가 된 것 이다.

❊ 單語活用例
• 得失(득실) : 얻음과 잃음. 이익과 손해.
• 失望(실망) : 희망 또는 기대를 잃어버림.
• 茫然自失(망연자실) : 정신을 잃어 어리둥절함.

卽 곧 즉

❊ 字源풀이
금문에 '𣝕'의 자형으로, 밥그릇의 상형인 '향내 날 흡(皀)'과 무릎을 꿇고 앉아 있는 '병부 절(卩)' 의 회의자로, 밥이 앞에 있으면 즉시 먹는다는 데서 '곧'의 뜻이다.

❊ 單語活用例
• 卽刻(즉각) : 당장에 곧바로.
• 不然卽(불연즉) : 그러하지 않으면 .
• 死卽同穴(사즉동혈) : 남편과 아내가 하나의 무덤에 같이 묻힘.

改 고칠 개

❊ 字源풀이
자기(己)의 잘못에 채찍질(攵:칠 복)을 하여 '고치 다'의 뜻이다.

❊ 單語活用例
• 改閣(개각) : 내각(內閣)을 개편함.
• 刪改(산개) : 쓸데없는 글자나 글귀를 지우고 고치어 바로잡음.
• 朝變夕改(조변석개) : 아침저녁으로 뜯어고친다는 뜻으로, 계획 이나 결정 따위를 자주 고치는 것을 이르는 말.

誰 누구 수

❊ 字源풀이
'말씀 언(言)'과 '새 추(隹)'의 형성자로, 말로 '누 구냐'고 묻다의 뜻이다.

❊ 單語活用例
• 誰何(수하) : 어떤 사람. 어느 누구. 누구냐고 불러서 물어보는 일.
• 誰某(수모) : 아무개.
• 誰怨誰咎(수원수구) : 누구를 원망하며 누구를 탓하랴라는 뜻으 로, 곧 남을 원망하거나 꾸짖을 것이 없음.

憚 꺼릴 탄

❊ 字源풀이
'마음 심(心)'과 '홑 단(單)'의 형성자로, '單'은 외 롭다는 뜻이 있으며, 외로운 것은 사람들이 꺼리어 하므로 '꺼리다'의 뜻이다.

❊ 單語活用例
• 忌憚(기탄) : 어렵게 여겨 꺼림.
• 憚服(탄복) : 두려워서 복종함.
• 無所忌憚(무소기탄) : 아무 것도 꺼려하는 바가 없음.

其 그 기

❊ 字源풀이
갑골문에 '𠀠,𠀠,𠀠', 금문에 '𠀠,𠀠,𠀠' 등의 자형으로, '키'의 모양을 그린 상형자이다. 뒤에 '其'의 뜻이 대명사 '그'의 뜻으로 전의되자, 키는 대나무로 만들기 때문에 '其'에 '竹'자를 더하여 다시 '箕(키 기)' 자를 만들었다.

❊ 單語活用例
• 各其(각기) : 각각 저마다.
• 不知其數(부지기수) : 헤아릴 수 없을 만큼 많은 수효(數爻).

誤 그르칠 오

❊ 字源풀이
'말씀 언(言)'과 '큰소리로 말할 오(吳)'의 형성자로, 큰소리로 떠들면 진실과 바른 뜻을 잃게 되므로 '그 르치다'의 뜻이다.

❊ 單語活用例
• 誤導(오도) : 그릇된 길로 이끎.
• 錯誤(착오) : 착각으로 말미암아 잘못함.
• 誤字落書(오자낙서) : 글씨를 쓰다가 잘못 쓰거나 글자를 빠뜨림.

187

處世

拾	錢	索	返	是	非	明	陳
주울 습	돈 전	찾을 색	돌아올 반	이 시	아닐 비	밝을 명	베풀 진

돈을 주우면 반드시 주인을 찾아 주고 옳고 그름은 분명히 말해야 한다.

拾 주울 습

✽ 字源풀이

'손 수(扌)'와 '합할 합(合)'의 形聲字로, 손(扌)을 물건에 대어(合) '줍다'의 뜻이다. '열'의 뜻으로 쓰일 때는 '십'으로 발음한다.

✽ 單語活用例
- 收拾策(수습책) : 사건을 수습하는 방책.
- 拾得(습득) : 주워서 얻음.
- 路不拾遺(노불습유) : '길에 떨어져 있는 남의 물건을 주워서 자기가 가지려는 등의 짓은 하지 않는다'는 뜻으로, 나라가 잘 다스려져 모든 백성이 매우 정직한 모양을 이르는 말.

錢 돈 전

✽ 字源풀이

'쇠 금(金)'과 '적을 전(戔)'의 형성자로, '돈'은 금속(金)으로 만드니까 쇠 금(金)자에, 쇠를 자잘하게 조각 낸 것이 돈이므로 '戔'자를 취한 것이다.

✽ 單語活用例
- 銅錢(동전) : 구리로 만든 돈.
- 錢穀(전곡) : 돈과 곡식.
- 無錢旅行(무전여행) : 돈이 없이 하는 여행.

索 찾을 색

✽ 字源풀이

金文에 '索'의 자형으로, 풀(屮)과 실(糸)의 合體字이다. 곧 풀의 줄기로 새끼를 꼬기 때문에 '새끼'의 뜻으로 '삭'으로 발음한다.

✽ 單語活用例
- 檢索(검색) : 검사하여 찾아봄. 자료 따위를 찾아내는 일.
- 鐵索(철삭) : 철사로 꼬아 만든 줄.
- 搜索令狀(수색영장) : 검사나 사법 경찰관이 수색할 때에 제시하는 영장.

返 돌아올 반

✽ 字源풀이

'쉬엄쉬엄갈 착(辶)'과 '되돌릴 반(反)'의 형성자로, 가서(辶) '돌아오다(反)'의 뜻이다.

✽ 單語活用例
- 返納(반납) : 도로 바침. 돌려줌.
- 往返(왕반) : 갔다가 돌아옴.
- 耕地返還(경지반환) : 소작쟁의(小作爭議)의 한 수단으로 소작인이 지주에게 땅을 반환하는 일.

是 이 시

✽ 字源풀이

'날 일(日)'과 '바를 정(正)'의 합체자로, 해는 偏頗해서 비치지 않고 천하에서 가장 바른 것이므로 '마땅하다', '옳다', '이것'의 뜻이다.

✽ 單語活用例
- 國是(국시) : 나라 정책의 기본 방침.
- 是認(시인) : 옳다고 또는 그렇다고 인정함.
- 似是而非(사시이비) : 겉으로는 비슷하지만 속은 다름.

非 아닐 비

✽ 字源풀이

甲骨文에 '非, 非', 金文에 '非', 小篆에 '非'의 자형으로 보아, 본래 새의 날개를 손으로 잡아 날아갈 수 없게 한 데서, 다시 날개가 서로 엇갈려 있음에서 서로 다름, 나아가 '아니다'의 부정사로 쓰였다.

✽ 單語活用例
- 非公開(비공개) : 남에게 알리거나 보이지 않음.
- 是非之心(시비지심) : 사단(四端)의 하나. 옳고 그름을 가릴 줄 아는 마음.

明 밝을 명

✽ 字源풀이

'날 일(日)'과 '달 월(月)'의 회의자로, 해(日)와 달(月)이 세상을 환하게 비춘다는 데서 '밝다'의 뜻이다.

✽ 單語活用例
- 明朗(명랑) : 밝고 쾌활함.
- 聰明(총명) : 총기(聰氣)가 좋고 명민(明敏)함.
- 公明正大(공명정대) : 아주 공정하고 떳떳함.

陳 베풀 진

✽ 字源풀이

본래의 자형은 다르지만, '언덕 부(阜→阝)'에 '동녘 동(東)'을 합한 글자로, 본의는 지명을 나타낸 글자인데, '베풀다', '묵다'의 뜻으로 쓰인다.

✽ 單語活用例
- 陳述(진술) : 자세하게 말함. 민사 소송에서, 소송 당사자 혹은 소송 관계인이 그 경쟁(競爭) 사실에 대해 사실상 또는 법률상의 사항을 구술(口述), 서면(書面)으로 말하는 일.
- 新陳代謝(신진대사) : 묵은 것은 없어지고, 새 것이 대신 생기는 일.

忠 武 丹 誠　永 歲 遺 芳

忠 충성 충　武 무사 무　丹 붉을 단　誠 정성 성　永 길 영　歲 해 세　遺 남길 유　芳 꽃다울 방

충무공 이순신 장군의 붉은 충성 그 꽃다운 이름은 영원히 전해질 것이다.

忠 충성 충

❋ 字源풀이

'가운데 중(中)' 과 '마음 심(心)' 의 형성자로, 편파되지 않은 정직한 마음, 곧 '충성' 이라는 뜻이다.

❋ 單語活用例
- 忠實(충실) : 충직하고 성실함.
- 顯忠日(현충일) : 목숨을 바쳐 나라를 지킨 이의 충성을 기념하는 날.
- 爲國忠節(위국충절) : 나라를 위한 충성스러운 절개(節槪).

武 무사 무

❋ 字源풀이

창(戈)을 들고 어떤 혼란을 막는(止) '무사' 의 뜻이다.

❋ 單語活用例
- 武士道(무사도) : 무사가 지켜야 할 도리.
- 非武裝(비무장) : 무기 따위의 장비를 갖추지 않음.
- 武功勳章(무공훈장) : 뚜렷한 무공을 세운 군인에게 수여하는 훈장.

丹 붉을 단

❋ 字源풀이

붉은 주사(丹砂)의 귀한 약을 그릇에 담아 놓은 모양(月→丹)을 본뜬 것인데, '붉다' 의 뜻으로 쓰였다.

❋ 單語活用例
- 丹粧(단장) : 얼굴·머리·몸·옷차림 따위를 잘 매만져 곱게 꾸밈.
- 牧丹花(목단화) : 모란꽃.
- 丹脣皓齒(단순호치) : '붉은 입술과 흰 이' 의 뜻으로, '아름다운 여자' 를 비유함.

誠 정성 성

❋ 字源풀이

'말씀 언(言)' 과 '이룰 성(成)' 의 형성자로, 말(言)과 행동이 일치하도록 이루어(成) 낸다는 데서 '정성' 의 뜻이다.

❋ 單語活用例
- 無誠意(무성의) : 일에 성의가 없음.
- 誠實(성실) : 정성스럽고 참됨.
- 至誠感天(지성감천) : '정성이 지극하면 하늘도 감동한다는 뜻'으로, 어떤 일을 정성껏 하면 좋은 결과를 맺는다는 말.

永 길 영

❋ 字源풀이

甲骨文에 '𣲖, 𣱱, 𣱲', 金文에 '𣱵, 𣱶, 𣱷' 등의 字形으로 사람이 헤엄치는 것을 나타낸 會意字이다. 뒤에 물줄기가 '길다' 의 뜻으로 쓰이게 되자, '水(氵)' 를 더하여 '泳(헤엄칠 영)' 자를 또 만들었다. '永' 을 강 물줄기의 지류에서 '길다' 의 뜻으로 轉義되었다고 보는 이도 있다.

❋ 單語活用例
- 半永久(반영구) : 거의 영구에 가까움을 가리키는 말.
- 永遠不滅(영원불멸) : 영원히 없어지지 않음.

歲 해 세

❋ 字源풀이

'걸음 보(步)' 와 '개 술(戌)' 의 형성자로, 한 해의 처음을 나타낸 글자이다. 고유한 우리말의 '설, 살' 과 '歲' 가 同語源임을 알 수 있다.

❋ 單語活用例
- 過歲(과세) : 설을 쇰.
- 歲暮(세모) : 세밑.
- 歲寒三友(세한삼우) : 겨울철의 세 벗 즉 소나무·대나무·매화.

遺 남길 유

❋ 字源풀이

'쉬엄쉬엄 갈 착(辶)' 과 '귀할 귀(貴)' 의 형성자로 본래 '亡失하다' 의 뜻이었는데, '남기다' 의 뜻으로 쓰인다.

❋ 單語活用例
- 遺憾(유감) : 마음에 남아 있는 섭섭한 느낌.
- 後遺症(후유증) : 병을 앓고 난 뒤에도 남아 있는 병적 증세.
- 文化遺産(문화유산) : 다음 세대에 물려줄, 민족 및 인류 사회의 모든 문화.

芳 꽃다울 방

❋ 字源풀이

'풀 초(艹)' 와 '모 방(方)' 의 형성자이다. '方' 은 '放(놓을 방)' 의 省體로 향을 풍기는 풀이라는 뜻에서 '꽃답다' 의 뜻이다.

❋ 單語活用例
- 芳年(방년) : 여자의, 스무 살 안팎의 꽃다운 나이.
- 蘭芳(난방) : 난초의 그윽한 향기.
- 流芳百世(유방백세) : 꽃다운 이름이 오래 전하여 감.

반갑습니다. 어서오십시오.

안녕하셨습니까!

紅蔘茶(홍삼차)입니다. 氣力(기력) 보호에 좋다고 합니다.

앗!

걱정말고 어서 차 드세요.

예!

죄.. 죄송 합니다.

어머! 괜찮아요. 세탁하면 되죠, 뭐~

두리번 두리번

혹시 이 지갑을 찾으시나요? 돈이 무척 많이 들어있던데?

앗! 감사합니다~

제가 가지려고 했던 게 아니고 벤치에 놓여 있길래......

그럼요! 제가 잘못한 겁니다.

푸후후

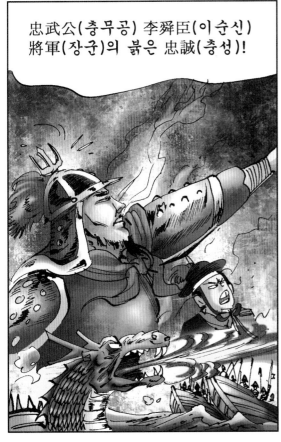

忠武公(충무공) 李舜臣(이순신) 將軍(장군)의 붉은 忠誠(충성)!

그 꽃다운 이름은 永遠(영원)히 전해질 것이다.

拈 華 微 笑

집을 **념**　　　꽃 **화**　　　작을 **미**　　　웃음 **소**

마음에서 마음으로 전함.

拈花示衆(염화시중)이라고도 한다. 禪宗에서 禪의 기원을 설명하기 위해 전하는 이야기로서 『大梵天王問佛決疑經(대범천왕문불결의경)』에 기록되어 있다.

靈山에서 梵王(범왕)이 석가에게 설법을 청하며 연꽃을 바치자, 석가가 연꽃을 들어 대중들에게 보였다. 사람들은 그것이 무슨 뜻인지 깨닫지 못하였으나, 迦葉(가섭)만은 참뜻을 깨닫고 미소를 지었고 이에 석가는 가섭에게 正法眼藏(정법안장, 사람이 본래 갖추고 있는 마음의 묘한 덕)과 涅槃妙心(열반묘심, 번뇌와 미망에서 벗어나 진리를 깨닫는 마음), 實相無相(실상무상, 생멸계를 떠난 불변의 진리), 微妙法門(미묘법문, 진리를 깨닫는 마음) 등의 불교 진리를 전해 주었다.

즉 말을 하지 않고도 마음과 마음이 통하여 깨달음을 얻게 된다는 뜻으로, 禪 수행의 근거와 방향을 제시하는 중요한 話頭이다.

故事成語

修養

어려운 **部首字** 익히기

◉ 벼랑, 바위 등에 기대어 세운 지붕이 있는 집을 뜻하는 글자이고, '厂' (언덕 엄)자는 지붕이 없는 집을 뜻한다.

床(평상 상) : '집' (广)에서 필요한 '나무' (木)로 만든 '평상' 이란 뜻이다. 牀 의 俗字이다.
座(자리 좌) : '집' (广) 안에서 앉은 '자리' (坐)이다.(坐(좌)는 발음요소이다)

기타) 庇(덮을 비), 府(관청 부), 底(밑 저), 庫(곳집 고), 庵(암자 암), 廉(청렴할 렴), 廣(넓을 광)
　　　廚(부엌 주)

广

바윗집 엄
(엄 호)

24 修養

185	溪 邊 閑 居 계 변 한 거	시냇물 가에 한가로운 마음으로
186	斗 屋 儉 素 두 옥 검 소	작은 집에서 검소한 생활을 하며
187	朝 飯 夕 粥 조 반 석 죽	아침 밥 저녁 죽으로
188	晝 耕 夜 讀 주 경 야 독	낮에는 밭 갈고 밤에는 책을 읽으며
189	淸 川 悠 流 청 천 유 류	맑은 냇물이 유유히 흐르는
190	登 橋 望 月 등 교 망 월	다리 위에 올라 밝은 달을 바라보다가
191	片 雲 留 峰 편 운 유 봉	구름 조각이 산봉우리에 머문 정경을 보면
192	作 詩 坐 吟 작 시 좌 음	즉흥시를 지어 앉아 읊조린다.

193

修養

溪	邊	閑	居	斗	屋	儉	素
시내 계	가 변	한가할 한	살 거	말 두	집 옥	검소할 검	본디 소

시냇물 가에 한가로운 마음으로 작은 집에서 검소한 생활을 하며

溪 시내 계

❋ 字源풀이
'물 수(水)' 와 '어찌 해(奚)' 의 形聲字로, 산골짜기를 흐르는 물, 곧 '시내' 라는 뜻이다.

❋ 單語活用例
· 溪谷(계곡) : 골짜기.
· 碧溪(벽계) : 물이 맑아서 푸른빛이 감도는 시내.
· 盤溪曲徑(반계곡경) : 일을 바른 길을 좇아서 순탄하게 하지 않고 옳지 않은 방법을 써서 억지로 함을 이르는 말.

邊 가 변

❋ 字源풀이
金文에 '邊' 의 자형으로 볼 때, '쉬엄쉬엄 갈 착(辶)' 과 '뵈지 않을 면(臱)' 의 형성자로, 멀리 떨어져 있는 곳의 뜻에서 '변두리' 의 뜻이 되었다.

❋ 單語活用例
· 江邊(강변) : 강가.
· 邊境(변경) : 나라의 경계가 되는 변두리의 땅.
· 身邊雜記(신변잡기) : 자기 신변에서 일어나는 여러 가지 일을 적은 수필체의 글.

閑 한가할 한

❋ 字源풀이
문(門)의 문지방을 나무(木)로 만들어 차단하다의 뜻이었는데, '한가하다' 의 뜻으로 쓰인다.

❋ 單語活用例
· 閑暇(한가) : 시간이 생기어 여유가 있음.
· 閑寂(한적) : 한가롭고 고요함.
· 忙中有閑(망중유한) : 바쁜 가운데에도 한가한 짬이 있음.

居 살 거

❋ 字源풀이
사람(𠂊→尸)이 굽혀 있는 모습의 상형자인 '몸 시(尸)' 와 '예 고(古)' 의 형성자로, 다리를 펴고 앉다의 뜻에서 '살다' 의 뜻으로 쓰인다.

❋ 單語活用例
· 居留(거류) : 일시적으로 머물러 삶. 남의 나라 영토에 머물러 삶.
· 同居(동거) : 한집이나 한방에서 같이 삶.
· 居安思危(거안사위) : 편안히 살 때 닥쳐올 위태로움을 생각함.

斗 말 두

❋ 字源풀이
자루가 있는 열 되가 들어가는 量器의 모양을 상형하여 '斗, 𣂶, 𣂑' 와 같이 그린 것인데, 楷書體의 '斗' 로서 '말' 의 뜻이다.

❋ 單語活用例
· 大斗(대두) : 열 되들이 큰 말.
· 北斗(북두) : 북두칠성(北斗七星).
· 斗酒不辭(두주불사) : 말술도 사양하지 않을 만큼 주량이 매우 큼.

屋 집 옥

❋ 字源풀이
사람(𠂊→尸)이 머물러 至) 사는 곳이 '집' 이란 뜻이다.

❋ 單語活用例
· 陋屋(누옥) : 누추한 집. 자기 집을 낮추어 일컫는 말.
· 屋蓋(옥개) : 지붕. 지붕 돌.
· 屋上架屋(옥상가옥) : 지붕 위에 거듭 집을 세움. 물건이나 일을 부질없이 거듭하는 것의 비유.

儉 검소할 검

❋ 字源풀이
'사람 인(亻)' 과 '다 첨(僉)' 의 형성자로, 모든 면에 '검소하다' 의 뜻이다.

❋ 單語活用例
· 儉約(검약) : 검소하게 절약함(아껴 씀).
· 勤儉(근검) : 부지런하고 검소함.
· 不侈不儉(불치불검) : 먹고 입는 모든 일이 아주 수수함. 곧 사치하지도 않고 검소하지도 않음.

素 본디 소

❋ 字源풀이
'실 사(糸)' 와 '드리울 수(垂)' 의 變形字로, 本義는 '흰 색의 고운 비단' 의 뜻이었는데, 뒤에 '바탕, 희다, 소박하다' 의 뜻으로 쓰인다.

❋ 單語活用例
· 簡素(간소) : 간략하고 수수함.
· 素望(소망) : 본디부터의 희망.
· 水素爆彈(수소폭탄) : 중수소(重水素)의 핵융합(核融合)으로 헬륨 원자가 형성될 때 나오는 에너지를 이용한 폭탄.

朝	飯	夕	粥	晝	耕	夜	讀
아침 조	밥 반	저녁 석	죽 죽	낮 주	밭갈 경	밤 야	읽을 독

아침 밥 저녁 죽으로 낮에는 밭 갈고 밤에는 책을 읽으며

朝
아침 조

✽ 字源풀이

'해 돋을 간(軑)'에 '달 월(月)'을 합한 글자로, 해가 떠오르는데(軑) 서쪽 하늘에는 아직 새벽 달(月)이 떠 있다는 데서 '아침'의 뜻이다. '月'을 '舟'(배 주)의 변형으로도 본다.

✽ 單語活用例

• 朝刊(조간) : 조간신문(朝刊新聞)의 준말.
• 朝令暮改(조령모개) : '아침에 내린 명령을 저녁에 바꾼다'는 뜻으로, '명령을 자주 뒤바꿈'을 이르는 말.

飯
밥 반

✽ 字源풀이

'먹을 식(食)'과 '돌이킬 반(反)'의 형성자이다. '反'은 곧 '返(돌아올 반)'의 省體로, 음식을 입에 넣어 반복해서 씹는다는 데서 '먹다'의 뜻이었는데, '밥'의 뜻으로도 쓰인다.

✽ 單語活用例

• 飯盒(반합) : 밥을 지어 먹을 수 있게 알루미늄으로 만든 그릇.
• 殘飯(잔반) : 먹고 남은 밥.
• 恒茶飯事(항다반사) : 항다반으로 있는 일. 곧 예사로운 일.

夕
저녁 석

✽ 字源풀이

저녁을 나타낸 글자는 甲骨文의 자형으로 보면, '月'자와 구별 없이 '☾, ☽'의 형태로 썼지만, 小篆에서부터 '月'자에서 1획을 생략하여 밤이 아니라, 저녁을 나타내는 '夕'자를 만든 것이다.

✽ 單語活用例

• 晨夕(신석) : 새벽과 저녁.
• 朝聞夕死(조문석사) : 아침에 참된 이치(理致)를 들어 깨달으면 저녁에 죽어도 한이 없다는 말.

粥
죽 죽

✽ 字源풀이

'粥'은 소전체에 '鬻'의 자형으로, 솥(鬲:솥 력)에 쌀(米)을 넣어 끓이는 것을 표현하여 '죽'의 뜻이다. 隸書體에서 '粥'의 자형으로 바뀌었다.

✽ 單語活用例

• 糜粥(미죽) : 미음과 죽.
• 糠粥(강죽) : 겨죽.
• 朝飯夕粥(조반석죽) : 아침에는 밥을 먹고 저녁에는 죽을 먹는 정도의 구차(苟且)한 생활.

晝
낮 주

✽ 字源풀이

'그림 화(畫)'에서 한 획을 빼어 밤과 낮의 경계를 그린다는 데서 '晝'로써 '낮'의 뜻을 나타낸 것이다.

✽ 單語活用例

• 晝間(주간) : 낮 동안.
• 晝食(주식) : 점심밥.
• 不撤晝夜(불철주야) : 밤낮을 가리지 않음.

耕
밭갈 경

✽ 字源풀이

쟁기(耒:쟁기 뢰)로 밭을 갈 때 '우물 정(井)'자처럼 가로세로로 반듯하게 '갈다'의 뜻이다.

✽ 單語活用例

• 耕耘(경운) : 논밭을 갈고 김을 매는 것.
• 農耕(농경) : 논밭을 갈아 농사를 지음.
• 耕者有田(경자유전) : 경작자가 밭을 소유함.

夜
밤 야

✽ 字源풀이

'또 역(亦)'과 '저녁 석(夕)'의 형성자이며, '亦(역)'자는 본래 겨드랑이를 뜻하는 글자로, 겨드랑이 밑에 반달이 감추어지면 '밤'이 된다는 뜻이다.

✽ 單語活用例

• 夜光(야광) : 야광주 따위가 밤에나 어둠 속에서 스스로 내는 빛.
• 徹夜(철야) : 잠을 자지 아니하고 밤을 샘.
• 錦衣夜行(금의야행) : 비단옷을 입고 밤길을 걷는다라는 뜻으로, '아무 보람이 없는 행동'을 이르는 말.

讀
읽을 독

✽ 字源풀이

'말씀 언(言)'에 '팔 매(賣)'를 합한 글자로, 장사꾼이 물건을 팔기(賣) 위해서 외쳐대듯이 소리내어(言) 책을 '읽다'의 뜻이다. '구절'의 뜻일 때는 '두'로 발음한다.

✽ 單語活用例

• 讀書三到(독서삼도) : 독서하는 데는 눈으로 보고, 입으로 읽고, 마음으로 깨우쳐야 한다는 뜻.

修養

清	川	悠	流	登	橋	望	月
맑을 청	내 천	멀 유	흐를 류	오를 등	다리 교	바랄 망	달 월

맑은 냇물이 유유히 흐르는 다리 위에 올라 밝은 달을 바라보다가

清 맑을 청

❋ 字源풀이
'물 수(氵)'와 '푸를 청(靑)'의 형성자로, 물(水)이 푸르게(靑) 보여 '맑고 깨끗하다'의 뜻이다.

❋ 單語活用例
- 肅淸(숙청) : 불순한 이들을 없앰.
- 淸潔(청결) : 맑고 깨끗함.
- 百年河淸(백년하청) : '중국의 황하가 늘 흐려 맑을 때가 없다'는 뜻으로, '아무리 오래가도 이루어지기 어려움'을 뜻하는 말.

川 내 천

❋ 字源풀이
물줄기가 들판을 뚫고 흘러가는 굴곡된 모양을 상형하여 '〰, 〰, 川'과 같이 그린 것인데, 해서체의 '川'으로서 '내'의 뜻이다.

❋ 單語活用例
- 乾川(건천) : 조금만 가물어도 마르는 내.
- 川獵(천렵) : 냇물에서 하는 고기잡이.
- 山林川澤(산림천택) : 산과 숲과 내와 못.

悠 멀 유

❋ 字源풀이
'마음 심(心)'과 '태연할 유(攸)'의 형성자이며, '攸'는 물이 유유히 멀리 흘러감의 뜻이므로 곧 마음이 '유유하다'의 뜻에서 '멀다'의 뜻이 되었다.

❋ 單語活用例
- 悠然(유연) : 침착하고 서둘지 않는 모양, 태도나 마음이 태연한 모양.
- 悠悠自適(유유자적) : 속세를 떠나 어떤 것에도 속하지 않고 자기하고 싶은 대로 조용하고 평안히 생활을 하는 일.

流 흐를 류

❋ 字源풀이
'물 수(水)'와 '깃발 류(㐬 : 旒와 同字)'의 형성자로, 깃발이 날리듯이 물(水)이 '흐르다'의 뜻이다.

❋ 單語活用例
- 激流(격류) : 몹시 세차게 흐르는 물.
- 流動(유동) : 흘러 움직임. 이리저리 옮김.
- 流言蜚語(유언비어) : 근거 없는 좋지 못한 말.

登 오를 등

❋ 字源풀이
두 발(癶:걸음 발)로 서서 높은 곳에 제기(豆)를 올려놓는다는 데서, '오르다'의 뜻이다.

❋ 單語活用例
- 登載(등재) : 서적이나 잡지 같은 데에 올려 적음.
- 登高自卑(등고자비) : 높은 곳에 오르려면 낮은 곳에서부터 오른다는 뜻으로, 모든 일에 차례를 밟아야 한다는 말. 지위가 높아질수록 스스로를 낮춘다는 말.

橋 다리 교

❋ 字源풀이
'나무 목(木)'과 '높을 교(喬)'의 형성자로, '喬'의 뜻이 높고 굽다는 데서, 수면에서 높이 무지개처럼 굽어 있는 모양의 '다리'란 뜻이다.

❋ 單語活用例
- 浮橋(부교) : 배나 뗏목들을 여러 개 잇대어 잡아매고 널빤지를 깔아서 만들거나, 교각(橋脚)이 없이 임시로 강 위로 놓은 다리.
- 兩班踏橋(양반답교) : 양반들이 서민과 뒤섞이기를 꺼려 하루 앞당겨 음력 정월 14일에 다리밟기를 하던 일.

望 바랄 망

❋ 字源풀이
'줄기 정(壬→王)'자는 흙(土) 위에 사람(人)이 서 있는 모습을 나타낸 글자로, 사람(人)이 언덕(土) 위에 서서 달(月)을 바라본다는 뜻이다. '亡'은 발음요소이다.

❋ 單語活用例
- 觀望(관망) : 형세를 바라봄. 멀리서 바라봄.
- 望洋之歎(망양지탄) : 넓은 바다를 보고 탄식한다는 뜻으로, 어떤 일에 자신의 힘이 미치지 못함을 느껴서 하는 탄식.

月 달 월

❋ 字源풀이
달이 기울었을 때의 특징을 잡아 '⊃'과 같이 상형하였다. 달을 상형함에 있어서 단순히 보이는 대로 '⊃'과 같이 그리지 않고, '月中有玉兔' 곧 달 속에 옥토끼가 있다는 전설에 따라 기울어진 달의 외곽을 '⊃'과 같이 그리고, 그 속에 토끼의 모습을 부호로 그려 놓은 것이 '月'자이다.

❋ 單語活用例
- 康衢煙月(강구연월) : 큰 길거리에 어린 은은한 달빛이라는 뜻으로 태평한 시대의 큰 길거리의 평화로운 풍경.

片 雲 留 峰　作 詩 坐 吟

片	雲	留	峰	作	詩	坐	吟
조각 편	구름 운	머무를 류	봉우리 봉	지을 작	시 시	앉을 좌	읊을 음

구름 조각이 산봉우리에 머문 정경을 보면 즉흥시를 지어 앉아 읊조린다.

片
조각 편

※ 字源풀이
조각이란 뜻을 나타내기 위하여 ‘木’ 자를 반으로 쪼개 놓은 모양을 본떠 ‘爿→片(조각 편)’ 자가 된 것이다.

※ 單語活用例
• 斷片(단편) : 끊어지거나 쪼개진 조각. 토막진 일부분.
• 阿片(아편) : 아직 덜 익은 양귀비 껍질을 칼로 에어서 흘러나오는 진을 모아 말린 갈색 물질.
• 一片丹心(일편단심) : 오로지 한곳으로 향한, 한 조각의 붉은 마음.

雲
구름 운

※ 字源풀이
갑골문에 ‘云, 𠂤’, 金文에 ‘云, 𠂤’ 등의 자형으로, 구름의 모양을 그린 象形字이다. 뒤에 ‘云(구름 운)’ 이 ‘이르다’ 의 뜻으로 전의되자, ‘云’ 에 ‘雨’ 를 더하여 ‘雲(구름 운)’ 자를 다시 만들었다.

※ 單語活用例
• 浮雲(부운) : 뜬구름.
• 雲集(운집) : 사람이 구름처럼 많이 모임.
• 望雲之情(망운지정) : 자식이 타향에서 부모를 그리는 정.

留
머무를 류

※ 字源풀이
‘밭 전(田)’ 과 ‘토끼 묘(卯)’ 의 형성자로, 옛 사람들이 농사를 중시하여 밭(田)에 머물러 농사를 지었기 때문에 ‘머물다’ 의 뜻이다.

※ 單語活用例
• 繫留(계류) : 붙잡아 매어 놓음. 사건이나 의안(議案)들이 미결 상태로 걸려 있음.
• 虎死留皮(호사유피) : 범이 죽으면 가죽을 남김과 같이 사람도 죽은 뒤 이름을 남겨야 한다는 말.

峰
봉우리 봉

※ 字源풀이
‘메 산(山)’ 과 ‘이끌 봉(夆)’ 의 형성자로, 풀이 무성한(丰) ‘산봉우리’ 라는 뜻이다.

※ 單語活用例
• 巨峰(거봉) : 아주 크고 높은 산봉우리.
• 峰頂(봉정) : 산봉우리의 꼭대기.
• 高峰峻嶺(고봉준령) : 높이 솟은 산봉우리와 험준한 산마루.

作
지을 작

※ 字源풀이
‘乍(잠깐 사)’ 를 갑골문에 ‘乍, 㐱, 㐱’, 金文에 ‘乍, 㐱, 乍’ 등의 자형으로 볼 때, 본래 옷을 만드는 것을 나타낸 글자이다. 뒤에 ‘잠깐, 갑자기’ 의 뜻으로 전의되자, ‘亻’ 을 더하여 ‘作(지을 작)’ 을 또 만들었다.

※ 單語活用例
• 傑作(걸작) : 썩 훌륭한 작품.
• 作心三日(작심삼일) : 한번 결심한 것이 사흘을 가지 않음. 곧 결심이 굳지 못함.

詩
시 시

※ 字源풀이
‘말씀 언(言)’ 과 ‘모실 시(寺)’ 의 형성자로, 마음에 있는 뜻을 말(言)로 표현한 것이 ‘시’ 라는 뜻이다.

※ 單語活用例
• 譚詩(담시) : 발라드, 자유로운 형식의 작은 서사시(敍事詩).
• 詩書(시서) : 시와 글씨. 시경(詩經) 과 서경(書經).
• 詩禮之訓(시례지훈) : 백어(伯魚)가 아버지인 공자(孔子)로부터 시와 예를 배웠다는 옛일에서, 아들에게 주는 아버지의 교훈.

坐
앉을 좌

※ 字源풀이
땅 위(土)에 두 사람(人人)이 앉아 있는 모습을 나타내어 ‘앉다’ 의 뜻이다.

※ 單語活用例
• 對坐(대좌) : 마주 앉음.
• 坐礁(좌초) : 배가 암초(暗礁)에 얹힘.
• 坐不安席(좌불안석) : 마음에 불안이나 근심 등이 있어 한자리에 오래 앉아 있지 못함.

吟
읊을 음

※ 字源풀이
‘입 구(口)’ 와 ‘이제 금(今)’ 의 형성자로, 입으로 ‘읊는다’ 는 뜻이다.

※ 單語活用例
• 微吟(미음) : 입안의 소리로 읊음.
• 吟味(음미) : 시가(詩歌)를 읊조리면서 깊은 맛을 감상함. 사물의 뜻을 새겨서 궁구함.
• 逍遙吟詠(소요음영) : 천천히 거닐며 시가(詩歌)를 나직이 읊조림.

198

맑은 냇물이
悠悠(유유)히
흐르는

다리 위에 올라
밝은 달을 바라보다가

구름 조각이 山(산) 봉우리에
머문 情景(정경)을 보면

달<月>은 밝고
마음<氣>은 깨끗<淸>하다

月朗 氣淸...

卽興詩(즉흥시)를 지어
앉아 읊조린다.

涸	轍	鮒	魚
마를 **학**	바퀴자국 **철**	붕어 **부**	고기 **어**

수레바퀴 자국에 괸 물에 있는 붕어란 뜻으로,
매우 위급한 경우에 처했거나 몹시 고단하고 옹색함의 비유.

戰國時代, 無爲自然을 주장했던 莊子의 이야기이다. 그는 王侯에게 무릎을 굽혀 안정된 생활을 하기보다는 어느 누구에게도 구속받지 않는 자유로운 생활을 즐겼다. 그러다 보니 가난한 그는 끼니조차 잇기가 어려웠다. 어느 날 장자는 굶다 못해 監河侯(감하후)를 찾아가 약간의 식대를 꾸어 달라고 했다. 그러자 감하후는 친구의 부탁을 딱 잘라 거절할 수가 없어 이렇게 핑계를 댔다.

"빌려주지. 2, 3일만 있으면 食邑에서 세금이 올라오는데 그때 三百 金쯤 융통해 줄 테니 기다리게."

당장 배가 고파 죽을 지경인데 2, 3일 뒤에 土金 삼백 금이 무슨 소용이 있단 말인가. 체면 불고하고 찾아온 자기 자신에게 화가 난 장자는 내뱉듯이 말했다.

"고맙군. 하지만 그땐 아무 소용없네."

그리고 이어 장자 특유의 비아냥調로 이렇게 부연했다.

"내가 여기 오느라고 걷고 있는데 누가 나를 부르지 않겠나. 그래서 주위를 둘러보니 '수 레바퀴 자국에 괸 물에 붕어가 한 마리 있더군[涸轍鮒魚].' '왜 불렀느냐' 고 묻자 붕어는 '당장 말라죽을 지경이니 물 몇 잔만 떠다가 살려 달라' 는 거야. 그래서 나는 귀찮은 나머 지 이렇게 말해 주었지. '그래. 나는 2, 3일 안으로 남쪽 吳나라와 越나라로 유세를 떠나는 데 가는 길에 西江의 맑은 물을 잔뜩 길어다 줄 테니 그때까지 기다리라' 고. 그랬더니 붕어 는 화가 나서 '나는 지금 물 몇 잔만 있으면 살 수 있는데 당신이 기다리라고 하니 이젠 틀 렸소. 나중에 乾魚物廛(건어물전)으로 내 시체나 찾으러 와 달라' 고 하더니 그만 눈을 감고 말더군. 자, 그럼 실례했네."

● 한쪽 다리를 끌면서 느릿느릿 걸어가는 모양을 본뜬 글자로, '멀리 가다' 는 뜻이다. '민책 받침' 으로도 읽지만 俗稱이다.

建(세울 건) : '붓 율 (聿)자와 '조정 정' (廷)의 '廴' 자형이 합한 글자로, 본래는 조정의 법도를 수립한다는 뜻이었는데, '세우다' 의 뜻으로 쓰였다.

廻(돌 회) : 뱅글뱅글 '길게' (廴) '돌다' (回)의 뜻이다.(回(회)는 발음요소이다.)

기타) 延(끌 연), 廷(조정 정)

廴

길게 걸을 인
(민책받침)

200

25 知足

193	回 憶 麥 窮 회 억 맥 궁	옛날 봄철 보리밥도 없어 굶주리던 때를 생각하니
194	昨 辛 今 幸 작 신 금 행	과거는 괴로웠지만, 오늘날 생활은 행복하구나.
195	巨 木 下 草 거 목 하 초	큰 나무 밑에 있는 풀은
196	唯 求 微 陽 유 구 미 양	다만 적은 햇볕을 구할 뿐이다.
197	士 在 螢 窓 사 재 형 창	선비는 서재에 있는데
198	仙 尋 深 谷 선 심 심 곡	신선은 깊은 계곡을 찾아가는구나.
199	落 葉 歸 根 낙 엽 귀 근	낙엽은 뿌리로 돌아가고
200	赤 手 九 泉 적 수 구 천	사람은 빈손으로 황천으로 간다.

知足

回	憶	麥	窮	昨	辛	今	幸
돌아올 회	생각 억	보리 맥	궁할 궁	어제 작	매울 신	이제 금	다행 행

옛날 봄철 보리밥도 없어 굶주리던 때를 생각하니 과거는 괴로웠지만, 오늘날 생활은 행복하구나.

回
돌아올 회

❋ 字源풀이
연못의 물이 빙빙 도는 모습을 상형하여 '⟲,回'의 형태로 그린 것인데, 楷書體의 '回(돌 회)' 자가 된 것이다.

❋ 單語活用例
• 挽回(만회) : 바로잡아 회복함.
• 回復(회복) : 이전 상태와 같이 돌이키거나 되찾는 것.
• 起死回生(기사회생) : 죽을 뻔하다가 도로 살아남.

憶
생각 억

❋ 字源풀이
'마음 심(忄)' 과 '뜻 의(意)' 의 合體字로, 계속 '생각하다' 의 뜻이다.

❋ 單語活用例
• 記憶(기억) : 지난 사물을 마음속에 간직하거나 도로 생각해 냄. 또는 그 능력.
• 追憶(추억) : 지나간 일을 돌이켜 생각함.
• 憶昔當年(억석당년) : 오래 전에 지난 그해.

麥
보리 맥

❋ 字源풀이
보리이삭의 모양을 상형하여 '來,麥' 와 같이 그린 것인데, 해서체의 '來(올 래)' 자로 뜻이 변하게 되었다. 그 이유는 보리는 이른 봄에 반드시 밟아 주고 와야 하기 때문에 '오다' 의 뜻으로 전의된 것이다. 다시 '麥,麥' 과 같이 '夊(발의 상형자)' 을 더하여 해서체의 '麥(보리 맥)' 자가 된 것이다.

❋ 單語活用例
• 菽麥不辨(숙맥불변) : '콩인지 보리인지 가릴 줄 모른다' 는 뜻에서, '어리석고 못난 사람' 을 비유하는 말.

窮
궁할 궁

❋ 字源풀이
'구멍 혈(穴)' 과 '몸 궁(躬)' 의 形聲字로, 몸(躬)을 구부리고 들어가던 굴(穴)이 끝을 다하고 막히니 '곤궁하다' , '다하다' 의 뜻으로 쓰인다.

❋ 單語活用例
• 困窮(곤궁) : 곤란하고 궁함.
• 窮乏(궁핍) : 몹시 가난하고 궁함.
• 窮餘之策(궁여지책) : 막다른 골목에서 그 국면(局面)을 타개하려고 생각다 못해 짜낸 꾀.

昨
어제 작

❋ 字源풀이
'날 일(日)' 과 '잠깐 사(乍)' 의 형성자이다. 잠시의 뜻을 가진 '乍' 를 취하여 잠시 전 '어제' 의 뜻이 되었다.

❋ 單語活用例
• 昨今(작금) : 어제와 오늘. 요사이.
• 昨年(작년) : 지난해.
• 昨醉未醒(작취미성) : 어제 마신 술이 아직껏 깨지 않음.

辛
매울 신

❋ 字源풀이
'辛' 자는 갑골문에 '辛' 의 형태로, 본래 죄인이나 노예의 문신에 썼던 침의 모양을 본뜬 것인데, '맵다' 의 뜻이 되었다.

❋ 單語活用例
• 辛辣(신랄) : 맛이 아주 쓰고 매움. 사물의 분석이나 비평이 아주 날카로움.
• 辛酸(신산) : 맵고 신 맛. 쓰라리고 고생스러움.
• 艱難辛苦(간난신고) : 몹시 힘들고 고생스러움.

今
이제 금

❋ 字源풀이
'今' 자는 갑골문에 'A' 의 형태로, 본래 입 안에 음식물을 물고 있는 상태를 본떠 '지금' 의 뜻을 나타낸 것이다.

❋ 單語活用例
• 古今(고금) : 옛날과 지금.
• 只今(지금) : 이제. 지금.
• 今昔之感(금석지감) : 지금을 옛적과 비교함에 변함이 심하여 저절로 일어나는 느낌.

幸
다행 행

❋ 字源풀이
소전에 '幸' 의 자형으로 본래 '夭(일찍 죽을 요)' 와 '屰(거스릴 역)' 의 合體字인데, '夭死(요사)' 의 반대(屰)는 '다행' 이라는 뜻이다.

❋ 單語活用例
• 天幸(천행) : 하늘이 준 다행.
• 幸福(행복) : 복된 좋은 운수(運數). 생활의 만족과 삶의 보람을 느끼는 흐뭇한 상태.
• 千萬多幸(천만다행) : 아주 다행함.

巨	木	下	草	唯	求	微	陽
클 거	나무 목	아래 하	풀 초	오직 유	구할 구	작을 미	볕 양

큰 나무 밑에 있는 풀은 다만 적은 햇볕을 구할 뿐이다.

巨 클 거

❋ 字源풀이

'巨'는 金文에 '𢀓,𢀩,𢀩,巨' 등의 字形으로서 사람이 '곱자(曲尺)'를 들고 있는 모양을 나타낸 會意字이다. 뒤에 '클 거'의 뜻으로 쓰이게 되자, '矢(화살 시)'자를 더하여 '矩(곱자 구)'자를 또 만들었다.('巨'자는 '工'자 부수에 속하기 때문에 '巨'의 자형을 '巨'의 형태로 써서는 안 된다.)

❋ 單語活用例

• 巨艦(거함) : 매우 커다란 군함(軍艦).
• 高樓巨閣(고루거각) : 높고 커다란 집.

木 나무 목

❋ 字源풀이

나무의 모양을 본떠 '木,木'과 같이 나무의 줄기, 가지, 뿌리를 그린 것인데, 해서체의 '木'자가 된 것이다.

❋ 單語活用例

• 木簡(목간) : 종이가 없던 때 문서나 편지로 쓰인, 글을 적은 나뭇조각.
• 緣木求魚(연목구어) : 나무에 올라가 고기를 구하듯, 불가능한 일을 하고자 할 때를 비유하는 말.

下 아래 하

❋ 字源풀이

아래는 일정한 모양을 본뜰 수 없으므로 먼저 기준이 되는 선을 긋고, 그 선의 아래를 가리키어 '二 → 丅'의 형태로 나타낸 것인데, 뒤에 '丅→下'자로 된 것이다.

❋ 單語活用例

• 貴下(귀하) : 상대방을 높여 일컫는 말.
• 燈下不明(등하불명) : '등잔 밑이 어둡다'는 뜻으로, '가까이 있는 것이 오히려 알아내기가 어려움'을 이르는 말.

草 풀 초

❋ 字源풀이

'艸'의 金文은 '艸,艸' 등의 자형으로서 풀싹의 모양을 그린 會意字이다. 뒤에 '艹→艹'와 같이 자형이 변형되어 部首字로만 쓰이게 되자, '艹'에 '早'를 더하여 形聲字로서 '草'자가 된 것이다. 풀싹을 하나만 그린 象形字는 '屮→屮'의 자형으로서 '싹날 철'이라고 한다.

❋ 單語活用例

• 草家(초가) : 짚이나 새 따위로 이엉을 엮어 지붕을 인 집.
• 綠陰芳草(녹음방초) : 우거진 나무 그늘과 꽃다운 풀.

唯 오직 유

❋ 字源풀이

'입 구(口)'와 '새 추(隹)'의 형성자로, 윗사람에게 대답하다의 뜻이었는데, 뒤에 '오직'의 뜻으로 쓰였다.

❋ 單語活用例

• 唯獨(유독) : 여럿 가운데 홀로.
• 唯物(유물) : 다만 물질만이 있으며, 마음은 물질의 작용에 지나지 아니하다고 생각하는 입장.
• 唯一無二(유일무이) : 오직 하나뿐이고 둘도 없음.

求 구할 구

❋ 字源풀이

甲骨文에 '裘', 金文에 '裘,裘,求' 등의 자형으로, 가죽옷의 모양을 그린 象形字이다. 뒤에 '求'의 뜻이 '구하다'로 쓰이게 되자, '衣(옷 의)'자를 더하여 '裘,裘(가죽옷 구)'자를 또 만들었다. 짐승의 가죽을 구해 얻어야 옷을 만들 수 있기 때문에 '求'(가죽옷 구)가 '구하다'의 뜻으로 전의된 것이다.

❋ 單語活用例

• 苛斂誅求(가렴주구) : 가혹하게 세금을 거둬들이고 백성의 재물을 빼앗음.

微 작을 미

❋ 字源풀이

'조금 걸을 척(彳)'과 '적을 미(散)'의 형성자이며, 本義는 '살살 걸어가다'의 뜻이었는데, 뒤에 '작다'의 뜻으로 쓰였다.

❋ 單語活用例

• 輕微(경미) : 가볍고도 극히 적음.
• 細微(세미) : 아주 가늘고 작음. 신분이 아주 낮음.
• 微服潛行(미복잠행) : 남이 알아보지 못하게 미복으로 넌지시 다님.

陽 볕 양

❋ 字源풀이

'언덕 부(阜→阝)'와 '볕 양(昜)'의 형성자로, 햇빛(日)이 잘 비치는 산언덕(阝)이 '양지'란 뜻이다.

❋ 單語活用例

• 斜陽(사양) : 저녁볕. 차츰 쇠약해 가는 세력을 비유하는 말.
• 陽刻(양각) : 돋을새김.
• 陰德陽報(음덕양보) : 남 모르게 덕을 쌓은 사람은 뒤에 그 보답을 절로 받음.

知足

士	在	螢	窓	仙	尋	深	谷
선비 사	있을 재	반딧불 형	창문 창	신선 선	찾을 심	깊을 심	골 곡

선비는 서재에 있는데 신선은 깊은 계곡을 찾아가는구나.

士 선비 사

❋ 字源풀이
'한 일(一)'과 '열 십(十)'의 회의자이며, 하나를 들으면 열을 안다는 뜻으로, 곧 총명한 사람을 선비(士)라고 일컬은 것이다.

❋ 單語活用例
• 士兵(사병) : 장교, 준사관 및 사관 후보생이 아닌 모든 병사. 부사관 아래의 병졸만을 일컫기도 함.
• 山林處士(산림처사) : 벼슬이나 세속을 떠나서 외진 산골에 파묻혀 글이나 읽고 지내는 선비.

在 있을 재

❋ 字源풀이
갑골문에서는 '才'의 형태로서 있다는 뜻을 나타냈으나, 뒤에 재주 재(才→才:발음요소)에, 만물이 존재하는 곳이 흙이므로 흙 토(土)자를 더하여 '있다'의 뜻이 되었다. 곧 '在'는 '才'의 累增字이다.

❋ 單語活用例
• 在野(재야) : 벼슬을 하지 않고 민간에 있음.
• 命在頃刻(명재경각) : 거의 죽게 되어서 목숨이 곧 넘어갈 지경에 이름.

螢 반딧불 형

❋ 字源풀이
'불 반짝일 형(熒→熒)'과 '벌레 충(虫)'의 형성자로, 불빛(熒)을 내는 벌레(虫)가 '반딧불', '개똥벌레'란 뜻이다.

❋ 單語活用例
• 螢光(형광) : 반딧불의 불빛.
• 螢窓(형창) : 공부하는 방의 창. 학문을 닦는 곳.
• 螢雪之功(형설지공) : 꾸준하고 부지런하게 학문을 닦는 공.

窓 창문 창

❋ 字源풀이
窓의 본자는 '囪→窗→窓'으로서, 벽에 구멍(穴)을 내어 밝은 빛을 받아들이게 한 것이 '창문'이라는 뜻이다.

❋ 單語活用例
• 同窓(동창) : 한 학교에서 공부를 한 관계.
• 窓口(창구) : 창을 뚫어 놓은 곳. 사무실 등에서 바깥손님을 상대하여 문서나 돈을 주고받을 수 있도록 조그마하게 만든 창문.
• 北窓三友(북창삼우) : 거문고와 시와 술을 일컬음.

仙 신선 선

❋ 字源풀이
나이가 많아 산(山)에서 사는 사람(人)이 신선(神仙)이란 뜻이다.

❋ 單語活用例
• 登仙(등선) : 하늘로 올라가 신선이 됨. 존귀한 사람이 죽음.
• 仙境(선경) : 신선이 산다는 곳. 경치가 좋고 속세를 떠난 그윽한 곳.
• 仙風道骨(선풍도골) : 뛰어난 풍채와 골격.

尋 찾을 심

❋ 字源풀이
갑골문에 '尋'의 자형으로 볼 때, 본의는 양팔을 벌려 8척의 길이를 뜻했던 것인데, 뒤에 자형이 변하고 뜻도 '찾다'로 변하였다.

❋ 單語活用例
• 推尋(추심) : 찾아서 가지거나 받아 냄. 은행이 소지인의 의뢰를 받아 수표 또는 어음을 지급인에게 제시하여 지급하게 하는 일.
• 尋章摘句(심장적구) : 옛 사람의 글귀를 여기저기 발췌(拔萃)하여 시문을 짓는 일.

深 깊을 심

❋ 字源풀이
'물 수(水)'와 '깊을 심(罙)'의 형성자로, 본래는 水名이었는데, 뒤에 '깊다'의 뜻으로 쓰였다.

❋ 單語活用例
• 深慮(심려) : 깊이 생각함, 또는 그러한 생각.
• 深到(심도) : '깊은 곳에 닿음'의 뜻으로, '깊은 도리를 깨침'을 일컫는 말.
• 深思熟考(심사숙고) : 깊이 생각하고 곧 신중(愼重)을 기하여 곰곰이 생각함.

谷 골 곡

❋ 字源풀이
골짜기는 본래 산골짜기의 물이 흘러내려 평원으로 들어가는 상태를 가리켜 '谷, 谷, 谷'의 형태로 나타낸 것인데, 해서체의 '谷'자가 된 것이다.

❋ 單語活用例
• 溪谷(계곡) : 물이 흐르는 골짜기.
• 峽谷(협곡) : 산과 산 사이의 험하고 좁은 골짜기.
• 進退幽谷(진퇴유곡) : 앞으로 나아갈 수도 뒤로 물러설 수도 없이 꼼짝할 수 없는 궁지(窮地)에 빠짐.

落 葉 歸 根 赤 手 九 泉

떨어질 락 잎 엽 돌아갈 귀 뿌리 근 붉을 적 손 수 아홉 구 샘 천

낙엽은 뿌리로 돌아가고 사람은 빈손으로 황천으로 간다.

落 떨어질 락

❋ 字源풀이
'풀 초(艹)' 와 '물 락(洛)' 의 형성자로, 본의는 나뭇잎이 시들다에서 '떨어지다' 의 뜻이 되었다.

❋ 單語活用例
- 急落(급락) : 물가(物價) 따위가 급히 떨어짐.
- 落穗(낙수) : 추수(秋收)가 끝난 뒤 땅에 떨어져 있는 이삭.
- 孤城落日(고성낙일) : '외딴 성과 지는 해' 라는 뜻으로, '남의 도움을 받지 못하는 외로운 처지' 를 비유하는 말.

葉 잎 엽

❋ 字源풀이
'풀 초(艹)' 와 '엷을 엽(枼)' 의 형성자로, 초목에 달려 있는 '잎사귀' 를 뜻한다.

❋ 單語活用例
- 枯葉(고엽) : 시들어서 마른 잎.
- 霜葉(상엽) : 서리를 맞아서 단풍이 든 잎.
- 金枝玉葉(금지옥엽) : 임금의 자손이나 집안 또는 귀여운 자손을 소중히 일컫는 말.

歸 돌아갈 귀

❋ 字源풀이
'며느리 부(婦)' 의 省體인 '帚' 와 '언덕 퇴(自:堆의 本字)' 와 '그칠 지(止)' 의 합체자로, 여자가 시집가서 평생 머물러(止) 산다는 뜻에서 '돌아가다' 의 뜻이 되었다.

❋ 單語活用例
- 復歸(복귀) : 본디 상태나 자리로 돌아감.
- 事必歸正(사필귀정) : 무슨 일이든지 결국은 옳은 대로 돌아간다는 뜻.

根 뿌리 근

❋ 字源풀이
'나무 목(木)' 과 '그칠 간(艮)' 의 형성자로, 나무(木)의 가지가 위로 뻗는 것과는 반대로 밑으로(艮) 뻗는 것이 '뿌리' 라는 뜻이다.

❋ 單語活用例
- 葛根(갈근) : 칡뿌리. 열을 풀고 땀을 내는 데나 갈증·두통·요통·항강증(項强症) 따위에 약재로 씀.
- 盤根錯節(반근착절) : '서린 뿌리와 얼크러진 마디' 라는 뜻으로, 뒤얽혀서 처리하기 어려운 일을 이르는 말.

赤 붉을 적

❋ 字源풀이
'큰 대(大)' 와 '불 화(火)' 의 회의자로, 큰 불은 '붉다' 는 뜻을 나타낸 것이다.

❋ 單語活用例
- 赤字(적자) : 지출이 수입을 초과하여 잔고(殘高)가 부족하게 되는 일. 정부에서 세입 예산보다 지출 예산이 초과하는 일.
- 赤手空拳(적수공권) : 맨손과 맨주먹, 즉 아무 것도 가진 것이 없다라는 뜻.

手 손 수

❋ 字源풀이
손가락을 편 모양을 상형하여 '𡸭, 𡴋' 와 같이 그린 것인데, 해서체의 '手' 자가 된 것이다.

❋ 單語活用例
- 鼓手(고수) : 북을 치는 사람.
- 手擗(수벽) : 둘이 마주 앉아서 손바닥을 마주치는 놀이.
- 纖纖玉手(섬섬옥수) : 가냘프고 고운 여자의 손.

九 아홉 구

❋ 字源풀이
본래 낚시의 형태를 상형하여 '乚, 乛, 九' 와 같이 그린 상형자인데, 이미 갑골문에서부터 숫자의 아홉을 뜻하는 글자로 빌려 쓰이게 되었으며, 해서체의 '九' 자가 된 것이다.

❋ 單語活用例
- 九重(구중) : 아홉 겹. 또는 여러 겹. 구중궁궐(九重宮闕)의 준말.
- 九曲肝腸(구곡간장) : '굽이굽이 서린 창자' 라는 뜻으로, '깊고 깊은 마음속' 을 비유하는 말.

泉 샘 천

❋ 字源풀이
샘물이 바위틈에서 흘러나오는 모양을 '𤽄, 𤽈, 泉' 과 같이 그린 것인데, 뒤에 자형이 크게 변하여 '泉' 과 같이 '흰 백(白)' 자와 '물 수(水)' 자를 합한 회의자의 형태로서 '샘 천(泉)' 의 자형이 되었다.

❋ 單語活用例
- 甘泉(감천) : 물맛이 좋은 샘.
- 溫泉(온천) : 지열(地熱)로 물이 더워져서 땅 위로 솟아오르는 샘.
- 間歇溫泉(간헐온천) : 일정한 기간마다 주기적으로 분출하는 온천.

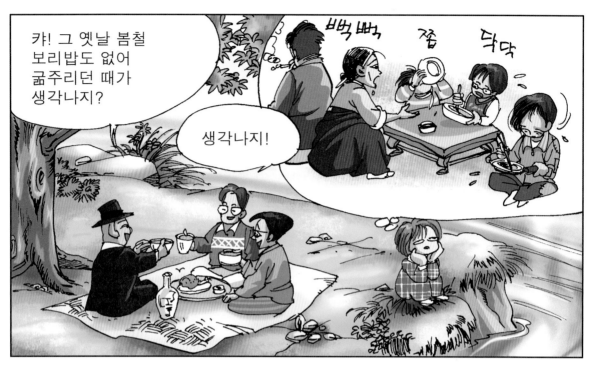

캬! 그 옛날 봄철 보리밥도 없어 굶주리던 때가 생각나지?

생각나지!

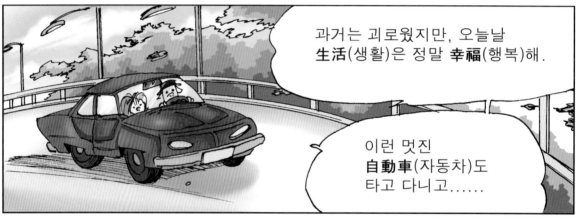

과거는 괴로웠지만, 오늘날 **生活**(생활)은 정말 **幸福**(행복)해.

이런 멋진 **自動車**(자동차)도 타고 다니고......

큰 나무 밑에 풀을 봐라.

적은 햇볕만으로도 잘 살아가잖아!

선비는 書齋(서재)에서 책을 읽는데

神仙(신선)은 깊은 溪谷(계곡)을 찾아 가는구나.

落葉歸根(낙엽귀근)! 낙엽은 뿌리로 돌아가고

사람은 빈손으로 黃泉(황천)으로 간다.

뽕나무 **상** 밭 **전** 푸를 **벽** 바다 **해**

뽕나무밭이 변하여 바다가 된다는 말로
세상 일의 변천이 심하여 사물이 바뀜을 비유.

원래 『神仙傳』의 '麻姑仙女이야기' 에 나오는 말이지만, 劉廷芝(유정지)의 시 '代悲白頭翁(대비백두옹)' 에도 보인다. '마고선녀이야기' 의 내용은 다음과 같다.

어느 날 선녀 마고가 王方平에게 "제가 신선님을 모신 지가 어느 새 뽕나무 밭이 세 번이나 푸른 바다로 변하였습니다[桑田碧海]. 이번에 逢萊(봉래)에 갔더니 바다가 다시 얕아져 이전의 반 정도로 줄어 있었습니다. 또 육지가 되려는 것일까요?'

또한 '代悲白頭翁' 은 다음과 같다.

洛陽城東桃李花 (낙양성 동쪽 복숭아꽃 오얏꽃)
飛來飛去落誰家 (날아오고 날아가며 누구의 집에 지는고)
洛陽女兒惜顔色 (낙양의 어린 소녀는 제 얼굴이 아까운지)
行逢女兒長嘆息 (가다가 어린 소녀가 길게 한숨짓는 모습을 보니)
今年花落顔色改 (올해에 꽃이 지면 얼굴은 더욱 늙으리라)
明年花開復誰在 (내년에 피는 꽃은 또 누가 보려는가)
實聞桑田變成海 (뽕나무 밭도 푸른 바다가 된다는 것은 정말 옳은 말이다)

'桑田碧海' 는 뽕나무 밭이 푸른 바다로 변한다는 의미에서 자신도 모르게 세상이 달라진 모습을 보고 비유한 말이다. '상전변성해(桑田變成海)' 라고도 한다.

들 공
(스물입 발)

● 두 손으로 마주 드는 모양으로 '들다', '받들다'의 뜻으로 쓰인다.

　弄(희롱할 롱) : 두 손으로(廾) 구슬(玉)을 가지고 논다는 데서 '희롱하다'의 뜻이다.

　기타) 龹(덮을 엄), 弈(바둑 혁), 弁(고깔 변, 즐거울 반), 弊(해질 폐)

26 未來

201	若還六十 약 환 육 십	만약 육십 년이 또 돌아온다면
202	驚嘆滄桑 경 탄 창 상	세상이 너무나 크게 변함에 경탄할 것이다.
203	廣漠宇宙 광 막 우 주	광막한 우주는
204	尺狹空間 척 협 공 간	매우 좁은 공간으로 변할 것이다.
205	資源枯渴 자 원 고 갈	자원은 고갈해 가고
206	械奴漸增 계 노 점 증	기계의 노예는 점점 늘어날 것이다.
207	地震火災 지 진 화 재	지진 화재로
208	死亡累百 사 망 누 백	많은 사람들이 사망할 것이다.

未來

若	還	六	十
같을 약	돌아올 환	여섯 륙	열 십

驚	嘆	滄	桑
놀랄 경	탄식할 탄	찰 창	뽕나무 상

만약 육십 년이 또 돌아온다면 세상이 너무나 크게 변함에 경탄할 것이다.

若
같을 약

✽ 字源풀이
'풀 초(艸→艹)'와 '오른 우(右)'의 合體字로, 本義는 손으로 '채소를 가리다'의 뜻이었는데, 뒤에 '같다, 만약'의 뜻이 되었다.

✽ 單語活用例
- 萬若(만약) : 만일(萬一).
- 若干(약간) : 얼마 되지 아니함.
- 明若觀火(명약관화) : 불을 보는 것처럼 분명함.

還
돌아올 환

✽ 字源풀이
'쉬엄쉬엄 갈 착(辶)'과 '되풀이할 환(睘)'의 형성자로, '돌아오다'의 뜻이다.

✽ 單語活用例
- 送還(송환) : 도로 돌려보냄.
- 還拂(환불) : (요금 따위를) 지불한 사람에게 되돌려 줌.
- 錦衣還鄕(금의환향) : 비단옷을 입고 고향에 돌아온다는 뜻으로, '성공하여 고향으로 돌아옴'을 이르는 말.

六
여섯 륙

✽ 字源풀이
본래 들에 임시로 지어 놓은 간단한 집의 형태를 상형하여 '仒, 仐'과 같이 그린 象形字인데, 뒤에 이 글자가 숫자의 여섯을 뜻하는 글자로 대치되어 楷書體의 '六'자로 쓰이게 된 假借字이다.

✽ 單語活用例
- 死六臣(사육신) : 조선 세조 때, 단종(端宗)의 복위(復位)를 꾀하다가 잡혀 죽은 여섯 충신.
- 五臟六腑(오장육부) : 내장을 통틀어 일컫는 말.

十
열 십

✽ 字源풀이
갑골문에서 'ㅣ'의 형태로 표시하여, 가로 그어 '一(한 일)'로 표시한 것과 구별하여 쓴 것은 옛날 숫자를 헤아리던 산대를 세워서 열을 뜻했음을 그린 것이다. 갑골문에서 '五十'을 곧 '𠄌', '六十'을 곧 'ᐱ'의 형태로 표시한 것으로도 'ㅣ'이 '十'을 뜻했음을 알 수 있다. 小篆體에서 '十'의 형태로 바뀐 것이다.

✽ 單語活用例
- 十年知己(십년지기) : 오래 전부터 친히 사귀어 온 친구.

驚
놀랄 경

✽ 字源풀이
'삼갈 경(敬)'과 '말 마(馬)'의 形聲字로, 말(馬)이 경계(敬)를 한다는 데서 '놀라다'의 뜻이다.

✽ 單語活用例
- 驚愕(경악) : 깜짝 놀람.
- 驚異感(경이감) : 놀랍고 이상스런 느낌.
- 大驚失色(대경실색) : 몹시 놀라서 얼굴빛이 하얗게 됨.

嘆
탄식할 탄

✽ 字源풀이
본래 '입 구(口)'와 '찰흙 근(堇)'의 형성자로, '탄식하다'는 뜻이다. 隸書體에서 '嘆'이 '嘆'으로 바뀌었다.

✽ 單語活用例
- 慨嘆(개탄) : 분개하여 탄식함(한스럽게 여김).
- 痛嘆(통탄) : 몹시 탄식함, 혹은 그 탄식.
- 風樹之嘆(풍수지탄) : '어버이가 돌아가시어 효도하고 싶어도 할 수 없는 슬픔'을 이르는 말.

滄
찰 창

✽ 字源풀이
'물 수(氵)'와 '창고 창(倉)'의 형성자이다. 창고는 온도가 차고 통풍이 잘되어야 하므로 물이 '차다'의 뜻이다.

✽ 單語活用例
- 滄茫(창망) : 넓고 멀어서 아득함.
- 滄波(창파) : 큰 바다의 푸른 물결.
- 滄桑之變(창상지변) : 푸른 바다가 뽕밭이 되듯이, 시절의 변화가 무상(無常)함을 이르는 말.

桑
뽕나무 상

✽ 字源풀이
'桑'자는 갑골문에 '桒'의 형태로 '뽕나무'의 모양을 상형한 것이다. 뒤에 뽕나무의 잎이 '又'자형으로 변하였다.

✽ 單語活用例
- 桑稼(상가) : 누에를 치는 일과 농사짓는 일.
- 桑梓之鄕(상자지향) : 뽕나무와 가래나무를 심어서 자손에게 양잠(養蠶)과 기구 만들기에 힘쓰게 했다는 뜻에서, '조상의 무덤이 있는 고향'을 일컫는 말.

廣	漠	宇	宙	尺	狹	空	間
넓을 광	아득할 막	집 우	집 주	자 척	낄 협	빌 공	사이 간

광막한 우주는 매우 좁은 공간으로 변할 것이다.

廣
넓을 광

✼ 字源풀이
'바윗집 엄(厂)' 과 '누를 황(黃)' 의 형성자로, '집이 넓다' 의 뜻이다.

✼ 單語活用例
• 廣告(광고) : 사람들에게 널리 알리는 일 또는 그 표현물.
• 長廣舌(장광설) : 길고도 세차게 잘하는 말. 쓸데없이 장황(張皇) 하게 늘어놓는 말.
• 廣大無邊(광대무변) : 넓고 커서 끝이 없음.

漠
아득할 막

✼ 字源풀이
'물 수(水)' 와 '없을 막(莫)' 의 형성자로, 물이 '아 득하다' 의 뜻이다.

✼ 單語活用例
• 沙漠(사막) : 까마득하게 크고 넓은 모래벌판.
• 荒漠(황막) : 거칠고 한없이 넓음.
• 浩浩漠漠(호호막막) : 끝없이 넓고 아득함.

宇
집 우

✼ 字源풀이
'집 면(宀)' 과 '어조사 우(于)' 의 형성자로, '공간의 집' 을 뜻한다.

✼ 單語活用例
• 峻宇(준우) : 크고 높다랗게 지은 집.
• 宇宙船(우주선) : 우주 공간 항행(航行)을 위한 비행체.
• 八紘一宇(팔굉일우) : 팔방의 멀고 넓은 범위, 곧 세계를 하나의 집으로 함.

宙
집 주

✼ 字源풀이
'집 면(宀)' 과 '말미암을 유(由)' 의 형성자로, '시간의 집' 을 뜻한다. 宇宙는 곧 공간의 집과 시간의 집의 결합체로 생각한 옛사람들의 착상이 놀랍다.

✼ 單語活用例
• 宇宙(우주) : 천문학에서, 천체(天體)를 비롯한 만물을 포용하는 물리학적 공간을 이름.
• 宇宙基地(우주기지) : 인공 천체를 쏘아 올리는 기지(基地).

尺
자 척

✼ 字源풀이
옛날 사람들이 손목에서부터 팔꿈치까지의 길이를 十寸 곧 한 자의 단위로 하였기 때문에, 사람(尸)에 팔꿈치(乀)를 표시한 부호를 더하여 '尺' 의 형태로 나타낸 것인데, 해서체의 '尺(자 척)' 자가 된 것이다.

✼ 單語活用例
• 尺度(척도) : 자로 재는 길이의 표준. 측정하거나 평가하는 기준.
• 八尺長身(팔척장신) : '키가 몹시 큰 사람의 몸' 을 과장하여 일 컫는 말.

狹
낄 협

✼ 字源풀이
'개 견(犬)' 과 '좁을 협(陜)' 의 省體인 '夾' 의 형성자 이며, 개는 좁은 틈에서 먹이를 다투는 기질이 있기 때문에, 개 견(犬)자를 취하여 '끼다' 의 뜻이 되었다.

✼ 單語活用例
• 廣狹(광협) : 넓음과 좁음.
• 狹小(협소) : 좁고 작음.
• 狹軌鐵道(협궤철도) : 궤도의 너비가 1. 435m보다 좁은 철도.

空
빌 공

✼ 字源풀이
'구멍 혈(穴)' 과 '장인 공(工)' 의 형성자로, 땅속을 파낸(工) 구멍(穴)의 뜻에서 '비다' 의 뜻이다.

✼ 單語活用例
• 高空(고공) : 높은 공중.
• 空中戰(공중전) : 항공기끼리 공중에서 하는 전투.
• 空理空論(공리공론) : 아무 소용이 없는 헛된 이론.

間
사이 간

✼ 字源풀이
본래 '문 문(門)' 에 '달 월(月)' 을 합한 글자(間)로, 문(門) 틈으로 달빛(月)이 스며든다 하여 '사이' 의 뜻을 나타낸 글자인데, 뒤에 '日' 자로 바뀌었다.

✼ 單語活用例
• 間隙(간극) : 두 물체 사이의 틈. 시간이나 때의 틈.
• 瞥眼間(별안간) : 눈 깜박하는 동안이란 뜻으로, 갑작스럽고도 썩 짧은 동안.
• 莫逆之間(막역지간) : 친구로서 허물없이 지내는 사이.

211

未來

資	源	枯	渴	械	奴	漸	增
재물 자	근원 원	마를 고	목마를 갈	기계 계	종 노	점점 점	더할 증

자원은 고갈해 가고, 기계의 노예는 점점 늘어날 것이다.

資 재물 자

❋ 字源풀이
'버금 차(次)'와 '조개 패(貝)'의 형성자로, 사람들은 '재물(貝)'을 次序(차서)에 따라 사용한다는 데서 '次'를 취하였다.

❋ 單語活用例
• 資本(자본) : 영업의 기본이 되는 돈, 밑천 · 토지, 노동과 함께 생산 3요소의 하나.
• 天然資源(천연자원) : 천연적으로 존재하여 인간 생활이나 생산 활동에 이용할 수 있는 물자나 에너지의 총칭.

源 근원 원

❋ 字源풀이
본래 산골짜기에서 처음 물이 흘러내리는 것을 본뜬 것이다. 뒤에 '언덕(原)'의 뜻으로 쓰이게 되어, 다시 '근원 원(源)'자를 만들었다.

❋ 單語活用例
• 供給源(공급원) : 공급의 근원.
• 震源(진원) : 지하에서 일어나는 지진의 기점.
• 拔本塞源(발본색원) : 폐단(弊端)이 되는 근원을 아주 없애 버림.

枯 마를 고

❋ 字源풀이
'나무 목(木)'과 '예 고(古)'의 形聲字로, 나무(木)가 오래되고 늙어(古) '마르다'의 뜻이다.

❋ 單語活用例
• 枯渴(고갈) : 말라서 없어짐. (돈이나 물자 등이) 다하여 없어짐.
• 枯木(고목) : 말라죽은 나무.
• 榮枯盛衰(영고성쇠) : 인생이나 사물의 성함과 쇠함.

渴 목마를 갈

❋ 字源풀이
'물 수(氵)'와 '어찌 갈(曷)'의 형성자로, 물이 다 마르다에서 '목마르다'의 뜻이 되었다.

❋ 單語活用例
• 渴望(갈망) : 목마른 사람이 물을 찾듯이 간절히 바람.
• 飢渴(기갈) : 배고픔과 목마름.
• 臨渴掘井(임갈굴정) : '목마른 자가 우물 판다'라는 뜻으로, 준비 없이 일을 당하여 허둥지둥하고 서두름.

械 기계 계

❋ 字源풀이
'나무 목(木)'과 '경계할 계(戒)'의 형성자로, 죄인을 징계하기(戒) 위해 나무(木)로 만든 '형틀'을 말했으나, 나아가 모든 '기계', '도구'의 뜻이다.

❋ 單語活用例
• 機械(기계) : 동력(動力)에 의해 어떤 운동을 일으켜 그 결과로 유용한 일을 하는 도구.
• 精密機械(정밀기계) : 공차(公差)가 아주 적고 극히 정밀하게 만들어진 기계.

奴 종 노

❋ 字源풀이
상대 부족의 여자(女)를 잡아(�567→又)와 '노예'를 삼은 것이다.

❋ 單語活用例
• 公奴婢(공노비) : 관아(官衙)에서 부리던 노비.
• 奴婢(노비) : 사내종과 계집종을 통틀어 말함.
• 世傳奴婢(세전노비) : 지난날 한 집안에서 대를 이어 내려오는 종.

漸 점점 점

❋ 字源풀이
'물 수(氵)'와 '벨 참(斬)'의 형성자로, 水名이었는데, 서서히 물이 흘러 나아감의 뜻에서 '점점'의 뜻이 되었다.

❋ 單語活用例
• 漸騰(점등) : 시세(時勢)가 점점 오름.
• 漸漸(점점) : 조금씩 더하거나 덜해지는 모양.
• 漸入佳境(점입가경) : 가면 갈수록 경치가 아름다워진다는 뜻으로, 일이 점점 더 재미가 있음을 비유하는 말.

增 더할 증

❋ 字源풀이
'흙 토(土)'와 '거듭 증(曾)'의 형성자로, 흙을 더하여 '북돋우다'의 뜻이다.

❋ 單語活用例
• 急增(급증) : 갑자기 늘거나 늘림.
• 增減(증감) : 늘고 줆. 늘림과 줄임.
• 年增歲加(연증세가) : 해마다 더하여 감.

地	震	火	災	死	亡	累	百
땅 지	벼락 진	불 화	재앙 재	죽을 사	망할 망	포갤 루	일백 백

지진 화재로 많은 사람들이 사망할 것이다.

地
땅 지

✱ 字源풀이
'흙 토(土)'에 '뱀 사'의 古字인 '也(也)'를 합한 글자로, 옛날에는 지구상에 도처에 '뱀'(也)이 많았기 때문에, '土'에 '也'를 합쳐 '땅'의 뜻이 되었다.

✱ 單語活用例
- 窮地(궁지) : 생활이 몹시 어려운 지경. 어떤 일에 있어 어찌할 수 없는 곤란한 지경. 궁경(窮境).
- 驚天動地(경천동지) : 하늘을 놀라게 하고 땅을 움직이게 한다는 뜻으로, 몹시 세상(世上)을 놀라게 함을 이르는 말.

震
벼락 진

✱ 字源풀이
'비 우(雨)'와 '별 진(辰)'의 형성자이다. '雨'는 곧 '雷(우레 뢰)'의 省體로서 우레와 번개가 치는 것이 '벼락'이란 뜻이다.

✱ 單語活用例
- 腦震蕩(뇌진탕) : 머리를 몹시 부딪치거나 몹시 얻어맞은 직후에 일어나는 일시적인 증상.
- 有感地震(유감지진) : 지진계는 물론 사람도 지진동(地震動)을 느낄 수 있는 지진.

火
불 화

✱ 字源풀이
불꽃을 튀기며 활활 타는 모양을 상형하여 '𤆇, 𤆓, 𤆐, 𤆑'와 같이 나타낸 것인데, 楷書體의 '火' 자가 되었다.

✱ 單語活用例
- 耐火(내화) : 불에 타지 않고 견딤.
- 火山帶(화산대) : 화산의 분포가 일정 지역에 띠 모양으로 벌여 있는 지대.
- 明若觀火(명약관화) : 불을 보는 것처럼 분명함.

災
재앙 재

✱ 字源풀이
홍수(巜:川의 古字)와 화재(火)가 '재앙(災殃)'이라는 뜻이다.

✱ 單語活用例
- 罹災(이재) : 재해를 입음. 재앙을 당함.
- 災害(재해) : 재앙으로 인하여 받는 해.
- 天災地變(천재지변) : 지진·홍수·태풍 따위와 같이, 자연 현상에 의해 빚어지는 재앙.

死
죽을 사

✱ 字源풀이
뼈만 앙상하게(歹:부서진 뼈 알) 남은 상태에 누워 있는 사람의 모습(匕)을 더하여 '죽다'의 뜻이 되었다.

✱ 單語活用例
- 決死隊(결사대) : 죽기를 각오하고 싸우려고 나선 무리.
- 死力(사력) : 목숨을 아끼지 않고 쓰는 힘.
- 朝聞夕死(조문석사) : 아침에 참된 이치(理致)를 들어 깨달으면 저녁에 죽어도 한이 없다는 말.

亡
망할 망

✱ 字源풀이
甲骨文에 '𠃊, 𠃋, 𠃌', 金文에 '𠃊, 𠃋, 𠃌' 등의 자형으로서 지팡이를 짚고 가는 '소경'의 모습을 나타낸 象形字이다. 뒤에 '망하다, 도망하다, 없다' 등의 뜻으로 전의되자, '目'을 더하여 '盲(소경 맹)' 자를 또 만들었다.

✱ 單語活用例
- 脣亡齒寒(순망치한) : 입술이 없으면 이가 시리다는 뜻으로, '이해관계가 서로 밀접하여 한쪽이 망하면 다른 한쪽도 보전하기 어려움'을 비유하여 이르는 말.

累
포갤 루

✱ 字源풀이
'실 사(糸)'와 '畾(밭 갈피 뢰)'의 省體인 '田'의 형성자로, 실로 잇다의 뜻이었는데, '포개다'의 뜻으로도 쓰인다.

✱ 單語活用例
- 累積(누적) : 포개어 쌓거나 쌓임.
- 連累(연루) : 남이 저지른 죄에 관계됨.
- 累卵之勢(누란지세) : 포개 놓은 알처럼 몹시 위태로운 형세.

百
일백 백

✱ 字源풀이
본래 엄지손가락의 모양을 그린 '白'에 'ㅡ'을 더하여 '일백'의 뜻을 나타낸 글자이다. 옛날에는 엄지손가락을 펴서 '百'을 표현했다.

✱ 單語活用例
- 望百(망백) : '백살'을 바라본다는 뜻에서, 사람의 나이 '아흔한 살'을 이르는 말.
- 百年偕老(백년해로) : 부부가 서로 사이좋고 화락(和樂)하게 같이 늙음을 이르는 말.

213

만약 육십 년이
또 돌아온다면

세상이 너무 크게 변함에
驚嘆(경탄)할 것이다.

廣漠(광막)한
宇宙(우주)는

매우 좁은 空間(공간)으로
변하고

資源(자원)은
枯渴(고갈)해 가고

機械(기계)의 奴隷(노예)는
점점 늘어날 것이다.

엄청난
地震火災(지진화재)로

많은 사람들이
死亡(사망)할 것이다.

인연 **연**　나무 **목**　구할 **구**　고기 **어**

나무에 올라 물고기를 구한다는 뜻.
곧 도저히 불가능한(가당찮은) 일을 하려 함의 비유.

故事成語

格言

戰國時代인 周나라 愼靚王(신정왕) 3년(B.C. 318), 梁(魏)나라 惠王과 작별한 孟子는 齊나라로 갔다. 당시 나이 50이 넘는 맹자는 제후들을 찾아다니며 仁義를 치세의 근본으로 삼는 王道政治論을 遊說 중이었다.

동쪽의 齊나라는 서쪽의 秦나라, 남쪽의 楚나라와 함께 대국이었고 또 宣王도 역량 있는 명군이었다. 그래서 맹자는 그 점에 기대를 걸고 있었다. 그러나 시대가 요구하는 것은 왕도정치가 아니라 무력과 책략을 수단으로 하는 覇道政治(패도정치)였으므로, 선왕은 맹자에게 이렇게 청했다.

"춘추 시대의 覇者였던 齊나라 桓公과 晉나라 文公의 覇業에 대해 듣고 싶소."

"전하께서는 패도에 따른 전쟁으로 백성이 목숨을 잃고, 또 이웃 나라 제후들과 원수가 되기를 원하시옵니까?"

"원하지 않소. 그러나 과인에겐 大望이 있소."

"전하의 대망이란 무엇이오니까?"

선왕은 웃기만 할 뿐 입을 열려고 하지 않았다. 맹자 앞에서 패도를 논하기가 쑥스러웠기 때문이다. 그래서 맹자는 짐짓 이런 질문을 던져 선왕의 대답을 유도했다.

"전하, 맛있는 음식과 따뜻한 옷이, 아니면 아름다운 색이 부족하시기 때문이오니까?"

"과인에겐 그런 사소한 욕망은 없소."

선왕이 맹자의 교묘한 화술에 끌려들자 맹자는 다그치듯 말했다.

"그러시다면 전하의 대망은 천하통일을 하시고 사방의 오랑캐들까지 복종케 하시려는 것이 아니오니까? 하오나 종래의 방법(무력)으로 그것(천하통일)을 이루려 하시는 것은 마치 '나무에 올라 물고기를 구하는 것[緣木求魚]'과 같사옵니다."

'잘못된 방법(무력)으론 목적(천하통일)은 이룰 수 없다'는 말을 듣자 선왕은 깜짝 놀라서 물었다.

"아니, 그토록 무리한 일이오?"

"오히려 그보다 더 심하나이다. 나무에 올라 물고기를 구하는 일은 물고기만 구하지 못할 뿐 後難은 없나이다. 하오나 패도를 쫓다가 실패하는 날에는 나라가 멸망하는 재난을 면치 못할 것이옵니다."

선왕은 맹자의 왕도정치론을 진지하게 경청했다고 한다.

어려운 **部首字** 익히기

◉ 화살의 오늬에 줄을 매어 쓰는 '주살' 또는 '말뚝'을 뜻하는 글자이다.

式(법 식) : 화살(弋)을 만들 때는 자(工)의 표준을 따라 만들기 때문에 자로 재듯이 반듯하다 하여 '법'의 뜻이다.

弑(죽일 시) : '죽일 살'(殺)의 '𣏟' 자형에 '법 식'(式)을 합친 글자로, 법을 어기고 상사를 '죽인다'는 뜻이다.(式(식)은 발음요소이다.)

주살/말뚝 익

기타) 貳(거듭, 두 이(貝 부수)), 武(무사 무(止 부수))

27 格言

		
209	問 道 訓 長 문 도 훈 장	서당 선생님께 도를 물으니
210	日 忍 怒 恕 왈 인 노 서	이르기를 노함을 참고 용서하는 것이니라.
211	路 柳 園 花 노 류 원 화	길가에 버드나무, 화원에 핀 꽃이야
212	何 止 折 枝 하 지 절 지	어찌 가지 꺾는 것을 막으리오.
213	七 寸 叔 姪 칠 촌 숙 질	칠촌 간의 아저씨 조카라도
214	隣 住 敦 睦 인 주 돈 목	이웃에 가까이 살면 정이 두터워진다.
215	炎 熱 已 衰 염 열 이 쇠	어느새 더위가 수그러들어
216	霜 蟲 喪 音 상 충 상 음	서리 맞은 벌레들이 소리를 잃었구나.

格言

<table>
<tr><td>問
물을 문</td><td>道
길 도</td><td>訓
가르칠 훈</td><td>長
긴 장</td><td>曰
가로 왈</td><td>忍
참을 인</td><td>怒
성낼 노</td><td>恕
용서 서</td></tr>
</table>

서당 선생님께 도를 물으니 이르기를 노함을 참고 용서하는 것이니라.

問
물을 문

❋ 字源풀이
'입 구(口)' 와 '문 문(門)' 의 形聲字로, 입(口)으로 '묻다' 의 뜻이다.

❋ 單語活用例
• 顧問(고문) : 의견을 물음. 어떤 전문적인 일에 대한 물음에 해답을 주거나 의견을 제시해 주는 직책.
• 問病(문병) : 앓는 사람을 찾아보고 위로함.
• 不恥下問(불치하문) : 아랫사람에게 배우는 것을 부끄러이 여기지 않음.

道
길 도

❋ 字源풀이
'머리 수(首)' 와 '쉬엄쉬엄 갈 착(辶)' 의 형성자로, 사람이 왕래하는 '길' 의 뜻에서, 나아가 사람이 살아갈 '도리' 와 '이치' 를 뜻하기도 한다.

❋ 單語活用例
• 道場(도량) : 본음은 '도장'. 부처 · 보살이 도를 얻는 곳. 또는 얻으려고 수행하는 곳. 불도(佛道)에 관계되는 온갖 일을 하는 곳으로서, 곧 절의 일체의 경내(境內).
• 孔孟之道(공맹지도) : 공자와 맹자가 주장한 인의(仁義)의 도덕.

訓
가르칠 훈

❋ 字源풀이
'말씀 언(言)' 과 '내 천(川)' 의 合體字로, 냇물(川)이 들판을 꿰뚫어 가듯이 좋은 말(言)로 사람을 '가르치다' 의 뜻이다.

❋ 單語活用例
• 訓示(훈시) : 가르쳐 보임. 관청의 명령을 백성에게 알리던 게시(揭示). 집무상의 주의 사항을 상관이 하관에게 일러 보임.
• 一場訓示(일장훈시) : 한바탕의 훈시.

長
긴 장

❋ 字源풀이
본래 머리털이 긴 노인이 지팡이를 짚고 가는 모습을 그려 '镸, 镸, 镸' 의 형태로, '어른' 의 뜻으로 쓴 것인데, '길다', '오래다' 의 뜻으로도 쓰인다.

❋ 單語活用例
• 敬長(경장) : 웃어른을 공경함.
• 長考(장고) : 오랫동안 깊이 생각함.
• 教學相長(교학상장) : 가르쳐 주거나 배우거나 다 나의 학업을 증진시킨다는 뜻.

曰
가로 왈

❋ 字源풀이
입의 모양을 상형한 'ㅂ', 곧 '입 구(口)' 자에 혀로 떠드는 말을 가리키는 부호를 더하여 'ㅂ, ㅂ' 의 형태로 나타낸 것인데, 楷書體의 '曰(가로 왈)' 자가 된 것이다.

❋ 單語活用例
• 曰牌(왈패) : 언행이 단정하지 못하고 수선스러운 사람을 속되게 이르는 말.
• 曰可曰否(왈가왈부) : 옳다거니 그르다거니 말함.

忍
참을 인

❋ 字源풀이
'마음 심(心)' 과 '칼날 인(刃)' 의 형성자로, 심장(心)에 칼날(刃)이 꽂혀도 '참다' 의 뜻이다.

❋ 單語活用例
• 忍耐(인내) : 참고 견딤.
• 忍苦(인고) : 괴로움을 참음.
• 目不忍見(목불인견) : 눈으로 차마 볼 수 없음.

怒
성낼 노

❋ 字源풀이
'종 노(奴)' 와 '마음 심(心)' 의 형성자로, 죄지은 여자(女)를 노동시키는 것이 '奴(종 노)' 인데, 종은 채찍질을 늘 당하면서 분한 마음을 지니고 있기 때문에 '성내다' 의 뜻이다.

❋ 單語活用例
• 天人共怒(천인공노) : '하늘과 사람이 함께 노한다' 는 뜻으로, 누구라도 분노를 참을 수 없을 만큼 몹시 증오스럽거나 용납할 수 없음의 비유.

恕
용서 서

❋ 字源풀이
'마음 심(心)' 과 '같을 여(如)' 의 형성자로, 남을 사랑하기를 자기와 같이(如) 한다는 데서 '용서하다' 의 뜻이다.

❋ 單語活用例
• 容恕(용서) : 지은 죄나 잘못한 일에 대하여 벌을 주지 않고, 너그럽게 보아줌.
• 宥恕減輕(유서감경) : 범인의 정상(情狀)을 보아 너그럽게 용서하여 형벌을 가볍게 함.

路 柳 園 花 何 止 折 枝

路	柳	園	花	何	止	折	枝
길 로	버들 류	동산 원	꽃 화	어찌 하	그칠 지	꺾을 절	가지 지

길가에 버드나무, 화원에 핀 꽃이야 어찌 가지 꺾는 것을 막으리오.

路
길 로

❋ 字源풀이
'발 족(足)' 과 '각각 각(各)' 의 형성자로, 사람들이 저마다(各) 발(足)로 밟고 다니는 '길', '도로' 를 뜻한다.

❋ 單語活用例
- 路肩(노견) : 갓길.
- 岐路(기로) : 갈림길.
- 路柳墻花(노류장화) : 아무라도 꺾을 수 있는 길가의 버들과 담 밑의 꽃이라는 뜻으로 '창부(娼婦)' 의 비유.

柳
버들 류

❋ 字源풀이
'나무 목(木)' 과 '토끼 묘(卯)' 의 형성자로, '버드나무' 의 뜻이다. '卯' 는 갑골문에 '卯' 의 형태로 문을 열어 놓은 것을 상형한 것인데, 卯月은 2월로, 이른 봄에 대문을 열었을 때 가장 먼저 푸른빛을 띠는 나무가 '버드나무' 라는 뜻이다.

❋ 單語活用例
- 柳綠花紅(유록화홍) : 버들은 푸르고 꽃은 붉은, 봄철의 아름다운 자연.

園
동산 원

❋ 字源풀이
'에울 위(囗)' 안에 '옷 치렁치렁할 원(袁)' 을 넣은 형성자로, 과일이 주렁주렁 열린 과수(袁)를 울타리로 에워싼(囗) '동산' 을 뜻한다.

❋ 單語活用例
- 公園(공원) : 공중의 보건·휴식·놀이 등을 위해 동산처럼 만든 곳이나 또는 그렇게 이용하는 자연 동산 및 자연 경관이 뛰어난 곳.
- 學園(학원) : 학교 및 기타 교육 기관들의 총칭.
- 桃園結義(도원결의) : 의형제를 맺음.

花
꽃 화

❋ 字源풀이
'華' 자의 금문은 '花, 华, 華' 등의 자형으로서 꽃이 핀 모양을 그린 象形字이다. 뒤에 '華' 의 뜻이 '빛나다' 로 쓰이게 되자 형성자로서의 '花(꽃 화)' 자를 또 만들었다.

❋ 單語活用例
- 落花(낙화) : 떨어진 꽃. 또는 꽃이 떨어짐.
- 錦上添花(금상첨화) : 비단 위에 꽃을 더한다라는 뜻으로, 좋은 일 위에 좋은 일이 더하여지는 것.

何
어찌 하

❋ 字源풀이
'사람 인(人)' 과 '옳을 가(可)' 의 형성자로, 본래는 갑골문에 '何' 의 자형으로 사람(人)이 짐을 메고 있는 형상인데, 가차되어 '어찌' 라는 의미가 되었다.

❋ 單語活用例
- 幾何(기하) : 얼마. 기하학.
- 誰何(수하) : 누구. 누구냐고 외치며 묻는 일.
- 六何原則(육하원칙) : 어떤 사실을 적는 데 '누가, 언제, 어디서, 무엇을, 왜, 어떻게' 의 여섯 가지 원칙.

止
그칠 지

❋ 字源풀이
'止' 자는 갑골문에 '止' 의 형태로, 땅 위에 서 있는 발의 모습을 본뜬 것인데, 뒤에 '그치다' 로 전의되었다.

❋ 單語活用例
- 止揚(지양) : 더 높은 단계로 오르기 위하여 어떠한 것을 하지 아니함.
- 明鏡止水(명경지수) : 맑은 거울과 잔잔한 않는 물. 잡념과 가식과 허욕(虛慾)이 없이 아주 맑고 깨끗한 마음.

折
꺾을 절

❋ 字源풀이
소전에 '折' 의 자형으로 본래는 자귀로 풀을 끊어 놓은 것인데, 뒤에 '折' 의 자형으로 변하였다.

❋ 單語活用例
- 骨折(골절) : 뼈가 부러짐.
- 挫折(좌절) : 마음과 기운이 꺾임. 어떠한 계획이나 일이 도중에 실패됨.
- 九折羊腸(구절양장) : 양의 창자처럼 꼬불꼬불한 험한 산길.

枝
가지 지

❋ 字源풀이
'나무 목(木)' 과 '가를 지(支)' 의 형성자로, '나뭇가지' 의 뜻이다.

❋ 單語活用例
- 揷枝(삽지) : 꺾꽂이.
- 枝葉(지엽) : 가지와 잎. 중요하지 않은 끄트머리의 부분.
- 金枝玉葉(금지옥엽) : 금 가지와 옥 잎사귀라는 뜻으로, 임금의 집안과 자손. 귀여운 자손을 소중하게 일컫는 말.

219

格言

七	寸	叔	姪	隣	住	敦	睦
일곱 칠	마디 촌	아저씨 숙	조카 질	이웃 린	살 주	도타울 돈	화목할 목

칠촌 간의 아저씨 조카라도 이웃에 가까이 살면 정이 두터워진다.

七 일곱 칠

❋ 字源풀이

'七'은 본래 갑골문에 칼로 사물을 절단하여 놓은 것을 '十'의 형태로 가리킨 指事字인데, 뒤에 숫자의 '일곱'을 뜻하는 글자로 가차되자, 부득이 절단을 뜻하는 글자는 '刀(칼 도)'자를 더하여 '切→切(끊을 절)'과 같이 또 만들었다.

❋ 單語活用例

• 七顚八起(칠전팔기) : 일곱 번 넘어지고 여덟 번 일어난다는 뜻으로, 여러 번의 실패에도 굽히지 않고 분투(奮鬪)함을 이르는 말.

寸 마디 촌

❋ 字源풀이

손목에서 동맥의 맥박이 뛰는 위치까지를 十分 곧 한 치의 단위로 보아, 손(乑)에 맥박의 위치를 가리키는 부호를 더하여 '寸'의 형태로 나타낸 것인데, 해서체의 '寸(마디 촌)'자가 된 것이다.

❋ 單語活用例

• 寸刻(촌각) : 매우 짧은 시각(時刻).
• 寸鐵殺人(촌철살인) : 한 치의 쇠붙이로도 사람을 죽일 수 있다는 뜻으로, 간단한 말로도 사람을 감동시키거나 약점을 찌를 수 있음.

叔 아저씨 숙

❋ 字源풀이

갑골문에 '尗'의 자형으로 사람(亻→人)이 끈 달린 화살(乑)을 쏘는 것의 會意字인데, 옛날에 '사내'를 낳으면 천지사방으로 화살을 여섯 개 쏘는 데서 '叔'은 남자의 美稱이었는데, 뒤에 '아저씨'의 뜻으로 쓰였다.

❋ 單語活用例

• 叔父(숙부) : 작은아버지.
• 伯仲叔季(백중숙계) : 백은 맏이, 중은 둘째, 숙은 셋째, 계는 막내라는 뜻으로, 네 형제의 순서 혹은 차례를 이르는 말.

姪 조카 질

❋ 字源풀이

'여자 녀(女)'와 '이를 지(至)'의 형성자로, '조카'의 뜻으로 쓰였다. '侄'은 '姪'의 俗字이다.

❋ 單語活用例

• 甥姪(생질) : 누이의 아들.
• 姪婦(질부) : 조카며느리.
• 子壻弟姪(자서제질) : 아들과 사위, 아우와 조카.

隣 이웃 린

❋ 字源풀이

'고을 읍(邑)'과 '도깨비불 린(粦)'의 變體 '粦'의 형성자로, 人家 인접하여 산다는 데서 '이웃'의 뜻이 되었다. '鄰'은 '隣'의 本字이다.

❋ 單語活用例

• 近隣(근린) : 가까운 이웃. 가까운 곳.
• 善隣(선린) : 이웃과 사이좋게 지냄. 또는 그러한 이웃.
• 千里比隣(천리비린) : 천 리 먼 곳도 이웃처럼 가깝게 느낀다는 뜻으로, 교통이 매우 편리함을 이룸.

住 살 주

❋ 字源풀이

'사람 인(亻)'과 '주인 주(主)'의 형성자로, '主'는 본래 등잔의 심지의 뜻에서 끊어 머물게 하므로 사람이 '머물다' 이 뜻이다.

❋ 單語活用例

• 住所(주소) : 사는 곳. 실질적인 생활의 근거가 되는 곳.
• 常住(상주) : 늘 거주하고 있음.
• 營外居住(영외거주) : 병영(兵營) 바깥에 나가서 먹고 자는 생활.

敦 도타울 돈

❋ 字源풀이

금문에 '𣪊'의 자형으로, 본의는 '祭器'였는데, 뒤에 '도탑다'의 뜻으로 쓰였다.

❋ 單語活用例

• 敦厚(돈후) : 인정(人情)이 두터움.
• 敦諭(돈유) : 친절하게 타이름.
• 友誼敦篤(우의돈독) : 친구 사이의 정의(情誼)가 두터움.

睦 화목할 목

❋ 字源풀이

'눈 목(目)'과 '언덕 륙(坴)'의 형성자로, 눈빛이 평평한 언덕처럼 평순한 데서 '화목하다'의 뜻이 되었다.

❋ 單語活用例

• 親睦(친목) : 서로 친하여 화목함.
• 和睦(화목) : 뜻이 맞고 정다움.
• 睦郎廳調(목낭청조) : 분명하지 않은 태도. 어름어름하면서 얼버무리는 말씨.

炎	熱	已	衰	霜	蟲	喪	音
불꽃 염	더울 열	이미 이	쇠할 쇠	서리 상	벌레 충	잃을 상	소리 음

어느새 더위가 수그러들어 서리 맞은 벌레들이 소리를 잃었구나.

炎 불꽃 염
✻ 字源풀이
불(火)이 거듭해서 타오른다는 데서 '불꽃', '화염'을 뜻한다.

✻ 單語活用例
- 肝炎(간염) : 간에 염증(炎症)이 생기는 전염성 병.
- 炎天(염천) : 몹시 더운 날씨.
- 炎凉世態(염량세태) : 권세가 있을 때에는 아첨하여 좇고, 권세가 없어지면 푸대접하는 세속(世俗)의 형편.

熱 더울 열
✻ 字源풀이
'불 화(灬)'와 '심을 예(埶)'의 형성자로, 열은 모두 불로 인해 발생되고 땅에 심은 식물은 열로 생장하기 때문에 '덥다'의 뜻이다.

✻ 單語活用例
- 耐熱(내열) : 높은 열을 견딤.
- 熱砂(열사) : 뜨겁게 단 모래.
- 以熱治熱(이열치열) : 뜨거운 것은 뜨거운 것으로 다스림.

已 이미 이
✻ 字源풀이
'뱀 사(巳)'와 '이미 이(已)'가 갑골문에 '𠃛', 金文에 '𠃌', 小篆에 '𠃌'의 자형으로 같은 형태였는데, '뱀'을 상형한 것이다. 뒤에 해서체에서 구별하여 썼다. '已(이미 이)', '巳(뱀 사)'로 구별한다.

✻ 單語活用例
- 已決(이결) : 이미 결정하거나 결정됨.
- 已久(이구) : 이미 오래됨.
- 萬不得已(만부득이) : 어쩔 수 없이.

衰 쇠할 쇠
✻ 字源풀이
금문에 '𧘇'의 자형으로, 본래 비올 때 사용하는 삿갓과 도롱이의 모양을 본떠 雨裝을 뜻한 글자인데, 뒤에 '쇠퇴하다'의 뜻으로 쓰이게 되어 다시 '蓑(도롱이 사)'자를 만들었다.

✻ 單語活用例
- 老衰(노쇠) : 늙고 쇠약함.
- 衰落(쇠락) : 쇠약하여 말라서 떨어짐.
- 榮枯盛衰(영고성쇠) : 인생이나 사물의 성함과 쇠함.

霜 서리 상
✻ 字源풀이
'비 우(雨)'와 '서로 상(相)'의 형성자로, 나무가 서리를 맞으면 잎이 모두 떨어진다는 데서 '서리'의 뜻이다.

✻ 單語活用例
- 霜葉(상엽) : 서리를 맞아서 단풍이 든 잎.
- 霜害(상해) : 서리가 가을에 일찍 내리거나 봄에 늦게 내려 입는 피해.
- 雪上加霜(설상가상) : 난처한 일이나 불행이 계속해서 일어남.

蟲 벌레 충
✻ 字源풀이
본래 뱀의 모양을 상형하여 '𠁤 , ㇆, 𧖥'와 같이 그린 것인데, 뒤에 '虫'과 같이 자형이 변하여, '虫(벌레 충)'자로 쓰이게 되었다.(部首字로 쓸 때는 한 자의 '虫(벌레 훼)'를 쓰지만, 독립하여 벌레의 뜻으로 쓸 때에는 석 자를 합쳐서 '蟲(벌레 충)'으로 쓴다.)

✻ 單語活用例
- 禽獸魚蟲(금수어충) : 새와 짐승과 고기와 벌레. 곧, 사람이 아닌 모든 동물.

喪 잃을 상
✻ 字源풀이
소전에 '喪'의 자형으로, '울 곡(哭)'과 '도망할 망(亡)'의 합체자로, 이 세상을 떠나 다시는 만날 수 없는 곧 亡者를 생각하여 울다에서 '잃다'의 뜻이다.

✻ 單語活用例
- 問喪(문상) : 남의 죽음에 대하여 슬퍼하는 뜻을 드러내어 상주(喪主)를 위문(慰問)함. 또는 그 위문.
- 喪服(상복) : 상중에 있는 상제(喪制)나 복인(服人)이 입는 예복.
- 落膽喪魂(낙담상혼) : 몹시 놀라서 넋을 잃음.

音 소리 음
✻ 字源풀이
소전체에 '音'의 자형으로 본래는 '말씀 언(言)'자에 '한 일(一)'자를 더해서 말 속에 '소리'가 있음을 나타낸 글자이다.

✻ 單語活用例
- 得音(득음) : 노래나 음악의 곡조(曲調)가 썩 아름다운 지경에 이름.
- 音聲(음성) : 사람의 발음 기관에서 생기는 음향(音響).
- 綠陰芳草(녹음방초) : 우거진 나무 그늘과 꽃다운 풀로 여름철을 가리키는 말.

221

訓長(훈장)님! 道(도)가 무엇이옵니까?

그것이 궁금하냐?

분노함을 참고 容恕(용서)하는 것이니라.

길가에 버드나무, 花園(화원)에 핀 꽃이야

어찌 가지 꺾는 것을 막으리오.

아저씨랑 저하고는 七寸(칠촌) 간이라고 했지요?

그래.

가까이 사니까 情(정)이 두터워 지는 것 같아요!

그래. 그렇구나!

어느새 더위가 수그러들어

서리를 맞은 벌레들이 소리를 잃었네.

遼 東 之 豕
멀 **요**　　동녘 **동**　　조사 **지**　　돼지 **시**

'요동의 돼지'라는 뜻으로,
견문이 좁고 오만한 탓에 하찮은 공을 득의양양하여 자랑함의 비유.

後漢 건국 직후, 漁陽太守 彭寵(팽총)이 論功行賞(논공행상)에 불만을 품고 반란을 꾀하자 大將軍 朱浮(주부)는 그의 비리를 꾸짖는 글을 보냈다.

"그대는 이런 이야기를 들어본 적이 있는가? '옛날에 요동 사람이 그의 돼지가 대가리가 흰[白頭] 새끼를 낳자 이를 진귀하게 여겨 왕에게 바치려고 河東까지 가 보니 그곳 돼지는 모두 대가리가 희므로 크게 부끄러워 얼른 돌아갔다.' 지금 조정에서 그대의 공을 논한다면 폐하[光武帝]의 개국에 공이 큰 군신 가운데 저 요동의 돼지에 불과함을 알 것이다."

팽총은 처음에 후한을 세운 光武帝 劉秀가 반군을 토벌하기 위해 河北에 포진하고 있을 때에 3000여 보병을 이끌고 달려와 가세했다. 또 광무제가 옛 趙나라의 도읍 邯鄲(한단)을 포위 공격했을 때에는 군량 보급의 중책을 맡아 차질 없이 완수하는 등 여러 번 큰 공을 세워 佐命之臣(천자를 도와 천하 평정의 대업을 이루게 한 공신)의 한 사람이 되었다.
그러나 오만불손한 팽총은 스스로 燕王이라 일컫고 조정에 반기를 들었다가 2년 후 토벌 당하고 말았다.

故事成語
·············
習文

어려운 **部首字** 익히기

彐
돼지머리 계
(튼가로 왈)

● 주둥이가 뾰족한 돼지머리 모양으로 'ㅋ'에 'ノ'을 붙인 '彑' 자도 같은 글자이다. '튼가로왈'은 俗稱이다.

彗(비 혜) : 손에 비를 들고 '쓴다'는 뜻의 글자이다.
錄(기록 록) : 쇠판(金)에 칼로 글자를 깎아(彔) 새긴다는 데서 '기록하다'는 뜻이다. '金' 部首字이다.
기타) 彔(나무깎을 록), 彖(단사 단), 彘(돼지 체), 彙(무리 휘), 彝(떳떳할 이, 彛는 俗字)

28 習文(1)

217	慰 兵 贈 冊 위 병 증 책	병사들을 위문하기 위하여 책을 보내는 것은
218	再 加 美 德 재 가 미 덕	되풀이 해야 할 미덕이다.
219	飮 酒 運 轉 음 주 운 전	음주운전은
220	危 險 己 招 위 험 기 초	위험을 자기 스스로 불러온다.
221	王 城 龍 池 왕 성 용 지	궁성의 아름다운 용조각 연못에
222	香 蓮 方 開 향 연 방 개	향기로운 연꽃이 바야흐로 피어 있다.
223	紅 門 高 樓 홍 문 고 루	붉은 대문 높은 누각이
224	羅 列 華 宮 나 열 화 궁	나열되어 있는 화려한 궁전.

習文

慰	兵	贈	冊	再	加	美	德
위로할 위	군사 병	줄 증	책 책	두 재	더할 가	아름다울 미	큰 덕

병사들을 위문하기 위하여 책을 보내는 것은 되풀이 해야 할 미덕이다.

慰 위로할 위

❋ 字源풀이

'벼슬 위(尉)'와 '마음 심(心)'의 形聲字이다. '尉'는 '熨(다릴 울, 눌러 덥게할 위)'의 初文으로 구겨진 옷을 다려서 편다는 뜻에서 마음을 편안히 '위로하다'의 뜻이다.

❋ 單語活用例

• 自慰(자위) : 스스로 괴로운 마음을 위로하여 안심을 얻음.
• 慰問(위문) : 위로하여 수고로움을 물음, 위로하기 위해 인사를 하는 것.

兵 군사 병

❋ 字源풀이

갑골문에 '𠂤'의 형태로, 두 손으로 자귀를 잡은 모양을 본뜬 것인데. '병사'의 뜻으로 쓰이게 되었다.

❋ 單語活用例

• 募兵(모병) : 병정(兵丁)을 널리 구하여 모음.
• 兵役(병역) : 백성이 의무로 군적에 편입되어 군무에 종사하는 일.
• 富國强兵(부국강병) : 나라를 경제적으로 부유하게 하고 군대를 강하게 함. 부유한 나라와 강한 군대.

贈 줄 증

❋ 字源풀이

'조개 패(貝)'와 '거듭 증(曾)'의 형성자로, 재물(貝)을 다른 사람에게 '주다'의 뜻이다.

❋ 單語活用例

• 寄贈(기증) : 남에게 선물하거나 이바지하는 뜻으로 거저 물품을 줌.
• 三代追贈(삼대추증) : 종친 · 문관 · 무관 · 음관(蔭官) 중에 종2품 이상 되는 사람의 아버지 · 할아버지 · 증조에게 품계에 따라 관직을 추증하던 일.

冊 책 책

❋ 字源풀이

나무나 대쪽 곧 簡冊에 글씨를 써서 끈으로 엮은 모양을 상형하여 '冊, 𠕋'과 같이 그린 것인데, 楷書體의 '冊(책 책)'자가 된 것이다.

❋ 單語活用例

• 空冊(공책) : 글씨를 쓰거나 그림을 그리도록, 주로 흰 종이로 맨 책.
• 冊張(책장) : 책을 이루고 있는 낱낱의 장.
• 高文大冊(고문대책) : 문장이 뛰어나고 내용이 웅대한 저작(著作).

再 두 재

❋ 字源풀이

'한 일(一)' 밑에 '쌓을 구(冓)'의 省體 '冉'를 합친 글자로, 쌓아 놓은 재목 위에 거듭 쌓은 데서 '두 번', '거듭'의 뜻이 되었다.

❋ 單語活用例

• 再嫁(재가) : 한 번 시집갔던 여자가 다른 남자에게 다시 시집감.
• 再起(재기) : 다시 일어남.
• 非一非再(비일비재) : 한두 번이 아님.

加 더할 가

❋ 字源풀이

'힘 력(力)'과 '입 구(口)'의 會意字로, 말하는 입(口)으로써 善惡이 더해진다는 데서 '더하다'의 뜻이다.

❋ 單語活用例

• 加工(가공) : 천연물이나 미완성품 따위에 손질을 더하여 새로운 제품으로 만드는 일.
• 增加(증가) : 더하여 많아짐. 또는 많아지게 함.
• 加減乘除(가감승제) : 더하기와 빼기와 곱하기와 나누기.

美 아름다울 미

❋ 字源풀이

'양 양(羊)'과 '큰 대(大)'의 合體字로, 양(羊)이 크면 살지면서도 그 고기가 가장 맛이 있다는 데서 '달다'의 뜻이었는데, 뒤에 '아름답다'의 뜻이 되었다.

❋ 單語活用例

• 歐美(구미) : 유럽 주와 아메리카 주. 유럽과 미국.
• 美談(미담) : 아름다운 행실의 이야기.
• 美人薄命(미인박명) : 미인은 흔히 불행하거나 병약하여 요절(夭折)하는 일이 많다는 말.

德 큰 덕

❋ 字源풀이

본래는 '直(직)'자와 '心(심)'자의 회의자(悳)로, 곧은 마음에서 '덕'의 뜻을 나타낸 것인데, 뒤에 '彳(조금 걸을 척)'자를 더한 것이다.

❋ 單語活用例

• 德目(덕목) : 충(忠), 효(孝), 인(仁), 의(義) 등 덕을 분류하는 명목.
• 背德(배덕) : 도덕에 어그러짐.
• 感之德之(감지덕지) : 분수에 넘쳐 매우 고맙게 여기는 모양.

飮	酒	運	轉	危	險	己	招
마실 음	술 주	운전 운	구를 전	위태할 위	험할 험	몸 기	부를 초

음주운전은 위험을 자기 스스로 불러온다.

飮
마실 음

✳ 字源풀이

본래 '酓(쓴술 염)'에, 술을 마실 때는 입을 크게 벌려야 하므로 '하품 흠(欠)'을 합한 글자로, '마시다'의 뜻이다. 隸書體에서 '畞'이 '飮'으로 바뀌었다.

✳ 單語活用例
• 飮福(음복) : 제사를 마치고 제관이 제사에 쓴 술이나 다른 제물(祭物)을 먹음.
• 簞食瓢飮(단사표음) : 도시락 밥과 표주박 물, 즉 변변치 못한 살림을 가리키는 뜻으로 청빈한 생활을 말함.

酒
술 주

✳ 字源풀이

'酉'는 甲骨文에 '𝌀, 𝌁, 𝌂', 金文에 '𝌃, 𝌄' 등의 자형으로서 술이 들어 있는 항아리의 모양을 그리어 술의 뜻을 나타낸 象形字이다. 뒤에 十二支 중의 '닭띠'를 뜻하는 글자로 전의되자, 술도 물이기 때문에 '酉'에 '水'를 더하여 '酒(술 주)'자를 다시 만들었다.

✳ 單語活用例
• 密酒(밀주) : 허가 없이 몰래 담근 술.
• 斗酒不辭(두주불사) : 말술도 사양하지 않을 만큼 주량이 매우 큼.

運
운전 운

✳ 字源풀이

'군사 군(軍)'과 '쉬엄쉬엄 갈 착(辶)'의 형성자로, 수레에 짐을 싣고 '이사하다'는 뜻이다.

✳ 單語活用例
• 官運(관운) : 벼슬을 할 운수(運數). 관리로서의 운수.
• 運送(운송) : 어떤 물품을 나르고 보내는 일. 화물 및 여객을 일정한 장소로부터 다른 장소로 옮기는 일.
• 運到時來(운도시래) : 무슨 일을 하거나 이룰 운수와 시기가 옴.

轉
구를 전

✳ 字源풀이

'수레 거(車)'와 '물레 전(叀:발음요소)'과 '마디 촌(寸)'을 합한 글자로, 손(寸)으로 물레(叀)를 돌리듯 수레(車)의 바퀴가 돌아간다는 데서 '구르다'의 뜻이다.

✳ 單語活用例
• 公轉(공전) : 한 천체가 다른 천체의 둘레를 주기적으로 도는 운동. 떠돌이별(행성)이 태양의 둘레를, 달이 지구의 둘레를 도는 것 따위.
• 輾轉反側(전전반측) : 이리저리 뒤척이며 잠을 이루지 못함.

危
위태할 위

✳ 字源풀이

소전에 '厃'의 자형으로 사람(𠂊= 人)이 절벽(厂: 언덕 한) 위에, 또 아래에 사람(㔾)이 서 있는 것은 '위태롭다'는 뜻이다.

✳ 單語活用例
• 安危(안위) : 편안함과 위태함.
• 危篤(위독) : 병세가 아주 중하여 생명이 위태로움.
• 見危致命(견위치명) : 나라가 위태함을 보고 제 몸을 나라에 바침.

險
험할 험

✳ 字源풀이

'언덕 부(阝→阜)'와 '다 첨(僉)'의 형성자로, 산의 언덕이 '험하다'의 뜻이다.

✳ 單語活用例
• 冒險(모험) : 위험을 무릅씀. 되고 안 됨을 돌보지 않고 덮어놓고 하여 봄.
• 探險(탐험) : 위태하고 험난함을 무릅쓰고 어떤 곳을 찾아봄.
• 天險之地(천험지지) : 천연으로 험난하게 생긴 땅.

己
몸 기

✳ 字源풀이

본래 긴 끈의 형태를 '𠃊, 己'와 같이 그린 것인데, 뒤에 天干의 여섯째 글자로 쓰이게 되었고, 또한 자기 스스로를 가리키는 뜻으로도 쓰이게 되어 '己(몸 기)'로 일컫게 된 것이다. 뒤에 부득이 '실마리', '벼리'를 뜻하는 글자로 '紀(벼리 기)'자를 다시 만들었다.

✳ 單語活用例
• 修己(수기) : 자신의 몸과 마음을 착하게 닦음.
• 知彼知己(지피지기) : 상대를 알고 나를 앎.

招
부를 초

✳ 字源풀이

'손 수(扌)'와 '부를 소(召)'의 형성자로, 손짓하여 '부르다'의 뜻이다. '招'는 '召'의 累增字이다.

✳ 單語活用例
• 招請外交 (초청외교) : 우호, 협조의 계기를 마련하고 그 촉진을 위하여 대상국(對象國)의 요직에 있는 인물을 초청하여 환대하는 방식의 외교.
• 招待(초대) : 손님을 오게 하여 대접함. 모임에 와 달라고 청함.
• 問招(문초) : 죄인을 신문(訊問)함.

227

習文

王	城	龍	池		香	蓮	方	開
임금 왕	성 성	용 룡	못 지		향기 향	연꽃 련	모 방	열 개

궁성의 아름다운 용조각 연못에 향기로운 연꽃이 바야흐로 피어 있다.

王 임금 왕

❋ 字源풀이
'王'자는 하늘·땅·사람을 뜻한 '三'자형을 하나로 꿰어 이은 것이 '王(임금 왕)'자라고 「說文解字」에서 풀이한 것은 갑골문에 '玉, 王, 王' 등의 자형을 보면 잘못된 해석임을 알 수 있다. 王자는 본래 큰 도끼를 들고 있는 모습으로써 왕의 권위를 상형한 글자이다.

❋ 單語活用例
• 王侯將相(왕후장상) : 제왕(帝王)과 제후(諸侯)와 장군(將軍)과 재상(宰相)을 통틀어 일컫는 말.

城 성 성

❋ 字源풀이
'흙 토(土)'와 '이룰 성(成)'의 형성자로, 고대에는 흙으로 성을 쌓았기 때문에 '흙 토(土)'자를 취하였다.

❋ 單語活用例
• 干城(간성) : 방패와 성의 뜻으로, 나라를 지키는 미더운 군대나 인물을 일컫는 말.
• 城隍(성황) : '서낭'의 원말, 서낭신이 붙어 있다는 나무.
• 孤城落日(고성낙일) : 남의 도움이 없이 고립된 상태.

龍 용 룡

❋ 字源풀이
甲骨文에서 용의 모양을 '矛, 秉, 衮'의 형태로 나타낸 것인데, 뒤에 자형이 '龏, 龙, 龒'과 같이 변하며, 해서체의 '龍'자가 된 것이다.

❋ 單語活用例
• 恐龍(공룡) : 중생대(中生代)의 쥐라기로부터 백악기(白堊紀)에 걸쳐 번성한, 몸길이 5~25의 거대한 파충류들.
• 畵龍點睛(화룡점정) : 용을 그려 놓고 마지막으로 눈을 그려 넣음. 즉 가장 긴요한 부분을 완성함.

池 못 지

❋ 字源풀이
'물 수(氵)'와 세숫대야 이(匜)의 初文인 '也'의 형성자로, 대야에 물을 담듯이 연못도 물을 모아두기 때문에 '연못'의 뜻이다.

❋ 單語活用例
• 汚池(오지) : 물이 깨끗하지 못한 못.
• 電池(전지) : 화학적 또는 물리적 반응으로 직류 전류를 얻는 장치.
• 酒池肉林(주지육림) : 술이 못을 이루고 고기가 숲을 이루었다는 뜻으로, '호화롭게 잘 차린 술잔치'를 비유하는 말.

香 향기 향

❋ 字源풀이
'벼 화(禾)'와 '달 감(甘)'의 합체자로, '향기'의 뜻이다.

❋ 單語活用例
• 墨香(묵향) : 먹에서 나는 향기로운 냄새.
• 香爐(향로) : 향을 피우는 데 쓰는 자그마한 화로.
• 焚香再拜(분향재배) : 향을 피우고 두 번 절을 함.

蓮 연꽃 련

❋ 字源풀이
'풀 초(艹)'와 '이을 연(連)'의 형성자로, 연 씨는 한 칸에 하나씩 맺지만 전체적으로 이어져 있기 때문에 이을 연(連)자를 취한 것이다.

❋ 單語活用例
• 蓮堂(연당) : 연꽃을 구경하기 위해 연못가에 지은 정자.
• 蓮根(연근) : 연의 뿌리.
• 一蓮托生(일련탁생) : 함께 극락왕생(極樂往生)을 목적하고 죽을 때까지 여의지 않음.

方 모 방

❋ 字源풀이
갑골문에 '才'의 자형으로, 본래 '쟁기'의 모양을 본뜬 글자인데, 뒤에 '모서리', '사방' 등의 뜻으로 쓰였다.

❋ 單語活用例
• 孔方(공방) : 엽전의 딴 이름. 엽전에 뚫린 구멍이 네모진 데서 나온 말이다.
• 天方地軸(천방지축) : 너무 바빠서 두서(頭緒)를 잡지 못하고 허둥대는 모습. 어리석은 사람이 갈 바를 몰라 두리번거리는 모습.

開 열 개

❋ 字源풀이
문(門) 안에서 빗장(一)을 두 손(卅)으로 밀어 문을 '열다'의 뜻이다. 달리 풀이하는 이도 있다.

❋ 單語活用例
• 開講(개강) : 강의·강습 따위를 처음으로 시작함.
• 公開(공개) : 어떤 사람에게 널리 터놓음.
• 天地開闢(천지개벽) : 하늘과 땅이 비로소 열림. 자연계에서나 사회에서의 큰 변혁(變革)의 비유.

紅 門 高 樓　羅 列 華 宮

붉을 홍　문 문　높을 고　다락 루　　벌일 라　벌일 렬　빛날 화　집 궁

붉은 대문 높은 누각이 나열되어 있는 화려한 궁전.

紅 붉을 홍

✻ 字源풀이

'실 사(糸)' 와 '장인 공(工)' 의 형성자로, 붉은색(桃紅)의 비단의 뜻에서 '붉다' 의 뜻으로 쓰였다.

✻ 單語活用例

• 粉紅(분홍) : 분홍빛. 분홍빛 물감.
• 紅蔘(홍삼) : 수삼(水蔘)을 쪄서 말린 인삼.
• 同價紅裳(동가홍상) : 같은 값이면 다홍치마라는 뜻. 같은 값이면 좋은 물건을 갖는다는 의미.

門 문 문

✻ 字源풀이

쌍문의 모양을 상형하여 '𨳆, 𨳊, 門' 과 같이 그린 것인데, 해서체의 '門(문 문)' 자가 된 것이다.

✻ 單語活用例

• 同門(동문) : 같은 학교나 같은 스승 밑에서 배움, 혹은 그 동무.
• 門樓(문루) : 궁문 · 성문 따위의 바깥문 위에 지은 다락집.
• 頂門一鍼(정문일침) : 정수리에 침을 준다는 말로, 잘못의 급소(急所)를 찔러 충고하는 것.

高 높을 고

✻ 字源풀이

높은 곳에 굴을 파고 지붕과 오르내리는 사다리를 그리어 '�, 髙, 髙' 의 형태로 그려 높음을 나타낸 것인데, 해서체의 '高' 자가 된 것이다. 이층집의 상형으로도 풀이한다.

✻ 單語活用例

• 高踏(고답) : 지위나 명예, 이해 등에 얽매이지 않고 초연(超然)함.
• 氣高萬丈(기고만장) : 일이 뜻대로 잘되어 신이 나서 기세가 대단함. 펄펄 뛸 듯 성이 몹시 나 있음.

樓 다락 루

✻ 字源풀이

'나무 목(木)' 과 '포갤 루(婁)' 의 형성자로, 층층이 포개어진 '누각' 을 뜻한다.

✻ 單語活用例

• 酒樓(주루) : 설비를 잘 갖추고 술을 파는 집.
• 蜃氣樓(신기루) : 대기 속에서 빛의 굴절 현상에 의하여 공중이나 땅 위에 무엇이 있는 것처럼 보이는 현상.
• 空中樓閣(공중누각) : 공중에 떠 있는 누각이란 뜻으로, 헛된 구상이나 계획 따위를 비유하는 말.

羅 벌일 라

✻ 字源풀이

실(糸)로 만든 그물(网→罒:그물 망)을 새(隹:새 추)를 잡기 위해 '벌려 놓다' 의 뜻이다.

✻ 單語活用例

• 羅城(나성) : '로스앤젤레스' 의 음역.
• 羅刹(나찰) : 악귀의 하나로 사람을 잡아먹으며 지옥에서 죄인을 못 살게 군다고 한다.
• 森羅萬象(삼라만상) : 우주 사이에 존재하는 온갖 사물과 현상.

列 벌일 렬

✻ 字源풀이

'칼 도(刀)' 와 '살발린 뼈 알(歺)' 의 형성자이다. 뒤에 '歺→歹→歹' 의 형태로 바뀌었다. 본래 칼로 뼈와 살을 '분해하다' 의 뜻이었는데, 뒤에 '나열하다' 의 뜻이 되었다.

✻ 單語活用例

• 班列(반열) : 품계(品階) · 신분 · 등급의 차례.
• 年功序列(연공서열) : 근무 기간이나 나이가 많아짐에 따라 지위가 높아지고 봉급이 많아지는 일. 또는 그런 체계.

華 빛날 화

✻ 字源풀이

금문에 '𦾔, 𦾔, 𦾔' 등의 자형으로서 꽃이 핀 모양을 그린 象形字이다. 뒤에 '華' 의 뜻이 '빛나다' 로 쓰이게 되자 형성자로서의 '花(꽃 화)' 자를 또 만든 것이다.

✻ 單語活用例

• 繁華(번화) : 화려하고 번성함.
• 華僑(화교) : 외국에 가서 사는 중국 사람.
• 拈華微笑(염화미소) : 마음에서 마음으로 전하는 일을 뜻하는 말.

宮 집 궁

✻ 字源풀이

지붕(宀) 아래에 방(口)이 여러 개 이어져 있는 큰 집으로, 혹은 창문(口)이 여러 개 있는 집으로 나중에는 '宮闕(궁궐)' 의 뜻이 되었다.

✻ 單語活用例

• 宮闕(궁궐) : 임금이 거처하는 집.
• 龍宮(용궁) : 전설에서 바다 속에 있다는 용왕의 궁전.
• 月宮姮娥(월궁항아) : 월궁 속의 선녀 항아라는 뜻으로, 미인을 비유하는 말.

병사들을 慰問(위문)
하기 위하여
冊(책)을 보내는 것은

되풀이 해야 할
美德(미덕)이다.

飮酒運轉(음주운전)은

危險(위험)을
自己(자기) 스스로
불러온다.

宮城(궁성)의 아름다운 龍彫刻(용조각)
연못에

향기로운 蓮(연)꽃이
바야흐로 피어 있다.

붉은 大門(대문)
높은 樓閣(누각)이

羅列(나열)되어 있는
화려한 宮殿(궁전).

넓을 **호** 그럴 **연** 조사 **지** 기운 **기**

맹자(孟子)의 가르침인 인격(人格)의 이상적 기상(氣像).

戰國 시대의 哲人 孟子에게 어느 날, 齊나라 출신의 公孫丑란 제자가 물었다.

"선생님이 제나라의 재상이 되시어 도를 행하신다면 제나라를 틀림없이 천하의 覇者로 만드실 것입니다. 그런 경우를 생각하면 선생님도 역시 마음이 움직이시겠지요?"

"나는 40 이후에는 마음이 움직이는 일이 없다."

"마음을 움직이지 않게 하는 방법은 무엇입니까?"

"그것은 한 마디로 '勇' 이다. 자기 마음속에 부끄러움이 없으면 아무것도 두려울 게 없고, 이것이야말로 '大勇' 으로서 마음을 움직이지 않게 하는 최상의 수단이니라."

"그럼, 선생님의 不動心과 告子의 不動心은 어떻게 다릅니까?"

告子는 孟子의 性善說에 대하여 '사람의 본성은 善하지도 惡하지도 않다.' 고 논박한 맹자의 論敵이다.

"告子는 '이해가 되지 않는 말을 애써 이해하려 해서는 안 된다' 고 하지만 이는 소극적이다. 나는 말을 알고 있다[知言]는 점에서 고자 보다 낫다. 게다가 '浩然之氣' 도 기르고 있다."

'知言' 이란 詖辭(피사, 편벽된 말), 淫辭(음사, 음탕한 말), 邪辭(사사, 간사한 말), 遁辭(둔사, 회피하는 말)를 간파하는 식견을 갖는 것이다. 또 '浩然之氣' 란 요컨대 평온하고 너그러운 和氣를 말하는 것으로서 천지간에 넘치는 至大, 至剛하고 곧으며 이것을 기르면 廣大無邊한 천지까지 충만 한다는 元氣를 말한다. 그리고 이 氣는 道와 義에 합치하는 것으로서 道義가 없으면 시들고 만다. 이 '氣' 가 인간에게 깃들여 그 사람의 행위가 道義에 부합하여 부끄러울 바 없으면 그 누구에게도 굴하지 않는 도덕적 용기가 생기는 것이다.

어려운 **部首字** 익히기

무늬 삼
(터럭, 삐친 삼)

● 수염이나 머리카락의 모양을 나타낸 글자이다.

彰(밝힐 창) : 글(章)을 붓으로 빛나게(彡) 새겨 그어 뜻을 분명히 '밝히다' 의 뜻이다. 章은 音符字이다.

形(형상 형) : 우물(幵 → 井) 속에 비친 여인의 긴 머리털(彡)의 '형상' 을 뜻한다. 즉 사물의 모양을 본뜬 것을 나타낸 글자이다.

기타) 彬(빛날 빈), 彤(붉을 동), 彦(선비 언), 彧(문체 욱), 彫(새길 조), 彩(채색 채), 彪(범 표), 彭(성팽), 影(그림자 영)

29 習文(2)

225	菜豆果魚 채 두 과 어	채소, 콩, 과일, 물고기는	
226	淡脂堅骨 담 지 견 골	지방질을 맑게 하고 뼈를 튼튼히 한다.	
227	敵機低飛 적 기 저 비	적군의 비행기가 낮게 날아와	
228	避小宅庫 피 소 택 고	급히 작은 집 창고로 도피했다.	
229	黑豚見蛇 흑 돈 견 사	검은 돼지가 뱀을 보고	
230	生捕就殺 생 포 취 살	산 채로 잡아 곧 죽였다.	
231	看打示威 간 타 시 위	시위대를 타격하는 광경을 보고	
232	刊血恨錄 간 혈 한 록	혈한의 기록을 간행했다.	

習文

菜	豆	果	魚	淡	脂	堅	骨
나물 채	콩 두	실과 과	고기 어	맑을 담	기름 지	굳을 견	뼈 골

채소, 콩, 과일, 물고기는 지방질을 맑게 하고 뼈를 튼튼히 한다.

菜 나물 채

✸ 字源풀이
'풀 초(艹)'와 '캘 채(采)'의 形聲字로, 손(爪)으로 뜯은 '나물'의 뜻이다.

✸ 單語活用例
- 白菜(백채) : 배추. 배추를 잘게 썰어 갖은 양념과 고기를 넣고 주물러 볶은 나물.
- 菜食(채식) : 푸성귀로 만든 반찬만 먹음.
- 薄酒山菜(박주산채) : 맛이 변변하지 못한 술과 산나물. 자기가 내는 술과 안주를 겸손하게 이르는 말.

豆 콩 두

✸ 字源풀이
본래 그릇 가운데 굽이 높은 그릇의 모양을 상형하여 '됴, 효, 효'와 같이 그린 것인데, 楷書體의 '豆(두)'로 되고, 그 뜻도 변하여 '豆(콩 두)'자가 되었다.

✸ 單語活用例
- 豆腐(두부) : 물에 불린 콩을 맷돌에 갈아 베자루에 넣고 짜낸 콩물을 익힌 다음 간수를 쳐서 엉기게 한 식품.
- 種豆得豆(종두득두) : 콩을 심으면 반드시 콩이 나온다는 뜻으로, 원인에 따라 결과가 생김을 이르는 말.

果 실과 과

✸ 字源풀이
'木(나무 목)'에 열매를 표시한 '⊕'의 부호를 더하여 '県, 県'와 같이 나타낸 것인데, 해서체의 '果'자로 '실과'의 뜻이다.

✸ 單語活用例
- 堅果(견과) : 단단한 껍질과 깍정이에 싸여 있는 나무 열매. 도토리·밤·은행·호두 등.
- 因果應報(인과응보) : 사람이 과거에 지은 업(業)의 선악에 따라서 과보가 있음.

魚 고기 어

✸ 字源풀이
물고기의 옆모양을 상형하여 '㒰, 㒰, 㒰, 㒰'와 같이 그린 것인데, 해서체의 '魚'자가 된 것이다.

✸ 單語活用例
- 文魚(문어) : 낙지과의 연체(軟體)동물. 발 끝까지의 길이 3m쯤으로, 낙지류 중 가장 크다.
- 水魚之交(수어지교) : 물과 물고기의 사귐이라는 뜻으로, 아주 친밀하여 떨어질 수 없는 사이를 비유적으로 이르는 말.

淡 맑을 담

✸ 字源풀이
'물 수(水)'와 '불꽃 염(炎)'의 형성자로, 五味의 어떠한 맛도 없는 엷은 맛의 뜻에서 '맑다'의 뜻이 되었다.

✸ 單語活用例
- 濃淡(농담) : 짙음과 엷음. 또는 그 정도. 진함과 묽음. 또는 그 정도.
- 淡彩(담채) : 엷은 채색. 담채화.
- 淡粧濃抹(담장농말) : 여자의 엷은 화장과 짙은 화장. 날씨가 개거나 비가 옴에 따라 변하는 풍경의 농담(濃淡).

脂 기름 지

✸ 字源풀이
고기(肉)에서 맛있는(旨) 부분은 脂肪(지방)이기 때문에, '맛있을 지(旨)'와 '고기 육(肉)'의 형성자로, '기름'의 뜻이다.

✸ 單語活用例
- 脂肪(지방) : 동물, 식물 등에 포함되어 있는 불휘발성(不揮發性)의 탄수화물로서 글리세린과 지방산(脂肪酸)이 결합한 것.
- 民膏民脂(민고민지) : 백성의 피와 땀이란 말로, 백성에게 조세(租稅)로 거둔 돈이나 곡식을 일컫는 말.

堅 굳을 견

✸ 字源풀이
'흙 토(土)'와 '굳을 간(臤)'의 형성자로, 땅(土)의 굳음을 뜻한다.

✸ 單語活用例
- 堅固(견고) : 굳고 튼튼함. 의지 등이 동요됨이 없이 확고함.
- 中堅(중견) : 주장의 통솔에 직속된, 정예(精銳)가 모인 중군(中軍). 어떤 단체나 사회의 중심이 되는 유력한 사람.
- 堅忍不拔(견인불발) : 굳게 참고 견뎌 마음이 흔들리지 않음.

骨 뼈 골

✸ 字源풀이
금문에 '⺼'의 자형으로, 본래 뼈의 관절 모양을 본뜬 것인데, 뒤에 '고기 육(月→肉)'자를 더하여 '뼈 골(骨)'이 되었다.

✸ 單語活用例
- 骨材(골재) : 콘크리트나 모르타르에 쓰이는 모래·자갈 따위의 재료.
- 鷄卵有骨(계란유골) : 달걀에 뼈가 있다는 뜻으로서, 운수(運數)가 나쁜사람은 공교롭게 일이 방해됨.

敵	機	低	飛	避	小	宅	庫
대적할 적	틀 기	낮을 저	날 비	피할 피	작을 소	집 택	곳집 고

적군의 비행기가 낮게 날아와 급히 작은 집 창고로 도피했다.

敵
대적할 적

✻ 字源풀이
'칠 복(攵)'과 '밑둥 적(商)'의 형성자로, 끝까지(商) 쳐서(攵) 이겨야 하는 것이 '적'이라는 뜻이다.

✻ 單語活用例
• 公敵(공적) : 국가나 사회, 공중(公衆)의 적.
• 敵彈(적탄) : 적군이 쏜 탄알.
• 衆寡不敵(중과부적) : 적은 수효가 많은 수효(數爻)를 대적하지 못함.

機
틀 기

✻ 字源풀이
'나무 목(木)'과 '몇 기(幾)'의 형성자로, 원래는 베를 짤 때에 쓰는 나무(木)로 만든 베틀(幾)을 뜻했으나, 나아가 생산에 관계되는 모든 '기계' 및 '어떤 사건의 기틀' 등의 뜻이다.

✻ 單語活用例
• 心機一轉(심기일전) : 어떤 동기가 있어 그 전까지의 생각을 버리고 완전히 달라짐.

低
낮을 저

✻ 字源풀이
'사람 인(人)'과 '밑 저(氐)'의 형성자로, 사람이 땅을 향하여 굽혔을 때 키가 크지 않다는 데서 '낮다'의 뜻이다.

✻ 單語活用例
• 低俗(저속) : 품위가 낮고 속됨.
• 心低(심저) : 마음의 깊은 속.
• 高低長短(고저장단) : 소리의 높낮이와 길이.

飛
날 비

✻ 字源풀이
새가 날개를 치며 나는 모습을 본떠 '飛, 飛'의 형태로 그렸던 것인데, 해서체의 '飛'자로서 '날다'의 뜻이다.

✻ 單語活用例
• 飛散(비산) : 날아서 흩어짐.
• 雄飛(웅비) : 기운차고 용기 있게 활동함.
• 烏飛梨落(오비이락) : 까마귀 날자 배 떨어진다.

避
피할 피

✻ 字源풀이
'쉬엄쉬엄 갈 착(辶)'과 '법 벽(辟)'의 合體字로, 법을 어기어 죄를 지으면 피해 가려는 데서 '피하다'의 뜻이다.

✻ 單語活用例
• 避妊(피임) : 인위적으로 임신(妊娠)을 피하는 조치를 하는 일.
• 避暑(피서) : 더위를 피함.
• 現實逃避(현실도피) : 소극적이며 퇴폐적인 처세(處世) 태도. 현실과 맞서기를 피함.

小
작을 소

✻ 字源풀이
본래 빗방울이 떨어지는 것을 상형하여 '小, 小, 小'와 같이 나타낸 것인데, 해서체의 '小'자로서 '작다'의 뜻이다.

✻ 單語活用例
• 過小(과소) : 너무 작음.
• 小康(소강) : 혼란이나 분란이 조금 잠잠해짐.
• 針小棒大(침소봉대) : 바늘을 몽둥이라고 말하듯 작은 일을 크게 불려서 말함.

宅
집 택

✻ 字源풀이
'집 면(宀)'과 '맡길 탁(乇)'의 형성자로, 집(宀)에 의지(乇)한다는 데서, 의지하고 사는 '집'을 뜻한다. '댁'으로도 읽는다.

✻ 單語活用例
• 舍宅(사택) : 기업체나 기관에서 근무하는 직원을 위하여 그 기업체나 기관에서 지어 놓은 살림집.
• 萬年之宅(만년지택) : 오래 견딜 수 있도록 아주 튼튼하게 기초를 하여 잘 지은 집.

庫
곳집 고

✻ 字源풀이
'바윗집 엄(广)'과 '수레 거(車)'의 會意字로, 수레를 넣어 두는 '창고'의 뜻이다.

✻ 單語活用例
• 庫房(고방) : '광'의 원말.
• 倉庫(창고) : 물건을 저장하거나 보관하는 건물, 곳집.
• 封庫罷職(봉고파직) : 어사나 혹은 감사가 못된 짓을 많이 한 원을 떼고 그 관고(官庫)를 잠그는 일.

習文

黑	豚	見	蛇	生	捕	就	殺
검을 흑	돼지 돈	볼 견	뱀 사	날 생	잡을 포	나아갈 취	죽일 살

검은 돼지가 뱀을 보고 산 채로 잡아 곧 죽였다.

黑
검을 흑
❋ 字源풀이
아궁이에 불을 땔 때 굴뚝에 그을음이 생겨 '검정색'이 되는 것을 나타낸 글자이다.

❋ 單語活用例
• 漆黑(칠흑) : 옻칠처럼 검고 광택이 있음. 또는 그 빛깔.
• 近墨者黑(근묵자흑) : 먹을 가까이 하면 검어진다라는 뜻으로, 나쁜 사람과 가까이 하면 나쁜 데 물들기 쉽다는 말.

豚
돼지 돈
❋ 字源풀이
'고기 육(月→肉)'과 '돼지 시(豕)'의 회의자로, 本義는 제물로 바치던 작은 돼지의 뜻이었는데, '돼지(豕)'의 뜻으로 쓰인다.

❋ 單語活用例
• 豚舍(돈사) : 돼지우리.
• 種豚(종돈) : 씨돼지.
• 鷄豚同社(계돈동사) : 같은 고향 사람끼리 모여 친목을 꾀함.

見
볼 견
❋ 字源풀이
'눈 목(目)'과 '儿(밑사람 인)'의 회의자로, 바라보는 사람의 눈을 강조하여 '보다'의 뜻이다. '뵙다'는 뜻일 때는 '현'으로 발음한다.

❋ 單語活用例
• 見本(견본) : 본보기가 되는 물건, 샘플.
• 謁見(알현) : 높고 귀한 사람을 찾아가 뵘.
• 見蚊拔劍(견문발검) : 모기를 보고 칼을 뺀다는 뜻으로, 사소한 일에도 크게 성내어 덤빔.

蛇
뱀 사
❋ 字源풀이
'它' 자는 갑골문에 '𧈙, 𧈢, 𧈤', 金文에 '𧌏, 𧌰' 등의 자형으로서 뱀의 모양을 그린 象形字이다. 뒤에 삼인칭으로 쓰이게 되자, '人(사람 인)'자를 가하여 '佗→他(다를 타)'자를 또 만들었다. '它' 자가 '다를 타' 곧 사물을 가리키는 대명사 '他'와 같은 뜻으로 전의되자, '它'에 '虫'를 더하여 '蛇' 자를 다시 만들었다.

❋ 單語活用例
• 毒蛇(독사) : 이빨을 통해 독을 분비하는 뱀을 통틀어 일컫는 말.

生
날 생
❋ 字源풀이
풀(屮)이 땅(土)에서 돋아나는 모양을 그리어 '𤯍, 𤯉, 𤯈'의 형태로 나타낸 것인데, 해서체의 '生'자로서 '나다'의 뜻이다.

❋ 單語活用例
• 更生(갱생) : 거의 죽을 지경에서 다시 살아남. 마음을 잡아 다시 옳은 생활에 들어섬.
• 醉生夢死(취생몽사) : 아무 뜻과 이룬 일도 없이 한평생을 흐리멍텅하게 살아감.

捕
잡을 포
❋ 字源풀이
'손 수(扌)'와 '클 보(甫)'의 형성자로, 甫는 '逋(달아날 포)'의 省體인 데서 도망하는 자를 쫓아가 손(手)으로 '잡다'의 뜻이다.

❋ 單語活用例
• 捕虜(포로) : 사로잡은 적의 군사나 인원.
• 拿捕(나포) : 죄인을 붙잡는 일.
• 捕風捉影(포풍착영) : 바람을 잡고 그림자를 붙든다는, 뜻으로 허망한 언행을 이르는 말.

就
나아갈 취
❋ 字源풀이
'서울 경(京)'과 '더욱 우(尤)'의 회의자로, '京'은 높은 곳의 뜻이고, '尤'는 보통과 다르다는 뜻으로서 본의는 '높은 곳에 산다'는 뜻이었는데, 뒤에 '나아가다'의 뜻이 되었다.

❋ 單語活用例
• 成就(성취) : 목적한 대로 일을 이룸.
• 就職(취직) : 일정한 직업을 잡아 직장에 나아감.
• 日就月將(일취월장) : 날로 달로 진보함.

殺
죽일 살
❋ 字源풀이
'창 수(殳)'와 '𣏴(朮:삼주뿌리 출)'의 형성자로, 창(殳)으로 사람을 '죽이다'의 뜻이다. '감하다'의 뜻일 때는 '쇄'로 발음한다.

❋ 單語活用例
• 減殺(감쇄) : 줄어 없어짐. 또는 줄여 없앰.
• 矯角殺牛(교각살우) : 뿔을 바로잡으려다 소를 죽인다는 뜻으로 결점이나 흠을 고치려다가 그 정도가 지나쳐서 도리어 일을 그르친다는 말.

看	打	示	威	刊	血	恨	錄
볼 간	칠 타	보일 시	위엄 위	간행할 간	피 혈	한할 한	기록 록

시위대를 타격하는 광경을 보고 혈한의 기록을 간행했다.

看
볼 간

❋ 字源풀이
눈(目) 위에 손(手)을 얹어 햇빛을 가리고 멀리 '보다' 의 뜻이다.

❋ 單語活用例
- 看做(간주) : 그렇다고 봄. 또는 그렇게 여김.
- 看護(간호) : 환자를 보살펴 돌보는 일.
- 走馬看山(주마간산) : 말을 타고 달리면서 산천을 구경한다는 뜻으로, 천천히 살펴볼 여가가 없이 바쁘게 대강대강 보고 지남을 비유하는 말.

打
칠 타

❋ 字源풀이
'손 수(扌)' 와 '못 정(丁)' 의 형성자로, '때리다' 의 뜻이다. 손으로 사물을 치면 '덩덩' 소리가 나기 때문에 발음요소로 '丁' 을 취한 것이다. '打(뎡)' 의 音이 뒤에 '다→타' 로 변하였다.

❋ 單語活用例
- 打開(타개) : 헤쳐 나감.
- 一網打盡(일망타진) : 한 번 그물을 쳐서 물고기를 다 잡는다는 뜻에서, 한꺼번에 모조리 다 잡음이라는 말.

示
보일 시

❋ 字源풀이
본래 갑골문에서는 돌이나 나무를 세워 神主로 모셨던 형태를 그리어 '呂, 丅' 와 같이 나타낸 것인데, 뒤에 '禾' 의 형태로 바뀐 것은 하늘(二)에서 세 가지 빛 곧 햇빛, 달빛, 별빛(川)이 비칠 때 사람들은 사물을 볼 수 있음을 뜻하여 해서체의 '示(보일 시)' 자가 된 것이다.

❋ 單語活用例
- 示唆(시사) : 미리 어떠한 것을 넌지시 일러 줌.
- 微示其意(미시기의) : 말을 하지 않고 슬쩍 그 눈치만 보임.

威
위엄 위

❋ 字源풀이
'여자 녀(女)' 와 '무기 술(戌)' 의 회의자로, 창(戈)으로 사람을 죽이는 것을 여자에게 보이어 두려워(畏)함을 나타낸 글자인데, 뒤에 '위엄' 의 뜻이 되었다.

❋ 單語活用例
- 權威(권위) : 권력과 위세. 일정한 분야에서 사회적으로 인정을 받고 영향을 끼칠 수 있는 위신(威信).
- 威力(위력) : 권위에 찬 힘. 큰 권세.
- 狐假虎威(호가호위) : 남의 권세를 빌려 위세를 부림을 비유한 말.

刊
간행할 간

❋ 字源풀이
'칼 도(刂)' 와 '방패 간(干)' 의 형성자로, 옛날에는 칼로 나무에 글자를 새기어 책을 만들었으므로 '새기다' 에서 '간행하다' 의 뜻이 되었다.

❋ 單語活用例
- 刊行(간행) : 인쇄(印刷)하여 펴냄.
- 旬刊(순간) : 신문·잡지 따위를 열흘에 한 번씩 발행함.
- 不刊之書(불간지서) : 오랫동안 전할 불후(不朽)의 양서(良書).

血
피 혈

❋ 字源풀이
피는 구체적인 형태를 그릴 수 없기 때문에 그릇 '뵤→皿(그릇 명)' 에 제사에 쓸 동물의 피를 받을 때의 핏방울이 떨어지는 모양을 더하여 '뵹, 뵤' 과 같이 나타낸 것인데, 해서체의 '血(피 혈)' 자가 된 것이다.

❋ 單語活用例
- 血書(혈서) : 제 몸의 피로 쓴 글발.
- 鳥足之血(조족지혈) : 새 발의 피라는 뜻으로, 물건의 적음을 나타내는 말.

恨
한할 한

❋ 字源풀이
'마음 심(心)' 과 '그칠 간(艮)' 의 형성자로, '원망하다' 의 뜻이다. '艮' 의 소전체는 '뵹' 의 자형으로 곧 '눈 목(目)' 과 '비수 비(匕)' 의 합체자로 '화난 눈' 의 뜻이다.

❋ 單語活用例
- 怨恨(원한) : 원통하고 한 되는 생각.
- 恨歎(한탄) : 원망하거나 또는 뉘우침이 있을 때 한숨짓는 탄식.
- 亡國之恨(망국지한) : 나라가 망함에 대한 한.

錄
기록 록

❋ 字源풀이
'쇠 금(金)' 과 '나무 깎을 록(彔)' 의 형성자로, 칼(金)로 나무를 깎아(彔) 글자를 새긴다는 데서 '기록하다' 의 뜻이다.

❋ 單語活用例
- 記錄(기록) : 무엇을 적음. 경기 따위에서, 성적의 가장 높은 수준.
- 謄錄(등록) : 앞서부터 있던 일을 적은 기록. 베껴 적는 일.
- 拔萃抄錄(발췌초록) : 여럿 속에서 뛰어난 것을 뽑아 간단히 적어둔 것.

菜·豆·果·魚
(채두과어)는

지방질을 맑게 하고
뼈를 튼튼히 한다.

敵軍(적군)의
飛行機(비행기)가
낮게 날아와

급히 작은 집 창고로 逃避(도피)했다.

238

검은 돼지가
뱀을 보고

산 채로 잡아 죽였다.

꾸웨엑

示威隊(시위대)를 打擊(타격)
하는 光景(광경)을 보고

血恨(혈한)의 記錄(기록)을
刊行(간행)했 다.

歷史...

銀行(은행)의
貸付(대부)는

대출계

賣買實績(매매실적)
에 따른다.

고맙
습니다.

있을 **유**　　갖출 **비**　　없을 **무**　　근심 **환**

평소에 준비가 철저하면 후에 근심이 없음을 뜻하는 말.

出典은 『書經』과 『左氏傳』이다. 春秋時代에 晉나라의 悼公(도공)에게는 司馬魏絳(사마 위강)이라는 유능한 신하가 있었는데 그는 법을 엄히 적용하는 것으로 이름이 났다. 그런 그가 도공의 동생인 楊干(양간)이 군법을 어기자 그의 마부를 대신 잡아다 목을 베어 죽인 적이 있었다. 양간이 형에게 호소하기를 "지금 사마위강에게는 눈에 뵈는 것이 없나 봅니 다. 감히 제 마부를 목을 베어 죽여 우리 왕실을 욕보였습니다." 도공은 自初至終을 듣지도 않고 사마위강을 잡아오라고 하였다. 이때 곁에 있던 羊舌(양설)이라는 신하가 위강을 변호 하였다. "위강은 충신으로 그가 그런 일을 했다면 반드시 연유가 있었을 것입니다." 이 말 을 듣고 도공이 내막을 알게 되어 위강은 더욱 신임을 받게 되었다.

어느 해 鄭나라가 출병하여 宋나라를 침략하자 宋은 晉나라에 구원을 요청하였다. 晉의 悼公은 즉시 魯와 齊, 曹나라 등 12개국에 사신을 보내 연합군을 편성하여 위강의 지휘로 도성을 에워싸고 항복을 요구하여 마침내 鄭나라는 연합국과 불가침조약을 맺게 되었다. 한편 楚나라는 鄭나라가 북방과 화친을 맺자 이에 불만을 품고 鄭나라를 침공하였다. 楚나 라의 군대가 강성함을 안 鄭나라는 楚나라와도 和議를 맺었다. 이러한 鄭의 태도에 화가 난 12개국이 鄭나라를 다시 쳤으나 이번에도 晉의 주선으로 화의를 맺자 鄭나라는 도공에게 감사의 뜻으로 값진 보물과 궁녀를 선물로 보내왔고 도공은 이것을 다시 위강에게 하사하 려고 했다. 사마위강은 이를 거절하면서 이렇게 말했다. "편안할 때에 위기를 생각하십시 오(居安思危). 그러면 대비를 하게 되며(思則有備), 대비태세가 되어 있으면 근심이 사라지 게 됩니다(有備則無患)." 도공은 이러한 사마위강의 도움을 얻어 마침내 천하통일의 覇業 을 이루게 되었다.

● 제자리걸음 하는 다리의 모양을 그린 글자이다. '작은 폭으로 걷다'의 뜻으로 쓰이며, '두인 변'으로도 읽히지만 俗稱이다.

　後(뒤 후) : 종종걸음을 치므로 남에게 앞서 가지 못함을 뜻한다.
　往(갈 왕) : 往의 `主`는 본래 `坒(초목무성할 황)`으로서 '앞으로 가다'의 뜻을 나타낸 글자이다.

　기타) 彷(헤맬 방), 役(부릴 역), 征(칠 정), 彼(저 피), 待(기다릴 대), 律(법칙 률), 徒(무리 도), 得(얻
　을 득), 徙(옮길 사), 從(좇을 종), 復(돌아올 복/다시 부), 德(큰 덕)

조금 걸을 척
(두인변)

故事成語

習文

240

30 習文(3)

233	銀行貸付 은 행 대 부	은행의 대부는
234	賣買實績 매 매 실 적	매매 실적에 따른다.
235	麻皮陰乾 마 피 음 건	삼껍질은 그늘에서 말려야
236	織布更軟 직 포 경 연	베를 짤 때 더욱 부드럽다.
237	露語會話 노 어 회 화	러시아어 회화를
238	終日用功 종 일 용 공	매일 열심히 공부한다.
239	週末宿題 주 말 숙 제	주말 숙제를 잘하여
240	優等受賞 우 등 수 상	우등으로 상을 받았다.

習文

銀	行	貸	付	賣	買	實	績
은 은	다닐 행	빌릴 대	부칠 부	팔 매	살 매	열매 실	길쌈 적

은행의 대부는 매매 실적에 따른다.

銀 은 은
❋ 字源풀이
'쇠 금(金)'과 '그칠 간(艮)'의 형성자로, '艮'에는 견주다의 뜻이 있으므로 黃金에 견줄 수 있는 것이 白金 곧 '은'이란 뜻이다.

❋ 單語活用例
• 洋銀(양은) : 구리·아연·니켈 따위의 합금. 은빛 광택이 나며, 녹이 슬지 않고 단단하여 은 대신으로 많이 쓴다.
• 銀鱗玉尺(은린옥척) : 비늘이 은빛처럼 번쩍번쩍하고 모양이 좋은 큰 물고기.

行 다닐 행
❋ 字源풀이
'行'자는 본래 네거리의 모양을 상형하여 '艹, 𣥂, 𢌿'의 형태로 그린 것인데, 거리는 곧 사람이 다니는 곳이기 때문에, '行(다닐 행)'의 뜻으로 쓰이게 된 것이다.

❋ 單語活用例
• 紀行(기행) : 여행하는 동안에 보고 듣고 느낀 것을 적는 것.
• 假裝行列(가장행렬) : 여러 사람이 갖가지 다른 모습으로 꾸미고 다니는 행렬.

貸 빌릴 대
❋ 字源풀이
'대신 대(代)'와 '조개 패(貝)'의 形聲字로, 돈(貝)을 꾸어 준다는 데서 '借(빌릴 차)'의 반대인 '빌려주다'의 뜻이다.

❋ 單語活用例
• 貸借(대차) : 꾸어 줌과 꾸어 옴. 부기(簿記)에서, 계정 계좌의 대변(貸邊)과 차변(借邊).
• 信用貸出(신용대출) : 채무자(債務者)를 믿고, 담보나 보증 없이 돈이나 물건을 빌려주는 것.

付 부칠 부
❋ 字源풀이
'사람 인(人)'과 '마디 촌(寸)'의 會意字로, 사람(人)에게 손(寸)으로 물건을 '건네주다'의 뜻이다.

❋ 單語活用例
• 交付(교부) : 내어 줌.
• 發付(발부) : 증서·영장 등을 발행함.
• 反對給付(반대급부) : 어떤 일에 대한 이익, 대가(代價).

賣 팔 매
❋ 字源풀이
본래는 '날 출(出)'과 '살 매(買)'의 형성자로, '사다'의 반대인 '팔다'의 뜻이다.

❋ 單語活用例
• 强賣(강매) : 강제로(억지로) 팖.
• 競賣(경매) : 사겠다는 사람이 많을 때에 값을 제일 많이 부르는 사람에게 파는 일.
• 賣官賣職(매관매직) : 돈이나 재물을 받고 벼슬을 시킴.

買 살 매
❋ 字源풀이
'그물 망(网→罒)'과 '조개 패(貝)'의 회의자로, 물건을 망라하여 바꾸다의 뜻을 나타낸 글자인데, '사다'의 뜻으로 쓰였다.

❋ 單語活用例
• 買收(매수) : 사들이기. 남을 꾀어 자기편으로 끌어들임.
• 買辦資本(매판자본) : 외국 자본에 지배되거나 결탁하여 제 나라의 이익은 돌보지 않고 외국 자본에 이롭도록 하는 후진국이나 식민지 국가의 토착 자본.

實 열매 실
❋ 字源풀이
'집 면(宀)'과 '꿸 관(貫)'의 合體字로, 집(宀)안에 꿴(貫) 재물, 즉 돈이 가득 찼다는 뜻과 나아가 씨가 가득하다는 데서 '열매'의 뜻이 되었다.

❋ 單語活用例
• 堅實(견실) : 하는 일이나 생각이 믿음직스럽게 튼튼하고 착실함.
• 實感(실감) : 실지로 체험하는 것 같은 느낌.
• 名實相符(명실상부) : 이름과 실상이 서로 들어맞음.

績 길쌈 적
❋ 字源풀이
'실 사(糸)'와 '꾸짖을 책(責)'의 형성자로, '責'에는 구하다의 뜻이 있어, 삼(麻)을 삼아 실(糸)을 계속 이어 실타래를 만들어 '길쌈하다'의 뜻이다.

❋ 單語活用例
• 功績(공적) : 공로의 실적.
• 成績(성적) : 해 온 일이나 사업 따위의 결과. 학습에 의해 활동한 지식·기능·태도 따위의 평가된 결과.
• 絹絲紡績(견사방적) : 누에고치에서 실을 뽑는 일.

麻	皮	陰	乾	織	布	更	軟
삼 마	가죽 피	그늘 음	하늘 건	짤 직	베 포	고칠 경	연할 연

삼껍질은 그늘에서 말려야 베를 짤 때 더욱 부드럽다.

麻 삼 마

✱ 字源풀이
지붕 밑(广:바윗집 엄) 그늘에서 삼 껍질을 걸어 놓고 말리는 모습을 본떠 '삼' 의 뜻을 나타내었다.

✱ 單語活用例
• 麻子油(마자유) : 삼씨 기름.
• 大麻草(대마초) : 환각제(幻覺劑)로 쓰이는 대마의 이삭이나 잎.
• 麻中之蓬(마중지봉) : 삼밭에 나는 쑥이라는 뜻으로, 선한 사람과 사귀면 그 감화(感化)를 받아 자연히 선해짐.

皮 가죽 피

✱ 字源풀이
갑골문에 ' 𤫩 ' 의 형태로, 손(又)으로 뱀의 가죽을 벗기는 모양을 나타낸 글자이다.

✱ 單語活用例
• 皮膚(피부) : 살가죽의 겉면.
• 鐵面皮(철면피) : 뻔뻔스럽고 염치(廉恥)를 모르는 사람을 조롱하여 이르는 말.
• 皮骨相接(피골상접) : 살가죽과 뼈가 맞붙을 정도로 몹시 마름.

陰 그늘 음

✱ 字源풀이
'언덕 부(阝:阜)' 에 '이를 운(云:雲의 本字)' 과 '이제 금(今)' 의 형성자로, 구름(云)이 해를 가려 그늘이 진다는 데서 '그늘' 의 뜻이다.

✱ 單語活用例
• 陰謀(음모) : 남몰래 못된 일을 꾸밈. 또는 그런 꾀.
• 寸陰(촌음) : 썩 짧은 시간.
• 綠陰芳草(녹음방초) : 우거진 나무 그늘과 꽃다운 풀.

乾 하늘 건

✱ 字源풀이
'해돋을 간(倝)' 과 '새 을(乙)' 의 형성자로, 본래 초목이 위로 돋아나는 것을 나타낸 글자인데, 뒤에 '마르다' , '하늘' 의 뜻으로 쓰이게 되었다.

✱ 單語活用例
• 乾燥(건조) : 말라서 물기가 없거나 없어짐.
• 風乾(풍건) : 바람에 쐬어 말림.
• 乾坤一擲(건곤일척) : 하늘과 땅을 걸고 주사위를 던진다는 뜻으로, 승패에 결정적인 것이 되는 단판걸이의 행동.

織 짤 직

✱ 字源풀이
'실 사(糸)' 와 '찰진 흙 시(戠)' 의 형성자로, 실을 날실과 씨실로 하여 옷감을 '짜다' 의 뜻이다.

✱ 單語活用例
• 織女星(직녀성) : 거문고자리 별들 가운데 가장 밝은 별.
• 綿織物(면직물) : 목화 솜을 주원료로 하여 짠 직물.
• 社會組織(사회조직) : 사회의 구성원이 질서를 유지하며 협력하는 관계로 이루어진 조직.

布 베 포

✱ 字源풀이
본래 '아비 부(父)' 와 '수건 건(巾)' 의 형성자로, '삼베' 의 뜻이었으나, '펴다' 의 뜻으로도 쓰인다.

✱ 單語活用例
• 布木店(포목점) : 베와 무명 따위의 옷감을 파는 가게.
• 頒布(반포) : 널리 펴서 알게 함.
• 布衣寒士(포의한사) : 벼슬이 없는 가난한 선비.

更 고칠 경

✱ 字源풀이
小篆體에 '𣂰' 의 자형으로 보면, '丙(炳과 同字)' 과 '攵(칠 복)' 의 형성자로, 불꽃처럼 밝은 방향으로 '변혁시키다' , '고치다' 의 뜻이다. '다시' 의 뜻일 때는 '갱' 으로 발음한다.

✱ 單語活用例
• 更紙(갱지) : 신문지 따위로 쓰는 품질이 낮은 종이의 한 가지.
• 變更(변경) : 바꾸어 고침.
• 更無道理(갱무도리) : 다시는 어찌해 볼 도리가 없음.

軟 연할 연

✱ 字源풀이
'수레 거(車)' 와 '하품 흠(欠)' 의 합체자로, 수레의 부드럽고 약함의 뜻이었는데, '연하다' 의 뜻으로 쓰인다.

✱ 單語活用例
• 軟弱(연약) : 연하고 약함.
• 柔軟(유연) : 부드럽고 연함.
• 軟體動物(연체동물) : 몸에 뼈가 없고, 체질(體質)이 부드러운 동물로 대부분이 물살이함.

習文

露	語	會	話	終	日	用	功
이슬 로	말씀 어	모일 회	말씀 화	마침 종	날 일	쓸 용	공 공

러시아어 회화를 매일 열심히 공부한다.

露 이슬 로
✽ 字源풀이
'비 우(雨)'와 '길 로(路)'의 형성자로, 땅의 수증기가 밤이 되어 빗방울처럼 엉켜 길옆의 풀잎에 맺혀 있는 것이 '이슬', '드러나다'의 뜻이다.

✽ 單語活用例
• 露骨的(노골적) : 있는 그대로를 숨김없이 드러내는, 또는 그런 것.
• 吐露(토로) : 마음에 있는 것을 모두 드러내어 말함.
• 露天劇場(노천극장) : 한데에다 아무것도 가리지 아니하고 무대만 가설한 극장.

語 말씀 어
✽ 字源풀이
'말씀 언(言)'과 '나 오(吾)'의 形聲字로, 나(吾)의 의견을 '말(言)하다'의 뜻이다.

✽ 單語活用例
• 語弊(어폐) : 말의 폐단(弊端). 남의 오해를 받기 쉬운 말.
• 擬態語(의태어) : 사람이나 사물의 모양이나 움직임을 흉내 낸 말.
• 語不成說(어불성설) : 말이 조금도 사리(事理)에 맞지 않음.

會 모일 회
✽ 字源풀이
갑골문에 '會'의 자형으로, 본래는 그릇의 뚜껑을 덮어 합친다는 데서 '모으다'의 의미로 쓰였다.

✽ 單語活用例
• 會議錄(회의록) : 회의의 전말(顚末)을 적은 기록.
• 懇談會(간담회) : 서로 정답게 의견을 나누면서 이야기하는 모임.
• 頂上會談(정상회담) : 두 나라 이상의 원수(元首)가 모여 하는 회담.

話 말씀 화
✽ 字源풀이
'말씀 언(言)'과 '입 막을 괄(昏)'의 형성자로, 本義는 '善言' 곧 착한 말이란 뜻이었는데, 뒤에 '말씀'의 뜻으로 쓰였다. 隷書體에서 '話'의 자형이 되었다.

✽ 單語活用例
• 話術(화술) : 말재주. 말하는 기교(技巧).
• 逸話(일화) : 세상에 널리 알려지지 않은 흥미 있는 이야기.
• 爐邊談話(노변담화) : 화롯가에 둘러앉아서 서로 한가롭게 주고 받는 이야기.

終 마침 종
✽ 字源풀이
'冬'자는 金文시대까지는 끈의 끝을 맺은 것으로 어떤 일의 끝남을 나타냈던 象形字인데, 이로써 四季節의 끝인 겨울을 뜻했던 것이다. 소전체에서부터는 얼음을 상형한 '仌(冫:얼음 빙)'자를 더하여 '冬(겨울 동)'자를 만들었다. 따라서 실끈의 뜻을 가진 '糸(실 사)'를 더하여 '終(마칠 종)'자를 다시 만들었다.

✽ 單語活用例
• 始終一貫(시종일관) : 처음에서 끝까지 한결같이 함.

日 날 일
✽ 字源풀이
甲骨文에서부터 '⊟→⊙→日'의 형태로 해의 내부에 '·, 乙' 또는 '一'의 표시를 한 것은 東夷族의 전설에 해에는 '日中有金烏' 곧 다리가 셋 달린 금까마귀(三足烏)가 있어서 태양의 외곽을 '○'와 같이 표시하고, 그 안에 금까마귀를 '·, 乁'의 형태로 곧 새 을(乙)자를 표시했던 것인데 楷書體의 '日'자가 된 것이다.

✽ 單語活用例
• 日就月將(일취월장) : 날마다 달마다 성장하고 발전함.

用 쓸 용
✽ 字源풀이
갑골문에 '甪'의 자형으로, 본래 종의 모양을 본뜬 것인데, 뒤에 '쓰다'의 뜻으로 변하였다.

✽ 單語活用例
• 用意(용의) : 어떤 일을 하려고 마음을 먹거나 씀. 또는 그 생각.
• 雇用(고용) : 품삯을 주고 사람을 부림.
• 無用之物(무용지물) : 아무 데도 쓸모가 없는 물건이나 사람.

功 공 공
✽ 字源풀이
'장인 공(工)'과 '힘 력(力)'의 형성자이다. '工'은 법규의 뜻으로, 곧 나라를 위하여 법도에 맞게 힘써 '공'을 세우다의 뜻이다.

✽ 單語活用例
• 功勞(공로) : 일을 이루는 데 들인 노력이나 수고. 또는 그 공.
• 武功(무공) : 군사에 관한 공적(功績). 전쟁에서 세운 공.
• 螢雪之功(형설지공) : 고생을 하면서 부지런하고 꾸준하게 공부하는 자세를 이르는 말.

週	末	宿	題	優	等	受	賞
돌 주	끝 말	잘 숙	제목 제	뛰어날 우	무리 등	받을 수	상줄 상

주말 숙제를 잘하여 우등으로 상을 받았다.

週 돌 주

❋ 字源풀이

'쉬엄쉬엄 갈 착(辶)'과 '두루 주(周)'의 형성자로, '돌아가다'의 뜻이다.

❋ 單語活用例

• 週刊誌(주간지) : 한 주일에 한 번씩 발행하는 잡지.
• 每週(매주) : 각 주. 또는 주마다.
• 週期曲線(주기곡선) : 일정한 주기마다 같은 모양을 반복하는 곡선.

末 끝 말

❋ 字源풀이

'末'자는 본래 나무를 상형한 '木(목)'자에 '本(본)'자와 마찬가지로 부호로써 나무의 끝부분을 가리키어 '木 → 末'과 같이 쓴 것인데, 해서체의 '末'자가 된 것이다.

❋ 單語活用例

• 末端(말단) : 맨 끄트머리. 조직에서 제일 아랫자리에 해당하는 부분.
• 本末顚倒(본말전도) : 일의 원래의 줄기를 잊어버리고 사소한 부분에만 사로잡히는 것.

宿 잘 숙

❋ 字源풀이

'宿'자의 갑골문은 '⿸' 의 형태로, 집(宀) 안에 자리(⿰) 위에서 자는 사람(亻)을 그리어 '자다'의 뜻을 나타내었다. '집 면(宀)'과 '이를 숙(夙의 古字 -⿸)'의 형성자로, 저녁에서 아침까지 집에서 일을 멈추고 잠을 잔다는 데서 '자다'의 뜻으로 되었다. '宿'자가 '宿'자의 本字이다. '별자리'의 뜻일 때는 '수'로 발음한다.

❋ 單語活用例

• 宿所(숙소) : 묵고 있는 곳.

題 제목 제

❋ 字源풀이

'머리 혈(頁)'과 '바를 시(是)'의 형성자로, 본의는 얼굴(頁)의 '이마'의 뜻이었는데, 뒤에 '제목'의 뜻이 되었다.

❋ 單語活用例

• 題號(제호) : 책 따위의 제목.
• 詩題(시제) : 시의 제목. 시의 제재(題材).
• 先決問題(선결문제) : 어떤 것보다도 앞서 해결하여야 할 문제.

優 뛰어날 우

❋ 字源풀이

'사람 인(亻)'과 '근심 우(憂)'의 형성자이다. '憂(근심 우)'자는 百(面:얼굴 면), 心(마음 심), 夂(천천히 걸을 쇠)의 合體字로, 마음에 근심을 품고 '서서히 걷다'의 뜻에서, 기뻐도 서서히 걸으므로 '憂'자를 취하여 '넉넉하다'의 뜻을 나타낸 것인데, 뒤에 '뛰어나다'의 뜻이 되었다.

❋ 單語活用例

• 女優(여우) : 여배우(女俳優)의 줄임말.
• 優柔不斷(우유부단) : 어물어물하며 딱 잘라 결단을 못함.

等 무리 등

❋ 字源풀이

'대 죽(竹)'과 '관청 시(寺)'의 회의자로, 옛날 관청(寺)에서 대나무(竹) 쪽에 쓴 竹簡을 같은 것끼리 정리한다는 데서 '같은 것', '무리' 등의 뜻이다.

❋ 單語活用例

• 等分(등분) : 등급의 구분. 똑같이 나눔. 또는 그 분량.
• 對等(대등) : 서로 맞먹거나 같음.
• 平等主義(평등주의) : 모든 것을 차별을 두지 않고 대하는 주의.

受 받을 수

❋ 字源풀이

본래 제사를 지낼 때 제물을 담은 그릇을 서로 받들어 주고받는 모습을 그리어 '⿰, ⿰, ⿰'의 형태로 그린 것인데, 해서체의 '受'자가 된 것이다. 뒤에 '받다'의 뜻으로만 쓰였다.

❋ 單語活用例

• 受侮(수모) : 남에게 모욕(侮辱)을 받음.
• 感受性(감수성) : 자극을 느끼고 받아들이는 성질이나 능력.
• 四面受敵(사면수적) : 사방에서 적의 공격을 받음.

賞 상줄 상

❋ 字源풀이

'조개 패(貝)'와 '오히려 상(尙)'의 형성자로, 상을 줄 때 돈(조개)을 주니까 조개 패(貝)자를 취하여, '상주다'의 뜻이 되었다.

❋ 單語活用例

• 褒賞(포상) : 칭찬하고 장려하여 상을 줌.
• 信賞必罰(신상필벌) : 공이 있는 자에게는 반드시 상을 주고 죄가 있는 사람에게는 반드시 벌을 준다는 뜻으로, 상벌을 공정·엄중히 하는 일.

버마재비 **당**　　버마재비 **랑**　　막을 **거**　　바퀴자국 **철**

사마귀[螳螂]가 앞발을 들고 수레바퀴를 가로막는다는 뜻.
곧 허세. 미약한 제 분수도 모르고
강적에게 항거하거나 덤벼드는 무모한 행동의 비유.

『韓時外傳』卷八에는 다음과 같은 이야기가 실려 있다.

春秋時代, 齊나라 莊公 때의 일이다. 어느 날, 장공이 수레를 타고 사냥터로 가던 도중 웬 벌레 한 마리가 앞발을 '도끼처럼 휘두르며[螳螂之斧]' 수레바퀴를 칠 듯이 덤벼드는 것을 보았다.

"허, 맹랑한 놈이군. 저건 무슨 벌레인고?"

장공이 묻자 수레를 호종하던 신하가 대답했다.

"사마귀라는 벌레이옵니다. 앞으로 나아갈 줄만 알지 물러설 줄은 모르는 놈이온데, 제 힘도 생각지 않고 강적에게 마구 덤벼드는 버릇이 있사옵니다."

장공은 고개를 끄덕이고 이렇게 말했다.

"저 벌레가 인간이라면 틀림없이 천하 무적의 용사가 되었을 것이다. 비록 미물이지만 그 용기가 가상하니, 수레를 돌려 피해가도록 하라."

故事成語

習文

어려운 部首字 익히기

支(攵)

칠 복
(등글월 문)

◉ 오른손(又)에 막대기(卜)를 든 모양을 그려서 '치다', '건드리다'의 뜻이 있다. 부수로는 모양이 다른 '攵'(칠 복)자로 쓰인다.

攻(칠 공) : 무기를 만들어(工) 적군을 친다(攵)하여 '공격하다'의 뜻이다.(工은 발음요소이다.)

改(고칠 개) : 자기(己)의 잘못에 채찍질(攵)을 하여 '고친다'는 뜻이다.(己는 발음요소도 된다.)

기타) 放(놓을 방), 救(구원할 구), 敏(재빠를 민), 敍(베풀 서), 敗(패할 패), 敢(구태여 감), 散(흩을 산),
敵(대적할 적)

246

31 習文(4)

241	雙胎姉妹 쌍 태 자 매	쌍둥이 자매라
242	故難辨姿 고 난 변 자	모습으로는 분변하기 어렵다.
243	祝賀壯途 축 하 장 도	장한 뜻을 품고 멀리 떠나는 제자를 축하하니
244	感謝師恩 감 사 사 은	제자는 스승의 은혜에 깊이 감사한다.
245	醫診眼疾 의 진 안 질	의사가 눈병을 진단하고 나서
246	云好藥休 운 호 약 휴	좋은 약은 쉬는 것이라고 말했다.
247	游泳律動 유 영 율 동	헤엄치는 율동이
248	虎雄燕柔 호 웅 연 유	호랑이처럼 씩씩하고 제비같이 유연하다.
249	燈臺泰巖 등 대 태 암	동해를 지키는 등대 큰 바위섬(獨島)
250	植松綠化 식 송 녹 화	소나무를 심어 푸르게 하자.

習文

雙	胎	姉	妹	故	難	辨	姿
쌍 쌍	아이밸 태	손윗누이 자	손아랫누이 매	연고 고	어려울 난	분별할 변	모양 자

쌍둥이 자매라 모습으로는 분변하기 어렵다.

雙
쌍 쌍

✽ 字源풀이
손(又)에 새(隹:새 추) 두 마리를 잡고 있는 모습으로, 한 쌍(雙), 두 쌍(雙)과 같이 헤아리는 단위로 쓰인다.

✽ 單語活用例
• 雙方(쌍방) : 양방(兩方).
• 雙雙(쌍쌍) : 둘 이상(以上)의 쌍.
• 變化無雙(변화무쌍) : 비교할 데 없이 변화가 많거나 심함.

胎
아이밸 태

✽ 字源풀이
'고기 육(肉→月)'과 '별 태(台)'의 形聲字이다. '台'는 본래 '기쁘다(怡:기쁠 이)'의 뜻으로, 남녀가 서로 기꺼이 성교하여 아이를 '배다'의 뜻이다.

✽ 單語活用例
• 胎夢(태몽) : 임신할 징조(徵兆)로 꾸는 꿈.
• 換骨奪胎(환골탈태) : 뼈대를 바꾸어 끼고 태를 바꾸어 쓴다는 뜻으로, 남이 지은 글의 뜻을 본떠서 지었으나 더욱 아름답고 새로운 글이 됨. 또는 용모가 환하고 아름다워 딴 사람처럼 됨.

姉
손윗누이 자

✽ 字源풀이
'女'와 '帀'의 형성자로, '帀'자는 발음을 나타내어 '누이'의 뜻으로 쓰였다. '姉'는 '姊'의 속자이다.

✽ 單語活用例
• 姉兄(자형) : 손윗 누이의 남편(男便).
• 令姉(영자) : 남을 높이어 그의 손위의 누이를 이르는 말.
• 姉妹結緣(자매결연) : 자매의 관계를 맺는 일.

妹
손아랫누이 매

✽ 字源풀이
'여자 녀(女)'와 '아닐 미(未)'의 형성자로, 철이 나지 않은(未) 여자(女) 아이라는 데서 '손아랫누이'의 뜻으로 쓰였다.

✽ 單語活用例
• 妹弟(매제) : 손아래의 누이. 손아랫누이의 남편(男便).
• 男妹(남매) : 오누이.
• 兄弟姉妹(형제자매) : 형제와 자매 .

故
연고 고

✽ 字源풀이
'칠 복(攵)'과 '예 고(古)'의 형성자로, 옛일(古)의 그렇게 된 원인을 핍박(攵)하여 찾아낸다는 데서 '연고'의 뜻이 되었다.

✽ 單語活用例
• 故意(고의) : 일부로나 억지로 하려는 뜻. 남의 권리를 침해하는 줄 알면서도 행하는 의사(意思).
• 竹馬故友(죽마고우) : 대나무 말을 타고 놀던 옛 친구라는 뜻으로, 어릴 때부터 가까이 지내며 자란 친구를 이르는 말.

難
어려울 난

✽ 字源풀이
'새 추(隹)'와 '탄식할 탄(嘆)'의 省體인 '堇'의 형성자로, 원래 '금빛 날개의 새'의 뜻이었는데, '어렵다'는 뜻이 되었다.

✽ 單語活用例
• 難治病(난치병) : 고치기 어려운 병.
• 艱難(간난) : 몹시 힘들고 어려움.
• 難攻不落(난공불락) : 공격하기가 어려워 함락(陷落)되지 아니함.

辨
분별할 변

✽ 字源풀이
'죄인 서로 송사할 변(辡)'과 '칼 도(刀)'의 형성자로, 訟事를 칼로 자르듯이 분명히 是非를 '분별하다', '판단하다'의 뜻이다.

✽ 單語活用例
• 思辨(사변) : 생각으로 옳고 그름을 가리어 냄. 경험하지 않고 오로지 생각만으로 현실 또는 사물을 인식함.
• 魚魯不辨(어로불변) : '魚(어)'자와 '魯(노)'자를 구별하지 못한다는 뜻으로, 몹시 무식함을 비유해 이르는 말.

姿
모양 자

✽ 字源풀이
'여자 녀(女)'와 '재물 자(資)'의 省體인 '次'의 형성자이다. 本義는 자질(資)이 높은 여자(女)라는 뜻이었는데, 姿態 곧 '모양'의 뜻이 되었다.

✽ 單語活用例
• 姿勢(자세) : 몸을 움직이거나 가누는 모양.
• 芳姿(방자) : 꽃다우며 아름다운 자태.
• 氷姿玉質(빙자옥질) : 얼음같이 맑고 깨끗한 살결과 아름다운 자질(資質). '매화(梅花)'의 이칭(異稱).

祝	賀	壯	途	感	謝	師	恩
빌 축	하례 하	씩씩할 장	길 도	느낄 감	사례할 사	스승 사	은혜 은

장한 뜻을 품고 멀리 떠나는 제자를 축하하니 제자는 스승의 은혜에 깊이 감사한다.

祝 빌 축

✻ 字源풀이
'보일 시(示)', '입 구(口)', '밑사람 인(儿)'의 合體字로, 사람(儿)이 입(口)으로 신(示)에게 소원을 간절하게 빈다는 데서 '빌다'의 뜻이다.

✻ 單語活用例
• 祝辭(축사) : 축하하는 뜻의 글이나 말.
• 奉祝(봉축) : 공경(恭敬)하는 마음으로 축하함.
• 仰天祝手(앙천축수) : 하늘을 우러러보며 빎.

賀 하례 하

✻ 字源풀이
'조개 패(貝)'와 '더할 가(加)'의 형성자로, 축하할 때 돈(조개)을 주는 풍습에서, 조개 패(貝)자를 취하여, '하례'의 뜻이 되었다.

✻ 單語活用例
• 賀禮(하례) : 축하하는 예식(禮式).
• 致賀(치하) : 남이 한 일에 대하여 고마움이나 칭찬의 뜻을 표시함.
• 謹賀新年(근하신년) : '삼가 새해를 축하한다'는 뜻으로, 새해의 복을 비는 인사말.

壯 씩씩할 장

✻ 字源풀이
'나무조각 장(爿)'과 '선비 사(士)'의 형성자로, 心身이 건장한 大人의 뜻에서 '씩씩하다'의 뜻이 되었다.

✻ 單語活用例
• 壯談(장담) : 아주 자신 있게 말함. 또는 그 말.
• 老益壯(노익장) : 늙었지만 의욕이나 기력은 점점 좋아짐.
• 項羽壯士(항우장사) : 항우와 같이 힘이 센 사람이라는 뜻으로, 힘이 몹시 세거나 의지가 굳은 사람을 비유해 이르는 말.

途 길 도

✻ 字源풀이
'쉬엄쉬엄 갈 착(辶)'과 塗(진흙 도)의 省體字인 '余'의 형성자로, '길'의 뜻이다. 길에는 진흙 먼지가 발에 묻으므로 '塗'를 취하였다.

✻ 單語活用例
• 途中(도중) : 길을 가는 중간. 일이 계속되고 있는 과정이나 일의 중간.
• 開發途上國(개발도상국) : 산업의 근대화와 경제 개발이 선진국에 비하여 뒤떨어진 나라.

感 느낄 감

✻ 字源풀이
'마음 심(心)'과 '다 함(咸)'의 형성자이다. 남을 마음으로 동감하게 하려면 서로 마음이 일치하여(咸) '느끼다'의 뜻이다.

✻ 單語活用例
• 感動(감동) : 느끼어 마음이 움직임.
• 敏感(민감) : 감각이 예민함.
• 多情多感(다정다감) : 정이 많고 느낌이 많다는 뜻으로, 생각과 느낌이 섬세하고 풍부함을 이르는 말.

謝 사례할 사

✻ 字源풀이
'말씀 언(言)'과 '쏠 사(射)'의 형성자로, 본의는 화살이 줄을 떠나가듯이 '이별을 고하고 떠나다'의 뜻이었는데, 뒤에 '사례하다'의 뜻이 되었다.

✻ 單語活用例
• 謝過(사과) : 자기의 잘못에 대해 상대방에게 용서를 비는 것.
• 致謝(치사) : 고맙고 감사하다는 뜻을 표시함.
• 百拜謝罪(백배사죄) : 거듭 절을 하며 잘못한 일에 대해 용서를 빎.

師 스승 사

✻ 字源풀이
'쌓을 퇴(𠂤)'에 '두를 잡(帀)'을 합한 글자로, 사면에 흙을 쌓아 올린 언덕에 군사가 주둔함을 나타내어 '군사'의 뜻으로 쓰인 글자인데, 뒤에 '스승'의 뜻으로도 쓰이게 되었다.

✻ 單語活用例
• 師事(사사) : 스승으로 섬김. 또는 스승으로 삼고 가르침을 받음.
• 出師表(출사표) : 출병할 때 그 뜻을 적어서 임금에게 올리는 글.
• 德無常師(덕무상사) : 덕을 닦는 데는 일정한 스승이 없음.

恩 은혜 은

✻ 字源풀이
'인할 인(因)'과 '마음 심(心)'의 형성자로, 진심으로 우러나는 마음(心)에서 도와줌으로 인해(因) 보답한다는 의미로 '은혜'라는 뜻이다.

✻ 單語活用例
• 恩寵(은총) : 높은 이에게서 받는 특별한 사랑.
• 背恩(배은) : 남의 은혜를 저버림.
• 結草報恩(결초보은) : 풀을 묶어서 은혜를 갚는다는 뜻으로, 죽은 뒤에라도 은혜를 잊지 않고 갚음을 이르는 말.

習文

醫	診	眼	疾	云	好	藥	休
의원 의	볼 진	눈 안	병 질	이를 운	좋을 호	약 약	쉴 휴

의사가 눈병을 진단하고 나서 좋은 약은 쉬는 것이라고 말했다.

醫 의원 의

❋ 字源풀이
본래 몸에 박힌 화살(矢)을 술(酉: 酒의 本字)로 소독하고 도구(殳)로 빼내는 것으로써 '의사'의 뜻을 나타낸 글자이다.

❋ 單語活用例
• 醫療(의료) : 의술(醫術)로 병을 고치는 일.
• 御醫(어의) : 임금의 병을 치료하던 의원.
• 東醫寶鑑(동의보감) : 조선 선조(宣祖) 때 허준(許浚)이 편찬한 한방(韓方) 의서(醫書).

診 볼 진

❋ 字源풀이
'말씀 언(言)'과 '머리숱 많을 진(彡)'의 형성자로, 병을 치료할 때는 자세히 물어봐야(言) 한다는 데서 '진찰하다'의 뜻이다.

❋ 單語活用例
• 診療(진료) : 의사가 환자를 진찰하고 치료하는 일.
• 檢診(검진) : 건강 상태와 질병의 유무를 알아보기 위하여 증상이나 상태를 살피는 일.
• 局部診察(국부진찰) : 병든 부분만을 진찰함.

眼 눈 안

❋ 字源풀이
'눈 목(目)'과 '그칠 간(艮)'의 형성자로, '눈'의 뜻이다. 눈은 좌우로 있어 뜨고 감음이 항상 상대적이기 때문에 견주다의 뜻을 가진 '艮'을 취하였다.

❋ 單語活用例
• 眼目(안목) : 사물을 분별하는 견식(見識).
• 審美眼(심미안) : 아름다움을 살펴 찾는 안목.
• 眼下無人(안하무인) : 눈 아래에 사람이 없다는 뜻으로, 방자(放恣)하고 교만(驕慢)하여 다른 사람을 업신여김을 이르는 말.

疾 병 질

❋ 字源풀이
'병 녁(疒)'과 '화살 시(矢)'의 형성자로, 병(疒)이 화살(矢)처럼 급히 전염한다는 데서 '급속하다'의 뜻이었는데, '병'의 뜻이 되었다.

❋ 單語活用例
• 痼疾(고질) : 오래도록 낫지 않아 고치기 어려운 병. 오래된 나쁜 습관.
• 疾風怒濤(질풍노도) : 몹시 빠르게 부는 바람과 무섭게 소용돌이치는 물결.

云 이를 운

❋ 字源풀이
갑골문에 'ㅎ, 彡', 金文에 'ㅎ, ㅇ' 등의 자형으로, 구름의 모양을 그린 상형자이다. 뒤에 '云(구름 운)'이 '이르다'의 뜻으로 전의되자, '云'에 '雨'를 더하여 '雲(구름 운)'자를 다시 만들었다.

❋ 單語活用例
• 云云(운운) : 글이나 말을 인용 또는 생략할 때에 '이러이러하다고 말함'의 뜻으로 쓰는 말.
• 不知所云(부지소운) : 무어라고 말해야 좋을지 모름.

好 좋을 호

❋ 字源풀이
갑골문에 '㚹'의 형태로, 어머니가 자식을 안고 있을 때 가장 좋다는 뜻에서 '좋아하다'의 뜻이다.

❋ 單語活用例
• 好況(호황) : 경기(景氣)가 좋음. 또는 그런 상황.
• 嗜好(기호) : 즐기고 좋아함.
• 好事多魔(호사다마) : 좋은 일에는 흔히 방해가 되는 일이 많음.

藥 약 약

❋ 字源풀이
'풀 초(艹)'와 '즐거울 락(樂)'의 형성자로, 약초(艹)에서 취한 약을 병든 사람이 먹으면 점점 나아 즐겁게(樂)된다는 것에서 '약'의 뜻이다.

❋ 單語活用例
• 藥方文(약방문) : 약을 짓기 위해 약재 이름과 분량을 적은 종이.
• 膏藥(고약) : 주로 헐거나 곪은 데에 붙이는 끈끈한 약.
• 百藥無效(백약무효) : 좋다는 약을 다 써도 병이 낫지 않음.

休 쉴 휴

❋ 字源풀이
'사람 인(人)'과 '나무 목(木)'의 회의자로, 사람이 나무 밑에서 '쉬다'의 뜻이다.

❋ 單語活用例
• 休憩所(휴게소) : 사람들이 잠깐 머물러 쉬도록 베풀어 놓은 곳.
• 連休(연휴) : 휴일이 이틀 이상 계속되는 일. 또는 그 휴일.
• 萬事休矣(만사휴의) : 만 가지 일이 끝장이라는 뜻으로, 모든 일이 전혀 가망이 없는 상태임을 이르는 말.

游	泳	律	動	虎	雄	燕	柔
헤엄칠 유	헤엄칠 영	법칙 률	움직일 동	범 호	수컷 웅	제비 연	부드러울 유

헤엄치는 율동이 호랑이처럼 씩씩하고 제비같이 유연하다.

游 헤엄칠 유

✱ 字源풀이
'물 수(水)'와 '깃발 유(㫃)'의 형성자로, 깃발이 날리듯이 물에서 '헤엄치다'의 뜻이다.

✱ 單語活用例
- 浮游(부유) : 떠돌아다님.
- 游泳(유영) : 물 속에서 헤엄치며 놂.
- 游於釜中(유어부중) : 가마솥 속에서 헤엄친다는 뜻으로, 생명이 매우 위험한 상태에 놓여 있음.

泳 헤엄칠 영

✱ 字源풀이
'물 수(水)'와 '길 영(永)'의 형성자로, 물(氵) 속에서 두 팔과 몸을 길게(永) 펴고 멀리까지 '헤엄치다'의 뜻이다.

✱ 單語活用例
- 水泳(수영) : 스포츠나 놀이로서 물 속을 헤엄치는 일.
- 背泳(배영) : 물 위에 반듯이 누운 자세로 치는 헤엄.
- 宇宙游泳(우주유영) : 우주 비행 중에 비행사가 우주선 밖으로 나와 우주 공간을 이동하는 일.

律 법칙 률

✱ 字源풀이
'조금 걸을 척(彳)'과 '붓 율(聿)'의 형성자로, 붓으로 쓴 글귀를 사방에 알리어 백성으로 하여금 지키도록 한 것이 '법률'이라는 뜻이다.

✱ 單語活用例
- 律動(율동) : 규칙적으로 되풀이되는 움직임의 흐름세. 리듬.
- 戒律(계율) : 불자(佛者)가 지켜야 할 규범.
- 二律背反(이율배반) : 서로 모순되어 양립할 수 없는 두 개의 명제.

動 움직일 동

✱ 字源풀이
'무거울 중(重)'과 '힘 력(力)'의 형성자로, 무거운 것(重)을 들 때는 힘(力)을 다해야 '움직인다'는 뜻이다.

✱ 單語活用例
- 動力源(동력원) : 수력·전력·화력 따위와 같이 동력의 근원이 되는 에너지.
- 稼動(가동) : 사람이나 기계 따위가 움직여 일하는 것.
- 確固不動(확고부동) : 확고하여 흔들리거나 움직이지 않음.

虎 범 호

✱ 字源풀이
호랑이의 옆모양에서도 특히 사나운 입모양을 강조하여 '🐅, 🐅, 🐅, 🐅' 등과 같이 그린 것인데, 해서체의 '虎(범 호)'자가 된 것이다.

✱ 單語活用例
- 虎患(호환) : 호랑이에게 당하는 화(禍).
- 猛虎伏草(맹호복초) : '풀밭에 엎드려 있는 사나운 범'이란 뜻으로, 영웅은 일시적으로는 숨어 있지만 때가 되면 반드시 세상에 드러난다는 말.

雄 수컷 웅

✱ 字源풀이
'새 추(隹)'와 '팔 굉(肱)'의 初文인 '厷'의 형성자로, 힘이 세어 암컷을 거느리는 '수컷'의 뜻이다.

✱ 單語活用例
- 雄據(웅거) : 한 지역을 차지하고 굳세게 막아 지킴.
- 聖雄(성웅) : 거룩한 영웅.
- 英雄豪傑(영웅호걸) : 영웅과 호걸을 아울러 이르는 말.

燕 제비 연

✱ 字源풀이
제비의 나는 모습을 상형하여 '🐦, 🐦'과 같이 그린 것인데, 해서체의 '燕(제비 연)'자가 된 것이다.(제비의 다른 형태의 글자로 '乙(새 을)'자도 있으나, 지금은 干支名으로만 쓰이고 있다.)

✱ 單語活用例
- 燕雀(연작) : 제비와 참새. 작은 인물.
- 燕鴻之歎(연홍지탄) : 봄과 가을에 엇갈리는 제비와 기러기처럼, 길이 어긋나서 서로 만나지 못하여 탄식함을 이르는 말.

柔 부드러울 유

✱ 字源풀이
'창 모(矛)'와 '나무 목(木)'의 합체자로, 창 자루로 사용하는 나무는 부드럽고 柔軟(유연)해야 한다는 데서 '부드럽다'의 뜻이다.

✱ 單語活用例
- 柔順(유순) : 성질이 부드럽고 온순(溫純)함.
- 溫柔(온유) : 온화(溫和)하고 부드러움.
- 優柔不斷(우유부단) : 어물어물하며 딱 잘라 결단을 못함.

251

삼껍질은 그늘에서
말려야

베를 짤 때 더욱
부드럽다.

철컥
철컥
철컥

러시아어 會話(회화)를

루블~?

루블!

每日(매일) 열심히 工夫(공부)한다.

Привет, как дела?
Я учусь.
Как у вас дела?
Удачи!!!
До свидания!

이번에 **週末宿題**(주말숙제)
를 잘해 오면

이렇게 **優等賞**(우등상)을
받는 거야.

감사합니다!

쌍둥이
姉妹(자매)는

겉모습으로 **分辨**(분변)하기가
무척 어렵다.

伯 맏 백　　　愈 그러할 유　　　泣 울 읍　　　杖 지팡이 장

늙고 쇠약해진 어머니의 모습을 보며 슬퍼했다는
중국의 고사에서 유래한 말로,
어버이에 대한 지극한 효심을 일컫는 한자성어

故事成語

⋯⋯⋯⋯⋯

習文

　　중국 漢나라 때의 효자로 유명한 韓伯愈와 관련된 고사에서 유래한 말로, '백유가 매를 맞으며 운다'는 뜻이다. '백유의 효도'라는 뜻에서 伯愈之孝, 伯愈之泣이라고도 한다. 前漢 말에 劉向이 편집한 설화집 『說苑』(설원) 建本篇에 나온다.

　　"백유가 잘못을 저질러 그 어머니가 매질을 하자, 백유가 울었다. 어머니가 '다른 날(지난 날)에 매를 들 때는 일찍이 운 적이 없었거늘, 지금 우는 까닭은 무엇이냐'고 물었다. 백유가 '전에 죄를 지어 매를 맞을 때는 언제나 그 매가 아팠는데, 지금은 어머니의 힘이 모자라 능히 저를 아프게 하지 못합니다. 이런 까닭으로 울었습니다'하고 대답하였다."

　　백유는 부모가 늙지 않았을 때는 매질이 아무리 매섭고 아파도 자식을 걱정해 때리는 부모의 마음을 헤아려 자신의 얼굴에 변화를 드러내지 않았다. 그러나 부모가 늙고 쇠약해져 매를 들었을 때는 때리는 힘이 없어 전혀 아프지 않았는데, 부모의 늙음이 안타깝고 못내 서러워 자신도 모르게 눈물이 흘러 내렸던 것이다.

어려운 部首字 익히기

　● 곡식을 헤아리는 자루 달린 말의 모양을 그린 글자이다.

斗
말 두

　　料(헤아릴 료) : 쌀(米)이 말(斗) 속에 얼마나 들어갔는지 세어 본다 하여 '헤아리다'의 뜻을 가
　　　　　　　　　지고 있다.
　　斜(비낄 사) : 쌀을 될 때 말(斗)에 넘쳐 남은(余) 부분이 흘러내려 '기울다'의 뜻이다.

　　기타) 斛(휘(열말) 곡), 斟(술따를 짐), 斡(관리할 알)

習文

燈	臺	泰	巖	植	松	綠	化
등불 등	집 대	클 태	바위 암	심을 식	소나무 송	푸를 록	될 화

동해를 지키는 등대 큰 바위섬(獨島) 소나무를 심어 푸르게 하자.

燈
등불 등

�֍ 字源풀이
'불 화(火)'와 '오를 등(登)'의 形聲字로, 불(火)을 켜서 높은 데 올려(登) 놓아 비추게 하는 '등잔'을 뜻한다.

✤ 單語活用例
• 燈油(등유) : 등불을 켜거나 난로를 피우는 데 쓰는 기름.
• 消燈(소등) : 등불을 끔.
• 燈下不明(등하불명) : '등잔 밑이 어둡다'는 뜻으로, 가까이 있는 것이 도리어 알아내기 어려움을 이르는 말.

臺
집 대

✤ 字源풀이
소전에 '臺'의 자형으로, '之', '高'의 省體인 '高', '至'의 會意字이다. 멀리 바라볼수록 흙을 높이 쌓고, 그 위에 지은 '누각'의 뜻이다.

✤ 單語活用例
• 臺本(대본) : 연극의 상연이나 영화 제작에 있어서 기본이 되는 글.
• 下石上臺(하석상대) : '아랫돌 빼서 윗돌 괴고, 윗돌 빼서 아랫돌 괸다'는 뜻으로, 임시변통으로 이리저리 둘러맞춤을 이르는 말.

泰
클 태

✤ 字源풀이
소전체에 '󰀀'의 자형으로, '큰 대(大)', '물 수(水)', 들 공(廾)의 형성자이다. 물속에 손이 있을 때 매우 미끄러우므로 本義는 '미끄럽다'의 뜻이었는데, 뒤에 '크다'의 뜻이 되었다.

✤ 單語活用例
• 泰平(태평) : 걱정 없고 편안한 상태.
• 安泰(안태) : 편안하고 태평함.
• 泰然自若(태연자약) : 태연하고 천연스러움.

巖
바위 암

✤ 字源풀이
'메 산(山)'과 '엄할 엄(嚴)'의 형성자로, '嚴'에는 산이 험준해서 가까이 할 수 없다는 뜻이 있으므로, '바위'는 가팔라서 올라가기 어려우므로 '嚴'자를 취하였다.

✤ 單語活用例
• 巖壁(암벽) : 벽처럼 깎아지른 듯이 높이 솟은 바위.
• 奇巖(기암) : 기이하게 생긴 바위.
• 奇巖怪石(기암괴석) : 기이하게 생긴 바위와 괴상하게 생긴 돌.

植
심을 식

✤ 字源풀이
'나무 목(木)'과 '곧을 직(直)'의 형성자로, 본래는 대문을 잠그기 위하여 옆에 꽂아 세웠던 곧은 나무의 뜻이었는데, 뒤에 '심다'의 뜻이 되었다.

✤ 單語活用例
• 移植(이식) : 옮겨심기. 살아 있는 조직이나 장기(臟器)를 다른 생체(生體)나 다른 부위에 옮겨 붙임.
• 孤根弱植(고근약식) : 외로운 뿌리와 약한 식물이라는 뜻으로, 친척이나 돌보는 사람이 적은 사람을 비유하는 말.

松
소나무 송

✤ 字源풀이
'나무 목(木)'과 '공평할 공(公)'의 형성자로, 公爵(공작)이 벼슬의 으뜸이라는 데서, 소나무는 모든 나무의 으뜸이라는 뜻으로 '公'을 취하였다.

✤ 單語活用例
• 松津(송진) : 소나무나 잣나무에서 분비하는 끈끈한 액체.
• 枯松(고송) : 말라죽은 소나무.
• 落落長松(낙락장송) : 가지가 축축 늘어진 키가 큰 소나무.

綠
푸를 록

✤ 字源풀이
'실 사(糸)'와 '나무 깎을 록(彔)'의 형성자로, 본래는 초록빛의 비단이었는데, 뒤에 '초록빛'의 뜻이 되었다.

✤ 單語活用例
• 綠雨(녹우) : 녹음(綠陰)이 우거질 무렵에 내리는 비.
• 常綠樹(상록수) : 일 년 내내 항상 잎이 푸른 나무.
• 綠衣紅裳(녹의홍상) : 연두저고리에 다홍치마라는 뜻으로, 젊은 여자의 고운 옷차림을 이르는 말.

化
될 화

✤ 字源풀이
금문에 '󰀀'의 자형으로, '사람 인(亻)'에 거꾸로 된 사람(匕)을 합한 글자로, '교화하다'에서 '변화하다', '죽다', '되다'의 뜻이 되었다.

✤ 單語活用例
• 化粧(화장) : 얼굴을 곱게 꾸밈.
• 感化(감화) : 좋은 영향을 받아 감동되어 마음이 변화함.
• 羽化登仙(우화등선) : 날개가 돋아 신선(神仙)이 되어 하늘에 오른다는 뜻으로, 술이 거나하게 취하여 기분이 좋음.

너는 이번 科擧(과거)에 틀림없이 壯元及第(장원급제)할 것이다.

꼭 成功(성공)해야 한다!

스승님! 感謝(감사)합니다-

삐걱 삐걱

醫師(의사)가 눈병을 診斷(진단)하고 나서

좋은 藥(약)은 푹~ 쉬는 것입니다.

256

헤엄치는
律動(율동)이

호랑이처럼
씩씩하고

제비같이
柔軟(유연)하다.

東海(동해)를 지키는
獨島(독도)에

소나무를 심어 푸르게 하자.

陳 敎授의 『新千字文』에 대한 簡評

| 李 潤 新 (中國 北京語言大學 敎授)

제2회 識字敎育國際세미나에서 筆者는 한국 仁濟大學校 碩座敎授이자 如初紀念事業會 會長, (社)全國漢字敎育推進總聯合會 常任委員長인 陳泰夏 先生을 알게 되었다.

陳 선생이 편찬한 『新千字文』은 獨創的인 것으로 매우 韓國的인 특색과 漢字語, 漢字의 특징이 잘 갖추어 있어 처음 漢語나 韓中文化를 공부하는 학생들에게 빼놓을 수 없는 우수한 기초적인 읽을 거리다.

『千字文』은 中國 梁나라 周興嗣가 漢文을 처음 배우는 어린이를 위하여 지은 敎本으로서, 1,500여 년이 넘는 세월 동안 꾸준히 傳來되었다. 집집마다 『千字文』을 모르는 사람이 없을 정도이고 해외에도 널리 전해졌으니 그 영향력은 실로 지대하다. 『千字文』과 『三字經』, 『百家姓』(후대에 『三·百·千』이라 칭함) 세 가지 책은 한 벌로 짝을 이룬 중국의 文言文 讀本으로 經典과 같이 취급되어 중국은 물론 외국의 漢文을 공부하는 많은 初學者들이 읽어야 하고 외워야 하는 必讀書이다.

『三·百·千』은 한 벌의 綜合 敎本으로서 그 내용이 풍부하며 漢字를 익히고 漢文을 공부하는 敎本이자 中華文化를 알리는 역할을 하는 책이다. 『三·百·千』은 중국 고대로부터 내려오는 값진 경험들이 축적된 漢語 敎本의 結晶體인 것이다.

近來에 中國 大陸과 臺灣의 漢語 敎師들은 고대 『千字文』의 훌륭한 전통을 계승하여 많은 『新千字文』책을 펴내고 있다. 그것들 각각은 特色과 歷史를 가지고 있지만, 또한 완전하지 못한 부분이 있다. 그러나 陳 선생의 『新千字文』은 獨創的이면서도 中國 漢語와 漢字의 특징을 갖추고 있고 韓國의 특색이 갖추어져 있어 또한 놓칠 수 없는 우수한 漢字 敎學 讀本이다. 이 책에는 세 가지 뛰어난 優秀點이 있다.

1. 사랑으로써 교육하기를 始終一貫 하였음

사랑은 敎育者와 敎育을 받는 사람의 原動力이다. 정성스러운 사랑의 마음은 敎師가 갖추어야 할 기본 소양이다. 陳 선생의 『新千字文』文章의 어디에나 배여 있는 充溢하는 사랑의 교육에서 식을 줄 모르는 仁愛之心을 볼 수 있다.

陳 선생의 『新千字文』은 그 내용이 지극히 豊富하고 넓어서 家庭, 夫婦, 國土, 産業, 愛國 등 사회 내용은 물론이고 氣候, 環境, 敎育, 藝術, 言論, 風習, 健康, 職場, 娛樂, 福祉, 改善, 處世, 修養, 知足, 未來, 格言, 習文 등 다양한 視角과 다양한 方面을 포괄하고 있다. 그러면서도 각 방면을 꿰뚫어 모든 사람을 感興시키는 博愛之情이 깃들어 있다.

『新千字文』에서 제일 앞서 강조한 것은「家庭」이다. 四字格으로 1句를 이루고 8句로써 구성하고 있다.

父母均平 (아버지 어머니 모두 평안하시고)
兄弟友愛 (형과 아우가 서로 의좋게 사랑하며)
祖孫一堂 (조부모와 손자가 한집에서)
歡談笑聲 (즐거운 이야기와 웃음소리가 넘쳐나고)
諸族至勉 (모든 가족이 매우 근면하니)
貯而裕足 (저축하고도 넉넉하구나)
家和事成 (집안이 화목하고 일마다 이루어지니)
昌盛綿代 (대를 이어 번창하고 융성하리라)

이 8句는 家庭 內 親密, 和美, 歡悅, 昌盛 등의 情趣와 父母, 兄弟, 祖孫, 모든 가족 사이에 모두 相親, 相愛, 相助, 相勉하는 것을 그려내었다. 가정 내의 天倫之樂이 32개 常用漢字 안에 스며 있어 읽는 사람으로 하여금 사랑과 따뜻한 情이 넘침을 느끼게 하고, 사람으로 하여금 더욱 家庭의 和睦을 이룩함에 치중하게 한다.

東方文化의 精髓 중 하나는 家庭의 重視를 提唱한 것이다. 儒家에서는 예부터 "齊家, 治國, 平天下"를 提唱하였는데, 이것은 儒家의 核心理論이다. 陳 선생은 그러한 理致를 간파하여 제1장에 이러한 和睦한 家庭觀을 8句에 融入시켜 진정으로 가정이 우선 和睦해야 하는 理致를 독자들에게 뜻이 깊고도 生動感 있게 깨우쳐 인도하고 있다.

또한 제2장의「夫婦」에서도 作者는 8句로써 지어 우리네 東方人의 아름다운 愛情觀을 導出하고 있다.

夫唱婦隨 (남편이 이끌고 아내가 따라 화합하면)
能脫困境 (어떤 곤경도 벗어날 수 있고)
內順外朗 (아내가 온순히 내조하면 남편은 늘 명
랑하여)
鶴髮童顔 (머리는 학처럼 희지만 얼굴은 어린아이
처럼 젊어 보인다)

이상과 같이 夫婦가 서로 손님을 받들 듯이 공경

하고 忠貞된 마음으로 사랑하며, 白髮이 되도록 서로 사랑하는 전통적인 愛情觀을 사람들에게 명시해 주고 있다. 아름다운 전통 미덕인 愛情觀의 繼承을 인도하고 있는 것이다.

「國土・文化・歷史・國防・愛國・風習」篇 등에서는 愛鄕愛國의 정신이 語句마다 넘치고 있다.

南北分斷 (남과 북으로 분단된 것은)
銘最痛憤 (가장 가슴 아픈 일임을 명심하라)
句麗韓史 (고구려는 엄연히 우리의 역사이고)
獨島吾領 (독도는 분명히 우리의 영토이다)
倭亂胡侵 (왜적이 침입하고, 만주족이 침략한 전쟁)
庚戌恥辱 (경술년 일본에 주권을 강탈당한 치욕을)
久刻勿忘 (오래도록 가슴에 새기어 잊지 말라)
覇軍尙存 (패권주의와 군국주의는 아직도 존재한다)

에서와 같이 나라의 치욕을 잊지 말고, 경계를 늦추지 말라고 일러 주고 있다. 이러한 祖國을 사랑하고 統一祖國에 대한 뜨거운 忠心은 더욱 독자로 하여금 刻骨銘心하게 하여 깊은 感銘을 준다. 여기에서도 作者의 뜨거운 愛國精神을 엿볼 수 있다.

"齊家, 治國, 平天下"의 이념은 매우 수월하게 東洋人들에게 共感을 일으킨다. 作者는 家庭과 國家를 사랑하는 숭고한 思想과 感情을 말은 간결하나 뜻은 포괄적으로 쉽게 이해할 수 있는 四字格 文章에 濃縮하여 독자가 吟誦하는 중에 감화시키고 있다.

사람들은 "오직 사람과 사람 간에 사랑이 실현될 때 세상은 아름답게 변화될 수 있다"고 흔히들 말한다. 陳 선생의 『新千字文』은 "내가 다른 사람을 사랑하면, 다른 사람도 나를 사랑한다(我愛人人, 人人愛我)"는 精神을 사람들에게 獎勵하여 널리 조화로운 사회를 이룰 만한 책이다. 또한 東方文化의 精髓를 전파할 만한 大衆的 讀本이기도 하다.

2. 傳統的 美德을 널리 宣揚하고, 現代的 意識을 確立하였음

陳 선생의 『新千字文』은 傳統 美德의 宣揚뿐만 아니라, 現代 意識의 樹立 養成도 重視하고 있다. 근래에 출간된 많은 종류의 『新千字文』은 傳統 道德의 教育에 偏重되어 있거나, 現代 意識의 確立을 가르치는 데 偏重되어 있다. 그러나 陳 선생의 『新千字文』은 이 두 가지를 두루 고려하여 비교적 잘 融合시켜 놓고 있다. 예를 들어

「社會」篇 중에
先義後權 (먼저 의무를 다하고 권리를 찾으면)
致頌模範 (모범사회로 칭송을 받게 될 것이다)

「敎育」篇 중에
尤積知識 (더욱 전문지식을 쌓아서)
弘揚傳統 (전통문화를 널리 선양하자)

「風習」篇 중에
元旦訪鄕 (설 명절에 고향을 방문하여)
省親恭拜 (어버이를 찾아뵙고 공손히 세배를 드리는 것은)
仁儀良俗 (어진 의식이고 좋은 풍속이니)
猶續宜矣 (그대로 이어감이 마땅하다)

「職場」篇 중에
常施寬雅 (늘 관용과 아량을 베풀어)
關係圓滿 (동료들과 관계를 원만히 하고)

「娛樂」篇 중에
遊從趣味 (각자의 취미에 따라 놀더라도)
恒思中庸 (항상 중용을 생각해야 한다)

「福祉」篇 중에
敬老讓座 (노인을 공경하여 자리를 양보하며)
救援孤貧 (외롭고 가난한 사람들을 도와야 하고)

「處世」篇 중에
忠武丹誠 (충무공 이순신 장군의 붉은 충성)

永歲遺芳 (그 꽃다운 이름은 영원히 전해질 것이다)

등과 같은 語句에는 '仁, 義, 禮, 智, 信'의 전통 미덕을 계승할 것을 가르쳐 주고 있다. 歷史와 現實 모두에서 증명하듯이 어떠한 民族의 우수한 傳統文化라도 모두 반드시 대대로 전해져야만 斷絶되지 않고, 다른 民族의 文化에도 흡수되지 않는다.

陳 선생의 『新千字文』에 위와 같이 쓴 내용은 전통미덕인 '仁, 義, 禮, 智, 信'을 소중히 여기고 사람들이 계승해 나갈 것을 提唱하고 있는 것이다. 이렇게 東方文化를 振興시키고 東方의 美德을 전파시키는 것은 深遠한 意味가 있으며, 傳統文化를 繼承하는 기초 위에 現代 新文化를 創建하는 것 역시 큰 效用이 있다.

歷史가 前進하는 중에 社會는 發展한다. 사람들이 역사와 사회 발전을 촉진시키려면 반드시 現代 意識을 수립해 나가야 한다. 陳 선생은 『新千字文』에서 現代 意識의 養成에 대해 거듭 강조하여 각 편에서 많은 거론을 하고 있다. 예를 들어,

「政治」篇 중에
各界主張 (각계각층의 주장을)
謙虛傾聞 (겸허히 귀 기울여 듣고)
與野革政 (여당과 야당이 모두 혁명적으로 정사를 베풀어)
黨利爲輕 (당리당략을 가벼히 하고)
國益民福 (나라의 이익과 국민의 행복을 위하여)
滅私奉公 (사심을 버리고, 공공을 위하여 봉사하라)

「經濟」篇 중에
市場經濟 (시장경제 체제를)
基本理念 (기본 이념으로 하고)

「社會」篇 중에
遵法守則 (법을 잘 따르고, 규칙을 지키고)
秩序維持 (질서를 지키고)
腐敗豫防 (부패를 미리 막고)

除去個慾 (개인적인 욕심을 없애고)

誘惑拒絶 (유혹을 뿌리치고)

圖謀純粹 (꾀하는 일이 순수하고)

「産業」篇 중에

科技營農 (과학적이고 높은 기술 농업 경영으로)

特栽秀種 (우수한 종자를 특별히 재배하고)

乘馬牧畜 (말을 타고 경영하는 대규모 목축업)

狗走群羊 (개는 양떼를 쫓아 몬다)

製艦電腦 (배, 컴퓨터 등 전자제품을 제조하여)

逸品輪出 (세계적으로 뛰어난 상품들을 수출하니)

商工竝展 (상업과 공업이 나란히 발달하여)

貿易首邦 (무역의 으뜸 나라가 될 것이다)

「環境」篇 중에

自然保護 (흔히 말하는 자연보호라는 말은)

反慢誇說 (오히려 오만하고 과장된 말이다)

「言論」篇 중에

正論勇筆 (바르고 용단성 있는 언론은)

警鐘大衆 (독자 대중을 올바로 깨우치지만)

形章飾言 (외형만 꾸민 언론은)

害他莫及 (독자에게 끼치는 해독이 막대하다)

情報的確 (정보 수집은 정확히)

播送迅速 (전달은 신속히 하여)

信賴新放 (신문 방송이 신뢰를 받는 것은)

記者使命 (언론인들의 사명이다)

등과 같은 語句는 國泰民安의 촉구, 經濟와 貿易의 번성, 民主主義와 法治主義의 촉진, 腐敗와 汚染의 방지, 科學技術과 言論媒體의 발전 등 現代社會에 직면한 보편적인 문제를 두루 警戒하여 教訓을 주고 있다. 이와 같이 현대 物質文明과 精神文明의 건강한 발전은 확실히 사회를 크게 발전시킬 것이다.

『新千字文』은 漢文과 漢字의 長點이 조화를 이룬 체제 형식이다. 傳統과 現代의 관계를 어떻게 하면 잘 처리할 수 있는가, 그것은 마땅히 정확히 해결해야 할 難題이다. 陳 선생의 『新千字文』은 그 해결이 매우 合理的이며 거울로 삼을 만한 意義가 있다.

3. 文章構成과 排列의 精巧함과 漢字 선택의 卓越함

1,000개의 사용 빈도가 가장 높은 漢字를 선별하여 나라를 잘 다스리는 策略, 가정을 잘 다스리는 理念, 社會發展, 사람다운 處世, 사람을 사귈 때의 情誼, 倫理道德, 知識을 섭취하는 學問 方法, 衣食住活動, 科學技術 教育, 環境保護, 地理歷史 등 다방면의 주제의 내용을 쉽고 平易한 책으로 엮는 작업은 절대로 손쉬운 일이 아니다.

漢字와 漢字文化에 대한 깊고도 넓은 研究, 그리고 文章을 組織하여 排列하고 익히는 글자를 선별하는 탁월한 능력이 없이는 이룰 수 없는 것이다. 陳 선생의 『新千字文』은 話題의 선택, 배열, 익히는 글자 모두 完璧하다.

먼저 작자는 家庭·夫婦·國土·文化·歷史·政治·經濟·社會·國防·産業·愛國·氣候·環境·教育·藝術·言論·風習·健康·職場·娛樂·福祉·改善·處世·修養·知足·未來·格言·習文의 28개 主題를 선택하여 250개 四字句의 短語로 엮어 내었다. 主題들을 보면 모두 사람들의 日常生活과 가까운 것들이어서 누구나 어느 家庭에서나 모두 매우 밀접한 관계가 있는 것들이다.

이러한 主題는 일반인들 모두 가장 흥미로워 하는 것으로서 어떻게 바라보고 어떻게 행동해야 하는지를 8개의 簡明한 常用句를 사용하여 明確하게 표현해 내고 있다. 일반인들이 두루 필요로 하는 主題와 두루 사용하는 字句는 "千字文"으로 하여금 일반인들이 공통으로 가지는 마음과 원하는 바를 전하도록 한다. 이와 같이 소재의 선택은 全文에 大衆性과 普遍性을 갖추게 하고, 읽는 이로 하여금 쉽게 기억하게 하여 학습에 유용한 도움을 준다.

文章의 편성에 대해 다시 말하자면, 28개의 主題를 어떻게 적합하게 배열할 것인지는 앞뒤 순서가 一般人들의 認識과 關心에 어떻게 작용하는지, 그리

고 著者의 분명한 意志, 知彼知己, 讀者들이 필요로 하는 것이 무엇인지를 아는 것이 필요하다.

陳 선생은 『新千字文』의 主題를 順序에 따라 나열하고 있는데 이는 실로 專門家로서의 獨創性이 있다. 家庭, 夫婦에서 시작하여 國土, 文化, 歷史, 政治, 經濟, 社會, 國防, 産業 등으로 主題를 배열해 나가는 것은 일반인들의 認識과 關心에 부합한 것이고, 讀者들에게 있어 "눈 속에 숯을 보내는(雪中送炭)" 곧 위급 중에 도움을 주는 것과 같다고 할 수 있다.

사랑은 家庭에서, 父母에서, 夫婦에서 根源되는 것인데, 家庭과 夫婦로 시작한 것은 사랑의 根源과 사랑의 마음을 열어 놓은 것 같아서 사람들로 하여금 이끌리게 하고, 책을 폈을 때의 유익한 妙味는 讀者들로 하여금 가슴 가득히 情이 깃들이게 하여, 책을 손에서 놓을 수 없게 하고 暗記하지 않을 수 없게 한다.

다시 習字에 대해 말하자면, 漢字는 세계 언어 중에서 유일하게 '글자로써 바탕을 삼는' 語種이다. 習字를 연구하는 것은 中國 文人들이 文字를 활용하여 쓰는 기본 바탕이 된다. "千字文"은 천 개의 글자로 限定된다. 수만여 개의 漢字 중에 선별하고 1,000개의 漢字로 精選하는 것은 결코 쉬운 일이 아니다. 그러므로 陳 선생의 漢字를 사용하는 能力이 특별함을 알 수 있다. 각각의 主題에 따라 글자를 선별하고 語彙를 活用하여 單語를 만들고 推敲하려면 확실히 글자 하나하나를 사용하는 각별한 감각이 있어야 한다.

「家庭」, 「夫婦」 두 主題를 예로 들어 보더라도 매 主題에서 쓰인 32개 漢字는 그 생각이 하나의 글자, 하나의 句로 대체되어 원래 단어보다 더 적합하고 활용도가 높아 작가가 漢字 연구에 얼마나 功力이 있는가를 족히 알 수 있다.

漢字文化圈 가운데 韓國은 아주 중요한 위치를 차지하는 나라이다. 陳泰夏 先生은 (社)全國漢字教育推進總聯合會의 委員長으로서 漢字教育의 推進과 漢字文化의 宣揚 면에서 이미 많은 공헌을 해왔고,

계속 중요한 공헌을 할 것이다. 陳 선생은 『新千字文』에서 전적으로 「教育」의 主題를 내세워

初校段階 (초등학교부터 단계별로)
漢字教育 (한자를 교육하는 것은)
全課柱礎 (모든 과목의 기둥이 되고 주춧돌이 되나니)
必須學習 (반드시 학습시켜서)
培養卓才 (탁월한 영재를 배양해야)
貢獻人類 (인류에 공헌할 수 있다)
尤積知識 (더욱 전문지식을 쌓아서)
弘揚傳統 (전통문화를 널리 선양하자)

라고 初等學校에서부터의 漢字教育 推進을 提起하고 있다. 이와 같은 '漢字教育'의 重視와 '必須學習'에 대한 主張은 많은 사람들을 얼마나 흥분시키는가! 漢語 漢字의 고향에서 생활하고 있는 中華의 子女들은 陳 선생의 『新千字文』에 激勵를 받지 않을 수 없다. 오늘날 오히려 漢字를 輕視하고 漢字文化圈을 否定하는 사람들에 대해서 "漢字를 重視하는 정도에 있어, 中國 國內의 教育實態와 研究員이 國外보다 더 못한"(李泉, 2004) 非正常的인 우리의 狀況에 一擊이 아닐 수 없으며, 마땅히 反省해야 하지 않을까?

2006년 4월 北京에서

陳박사와
나는
新千字 놀이

색인
索引
색인
索引

家	집	가	13
價	값	가	101
歌	노래	가	124
暇	겨를	가	162
可	옳을	가	165
加	더할	가	226
各	각각	각	50
刻	새길	각	91
角	뿔	각	165
干	방패	간	107
肝	간	간	148
間	사이	간	211
看	볼	간	237
刊	간행할	간	237
渴	목마를	갈	212
敢	구태여	감	149
減	덜	감	178
感	느낄	감	249
甲	갑옷	갑	37
剛	굳셀	강	26
江	강	강	27
疆	지경	강	42
強	강할	강	76
康	편안	강	146
個	낱	개	67
皆	다	개	181
改	고칠	개	187
開	열	개	228
客	손	객	186
更	다시갱/고칠	경	243
去	갈	거	67
拒	막을	거	68
擧	들	거	178
居	살	거	194
巨	클	거	203
建	세울	건	125
健	굳셀	건	146
乾	하늘	건	243
檢	검사할	검	60
儉	검소할	검	194
揭	들	게	93
犬	개	견	164
堅	굳을	견	234
見	볼	견	236
結	맺을	결	59
潔	깨끗할	결	154
決	결단할	결	173
謙	겸손할	겸	50
境	지경	경	19
景	별	경	27
傾	기울	경	50
輕	가벼울	경	52
經	글	경	58
庚	별	경	91
慶	경사	경	93
警	경계할	경	130
競	다툴	경	164
敬	공경	경	172
耕	밭갈	경	195
驚	놀랄	경	210
界	지경	계	50
戒	경계할	계	100
階	섬돌	계	114
係	맬	계	156
溪	시내	계	194
械	기계	계	212
古	예	고	122
苦	쓸	고	141
孤	외로울	고	172
枯	마를	고	212
高	높을	고	229
庫	곳집	고	235
故	연고	고	248
穀	곡식	곡	29
曲	굽을	곡	124
谷	골	곡	204
困	곤할	곤	19
骨	뼈	골	234
公	공평할	공	53
攻	칠	공	76
工	장인	공	85
貢	바칠	공	116
共	한가지	공	123
恭	공손할	공	138
空	빌	공	211
功	공	공	244
科	과목	과	82
寡	적을	과	100
誇	자랑할	과	106
課	과정	과	115
過	지날	과	187
果	실과	과	234
觀	볼	관	27
冠	갓	관	45
管	대롱	관	124
寬	너그러울	관	156
關	빗장	관	156
光	빛	광	92
廣	넓을	광	211
壞	무너질	괴	107
交	사귈	교	76
校	학교	교	114
教	가르칠	교	114
橋	다리	교	196
構	얽을	구	60
句	글귀	구	75
狗	개	구	83
久	오랠	구	91
口	입	구	148
球	공	구	164
救	구원할	구	172
舊	예	구	180
求	구할	구	203
九	아홉	구	205
國	나라	국	53
菊	국화	국	123
君	임금	군	42
軍	군사	군	77
群	무리	군	83
郡	고을	군	170
弓	활	궁	44
窮	궁할	궁	202
宮	집	궁	229
權	권세	권	69
軌	수레바퀴	궤	123
龜	거북	귀	37

貴	귀할	귀	……………	101
歸	돌아갈	귀	……………	205
均	고를	균	……………	10
劇	심할	극	……………	124
克	이길	극	……………	157
近	가까울	근	……………	76
勤	부지런할	근	……………	155
根	뿌리	근	……………	205
金	쇠	금	……………	26
錦	비단	금	……………	27
禁	금할	금	……………	165
今	이제	금	……………	202
急	급할	급	……………	101
及	미칠	급	……………	131
矜	자랑할	긍	……………	37
奇	기이할	기	……………	27
基	터	기	……………	58
企	바랄	기	……………	61
技	재주	기	……………	82
旗	기	기	……………	93
氣	기운	기	……………	98
記	기록	기	……………	133
起	일어날	기	……………	154
棋	바둑	기	……………	164
其	그	기	……………	187
己	몸	기	……………	227
機	틀	기	……………	235
暖	따뜻할	난	……………	101
難	어려울	난	……………	248
南	남녘	남	……………	74
男	남자(사내)	남	……………	180
內	안	내	……………	20
乃	이에	내	……………	141
耐	견딜	내	……………	141
女	여자	녀	……………	180
念	생각	념	……………	58
奴	종	노	……………	212
怒	성낼	노	……………	218
農	농사	농	……………	82
腦	뇌수	뇌	……………	84
能	능할	능	……………	19
多	많을	다	……………	60
檀	박달나무	단	……………	42
團	둥글	단	……………	59
短	짧을	단	……………	59
斷	끊을	단	……………	74
但	다만	단	……………	107
段	층계	단	……………	114
旦	아침	단	……………	138
端	끝	단	……………	154
丹	붉을	단	……………	189
達	통달할	달	……………	28
談	말씀	담	……………	11
淡	맑을	담	……………	234
堂	집	당	……………	11
黨	무리	당	……………	52
當	마땅	당	……………	92
撞	칠	당	……………	164
代	대신	대	……………	13
帶	띠	대	……………	98
大	큰	대	……………	130
貸	빌릴	대	……………	242
臺	집	대	……………	255
德	큰	덕	……………	226
圖	그림	도	……………	68
島	섬	도	……………	75
禱	빌	도	……………	92
道	길	도	……………	218
途	길	도	……………	249
獨	홀로	독	……………	75
讀	읽을	독	……………	195
敦	도타울	돈	……………	220
豚	돼지	돈	……………	236
童	아이	동	……………	20
東	동녘	동	……………	42
銅	구리	동	……………	43
同	한가지	동	……………	93
冬	겨울	동	……………	98
動	움직일	동	……………	251
頭	머리	두	……………	26
斗	말	두	……………	194
豆	콩	두	……………	234
得	얻을	득	……………	157
登	오를	등	……………	196
等	무리	등	……………	245
燈	등불	등	……………	255
羅	벌일	라	……………	229
樂	즐길	락	……………	162
落	떨어질	락	……………	205
亂	어지러울	란	……………	90
蘭	난초	란	……………	123
濫	넘칠	람	……………	100
朗	밝을	랑	……………	20
來	올	래	……………	140
冷	찰	랭	……………	101
良	어질	량	……………	139
量	수량	량	……………	155
麗	고울	려	……………	75
力	힘	력	……………	165
連	이을	련	……………	45
鍊	단련할	련	……………	157
蓮	연꽃	련	……………	228
列	벌일	렬	……………	229
廉	청렴할	렴	……………	101
領	거느릴	령	……………	75
靈	신령	령	……………	92
禮	예도(禮道)	례	……………	186
勞	수고로울	로	……………	59
老	늙을	로	……………	172
路	길	로	……………	219
露	이슬	로	……………	244
錄	기록	록	……………	237
綠	푸를	록	……………	255
論	의논	론	……………	130
賴	의뢰할	뢰	……………	133
料	헤아릴	료	……………	171
龍	용	룡	……………	228
累	포갤	루	……………	213
樓	다락	루	……………	229
類	무리	류	……………	116
流	흐를	류	……………	196
留	머무를	류	……………	197
柳	버들	류	……………	219
陸	뭍	륙	……………	28
六	여섯	륙	……………	210
輪	바퀴	륜	……………	45

律	법칙	률	251
異	다를	리	26
利	이할	리	52
理	다스릴	리	58
里	마을	리	170
李	오얏	리	44
隣	이웃	린	220
林	수풀	림	109
立	설	립	108
馬	말	마	83
磨	갈	마	122
魔	마귀	마	165
麻	삼	마	243
莫	말	막	131
漠	아득할	막	211
萬	일만	만	36
慢	거만할	만	106
漫	퍼질	만	146
滿	찰	만	156
末	끝	말	245
忘	잊을	망	91
望	바랄	망	196
亡	망할	망	213
每	매양	매	93
梅	매화	매	123
賣	팔	매	242
買	살	매	242
妹	손아랫누이	매	248
麥	보리	맥	202
猛	사나울	맹	43
勉	힘쓸	면	12
綿	솜	면	13
眠	잘	면	147
面	낯	면	170
滅	멸할	멸	53
銘	새길	명	74
命	목숨	명	133
明	밝을	명	188
母	어머니	모	10
謀	꾀할	모	68
模	모범	모	69
貌	모양	모	154

牧	기를	목	83
目	눈	목	148
木	나무	목	203
睦	화목할	목	220
蒙	어릴	몽	44
妙	묘할	묘	27
墓	무덤	묘	108
無	없을	무	77
貿	무역할	무	85
務	힘쓸	무	155
武	무사(虎班)	무	189
默	잠잠할	묵	92
墨	먹	묵	122
文	글월	문	34
聞	들을	문	50
問	물을	문	218
門	문	문	229
勿	말	물	91
物	만물	물	101
米	쌀	미	29
味	맛	미	163
微	작을	미	203
美	아름다울	미	226
敏	민첩할	민	51
民	백성	민	53
薄	얇을	박	99
博	넓을	박	165
半	반	반	28
反	돌이킬	반	106
返	돌아올	반	188
飯	밥	반	195
髮	터럭	발	20
發	필	발	28
防	막을	방	67
邦	나라	방	85
放	놓을	방	133
訪	찾을	방	138
芳	꽃다울	방	189
方	모	방	228
杯	잔	배	18
培	북돋울	배	116
拜	절	배	138

輩	무리	배	171
白	흰	백	26
百	일백	백	213
番	차례	번	60
伐	칠	벌	43
罰	벌줄	벌	179
範	모범	범	69
汎	넘칠	범	100
犯	범할	범	179
法	법	법	66
變	변할	변	101
便	오줌	변	147
邊	가	변	194
辨	분별할	변	248
別	다를	별	170
竝	아우를	병	85
丙	남녘	병	90
病	병	병	170
兵	군사	병	226
補	기울	보	59
普	넓을	보	93
保	보전할	보	106
報	갚을	보	132
步	걸음	보	146
福	복	복	53
復	돌아올	복	92
服	옷	복	157
本	근본	본	58
奉	받들	봉	53
封	봉할	봉	108
逢	만날	봉	141
峰	봉우리	봉	197
父	아버지	부	10
夫	사나이(지아비)	부	19
婦	부인(며느리)	부	19
否	아닐	부	21
富	부자	부	29
腐	썩을	부	67
付	부칠	부	242
北	북녘	북	74
分	나눌	분	74
憤	분할	분	74

佛	부처	불	⋯⋯⋯	35
不	아닐	불	⋯⋯⋯	149
肥	살찔	비	⋯⋯⋯	29
備	갖출	비	⋯⋯⋯	77
碑	비석	비	⋯⋯⋯	108
比	견줄	비	⋯⋯⋯	125
秘	숨길	비	⋯⋯⋯	146
鼻	코	비	⋯⋯⋯	148
費	쓸	비	⋯⋯⋯	178
卑	낮을	비	⋯⋯⋯	180
非	아닐	비	⋯⋯⋯	188
飛	날	비	⋯⋯⋯	235
貧	가난할	빈	⋯⋯⋯	172
賓	손	빈	⋯⋯⋯	186
事	일	사	⋯⋯⋯	13
四	넉	사	⋯⋯⋯	37
射	쏠	사	⋯⋯⋯	44
私	사사로울	사	⋯⋯⋯	53
社	모일	사	⋯⋯⋯	59
史	사기	사	⋯⋯⋯	75
寫	베낄	사	⋯⋯⋯	125
使	하여금	사	⋯⋯⋯	133
思	생각	사	⋯⋯⋯	163
士	선비	사	⋯⋯⋯	204
死	죽을	사	⋯⋯⋯	213
蛇	뱀	사	⋯⋯⋯	236
謝	사례할	사	⋯⋯⋯	249
師	스승	사	⋯⋯⋯	249
山	메	산	⋯⋯⋯	27
産	낳을	산	⋯⋯⋯	28
殺	죽일	살	⋯⋯⋯	236
三	석	삼	⋯⋯⋯	28
森	나무빽빽할	삼	⋯⋯⋯	109
詳	자세할	상	⋯⋯⋯	21
上	위	상	⋯⋯⋯	61
尙	오히려	상	⋯⋯⋯	77
商	장사	상	⋯⋯⋯	85
像	형상	상	⋯⋯⋯	124
相	서로	상	⋯⋯⋯	141
傷	상할	상	⋯⋯⋯	149
常	떳떳할	상	⋯⋯⋯	156
想	생각	상	⋯⋯⋯	178
桑	뽕나무	상	⋯⋯⋯	210
霜	서리	상	⋯⋯⋯	221
喪	잃을	상	⋯⋯⋯	221
賞	상줄	상	⋯⋯⋯	245
色	빛	색	⋯⋯⋯	35
索	찾을	색	⋯⋯⋯	188
生	날	생	⋯⋯⋯	236
序	차례	서	⋯⋯⋯	66
暑	더울	서	⋯⋯⋯	99
書	글	서	⋯⋯⋯	123
西	서녘	서	⋯⋯⋯	125
恕	용서	서	⋯⋯⋯	218
石	돌	석	⋯⋯⋯	35
夕	저녁	석	⋯⋯⋯	195
船	배	선	⋯⋯⋯	37
善	착할	선	⋯⋯⋯	44
先	먼저	선	⋯⋯⋯	69
宣	베풀	선	⋯⋯⋯	122
選	가릴	선	⋯⋯⋯	178
仙	신선	선	⋯⋯⋯	204
雪	눈	설	⋯⋯⋯	26
說	말씀	설	⋯⋯⋯	106
設	베풀	설	⋯⋯⋯	170
聲	소리	성	⋯⋯⋯	11
成	이룰	성	⋯⋯⋯	13
盛	성할	성	⋯⋯⋯	13
姓	성씨	성	⋯⋯⋯	18
聖	성인	성	⋯⋯⋯	34
省	살필	성	⋯⋯⋯	138
誠	정성	성	⋯⋯⋯	189
城	성(재)	성	⋯⋯⋯	228
細	가늘	세	⋯⋯⋯	21
世	인간	세	⋯⋯⋯	34
勢	형세	세	⋯⋯⋯	100
洗	씻을	세	⋯⋯⋯	173
歲	해	세	⋯⋯⋯	189
笑	웃음	소	⋯⋯⋯	11
消	사라질	소	⋯⋯⋯	21
少	적을	소	⋯⋯⋯	146
素	본디	소	⋯⋯⋯	194
小	작을	소	⋯⋯⋯	235
速	빠를	속	⋯⋯⋯	132
俗	풍속	속	⋯⋯⋯	139
續	이을	속	⋯⋯⋯	139
孫	손자	손	⋯⋯⋯	11
損	덜	손	⋯⋯⋯	149
頌	기릴	송	⋯⋯⋯	69
送	보낼	송	⋯⋯⋯	132
松	소나무	송	⋯⋯⋯	255
刷	인쇄할	쇄	⋯⋯⋯	36
衰	쇠할	쇠	⋯⋯⋯	221
隨	따를	수	⋯⋯⋯	19
繡	수	수	⋯⋯⋯	27
水	물	수	⋯⋯⋯	28
數	셈	수	⋯⋯⋯	45
守	지킬	수	⋯⋯⋯	66
粹	순수할	수	⋯⋯⋯	68
秀	빼어날	수	⋯⋯⋯	82
輸	굴릴	수	⋯⋯⋯	84
首	머리	수	⋯⋯⋯	85
獸	짐승	수	⋯⋯⋯	109
須	모름지기	수	⋯⋯⋯	115
壽	목숨	수	⋯⋯⋯	147
遂	드디어	수	⋯⋯⋯	157
睡	졸음	수	⋯⋯⋯	162
收	거둘	수	⋯⋯⋯	171
修	닦을	수	⋯⋯⋯	180
誰	누구	수	⋯⋯⋯	187
手	손	수	⋯⋯⋯	205
受	받을	수	⋯⋯⋯	245
熟	익을	숙	⋯⋯⋯	147
叔	아저씨	숙	⋯⋯⋯	220
宿	잘	숙	⋯⋯⋯	245
順	순할	순	⋯⋯⋯	20
純	순수할	순	⋯⋯⋯	68
述	베풀	술	⋯⋯⋯	21
戌	개	술	⋯⋯⋯	91
術	꾀	술	⋯⋯⋯	165
習	익힐	습	⋯⋯⋯	115
乘	탈	승	⋯⋯⋯	83
昇	오를	승	⋯⋯⋯	157
勝	이길	승	⋯⋯⋯	162
市	저자	시	⋯⋯⋯	58
始	비로소	시	⋯⋯⋯	149

時	때	시	155
施	베풀	시	156
試	시험	시	157
是	이	시	188
詩	글	시	197
示	보일	시	237
式	법	식	18
食	밥	식	76
識	알	식	117
飾	꾸밀	식	131
植	심을	식	255
神	귀신	신	44
信	믿을	신	133
新	새	신	133
辛	매울	신	202
迅	빠를	신	132
失	잃을	실	187
實	열매	실	242
心	마음	심	186
尋	찾을	심	204
深	깊을	심	204
拾	주울 습/열	십	188
十	열	십	210
雙	쌍	쌍	248
我	나	아	34
雅	맑을	아	156
嶽	멧부리	악	26
惡	모질	악	179
顔	얼굴	안	20
安	편안	안	51
眼	눈	안	250
暗	어두울	암	108
巖	바위	암	255
愛	사랑	애	10
野	들	야	52
也	어조사	야	149
夜	밤	야	195
弱	약할	약	76
若	같을	약	210
藥	약	약	250
洋	큰바다	양	28
壤	흙덩이	양	29

羊	양	양	83
養	기를	양	116
揚	날릴	양	117
讓	사양할	양	172
陽	볕	양	203
於	어조사	어	162
漁	고기잡을	어	173
魚	고기	어	234
語	말씀	어	244
憶	생각	억	202
言	말씀	언	131
業	업	업	61
與	더불	여	52
如	같을	여	61
餘	남을	여	162
域	지경	역	42
易	바꿀	역	85
然	그럴	연	106
硯	갈	연	122
演	펼	연	124
軟	연할	연	243
燕	제비	연	251
悅	기쁠	열	141
熱	더울	열	221
染	물들일	염	173
炎	불꽃	염	221
葉	잎	엽	205
榮	영화	영	45
營	경영	영	82
英	꽃부리	영	92
映	비칠	영	124
迎	맞을	영	186
永	길	영	189
泳	헤엄칠	영	251
豫	미리	예	67
藝	재주	예	125
五	다섯	오	45
吾	나	오	75
娛	즐길	오	162
午	낮	오	162
悟	깨달을	오	181
誤	그르칠	오	187

汚	더러울	오	173
沃	물댈	옥	29
玉	구슬	옥	35
屋	집	옥	194
溫	따뜻할	온	98
完	완전할	완	59
玩	장난할	완	165
曰	가로	왈	218
往	갈	왕	140
王	임금	왕	228
倭	왜국	왜	90
外	바깥	외	20
要	요긴할	요	147
慾	욕심	욕	67
辱	욕될	욕	91
勇	날랠	용	130
容	얼굴	용	154
庸	떳떳할	용	163
用	쓸	용	244
友	벗	우	10
又	또	우	37
雨	비	우	100
尤	더욱	우	117
牛	소	우	164
右	오른(쪽)	우	181
遇	만날	우	186
宇	집	우	211
優	뛰어날	우	245
雲	구름	운	197
運	운전	운	227
云	이를	운	250
雄	수컷	웅	251
原	언덕	원	43
遠	멀	원	76
願	원할	원	109
元	으뜸	원	138
圓	둥글	원	156
院	집	원	170
援	도울	원	172
源	근원	원	212
園	동산	원	219
月	달	월	196

爲	할	위	…… 52	益	더할	익	…… 53	底	밑	저	…… 51
胃	밥통	위	…… 148	姻	혼인	인	…… 18	低	낮을	저	…… 235
圍	에울	위	…… 164	印	도장	인	…… 36	適	마침	적	…… 21
慰	위로할	위	…… 226	人	사람	인	…… 116	寂	고요할	적	…… 109
危	위태할	위	…… 227	仁	어질	인	…… 139	積	쌓을	적	…… 117
威	위엄	위	…… 237	因	인할	인	…… 147	的	과녁	적	…… 132
裕	넉넉할	유	…… 12	忍	참을	인	…… 218	赤	붉을	적	…… 205
維	얽을	유	…… 66	一	한	일	…… 11	敵	대적할	적	…… 235
誘	달랠	유	…… 68	逸	편안할	일	…… 84	績	길쌈	적	…… 242
有	있을	유	…… 77	日	날	일	…… 244	典	법	전	…… 18
油	기름	유	…… 107	壬	북방	임	…… 90	前	앞	전	…… 42
猶	오히려	유	…… 139	入	들	입	…… 155	電	번개	전	…… 84
遊	놀	유	…… 163	磁	자석	자	…… 35	展	펼	전	…… 85
遺	남길(끼칠)	유	…… 189	子	아들	자	…… 90	田	밭	전	…… 107
悠	멀	유	…… 196	自	스스로	자	…… 106	全	온전	전	…… 115
唯	오직	유	…… 203	字	글자	자	…… 114	傳	전할	전	…… 117
游	헤엄칠	유	…… 251	者	사람	자	…… 133	錢	돈	전	…… 188
柔	부드러울	유	…… 251	資	재물	자	…… 212	轉	구를	전	…… 227
肉	고기	육	…… 76	姉	손윗누이	자	…… 248	絶	끊을	절	…… 68
育	기를	육	…… 114	姿	모양	자	…… 248	節	마디	절	…… 92
銀	은	은	…… 242	作	지을	작	…… 197	切	자를	절	…… 178
恩	은혜	은	…… 249	昨	어제	작	…… 202	折	꺾을	절	…… 219
吟	읊을	음	…… 197	雜	섞일	잡	…… 140	漸	점점	점	…… 212
音	소리	음	…… 221	藏	감출	장	…… 36	接	접할	접	…… 186
飮	마실	음	…… 227	將	장수	장	…… 43	政	정사	정	…… 52
陰	그늘	음	…… 243	張	베풀	장	…… 50	整	가지런할	정	…… 60
邑	고을	읍	…… 170	場	마당	장	…… 58	頂	정수리	정	…… 61
應	응할	응	…… 180	章	글월	장	…… 131	靜	고요할	정	…… 109
意	뜻	의	…… 61	腸	창자	장	…… 148	正	바를	정	…… 130
義	옳을	의	…… 69	障	막힐	장	…… 171	情	뜻	정	…… 132
依	의지할	의	…… 99	長	긴	장	…… 218	停	머무를	정	…… 140
衣	옷	의	…… 99	壯	씩씩할	장	…… 249	淨	깨끗할	정	…… 173
儀	거동	의	…… 139	載	실을	재	…… 45	定	정할	정	…… 173
宜	마땅	의	…… 139	栽	심을	재	…… 82	弟	아우	제	…… 10
矣	어조사	의	…… 139	才	재주	재	…… 116	諸	모든	제	…… 12
醫	의원	의	…… 250	材	재목	재	…… 171	帝	임금	제	…… 34
而	말이을	이	…… 12	裁	마를	재	…… 179	制	지을	제	…… 34
二	두	이	…… 18	在	있을	재	…… 204	濟	건널	제	…… 58
以	써	이	…… 42	災	재앙	재	…… 213	除	덜	제	…… 67
夷	큰활	이	…… 42	再	두	재	…… 226	製	지을	제	…… 84
耳	귀	이	…… 148	爭	다툴	쟁	…… 181	題	제목	제	…… 245
已	이미	이	…… 221	貯	쌓을	저	…… 12	祖	할아버지	조	…… 11

269

措	둘	조	51
造	지을	조	60
調	고를	조	60
鳥	새	조	109
早	일찍	조	154
操	잡을	조	154
助	도울	조	171
朝	아침	조	195
族	겨레	족	12
足	발	족	12
存	있을	존	77
尊	높을	존	180
宗	마루	종	34
種	씨	종	82
鐘	쇠북	종	130
從	좇을	종	163
終	마침	종	244
座	자리	좌	172
左	왼	좌	181
坐	앉을	좌	197
罪	허물	죄	179
朱	붉을	주	44
主	주인(임금)	주	50
走	달아날	주	83
注	물댈	주	100
柱	기둥	주	115
晝	낮	주	195
宙	집	주	211
住	살	주	220
酒	술	주	227
週	돌	주	245
竹	대	죽	123
粥	죽	죽	195
遵	좇을	준	66
準	법	준	155
衆	무리	중	130
中	가운데	중	163
重	무거울	중	181
卽	곧	즉	187
增	더할	증	212
贈	줄	증	226
至	이를	지	12
智	지혜	지	26
指	손가락	지	36
志	뜻	지	61
持	가질	지	66
只	다만	지	107
知	알	지	117
紙	종이	지	122
之	갈	지	149
地	땅	지	213
止	그칠	지	219
枝	가지	지	219
池	못	지	228
脂	기름	지	234
直	곧을	직	36
織	짤	직	243
辰	별	진	90
眞	참	진	125
盡	다할	진	155
進	나아갈	진	157
陳	베풀	진	188
震	벼락	진	213
診	볼	진	250
秩	차례	질	66
質	바탕	질	179
姪	조카	질	220
疾	병	질	250
集	모을	집	171
差	어긋날	차	99
車	수레	차	140
着	닿을	착	99
昌	창성	창	13
唱	부를	창	19
創	비롯할	창	34
窓	창문	창	204
滄	찰	창	210
菜	나물	채	234
策	꾀	책	146
責	꾸짖을	책	181
册	책	책	226
處	곳	처	59
拓	개척할	척	107
尺	자	척	211
千	일천	천	45
天	하늘	천	93
川	내	천	196
泉	샘	천	205
鐵	쇠	철	43
徹	통할	철	51
靑	푸를	청	35
淸	맑을	청	196
滯	막힐	체	140
體	몸	체	154
初	처음	초	114
礎	주춧돌	초	115
草	풀	초	203
招	부를	초	227
村	마을	촌	173
寸	마디	촌	220
最	가장	최	74
秋	가을	추	98
畜	기를	축	83
築	쌓을	축	125
祝	빌	축	249
春	봄	춘	98
出	날	출	84
衷	속마음	충	141
忠	충성	충	189
蟲	벌레	충	221
取	가질	취	146
趣	뜻	취	163
就	나아갈	취	236
置	둘	치	51
治	다스릴	치	51
致	이룰	치	69
恥	부끄러울	치	91
則	법칙	칙	66
親	친할	친	138
七	일곱	칠	220
侵	침노할	침	90
快	쾌할	쾌	16
他	다를	타	131
打	칠	타	237
卓	높을	탁	116
憚	꺼릴	탄	187

嘆	탄식할	탄	…………… 210	何	어찌	하	…………… 219	好	좋을	호	…………… 250

嘆 탄식할 탄 …………… 210
脫 벗을 탈 …………… 19
胎 아이밸 태 …………… 248
泰 클 태 …………… 255
宅 집 택 …………… 235
土 흙 토 …………… 29
吐 토할 토 …………… 35
討 칠 토 …………… 60
痛 아플 통 …………… 74
統 거느릴 통 …………… 117
通 통할 통 …………… 140
退 물러갈 퇴 …………… 155
鬪 싸움 투 …………… 164
投 던질 투 …………… 178
特 특별할 특 …………… 82
破 깨뜨릴 파 …………… 107
播 뿌릴 파 …………… 132
派 갈래 파 …………… 181
板 널 판 …………… 36
判 판단할 판 …………… 179
八 여덟 팔 …………… 36
敗 패할 패 …………… 67
霸 패할 패 …………… 77
片 조각 편 …………… 197
平 평평할 평 …………… 10
肺 허파 폐 …………… 148
弊 해질 폐 …………… 180
捕 잡을 포 …………… 236
布 베 포 …………… 243
爆 불터질 폭 …………… 108
表 겉 표 …………… 37
票 표 표 …………… 178
品 성품 품 …………… 84
豊 풍년 풍 …………… 29
風 바람 풍 …………… 100
避 피할 피 …………… 235
皮 가죽 피 …………… 243
必 반드시 필 …………… 115
筆 붓 필 …………… 130
河 물 하 …………… 43
夏 여름 하 …………… 98
下 아래 하 …………… 203

何 어찌 하 …………… 219
賀 하례 하 …………… 249
鶴 학 학 …………… 20
學 배울 학 …………… 115
韓 한국 한 …………… 75
寒 찰 한 …………… 99
漢 한수(漢水) 한 …………… 114
閑 한가할 한 …………… 194
恨 한할 한 …………… 237
含 머금을 함 …………… 35
艦 싸움배 함 …………… 84
合 합할 합 …………… 18
恒 항상 항 …………… 163
解 풀 해 …………… 21
海 바다 해 …………… 37
害 해할 해 …………… 131
該 해당할 해 …………… 171
核 씨 핵 …………… 108
幸 다행 행 …………… 202
行 다닐 행 …………… 242
向 향할 향 …………… 61
鄕 시골 향 …………… 138
享 누릴 향 …………… 147
香 향기 향 …………… 228
虛 빌 허 …………… 50
獻 드릴 헌 …………… 116
驗 시험 험 …………… 108
險 험할 험 …………… 227
革 가죽 혁 …………… 52
絃 줄 현 …………… 124
現 나타날 현 …………… 125
血 피 혈 …………… 237
狹 낄 협 …………… 211
兄 맏 형 …………… 10
形 모양 형 …………… 131
刑 형벌 형 …………… 179
螢 반딧불 형 …………… 204
胡 오랑캐 호 …………… 90
戶 지게문 호 …………… 93
護 지킬 호 …………… 106
毫 터럭 호 …………… 122
互 서로 호 …………… 141

好 좋을 호 …………… 250
虎 범 호 …………… 251
惑 미혹할 혹 …………… 68
婚 혼인 혼 …………… 18
混 섞일 혼 …………… 140
弘 클 홍 …………… 117
紅 붉을 홍 …………… 229
和 화할 화 …………… 13
畵 그림 화 …………… 123
火 불 화 …………… 213
花 꽃 화 …………… 219
華 빛날 화 …………… 229
話 말씀 화 …………… 244
化 될 화 …………… 255
確 굳을 확 …………… 132
歡 기쁠 환 …………… 11
患 근심 환 …………… 77
還 돌아올 환 …………… 210
活 살 활 …………… 51
黃 누를 황 …………… 43
皇 임금 황 …………… 44
懷 품을 회 …………… 21
回 돌아올 회 …………… 202
會 모일 회 …………… 244
孝 효도 효 …………… 149
後 뒤 후 …………… 69
候 기다릴 후 …………… 98
厚 두터울 후 …………… 99
訓 가르칠 훈 …………… 218
揮 휘두를 휘 …………… 122
休 쉴 휴 …………… 250
黑 검을 흑 …………… 236
希 바랄 희 …………… 109
喜 기쁠 희 …………… 186

陳박사와 나는 新千字 놀이

初版 1刷 發行 2008年 3月 15日

著　　者　陳泰夏
發 行 處　(株)書藝文人畵
編 輯 長　田光培
編輯企劃　金玟炅
漫　　畵　朴京根
디 자 인　崔銀朱
손 글 씨　朴熙京

펴낸이　이홍연
펴낸곳　書藝文人畵 서예문인화 · ㈜이화문화출판사
부사장　박수인
국 장　최광신
편집장　이용진
디자인　강종선 나은경 하은희 지용주 박순임 손진희 최은주 유정무 권영화 장안라
제 작　한인수 박영서 유대희
분 해　고병관
출 력　류상문
영 업　심원석 이재현
편집기자　이승호
취재기자　이난영
기획편집　박희경
웹마스터　최훈석
총 무　김종숙
서예문인화백화점　정순해 박정열 박경열

주소　(우)110-053 서울시 종로구 내자동 167-2 인왕빌딩
전화　02-732-7091~3 (구입 문의), 02-736-0922~3 (편집부)
FAX　02-725-5153
홈페이지　www.makebook.net
ISBN　978-89-8145-593-4

값 15,000원